어쩌면 요정처럼 정령처럼 우리 앞에 홀연히 나타난 보배 같은
이 책은 연구실에 앉아 문헌을 통해 바라보는 역사나 카메라 한 대를 울러메고
현장 답사를 하면서 체험해 보는 문화가 아닌 문헌조사와 체험을 함께 할 수 있는 정글 속으로
우리를 안내하는 사파리와도 같은 책이다.

우취 칼럼

여 해룡의
우표여행

Yhur's stamp tour

한누리미디어

국립중앙도서관 출판시도서목록(CIP)

여해룡의 우표여행 : 우취칼럼 / 지은이: 여해룡. — 서울 : 한누리미디어, 2011
 p. ; cm

ISBN 978-89-7969-404-8 03650 : ₩18000

우표 [郵票]
칼럼집 [－－集]

326.438-KDC5
383.23-DDC21 CIP2011005074

블루베리의 꿈
열매*

이제
옛 꿈 접어도
서럽지 않을 거다

시베리아 칼바람 재워

아리랑을
부를 테니

－블루베리의 자생지는 시베리아이며, 비슷한 우리말은 '들쭉'임.
*필자의 블루베리 사철시, '잠(겨울), 꽃, 여름, 열매' 가운데 '열매'

보태어 내면서

반세기 동안 우표와 함께 즐겼습니다. 그러다가 2006년에 나라 안팎에서는 처음으로 선보였던 우취(郵趣/ Philately) 칼럼책《세상에서 가장 작고 아름다운 그림》을 펴내었습니다. 그런데 책방에서는 이미 떨어진 지 다섯 해가 흘렀습니다.

까닭에, 다시 찍으면서 책 이름을 '여 해룡의 우표여행'으로 바꾸었고 축하의 글도 새로 실었습니다.

"추천사를 축하글로 써 주신 농암 김중위 박사님은 초대 환경부장관을 지내시고 칼럼니스트로 활동하고 계시는 시인이자 수필가이십니다."

이번 책에는 잘못된 부분은 고쳤지만 되도록 그대로 두었습니다. 때문에 시간대에 따라 겹쳐진 것도 있을 겁니다. 그리고 우표를 빼었거나 우표 없는 글도 서너 편 넣었습니다. 그래서 쪽수가 100쪽 정도 늘어났습니다. 월간 『우표』지 등에 실렸던 글들을 뽑아 보태었습니다. 두루 고맙습니다.

책 속에 기도 드리는 마음도 함께 담았습니다.

4344년

石人 여 해룡

'시간의 매듭'을 풀어 놓은 인류 문화사

황금찬 시인은 자신의 시, 〈시인아〉에서 이렇게 노래했다.

"하늘엔 별이 시인이요, 지상엔 시인이 별이라./ 별은 우주의 빛이요, 시인은 시대의 정신이다./ 별이 병들면 하늘이 어둡고, 시인이 병들면 시대가 병든다."

시인《여 해룡(呂海龍)의 우표여행》을 보면서 지금 이 순간 문득 이 시가 생각난 이유는 어쩌면 하늘의 별처럼 무한시간을 여행하고 있을 여(呂) 시인이 자꾸만 연상되어서인지도 모른다. 여 시인 자신은 겸손한 마음으로 이 책의 제명을 '여 해룡의 우표여행'이라고 하였지만 분명히 말해 이 저술은 단순한 우표여행이 아니다. 여 시인이 우표라는 배를 타고 '시대의 정신'을 찾아 역사의 강을 헤집고 다니면서 건져 올린 별 하나하나에 '시간의 매듭'을 풀고 지상에 풀어 놓아 재생시킨 인류의 역사요 문화다.

바람과 비에 씻겨 떠돌아다니는 문화와 역사 하나하나를 작은 우표 속에서 찾아내어 우리에게 시로 읊어 그림으로 보여주고 있는 저술이 바로 이 책이다. 어쩌면 요정처럼 정령처럼 우리 앞에 홀연히 나타난 보배 같은 저술이다. 연구실에 앉아 문헌을 통해 바라보는 역사나 카메라 한 대를 울러메고 현장 답사를 하면서 체험해 보는 문화도 아니다. 문헌조사와 체험을 함께 할 수 있는 정글 속으로 우리를 안내하는 사파리와도 같은 책이다.

수족관에서도 볼 수 없는 '베드로 고기'도, 미술관에서도 볼 수 없는

'이솝의 초상화'도, 과수원에서도 볼 수 없는 '뉴턴의 사과'도, 국사책
에서도 볼 수 없는 세계 최초의 우리나라 '금속활자본(本)'도 이 책에서
는 볼 수 있다. 우리의 기억 속에서 어느 한 귀퉁이 천정에 매달려 있는
한약봉지 속에서나 발견할 수 있는 수많은 작품들이 이 책을 통해 되살
아 나오는 기적도 경험할 수 있다. 숄로호프, 나다니엘 호손, 부레히트,
브론테 자매나 스위프트도 만나볼 수 있기 때문이다.

벌써 5년 전, 이 증보판이 나오기 이전에 나온 여 시인의 저작《세상에
서 가장 작고 아름다운 그림》을 읽고 필자는 이 책이야말로 우리나라에
서 유일한 보석과 같은 책이라고 감탄해 마지 않았다. 누구도 흉내낼 수
없는 작품일 뿐만 아니라 여 시인 자신이 말했듯이 "회상의 늪으로 시간
의 매듭을 풀어 놓은" 인류문화사에 관한 저술이 있다면 바로 이 저술이
그것이다라는 찬사를 누구도 아끼지 않을 것으로 확신한다.

책방에서는 이미 찾아볼 수 없어 안타까워하던 중에 마침 증보판을 새
로 낸다고 하니 여간 반가운 소식이 아니다. 지적 탐구심이나 미학적 실
사(實寫)에 접근해 보려는 욕구에 불타 있는 인사들에게는 더할 수 없는
만족감을 줄 수 있는 저작이라 여겨진다.

"하늘엔 별이 시인이요, 지상엔 시인이 별이라!" 누구든지 이 저술을
통해 별이 되는 꿈을 꾸어 봄직도 하다. 일독을 권해 본다.

김 중위(金重緯) 지(識)

축 출판기념

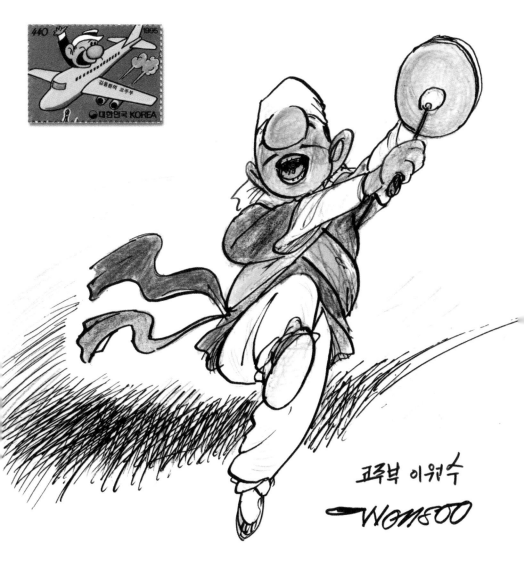

고목밭 이원수

여 해룡

서울에 사는 외로운 부산갈매기요 우취칼럼니스트
여 해룡의 우표여행
국내에서 최초로 선보인 그의 우표 칼럼집이다

우취가 김 승제 님이
그려 준
저자의 캐리커쳐

부산지방의 초창기 한국기독학생 운동을 이끌었고
유신체재 반대로 붙들려 투옥되기도 했던 반골
서울장신대학에서 서양문화사를 가르친 교수였다

나와 함께 광화문우체국에 사서함을 가지고 있고
내 사무실이 있는 광화문과 종로가 그의 주 무대이다
칠학년 답지 않는 뜨거움과 호탕한 웃음 저편에는
뭉클한 눈물이 얼비치는 사람

함께하는 인사동 낭만클럽에서 술잔을 부딪치고 나면

김 동진 씨가 작곡해 준 자신의 시 〈강가에서〉를 노래하며
흘러가 버린 세월을 더듬는 아름다운 노을이다.

※ 허 홍구 인물시집 《그 사람을 읽다》에서 뽑음.

칼럼편

사촌누이를 사랑했던 앙드레 지드 ············· 20
유비쿼터스에 걸맞는 한글 ············· 21
'어린 왕자'를 만나러 간 생텍쥐페리 ············· 22
도장 찍힌 우표가 더 비싸다 ············· 23
헨델의 '할렐루야' ············· 24
태평무 ············· 25
천하 명기 황진이 ············· 26
이중섭의 또 다른 '소'는 누가 그렸나 ············· 27
워즈워스 얼굴이 빠진 이유 ············· 28
문화유산 도자기 ············· 29
누가 이 사람을 모르시나요 ············· 30
개인도 우표를 만들 수 있다 ············· 31
'아리수'는 말없이 흐른다 ············· 32
히틀러가 유령으로 나타났다 ············· 33
모성애의 극치 '피에타' ············· 34
코르셋 입은 피사의 사탑 ············· 35
펄벅이 본 기상천외한 '서커스' ············· 36
최고의 테너 가수 파바로티 ············· 38
우리나라 최초의 기념우표 ············· 40
성서 속 인류 최초의 살인 사건 ············· 41
세계 최초의 금속 활자본 '직지' ············· 42
세상에서 가장 작은 기념우표 ············· 44
연변 조선족 자치주가 해체된다? ············· 45
독감으로 요절한 천재 시인 ············· 46
안익태 선생 탄생 100주년 ············· 47
아인슈타인의 사생활 ············· 48
세상에서 제일 오래 산 사람 '에레이라' ······ 49
민족 애환의 꽃 '봉선화' ············· 50
예수를 도운 '베드로 고기' ············· 51
죽음을 그린 노르웨이 화가 뭉크 ············· 52
모차르트의 콘스탄체는 악처가 아니다 ········ 53
대문호 로맹 롤랑의 숨겨진 재능 ············· 54
다산의 이담속찬(耳談續纂) ············· 55
솔로몬의 '지혜' ············· 56
니체가 다시 살아났다 ············· 57
노틸러스 잠수정과 '해저 2만 리' ············· 58
'샤브리에'의 괸도린과 고인돌 ············· 59

Contents

여 해룡의 우표여행 1 차례

Contents

칼럼편

나폴레옹은 커피광 ················· 60
혐오감을 주는 우표 ··············· 62
하느님의 축복 ······················· 63
펠리컨의 모성애 ··················· 64
톨스토이도 바둑을 뒀다 ········· 65
첨성대가 기울어지고 있다 ······ 66
절망을 이겨 낸 베토벤 ··········· 67
예수님의 외할아버지와 외할머니 ··· 68
세종대왕의 '벤처 마인드' ······· 69
세르반테스의 무액면우표 ······· 70
세계 최초의 '사랑' 우표 ········· 71
'선구자' 노래 작사자는 공산당원이었다 ··· 72
서울에는 제비가 없다? ··········· 73
북한에서 발행한 연암 박지원 ··· 74
베아트리체와 단테의 '신곡' ···· 75
밸런타인데이와 블랙데이 ······· 76
광기의 전위예술가 백남준 떠나다 ··· 78
6.25전쟁 당시의 낙동강 풍경 우표 ··· 80
모나리자는 영원히 모나리자이다 ··· 81
크리스마스 미터스탬프 ··········· 82
발해는 고구려 후속국이다 ······ 83
프랑코를 고발한 '게르니카' ···· 84
정2품 소나무 ······················· 86
뉴턴의 사과나무에는 사과가 없었다 ··· 88
이미륵의 '압록강은 흐른다' ···· 90
고려대장경의 동판대장경 ······· 92
윤동주의 '서시' 한 점 부끄럼이 없다 ··· 93
안중군 의사의 '대한국인' ······· 94
'독도는 우리 땅' 확실합니다 ···· 95
문화재를 훔친 '앙드레 말로' ···· 96
'이솝 우화'의 뜻 ··················· 97
최초의 '장미' 우표 ················· 98
살로메와 팜므파탈 ················· 99
'고바우'는 끝나지 않았다 ······· 100
이름까지 물려받은 알렉상드르 뒤마 ··· 102
진도와 '나무장군' ················· 104
일장기가 태극기로 바뀌었다 ··· 106

인물편 1

도스토예프스키 ········ 110
안데르센 ············· 111
졸라 ················· 112
모파상 ··············· 113
스티븐슨 ············· 114
빅토르 위고 ·········· 115
버나드 쇼 ············ 116
코난 도일 ············ 117
베르그송 ············· 118
체호프 ··············· 119
하우프트만 ··········· 120
예이츠 ··············· 121
고리키 ··············· 122
프로스트 ············· 123
릴케 ················· 124
토마스 만 ············ 125
카프카 ··············· 126
엘리엇 ··············· 127
장 콕토 ·············· 128
윌리엄 포크너 ········ 129
브레히트 ············· 130
스타인벡 ············· 132
숄로호프 ············· 133
카뮈 ················· 134
하이네 ··············· 135
안네 프랑크 ·········· 136
비니 ················· 138
나다니엘 호손 ········ 139

에드거 앨런 포········· 140
찰스 디킨스 ·········· 141
브론테 자매 ·········· 142
휘트먼 ··············· 143
투르게네프 ··········· 144
미스트랄 ············· 146
사포 ················· 147
테니슨 ··············· 148
공자 ················· 150
두보 ················· 151
마크 트웨인 ·········· 152
미켈란젤로 ··········· 153
호메로스 ············· 154
굴원 ················· 156
롱사르 ··············· 157
베르길리우스 ········· 158
몽테뉴 ··············· 160
괴테 ················· 161
스위프트 ············· 162
로버트 번스 ·········· 164
실러 ················· 165
스탈 부인 ············ 166
호프만 ··············· 167
샤토브리앙 ··········· 168
바이런 ··············· 169
클라이스트 ··········· 170
그림 형제 ············ 171

인물편 2

여 해룡의 우표여행 ㅣ 차례

토스카니니 …………… 174
레하르 ……………… 175
엘비스 프레슬리 ……… 176
차이코프스키 ………… 178
스메타나 …………… 179
세바스찬 바흐 ………… 180
로시니 ……………… 181
슈베르트 …………… 182
마리오 란차 ………… 183
드보르자크 ………… 184
마스네 ……………… 185
그리그 ……………… 186
클레 ………………… 187
생상스 ……………… 188
글린카 ……………… 190
주페 ………………… 191
레온카발로 ………… 192
시포오르 …………… 193
메리메 ……………… 194
반 고흐 ……………… 195
앵그르 ……………… 196
다비드 ……………… 198
푸생 ………………… 199
렘브란트 …………… 200
고야 ………………… 201

루벤스 ……………… 202
들라크루아 ………… 204
테네시 윌리엄스 …… 205
보마르셰 …………… 206
몰리에르 …………… 207
찰리 채플린 ………… 208
소피아 로렌 ………… 209
제임스 딘 …………… 210
발렌티노 …………… 211
마릴린 먼로 ………… 212
존 웨인 ……………… 214
히포크라테스 ……… 215
칸트 ………………… 216
헤겔 ………………… 218
엥겔스 ……………… 219
본회퍼 ……………… 220
쇼펜하우어 ………… 221
찰스 다윈 …………… 222
벨 …………………… 223
파스퇴르 …………… 224
마테오리치 ………… 225

종합편 ①

세종대왕 다시 태어나시다 ······················ 228
우리 말 '온' 의 본디 뜻 ························· 231
지하철 '스크린도어' 는 '덧문' 이 옳다 ······· 234
'여기요' 를 '새부름 말' 로 삼자 ················ 237
우리 땅 '간도' 를 되찾아야 한다 ·············· 239
'독도' 는 영원히 우리 땅이다 ················· 242
'어린 왕자' 지구 방문 무기 연기되다 ········· 245
김동진 선생과 '백치 아다다' ··················· 248
저 세상 갈 때까지 몰랐던 이야기 ············· 250
우리나라 '도로원표' 는 두 곳에 있다 ········· 253
'아리랑' 과 '애국가' 에 대한 생각 ············· 255
오륙도(五六島) 감상법 ·························· 258
올해도 진달래꽃은 피고야 말 거다 ··········· 260
올해는 '고려대장경' 천 년의 해이다 ·········· 263
진품 '국새(國璽)' 가 만들어져야 한다 ········ 266
이중섭의 진짜 '소' 는 몇 점이나 될까? ······· 269
'블루베리 축제' 가 화천에서 열렸다 ·········· 273
또 다른 '사과' 이야기 – '애플시대' ··········· 275

종합편 ②

청계천에도 '베를린 기념 광장' 이 있다 ···················· 280
대통령의 초상화는 흑백이었다 ···························· 282
국보를 맡기고 선거 자금 빌린 장택상 ···················· 284
'자갈치' 시장과 '자갈치 아줌마' ························· 286
한성(漢城)서 북청(北靑)으로 간 편지 ····················· 288
'에밀레종' 의 신비가 풀어질까 ·························· 290
'성불사' 풍경소리 다시 울리다 ·························· 292
슈베르트 가곡 '숭어' 는 숭어가 아니라 '송어' 다 ·········· 295
장미꽃에 우리 말 이름이 붙었다 ························· 298
심포닉 재즈를 탄생시킨 '거슈인' 랩소디 인 블루 ··········· 300
민족의 노래 아리랑 이야기 ····························· 303
이미륵의 '압록강은 흐른다' 가 영화로 나왔다 ············· 307
칠레 광부 33명, 모두 살아 나왔다 ······················ 310
박정희 '통치철학' 에 대한 국제포럼이 열렸다 ············· 313
스파이 세르반테스와 미스터리 셰익스피어 ················ 316
노 '신부' 의 두 번째 반려자는 '우표 수집' 이었다 ·········· 319
'애국가' 노랫말 가운데 '하느님' 과 '하나님' 은 어느 것이 옳은가 · 321

칼럼편

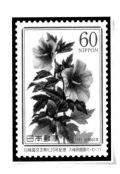

무궁화

수줍은 듯 묻은 가슴
몰래 뽐내어도
탓할 까닭 전혀 없다

천신만고 겪은 수난
모두 풀어
하늘 사랑
땅 사랑

멍울 삭히고

한얼 뜻 새겨
길이 꽃 피거라

사촌누이를 사랑했던 앙드레 지드

좁은문을 쓴 앙드레 지드(André P. G. Gide, 1869~1951)는 개신교 신앙인으로는 보기 드물게도 종교를 뛰어 넘은 경지에 도달했던 작가였다. 식민지 아프리카 여행에서 체험했던 원주민들의 참혹상을 인류에게 고발성 평론으로 쓰고서부터 그러했다.

그의 최초 작품 《앙드레 발테르의 수기》는 사촌누이를 사랑했던 작품이었던 것 같다. 그런데 고등학교 1학년 때 《좁은문》을 처음으로 읽었고, 그 다음 발테르의 수기를 읽은 것이 지드 작품에 대한 모두이다.

《좁은문》은 신약성서 마태복음(7장 13~14절) 속에서 제목을 땄다는 이야기를 목사님 설교에서 들은 뒤 바로 책을 샀다. 위의 두 책 가운데 애틋한 사랑의 주인공 '제롬과 아리사'가 어느 책에 등장되었는지 지금도 헷갈림 속에 있다. 굳이 밝혀 볼 생각은 없다.

그 후 여러 글에서 지드에 관한 사상과 작품평을 더러 읽었다. 이를테면 종교적인 위선이나 억압적인 계율에서 벗어난 작품들을 일구면서 프랑스 문단에 새바람을 불어 넣었고 공산주의자가 되었음에도 소련을 비판한 내용들이었다. 그리고 소설은 물론, 평론 글에 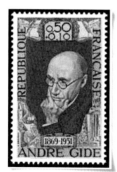 힘을 실었던 최고의 지성인 작가로 1947년에 노벨문학상을 탔던 것이다. 내게 있어 앙드레 지드는 그저 제롬과 아리사의 좁은문일 뿐이다. 사촌누이를 사랑했던 멋진 작가라는 것이 나의 뇌리에 각인된 지드에 대한 생각이다.

1969년에 발행한 프랑스 우표 가운데 부과금 시리즈 6종 중 앙드레 지드이다.

유비쿼터스에 걸맞는 한글

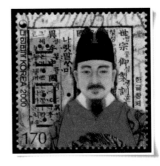

세종대왕(1397~1450)은 세계가 인정하는 세 사람의 대왕 중 한 명이다. 세 명의 대왕은 그리스 문화와 오리엔트 문화를 융합시켜 새로운 헬레니즘 문화를 이룩한 알렉산더 대왕, 2005년 타계한 평화의 사도 교황 요한 바오로 2세, 그리고 한글을 창제한 세종대왕이다.

세계 최초의 측우기 발명도 세종대왕의 위대한 업적이다. 더군다나 우리의 한글은 유네스코 세계문화유산으로 지정되어 있다.

옥스퍼드 언어대학은 한글은 현존하는 언어 가운데 가장 으뜸가는 언어라고 평가했다. 과학성·합리성·독창성이 단연 1위라고 분석하기도 했다.

이처럼 한글은 다가오는 유비쿼터스 시대에 임하는 IT산업에 가장 적합한 언어라고 한다. 음성 인식률이 높아 휴대전화의 문자 보내기 입력도 다른 알파벳보다 7배나 빠르다는 것이다.

컴퓨터 앞에 앉아 한글을 칠 때면 자음의 획들이 모음과 조합되는 속도감이 어찌나 멋진지 신비감마저 든다. 그런데도 매년 10월 9일인 한글날이 국경일이 아니라는 사실에 마음이 개운치 않았는데, 2005년 12월 드디어 한글날이 국경일로 승격되었다.

세종대왕과 관련된 우표는 초상화가 주종을 이루고 있으며, '한글 모양새'와 세종대왕이 발명한 측우기, 훈민정음 등 매우 다양하다. 사진의 우표는 2000년 밀레니엄 시리즈 제5집 속에 연쇄로 디자인된 것 중에서 세종대왕 우표만 뜯어낸 것이다. 훈민정음을 배경으로 한 세종대왕의 초상화가 그려져 있다.

'어린 왕자'를 만나러 간 생텍쥐페리

우리 시대에 《무소유》로 잘 알려진 법정(法頂) 스님은 자신에게 두어 권의 책을 추천하라고 한다면 《화엄경》과 《어린 왕자》를 꼽겠다고 말한 적이 있다. 《어린 왕자》는 프랑스의 앙투안 드 생텍쥐페리 (Antionin de Saint Exuperi, 1900~1944)가 쓴 어른들을 위한 동화책이다. 영문 대역본을 비롯하여 여러 권의 책 속에는 그가 직접 그린 삽화도 군데군데 있다.

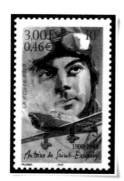

그는 제2차 세계대전 때 징병돼 항공 조종사가 되었다. 그러나 안타깝게도 1944년 지중해 쪽으로 야간 정찰을 나간 뒤 영원히 사라져 버렸다. 아마도 '어린 왕자'를 만나려고 별나라로 간 게 아닐까? 그 후 그가 조종하던 정찰기를 찾는 수색 작업이 계속되었다. 어떤 때는 마르세유 해저에서 은 팔찌를 건져 올렸다는 보도가 있기도 했다.

드디어 2004년 프랑스의 탐색선이 마르세유 남동쪽 해저에서 생텍쥐페리의 애기(愛機)와 같은 기종인 미국 록히드사의 P-38기 잔해와 함께 독일 기종 엔진 번호 2734가 찍혀 있는 잔해를 인양하면서 수색 작업이 마무리되었다.

'1999년 필렉스 프랑스 전시회' 때는 생텍쥐페리가 직접 그린 '어린 왕자'가 디자인된 5종의 삽화가 연쇄로 나왔다. 생텍쥐페리 탄생 100주년이 되던 2000년에 발행된 사진의 우표에는 비행모를 쓴 그와 그의 애기 P-38기가 보이며, 그의 서명도 선명하게 디자인되어 있다.

도장 찍힌 우표가 더 비싸다

전문 우표 수집가 치고 "우표에 도장 찍힌(소인) 것과 안 찍힌(미사용) 것 중에서 어떤 것이 더 비쌉니까?"라는 질문을 받아 보지 않은 이는 없을 것이다. 우표는 유가증권(법적으로는 '물품'으로 분류됨)과 같은 기능을 지니고 있다. 두 말할 필요 없이 도장이 찍혀 버리고 나면 액면의 값은 소멸되고 만다. 그러나 희귀성이라는 무형의 가치가 부여되면 얘기는 달라진다. 엄청나게 비싸게 평가되는 우표도 수없이 많다.

사진의 우표는 우리나라 최초의 우표 5종(5文, 10文, 25文, 50文, 100文) 가운데 가장 저액 짜리다. 현재 미사용 5종(문위우표 · 文位郵票, '文'은 당시 화폐 단위)은 우표상에서 구입이 용이할 뿐만 아니라 값도 비싸지 않다. 그러나 적정한 도장이 찍혔을 경우에는 수백만 원으로 평가가 달라진다. 더욱이 이 우표의 발행 날짜가 1884년(갑신정변 때) 11월 18일에 근접할수록 가격 차이가 많이 난다.

이 5문 우표는 이제까지 발견된 문위우표 중에서 최상의 우표로 평가된다. 다행히 지금까지 발견된 문위우표 사용필(도장 찍힌 것) 27장 가운데 사진의 우표는 국내 우표 수집가가 소장하고 있으며, 세계 전시회 등에 출품되었다.

만약 이 우표가 봉투에 붙어(실체 봉투라 부름) 있는 상태라면 억(億)대를 호가한다. 실체 봉투는 위조품 말고는 아직도 발견되지 않고 있다. 해외에서 찾을 수 있으리라는 기대감은 있지만, 아마도 발견될 가능성은 전무하지 않을까 싶다.

헨델의 '할렐루야'

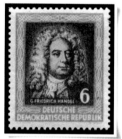

이 우표는 독일이 통일되기 이전인 1950년대에 동독에서 발행했던 고전미가 넘치는 헨델 우표이다.

헨델(Handel, G. F. 1685~1759)의 오라토리오 〈메시아〉의 절정은 〈할렐루야〉다. 그래서 사람들은 '메시아' 를 흔히 '할렐루야' 라고 부른다.

헨델은 독일 태생이지만 영국 국민들로부터 최고의 숭배를 받고 있다. 사후에 웨스트민스터 사원에 안장된 것만 보아도 짐작이 간다.

세계 어느 나라건 음악을 애호하는 민족치고 〈메시아〉를 연주하지 않는 나라는 거의 없을 정도이다. 연주회 중에 '할렐루야' 가 합창되면 예외없이 기립하여 경의를 표시하는 게 전통이 되었다.

어떤 음악 사전엔 헨델을 영국인으로 표기해 놓았다. 이건 잘못된 것이 아니라, 필생의 대작 〈메시아〉 때문이라고 여겨진다. 〈메시아〉가 작곡되고 초연된 곳이 《유리시스》를 쓴 제임스 조이스의 나라 아일랜드의 더블린이었기 때문에 더욱 그러하다.

기독교에서 '할렐루야' 와 '아멘' 은 시작과 마침을 아우르는 뜻이다. 개신교 측은 '할렐루야', 가톨릭에선 '알렐루야' 라고 한다. '할레루' 는 히브리어에서 '찬미하다' 의 명령형인데, 야훼(하느님 · 하나님)의 첫 글자 '야' 를 덧붙여 '하나님을 찬미하라' 의 뜻이다.

태평무

인류는 태초부터 신(神)과 교감을 해 왔지만, 어느 날 내돌림을 당한 것이 분명하다. 창조 신화는 일종의 신과의 교감인 것이다. 그 흔적을 엿볼 수 있는 것이 무속(巫俗)의 굿거리가 아닌가 싶다. 무당들의 춤에서 영신(迎神)의 교감으로 종교가 탄생했다고 여겨진다. 반면에 춤사위가 발달하여 발레나 댄스에 이르면 신과는 이미 단절된 그저 춤을 위한 춤일 뿐이다.

무당은 대부분 여성들이라 무녀(巫女)라고 불리운다. 춤사위의 시원은 무녀의 춤인 셈이다. 전통놀이인 춤으로 전승되어, 끝내는 중요문화재로 자리잡게 된 것으로 보인다. '동래 야류', 울산의 '처용무', '양주 별산대놀이', '고성 오광대', '송파 산대놀이', 2005년도 11월 25일 세계무형문화유산에 선정된 강릉 단오제 때 열리는 '관노 가면극' 등은 모두가 춤사위들인데 2002년에 우표로 디자인되었다.

태평무는 중요무형문화재 제29호로 등록돼 있는 춤사위이다. 나라의 태평성대를 기원하며 추는 춤인데, 여성이 추는 춤이란 점도 특징이다.

태평무는 경기도 도당(都堂)굿에서 유래되었고, 기교적인 발 동작이 특이하다. 무무(巫舞)를 예술적으로 승화, 재구성시켰기 때문에 문화재로 인정된 것이다.

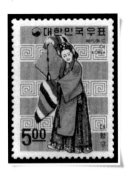

이 춤의 예능보유자는 서울에 거주하고 있는 강춘자(姜春子) 씨인데, 예명은 선영(善永)이다. 1967년 민속시리즈 제2집으로 발행된 우표이다.

천하 명기 황진이

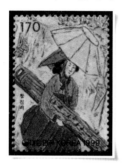

조선시대 '송도 3절' 의 한 사람으로 꼽히는 황진이는 중종 때의 명기로 알려져 오다가 최근에 관기로 밝혀졌다. 황진이의 기명은 '명월(明月)' 이다. 개성에서 태어나 일찍이 사서삼경을 읽고 재색을 갖춘 미인이라고 전해진다. 그녀의 나이 15세가 되던 해에 같은 마을 총각이 황진이에게 반해 시름시름 상사병을 앓다가 죽자, 이에 죄책감을 느끼고 기생이 되었다고 한다.

우리가 잘 알고 있는 일화로, 기생이 된 뒤 당시의 이름난 선사(禪師)들을 유혹하여 파계시킬 정도로 절세의 가인이었던 황진이지만, '이기일원론' 을 펼친 학식이 높았던 서경덕(1489~1546) 만큼은 결국 유혹하지 못했다는 재미있는 이야기가 있다.

이 밖에도 황진이에 얽힌 풍류에 관한 일화는 많이 있다. 그 중 하나를 더 소개해 본다.

한문소설《화사(花史)》를 남겼던 백호 임제(1549~1587)가 서도병마사로 임명되어 임지로 부임하던 날, 황진이의 무덤 곁을 지나게 되었다. 임제는 그녀의 무덤 앞에서 시문 한 수를 지어 낭송한 후 술 한 잔을 황진이에게 따랐다. 그러나 이 일이 조정에 보고돼 임제가 임지에 당도하기도 전에 파직되고 말았다.

결국 임제는 벼슬을 집어치우고 만년을 술과 함께 여인과 어울리다가 생을 마쳤다고 한다. 그래도 '동짓날 기나긴 밤을 한 허리를 베어 내어' 는 오늘날까지도 감동을 주는 사랑을 노래한 황진이의 시조가 아니던가!

이중섭의 또 다른 '소'는 누가 그렸나

천재 화가 이중섭(1916~1956)을 흔히 '소의 화가'라고 부른다. 그 까닭은 이중섭이 세상에 알려진 것이 그의 대표적 '소'를 통해서 였기 때문이다. 사실, 이중섭의 작품에 대해서는 오래 전부터 심심찮게 회자되어 왔다. 특히 '소'의 진위 여부는 꼬리에 꼬리를 물더니 끝내 법정 시비로까지 이어졌다.

이중섭의 작품은 오산학교 재학 시절부터 '소'가 주요 소재였고, 도쿄 유학시절에도 우직하게 '조선의 소'만 그린 것으로 알려져 있다. 분명한 것은 한국전쟁 당시 피난지 부산의 부두에서 막노동을 하던 중, 양담배 은박지에다 상감기법으로 그렸던 은지화의 '소'가 1960년대에 미국에서 발견되면서 이중섭의 천재성과 함께 '소'가 세상에 크게 알려졌다는 사실이다. 그가 피난 시절 자주 교유했던 부산사범학교 출신 중에서 최근에 작고한 박세직 전 서울올림픽조직위원장과 이미 작고한 최두열 전 부산시장, 엄성관 화백이 있다. 엄성관 화백은 서울대 미대를 졸업하고 개인전까지 열었으나, 서울 선린상고에서 교편생활을 하다 일찍 세상을 떴다. 현재 이중섭의 친필 사인이 있지 않은 대부분의 '소'는 그의 제자 엄성관 화백이 그렸다는 소문 이 나 있다. 이중섭의 '흰소'는 홍익대학교 박물관에 소장되어 있다. 이 그림이 우리나라 우표 도안에 옮겨졌으며, '붉은 소' 는 미국 뉴욕 현대갤러리에 소 장되어 있다.

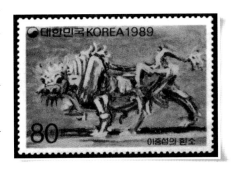

워즈워스 얼굴이 빠진 이유

영국의 계관시인으로 알려진 워즈워스(Wordsworth, W. 1770~1850)는 무지개 시인, 또는 호반(湖畔)의 시인이라 불리우는 신동이다. 워즈워스의 고향에는 그라스미어란 호반이 있었고, 따라서 그의 시에는 무지개를 읊은 명시가 많다.

호반이라는 말은 '호수의 가'를 일컫지만, 못이나 연못을 총칭하기도 한다. 큰 호수는 바다와 다를 바가 없다. 우표에는 워즈워스의 초상화는 보이지 않고 그라스미어 호수만 보인다. 그 까닭은 세계 최초로 우표를 발행한 나라가 대영제국인데, 최초 우표 도안 때 국명을 빠뜨리고 말았던 것 같다. 그 후부터 빅토리아 여왕이나 엘리자베스 여왕의 옆모습을 실루엣으로 그려 넣게 되었다. 그러다가 제2차 세계대전의 영웅 처칠 경이 처음으로 우표 속 인물로 등장하고 나서부터 유명 인물들도 디자인되기 시작했다. 워즈워스 역시 처칠 우표 이전에 발행되었기 때문에 워즈워스의 얼굴이 디자인 속에 들어가지 못했다.

서양인들에게 호수는 무지개를 연상시키는 곳이기도 하다. 그러나 우리의 정서로는 무지개가 아니라 큰 구렁이가 서식하고 있는 곳으로 연못

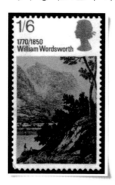

을 생각한다. 큰 구렁이가 용(龍, 서구인들은 악마로 이해한다)으로 승천하는 곳이 연못이다. 구렁이는 1,000년을 기다렸다가 무지개가 서는 날 운 좋게 무지개를 타고 승천하면 용이 되지만 승천하지 못하면 이무기로 남는다. 그래서 '용 못 된 이무기'(경상도에선 '깡철기'라 함)라는 말이 생겨 출세 못한 사람을 빗대어 가리킬 때 자주 쓰인다.

문화유산 도자기

우 리나라 문화유산 중에서 가장 많은 양이 남
아 있는 유물은 도자기류이다. 국립중앙박
물관에 소장되어 있는 10만여 점 가운데 4만여 점
이 도자기다. 호암미술관을 비롯해 각 대학 박물
관들도 마찬가지다.

미국의 메트로폴리탄 박물관의 한국실이나 도
쿄 국립박물관의 한국실도 절반 이상이 도자기로
채워져 있다. 이들 도자기들은 선사시대의 빗살무늬 파편도 있고 질그릇
도 감상할 수 있지만, 고려청자나 조선백자와 청자가 단연 돋보인다. 도
자기는 역사시대 이전부터 지배 계급이든 피지배 계층이든 간에 먹거리
나 제전의 그릇으로 사용되었고, 전국 곳곳에서 발굴되어 문화유산으로
서의 비중이 아주 큰 유물로 평가되고 있다.

고려청자나 조선의 백자는 세계인의 커다란 관심을 불러 일으킬 만한
아름다운 미를 자랑한다. 서양인들이 500~600도에서 구워 내던 토기를
우리 조상들은 1,300도에서 구워 도자기로 빚어냈다. '서울옥션' 1,000
회 기념 경매에 나왔던 17세기 철화백자운룡문호는 무려 16억 2천만 원
이라는 어마어마한 금액에 낙찰되기도 했다.

도자기 우표는 다양하다. 1962년 5원짜리 액면의 보통 우표로 시작해
서 1977년 10종의 도자기 시리즈, 1979년 한국미술 5,000년 특별우표를
통해 다양한 형태의 도자기가 등장했다.

사진은 1977년 도자기 시리즈 10종 중 '백자철화포도문호' 다.

누가 이 사람을 모르시나요

이제 6.25전쟁이 발발한 지 반세기를 지나 60년도 훌쩍 넘겨 버렸지만 아직도 한민족의 염원인 통일의 조짐은 좀처럼 보이지 않는다.

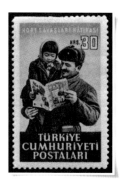

사진의 우표는 6.25전쟁에 참가하여 미국 다음으로 많은 전사자를 기록한 터키에서, 1955년에 참전 기념으로 발행한 4종의 우표 가운데 하나이다. 우리나라와 관련된 외국 우표 중에서 아주 특이한 것이다.

도안 속 군인의 어깨에 얹혀 있는 소녀는 당시 전쟁 고아였는데, 1962년에 한 일간지에 이 우표가 소개된 직후 도안 속의 주인공이 나타났다.

그 소녀는 고려대학교에 재학 중이던 최민자(당시 19세) 씨였다. 최 씨는 1.4후퇴 때 경기도 안양에서 부모를 잃고 고아가 되었다. 이 소녀를 한국전에 참전했던 터키군 세이리만 푸랫트 대위가 발견했는데, 그가 최 양을 터키 병사들과 함께 병영생활을 하게 했다. 그러한 인연으로 최 양은 터키 말을 익혀 서툴렀지만 통역까지 했다고 한다.

최민자 씨는 1962년 '서울국제우표 전시회'를 방문한 뒤 소식이 끊겼다. 몇 해 전 필자가 월간 『우표』지와 『뉴스메이커』 주간지에 최 씨를 찾는 글을 쓴 적이 있는데, 안타깝게도 지금껏 최 씨는 소식이 없다. 추측컨대 최 씨는 외국으로 이민 갔을 것 같다.

개인도 우표를 만들 수 있다

우 표는 유가 증권(법률상으로는 물품으로 분류됨)의 성격을 띠고 있어 정부가 허가해 준 기관에서만 발행할 수 있다. 개인적으로는 제작이 금지되어 있다. 그러나 우표의 다른 쪽 공간에 곁들인 라벨에 개인의 이미지를 올려 제조할 수 있는 제도가 있다. 이것이 '나만의 우표(my own stamp)'이다. 지금은 이와 비슷한 '맞춤형 엽서'도 제작이 가능하다. 가까운 우체국에서 주문 신청하면 된다.

디자인으로 담는 이미지는 지적 소유권이나 혐오감을 주는 경우가 아니면 무엇이든지 가능하다.

소개된 우표의 오른쪽 부분이 주문자가 의뢰한 이미지다. 이 '나만의 우표'는 우리나라 시사만화의 효시로 일컫는 고(故) 김용환 화백의 '코주부'가 탄생한 지 64주년을 맞이하여, 2005년 10월 17일부터 22일까지 뉴욕의 헌(HUN) 갤러리에서 열렸던 시사만화 전시회 기념으로 제작된 것이다. 코주부의 캐릭터는 우리나라 만화 시리즈 제1집을 디자인했던 이원수 화백이 전수하여 대를 잇고 있다.

이원수 화백은 현재 뉴욕 타임스의 신디게이트 시사만화가이다.

'아리수'는 말없이 흐른다

한강(漢江)의 옛 이름은 '아리수'다. 아리란 '신성하다, 크다'는 뜻 인데 아리수는 고대 말갈어에서 유래되었단다. 그러다가 한강이 라 부르게 되었지만, 순수 우리말인 한강(큰 강)을 한자어로 음역 표기했 을 거라고 생각된다.

중국에도 한강이 있다. 고대 사회에서는 청천강도 한강이라 일컬었던 때가 있었다. 수도 서울의 젖줄은 한강이다. 저 태백의 정기를 담아 서쪽 으로 뻗어 흘러가면서 민족의 수난사를 모두 실어 가라앉히고 뭉개면서 쉼 없이 흘러가고 있다.

옛적에 한강은 아차산의 고구려군과 강 건너 백제군의 대결의 가름이 었다. 6.25전쟁이나 5.16군사 쿠데타도 한강은 잊지 않고 있을 터이다. 지금은 댐이나 수중보에 물길이 잡히어 담수호처럼 파랑만 일고 있다. 또한 한강 물밑으로 전철도 오간다. 그래도 아리수는 역사의 증인으로서 민주의 민중 앞에서 독재 정권을 타도코자 함성을 드높였던 해공 신익희 선생의 울분을 백사장에 파묻고 침잠시킨 채 도도히 흐르고 있다. 청계 천의 역류 물길이 아리수를 달래 한민족의 통일 성취를 기원해 주었으면 하는 간절한 소망이다.

1986년 한강종합개발 준공 기념으로 한강철교와 63빌딩, 유람선과 건물, 서울타워와 건물을 연쇄로 디자인한 3종 연쇄 중 가운데 부분인 '유람선과 건물'만 떼어냈다.

히틀러가 유령으로 나타났다

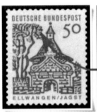

인류 역사가 끝나는 그날까지 전쟁은 종식될 수 없듯이 유대인 대학살자로 낙인 찍힌 히틀러(Hitler, A. 1899~1945)의 이름은 영원히 살인마라는 오명을 벗어 버리지 못할 것이다. 히틀러는 미술을 전공하려 했으나 시험에 낙방하여 병역 기피자로 전전하다가, 제1차 세계대전이 터지자 지원병으로 입대했다. 그 후 공화국 타도의 쿠데타 실패로 감옥살이를 했다. 그때 옥중에서 쓴 자서전이 《나의 투쟁》이다. 전쟁 광기에 빠진 그는 제2차 세계대전을 일으키면서 절대 권력을 거머쥐고 스스로 총통이 되었다. 당시의 총통은 독재자의 대명사였다.

유대인 말살정책에 따른 대학살이 있었던 아우슈비츠의 홀로코스트는 게르만 민족의 과오를 속죄하는 독일인들의 참회의 표징이기도 하다. 그들의 통치자는 기회가 날 때마다 아우슈비츠를 방문하고 사죄의 예의를 다하는 반면, 이웃 일본의 통치자들이 신사 참배를 고집하여 피침국들의 원성을 사고 있는 형국은 가위 대조적이다.

독일은 그들이 발행했던 우표 속에서도 히틀러를 상기시키려고 장난기 있는 작품을 남겼다. 목 잘린 히틀러가 성문 옆 나뭇가지에 매달려서는 실크 모자까지 쓰고 있다. 독일이 통일되기 이전인 1964년 서독의 보통우표에 참수형을 당한 히틀러가 유령으로 나타난 것이다. 육안으로도 식별이 가능하지만 확대해 보았다. 이 외에도 히틀러의 해골우표 등이 있다.

모성애의 극치 '피에타'

역사상 최고의 조각가는 미켈란젤로라는 데 별 이의가 없을 게다. 천재 조각가 미켈란젤로의 창작 무대는 베드로 성당이었다. 성당 내의 최고 걸작품 가운데 하나가 '피에타' 이다. 피에타란 '우리를 불쌍히 여기소서' 란 뜻이다. 십자가 위에서 숨을 거둔 예수의 시신을 성모 마리아가 안고 있는 장면을 형상화한 조각예술이다.

유명 사진작가들은 여러 형태의 피에타를 앵글에 담고 있다. 촬영하는 각도에 따라 예술적인 감상이 판이하다. 젊은 마리아의 청순한 표정이 그러하며, 시신의 핏줄이 살아있는 듯하고, 마리아의 치마폭 주름 또한 진짜 천으로 보일 정도라니, 천재 조각가의 신심마저 배어 있는지도 모른다. 피에타는 미켈란젤로가 24세 때에 조각한 사실적인 작품이다.

피에타 우표의 디자인은 다양하다. 그 중에서 성모 마리아의 얼굴 모습만 담은 것도 있다.

소개한 작품은 북한에서 만든 우표이다. 기독교를 부정하면서 피에타를 디자인에 담았다는 사실이 의외겠지만, 자국 내의 우편물에 이용하려

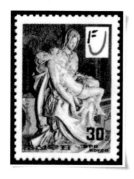

는 목적이 아니라 외화벌이를 위한 것이었다. 서방에 나가 있는 외교관들이 본국의 허가를 받아 공공연히 우표를 찍어 내고 있다. 우표 수집가들을 겨냥하여 발행한 우표이다. 1986년에 이탈리아 공산당 기관지인 '우니따 축전 기념' 4종 우표 속의 피에타이다. 디자인 위쪽 'UF' 는 'Unita Festival' 의 머리글자를 따온 엠블럼이다.

코르셋 입은 피사의 사탑

이 탈리아의 명물 가운데 하나가 피사(Pisa)의 사 탑이다. 피사의 탑은 약간 비스듬히 기울어져 있어 사탑이라 불리는데, 정작 똑바로 세워져 있다 면 오늘날 유명한 관광 명물이 되지 못했을 것이다.

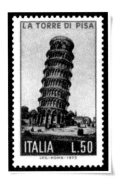

오래 전부터 이 사탑은 아주 미미하긴 하지만 서 서히 기울어지고 있다는 말이 퍼지고 있었다. 그래 서 1998년에는 더 이상 기울지 않도록 공사를 했다. 피사의 탑은 1173년에 착공하여 1350년에 완공되 었다고 한다. 높이는 55미터이며, 직경은 17미터로 된 8층의 누각이다. 애당초 건설 중에 내려앉아 있던 것이 차츰 기울어지면서 언젠가는 넘어 지고 말 것이라는 판정이 1995년에 발표되었다. 그래서 900톤의 납덩어 리를 반대편 쪽에다 매달아 기울어지는 것을 막았다. 그래도 기울기는 마찬가지였다. 끝내는 1998년에 사탑의 2층까지 철망 코르셋을 입힌 후 반대편 91미터 지점에다 철탑을 세우고 강철 케이블로 묶어서 기울어짐 을 완전히 막아 지금은 멈추었다고 한다.

이 우표는 사탑이 착공된 지 800년이 되던 1973년에 발행되었다.

이 피사의 사탑은 이탈리아에서 나왔다. 세상에는 비정상이 정상을 압 도하는 경우가 더러 있다. 기울어지는 탑 하나로 관광객을 유치하여 관 광 수입을 올린다니 매사에 예외는 있는 모양이다.

펄벅이 본 기상천외한 '서커스'

펄벅 여사는 여성으로선 미국 최초로 노벨 문학상을 탔다. 노벨상 수상작인 《대지(The Good Earth)》의 무대와 배경은 중국 대륙이다. 선교사인 부모를 따라 중국에 갔던 것은 갓난아이 때였다. 그 후 학교 교육을 받기 위해 미국을 다녀오기도 했다.

《대지》를 발표한 것은 1931년이었고, 7년 후인 1938년에 노벨 문학상을 받았다. 펄벅 여사는 남편의 이름에서 벅(Buck)을 따 필명을 삼았다. 인생의 후반부에는 '펄벅재단' 을 설립하여 해외 주둔 미군 병사들이 뿌려 놓은 사생아들을 입양시키는 사업에 전력하면서 조용히 생을 마감했다.

1960년 11월 초에 우리나라를 처음으로 방문했을 때 농촌을 둘러보다가 어느 초등학생들이 도시락 반찬으로 싸 온 콩자반을 젓가락으로 집는 것을 보는 순간, "아! 저건 서커스야"라고 감탄했다고 한다. 이러한 젓가락 문화는 오늘날 첨단 반도체 칩 개발에 획기적인 발전을 가져오는 데에 절대적인 공헌을 하게 된 원인이 된 것이다.

또한 《역사의 연구》를 쓴 토인비 교수의 예견처럼 발효식품 역시 두뇌 발달에 효험이 매우 뛰어나므로 21세기의 정신적 세계를 우리 민족이 지배하고야 말 것이다.

펄벅 여사가 감탄했던 '서커스' 란 말의 어원은 라틴어의 '키르쿠스(바

1978년에 아프리카의 콩고공화국에서 발행한 인물우표 속에는
펄벅 여사와 중국 여인들이 춤추는 모습이 디자인되어 있다.
펄벅 인물우표는 미국에서 발행된 것도 있다.

퀴)' 에서 유래하여, 고대 로마시대에는 원형극장에서 '키르쿠스' 라는 축
제가 열렸던 것이 영어권에서 서커스라고 부르게 된 것이다.

　1978년에 아프리카의 콩고공화국에서 발행한 인물우표 속에는 펄벅
여사와 중국 여인들이 춤추는 모습이 디자인되어 있다. 펄벅 인물우표는
미국에서 발행된 것도 있다.

최고의 테너 가수 파바로티

20세기 최고의 테너 가수인 루치아노 파바로티는 우리나라를 두 번 다녀갔다. 첫 번째 방문은 1977년 이화여대에서 독창회를 통해 음악 애호가들의 심금을 울렸다.

2001년 6월 22일에 두 번째 방문했을 때에는 서울올림픽 주경기장에 마련된 특설무대에 섰다. 플라시도 도밍고, 호세 카레라스와 함께 '3대 거장 테너' 가 세기의 테너 콘서트를 연 것이다. 아마도 정부 수립 이후 클래식 공연으로는 최고의 빅 이벤트였을 것으로 기억된다.

3대 테너가 함께 화음을 맞추기 시작한 것은 1990년 로마월드컵대회 부터이다. 그 이후 지금까지 3대 거장 테너 공연은 29회나 계속됐다. 파바로티의 밝은 고음 처리는 천부적이라고 평가된다.

도밍고는 로마월드컵 무대에 오르기 전까지는 워싱턴과 로스앤젤레스 오페라단의 예술감독이었다. 그의 독특한 음색은 드라마틱하다 못해 흥겨움을 안겨 주었다.

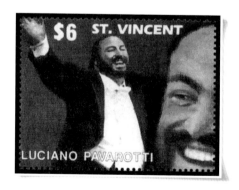

파바로티는 자선사업 공연에 열중하다 2007년 9월 6일 췌장암 투병중 타계했다. 몇 해 전에 세인트 빈센트에서 가로 10.2cm, 세로 8cm의 대형 우표를 발행했다. 이 우표 속에 디자인된 인물만 땄다.

카레라스는 백혈병을 이겨 낸 투혼의 가수이다. 각종 오페라에 수없이 출연하여 갈채를 받아 왔다. 특히 호소력 짙은 가창력의 소유자로 정평이 나 있다.

서울 공연 때 특이하게 부른 〈오 솔레미오〉를 국내 가수들이 흉내 내기도 했다. 파바로티가 앙코르 곡으로 부른 〈그리운 금강산〉과 〈보리밭〉은 아직도 귓가에 생생하게 들리는 듯하다.

이후 파바로티는 자선사업 공연에 열중하다 2007년 9월 6일 췌장암 투병중 타계했다. 몇 해 전에 세인트 빈센트에서 가로 10.2cm, 세로 8cm의 대형 우표를 발행했다. 이 우표 속에 디자인된 인물만 땄다.

우리나라 최초의 기념우표

광화문 네거리 교보문고 앞에는 비각 하나가 서 있다. 이 비각이 세워진 내력을 자세히 아는 사람은 드물다. 다만 우리 국토의 4방위 거리의 시발지를 나타내는 표지석(도로원표, 道路元標)을 세워 놓은 곳으로만 알고 있다. 틀린 말은 아니다. 비각 앞에 표지석 같은 석물이 버티고 있기 때문이다.

이 비각은 조선시대 27명의 왕 가운데 유일하게 황제 칭호를 받았던 고종이 임금으로 등극한 지 40년(1902년)이 되던 해에 세워졌다(고종 즉위 40년 칭경 기념비, 사적 제171호).

나이 51세가 된 고종 황제가 '60세를 바라본다' 는 뜻을 기려 세웠던 비각이다. 또한 그때에 발행한 우표가 우리나라 최초의 기념우표인 바로 사진의 우표이다. 이 우표를 일명 '어극(御極) 40주년 우표' 라 부른다. 도안에는 비운의 역사가 역력히 서려 있다. 일제 강점기에 발행한 3전짜리 우표 도안에 고종의 사진 대신 '원유관' 이라는 왕관을 넣었다. 대한제국이라는 한국 국호와 Postes De Corée라는 불어 표기의 국명과 51세의 나이를 영문 표기로 해 놓았다.

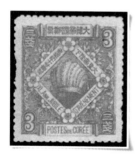

일제의 입김으로 고종의 사진을 기피한 흔적이 선연하다. 이때의 국화(國花)도 무궁화가 아니라 이화(李花 · 자두나무꽃)다. 일제는 1905년 이른바 을사늑약 때 어극 우표를 모방한 재쇄 무공(천공 · 바늘구멍 없는) 우표를 발행하기도 했다.

성서 속 인류 최초의 살인 사건

인류 최초의 살인 사건은 구약성서의 첫 장 창세기에 기록되어 있다. 아담의 자식들이 범했던 살인 사건이다. 농부였던 카인이 양치기였던 동생 아벨을 때려 죽인 것이다.

창세기 4장 이후에 자세히 기술되어 있다. 하느님의 편애에 대한 질투가 빚은 복수심이 살생의 원인이었다.

전쟁의 수단은 살생을 전제로 하여 벌어진다. 아마도 지구가 망하는 그날까지 전쟁은 가시지 않을 것이다. 이 시간에도 지구 도처에서는 살인과 전쟁이 그치지 않고 있다.

이데올로기의 대립이 가져다 준 6.25전쟁으로 인한 동족상잔의 비극은 아직도 한반도에 계속되고 있다. 장기간의 휴전 상태인 것이다. 그런데 지구상의 초강국들은 자신들이 개발해 낸 '핵'에 노이로제가 된 양 6자회담을 이끌고 있는 걸 보면 가히 자업자득이 아닌가 싶다.

살생은 스스로의 파멸을 뜻한다. 생명을 가진 모든 동물은 생명을 보존할 절대 가치를 창조주로부터 선물 받았다. 그러기에 전쟁은 사라져야만 한다.

아프리카의 토고공화국에서 구약성서의 십계명을 우표에 담았다. 1982년에 발행된 우표인데, 디자인이 다소 조잡하지만 성서를 테마로 삼아 우취작(郵趣作)을 꾸밀 때 꼭 필요한 자료이다. 카인이 아벨을 몽둥이로 내려치고 있는 모습이다.

세계 최초의 금속 활자본 '직지'

19 60년대까지 세계 최초의 금속 활자를 발명한 사람은 독일의 구텐베르크로 알려졌다. 금속 활자로 찍어 낸 서책은 42행의 《성서》라고 했다. 하지만 지금은 아니다. 우리나라가 78년이나 앞서 금속 활자로 인쇄했음이 입증되었다. 이 최초의 인쇄 서책이 2001년 유네스코 기록유산에 등재된 것이다.

유럽의 교통·금융 중심지이자 시성 괴테의 고향 프랑크푸르트에서 21세기 최대의 문화올림픽으로 불리는 국제도서박람회가 2005년 10월 19일부터 23일까지 열렸는데 우리나라가 주빈국이었다. 한편 청주 고인 쇄박물관이 주간하는 '만남, 구텐베르크 이전 한국의 금속 활자 인쇄 문화'라는 특별전도 프랑크푸르트 통신박물관 별관에서 9월 28일부터 11월 20일까지 열렸다.

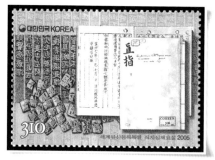

흔히 '직지'라 줄여 부르는 이 서책은 고려 우왕 3년인 1377년에 간행되었던 '백운화상초록불조직지심체요절'(白雲和尙秒綠佛祖直指心體要節)이다.

원래 상·하권이었는데 불행히도 현존하는 것은 하권뿐이다. 우리의 자랑인 귀중한 문화유산이 이역만리 프랑스 국립도서관에 보존되어 있어 우리를 더욱 안타깝게 한다.

지은이는 고려 말 경한 스님이다. 이 책을 찍어 낸 곳은 청주에 있는 흥덕사였다. 청주 고인쇄박물관이 들어선 곳이 바로 이 절터이다. 이 박물관 진열대 속에 우표에서 보듯 세계 최초의 금속 활자 하나가 고고하게

1989년 과학 시리즈 제4집으로 발행된 우표인데
2000년 밀레니엄 제4집에도 이 글자가 디자인되어 있다.
세계문화유산 등록기념우표 발행 때 '직지' 서책도 선보인다.

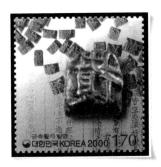

놓여 있다. '덮을 복(覆)' 으로 해독되어 있지
만 '고려 복' 으로도 일컫는다. 사실은 덮을
'부' 로 읽어야 옳다. 대부분의 국어사전 등
에 '복' 으로 표기되어 있다.

1989년 과학 시리즈 제4집으로 발행된 우
표인데 2000년 밀레니엄 제4집에도 이 글자
가 디자인되어 있다. 세계문화유산 등록기
념우표 발행 때 '직지' 서책도 선보인다.

최근에 '복' 자로 이해되고 있는 이 활자가 발견된 곳이 청주 흥덕사
절터가 아니라, 개성에서 발견되었다는 설도 대두되고 있다.

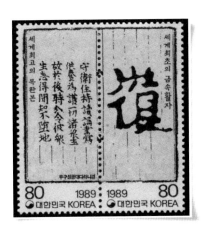

세상에서 가장 작은 기념우표

우표의 종류를 구분할 때에는 보통우표, 기념우표, 특별우표로 나눈다. 특별우표로는 자선우표, 부가금우표, 부족세우표, 일요불배달우표, 항공우표 등이 있다.

소개된 우표는 기념우표로는 세계에서 가장 작은 것이다. 더 자세히 설명하면 특별우표 중에서도 '우편세우표'이다. 중남미 인디오의 나라 니카라과에서 사용하던 우편세우표로 강제성을 띤 우표이다. 강제성이란 일반적인 통상요금에 추가로 요액을 첨부했다는 의미이다.

이 우표를 전문 카탈로그에서 보려면 부과금편에서 찾아야 하는 것도 '우편세우표'로 구분되기 때문이다.

니카라과는 16세기까지 남미의 여느 나라들처럼(브라질은 제외) 스페인이 지배하던 식민지 국가였다. 우표에 표기된 글씨도 스페인어인 것은 이 때문이다. 위쪽 왼편에는 '예수님과 아이들'이라고 적혀 있다.

그리스도가 남녀 어린이의 머리에 손을 얹어 축복하는 장면이다. 천국에 들어가려면 어린이와 같아야 한다는 의미를 담고 있는 것이다.

우표 수집가들 중에는 화젯거리가 될 만한 우표나 이색우표만 전문으로 모으는 이들도 있다.

연변 조선족 자치주가 해체된다?

고 대의 우리 강토는 옛 만주 땅뿐만 아니라 산둥반도 서남부까지 포함되어 있었다. 고구려와 발해시대에는 간도가 우리 땅이었다.

언젠가 한반도가 통합이 되면 지금의 조선족 자치주인 연변을 비롯하여 옛 고구려 땅에 대한 시비를 예단코자, 중국 정부는 일찌감치 고구려사를 중국사에 포함시키려고 고구려의 유적부터 정비하는 '동북공정'이라는 프로젝트를 진행중이다.

중국 내의 조선족 인구가 210만 명이었던 것이 몇 년 사이에 84만 명으로 뚝 떨어져 연변의 조선족 자치주 인구도 33%로 줄어들었다. 길림성 정부는 연변 자치주를 이웃 도시와 합병시켜 자치주를 해체하려고 한다. 이래서야 간도 땅을 우리 민족이 지킬 권리마저 사라지고 말 것이다. 집과 땅이 한족에게 넘어가고 조선족은 한국 등지로 빠져 나가는 데다 거리의 한글 간판들도 서서히 자취를 감추고 있다고 한다.

지금까지 길림성 산하 우체국에서 사용하고 있는 우체국 소인에 한자와 한글이 병기되어 있지만, 이것마저 없어지면 어쩌나 하는 걱정이 앞선다.

우표를 살펴보면 길림성 대석두라는 한자와 함께 한글의 '대석두' 라는 글씨도 보인다. 1978년에 우리 나라로 체송되어 왔던 중국 우표이다.

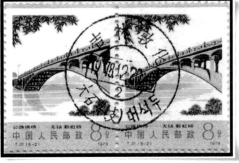

독감으로 요절한 천재 시인

천재는 흔히 요절한다고 했다. 20세기 새로운 예술의 창조자로 평가되었던 아폴리네르(Apollinaire, G. 1880~1918)도 38세의 나이로 꽃도 피우지 못한 채 세상을 떠났다. 1918년 유행했던 스페인 독감에 희생된 것이다.

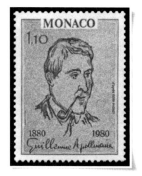

인류가 대량으로 사망한 것은 전쟁과 병사로 인해서였다. 1918년의 스페인 독감도 유럽을 순식간에 몰살시켰던 중세의 흑사병에 못지않았다. 5천여 명의 목숨을 앗아갔다.

어쩌면 스페인 독감은 최근 유행했던 조류인플루엔자(AI)가 아닌가 싶다. 이 모두가 환경파괴의 재앙임이 분명할 게다. 환경 복원의 상징으로 서울의 청계천이 복원됐다. 이제 서울을 친환경적으로 만들어 놓은 청계천도 센강처럼 사랑이 넘쳐나길 기대한다.

청계천을 타고 오른 잉어의 승천을 보라/ 우리 누군들 날지 못하겠는가/ 보시라/ 불꽃으로 타오르던 열정의 알알이/ 서울 광장 초록의 잔디로 솟아있음을
　　　　　　　　　　　　－청계천 노래시, 임솔내 시인의 《아! 서울》에서

미라보 다리 아래 센 강이 흐르고/ 우리들의 사랑도 흘러간다/ 그러나 괴로움에 이어서 오는 기쁨을/ 나는 또한 기억하고 있나니
　　　　　　　　　　　　－아폴리네르 시인의 《미라보 다리》에서

안익태 선생 탄생 100주년

20 06년은 애국가를 작곡한 안익태 (1906~1965) 선생 탄생 100주년을 맞이한 해이다. 이와 때를 같이하여 그가 1942년 히틀러 통치 시기에 일제가 세운 만 주국 창립 10주년 기념 노래를 작곡, 지휘한 사실이 드러났다.

안익태 선생을 친일파로 매도하여 애국가도 부르지 말아야만 할까? 선생의 음악 스승인 리하르트 슈트라우스가 나치에 동조한 적이 있었다고 해서 스승까지 매도한다면 사회의 정의는 어떻게 평가해야 하는가!

1955년에 안익태 선생은 부인 롤리타 여사와 함께 일시 귀국했다. 1961~1963년에는 국제음악제를 맡기도 했다. 그 당시 안익태 선생이 부산여고 강당에서 애국가를 연주, 지휘하던 날 청중들의 애국가 합창은 아주 형편없었다.

안익태 선생은 연주를 중단하고 서너 차례나 애국가를 연습시키면서 지휘했다. 〈한국환상곡〉(코리아 판타지)을 일본에서 연주할 때의 일이다. 선생은 청중들을 모두 기립시켜 우리말 가사로 합창케 했다. 이런 사실들을 미루어 볼 때 그의 애국심은 가식이 없었던 것 같다. 2005년에는 미망인 롤리타 여사와 딸, 손자들이 방한하여 애국가 저작권을 우리 정부에 넘겨줬다. 그의 유품에서 발견된 '마요르카'와 '포르멘토르의 로피'는 발표연주회를 가질 예정이다. 돌연히 드러난 만주국 창립 기념곡 작곡 사실로 인한 친일 타령으로 안익태 선생의 귀중한 작품이 사장되지는 않을까 걱정스러울 뿐이다. 안익태 선생 우표는 2001년 밀레니엄 시리즈 제10집 속에 디자인 되어 있어 이를 소개한다.

아인슈타인의 사생활

20 05년은 천재 물리학자 아인슈타인(Einstein, A. 1879~1955)이 타계한 지 50주년이 되던 해였고, 2006년은 그의 '유품 자료 공개의 해'였다. 연구서를 비롯해 미공개 사생활에 관한 기록들도 포함될지 관심거리였다. 이스라엘 헤브루 대학 도서관에 아인슈타인의 자료들이 보관 중이다. 그동안 그의 업적을 기려 1995년에는 '물리의 해'로 정하고 각종 기념행사를 치르기도 했다.

그가 타계한 4월 18일에는 '아인슈타인의 빛'이 지구를 한 바퀴 도는 루미나리에 행사도 있었다. 그때 우리나라 독도에도 빛이 비쳤다. 2006년에 공개된 자료에는 이미 공개되었던 여성 편력 외에도 로맨틱한 스캔들이 쏟아져 나오지 않을까 기대되었다. 소련 스파이 여성과 사랑에 빠졌던 일, 친척뻘 되는 엘자와 사랑하는 와중에도 엘자의 친딸에게 청혼한 일, 마릴린 먼로에게 연애편지를 보냈던 일 등이다.

1905년을 '기적의 해'로 일컫는데, 그가 특수 상대성 이론을 발표했던 해이다. 물론 기초 과학의 토대 위에서였다. "빛의 속도로 달리면서 거울을 보면 내 모습이 보일까"라는 평범할 것 같은 의문이 소년 아인슈타인을 천재 물리학자로 만들었다. 노벨 물리학상을 안겨 주었던 '광전효과 이론'은 금속에 빛이 닿으면 전자가 나온다는 이론으로 오늘날의 첨단

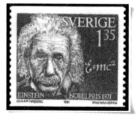

과학의 기초 이론으로 발전되었다. '$E=mc^2$' 공식이 들어가 있는 우표는 여러 종이 있다. 1921년 노벨상을 탄 지 70주년이 되던 1991년에 스웨덴에서 우표철(브크렛)로 발행한 요판 인쇄 우표이다.

세상에서 제일 오래 산 사람 '에레이라'

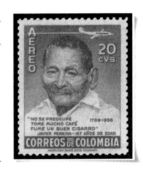

흔히 세상 사람들은 구약성서에 나오는 아브라함을 장수한 인물로 꼽는다. 그는 175세까지 살았다고 성서에 기록되어 있다. 역사시대 이후 아브라함보다 여덟 살이 모자라지만 167세까지 살았다는 장수자가 우표 도안에 등장했다.

남미 콜롬비아 태생인 하비에르 에레이라 (1789~1956) 노인이 그 주인공이다. 그가 태어난 때가 프랑스혁명이 일어났던 해였으니까, 18세기에서 20세기까지 3세기에 걸쳐 살았다. 보통 사람들보다 세 곱절을 더 산 셈이다.

이 우표를 대할 때마다 두어 가지 의문이 떠오른다. 첫째는 에레이라 영감이 태어났다고 한 1789년이 분명치 않다는 것이다. 둘째는 이 우표의 도안 속에 콜롬비아어로 "염려 마십시오"라는 글귀로 시작하여 "커피 많이 드시고 좋은 담배를 피우십시오"라고 적혀 있는 점이 왠지 맘에 걸린다. 최근에는 나라마다 담배의 폐해 때문에 금연이 늘어가고 있지만, 커피 속에는 키토산 성분이 함유되어 있어 인체에 해롭지 않다니, 콜롬비아 말이 절반은 맞는지도 모르겠다.

고인이 된 소설가 나림(那林) 이병주 선생이 에레이라가 태어났던 고장을 직접 탐방하고 왔었다. 그곳 사람들의 나이는 거의 100세 이상이었고 담배와 커피를 즐기지 않는 사람이 거의 없더라고 자주 말씀하셨다.

사진의 우표는 그가 사망한 1956년에 발행된 3종 중 하나로 전문 수집가들도 소장하려 애쓰는 화제의 우표이다.

민족 애환의 꽃 '봉선화'

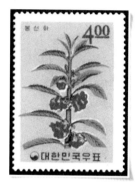

가곡 〈봉선화〉의 노랫말은 '울 밑에 선 봉선화야' 로 시작된다. '울 밑' 은 울타리 밑의 줄임말이다. 지금은 도시의 주거형태가 주로 아파트 단지라 좀처럼 울타리를 볼 수가 없다.

지난날 일제 강점기만 해도 우리네 앞마당이나 뜰에는 울타리가 엮여 있었다. 울타리 밑에는 영락없이 빨간 봉선화가 7월의 햇살 아래 더욱 상기되어 있었다. '봉숭아' 라고도 부른다.

어린 여자 아이들은 봉선화로 손톱을 빨갛게 물들여 뽐내던 시절이었다. 민족의 애환을 노래했던 우리나라 최초의 가곡 〈봉선화〉는 1920년 홍난파가 〈애수〉라는 바이올린 곡을 작곡했는데, 여기에다 김형준이 노랫말을 붙여 만든 것이다.

우리나라 가곡의 으뜸으로 김동진 선생의 〈가고파〉(이은상의 시)가 뽑힌 적이 있다. 하지만 〈봉선화〉도 민족의 애환을 함께 물들인 가곡임에는 이론이 없지 않을까 싶다.

1965년 1월부터 우리나라 꽃들을 발행하면서 7월의 꽃으로 봉선화를 디자인에 담았다.

예수를 도운 '베드로 고기'

인간은 남성보다 여성이 아름다운
데 반해 동물들은 수컷이 멋지다.
이를테면 공작, 수탉, 장끼와 사자만 보
아도 그렇다. 밀림의 왕자라 일컬어지는
사자의 경우는 암수 할 것 없이 맹수지
만 먹이 사냥은 암컷이 맡는다.

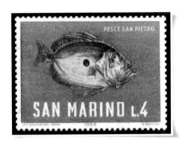

대체로 아름다움과 힘은 수컷의 몫임이 분명하다. '베드로 고기' 라 불
리는 물고기는 아가미 곁에 큰 점이 박혀 있는 점도미다. 점도미 암놈은
산란기가 되면 수놈의 입 속에 알을 낳는다. 수놈은 새끼가 부화될 때까
지 꼼짝없이 아무것도 먹을 수가 없다. 그러다 새끼가 태어나면 그동안
허기졌던 배를 채우고자 닥치는 대로 먹어 삼킨다.

베드로는 예수의 수제자이자 바티칸 초대 교황이다. 어느날, 예수가
베드로와 함께 갈릴리 호수 근방 가버나움에 들렀다. 그곳 성전에 들어
가려 하는데 성전지기가 성전세(稅)를 요구했다. 예수님이 돈을 지참했
을 리는 만무했다. 베드로에게 갈릴리 호수에 나가서 고기를 낚되 제일
먼저 잡힌 놈의 아가미를 열면 동전 한 세겔(당시의 화폐 단위)이 나올 테
니 그걸 꺼내 성전세를 지불하라고 일러 주었다.

이 이야기는 신약성서 마태복음 17장 27절에 기록돼 있다. 우리나라
제주도 근방에서도 점도미가 잡힌 적이 있다.

지금도 갈릴리 호숫가에서는 베드로 고기를 낚아 팔고 있다고 한다.
소개한 우표는 1966년 이탈리아 북부 아드리아 바다와 인접해 있는 작은
나라 산마리노에서 발행한 어류 시리즈 중 '베드로 고기' 우표이다.

죽음을 그린 노르웨이 화가 뭉크

우 리 정서로 검정 빛깔은 그늘이자 어둠이다. 또한 죽음을 연상시키며, 성직자의 검정 제복은 권위를 나타내기도 한다.

대체로 우리나라 사람들은 정장을 할 때는 검은 옷을 입듯이 고급 승용차도 거의 검정 색깔을 선호하는 편이다. 그런데 대칭 개념에서 검은 빛에는 흰 빛이다.

반야심경의 '색즉시공 공즉시색'(色卽是空 空卽是色)처럼 무(無)가 유(有)이다. 서양화에서는 그림자를 드리우지만 한국화에서는 그림자를 아예 생략해 버린다. 마치 태양이 일곱가지 색을 지녔어도 흰 빛만으로 표현되는 것과 같다.

이러한 개념을 창작에 도입했던 화가가 노르웨이의 최고 화가 뭉크(Munch, E. 1863~1944)이다. 뭉크는 그의 어머니가 폐결핵으로 세상을 떠나고 누이마저 잃게 되자, 크나큰 슬픔을 자신의 창작 세계에 사실화시켜 짙은 검정으로 담았다.

노르웨이에서는 1963년 뭉크의 죽음을 추모하면서 그의 탄생 100주년 기념우표를 발행했다. 사진은 뭉크가 그렸던 그의 자화상이다.

검정 바탕에 얼굴과 목둘레가 허공에 매달렸어도 양 어깨가 착시(錯視)로 떠오른다. 그는 북유럽의 온갖 신비성도 검정으로 으깨면서 찬란한 환상을 거부하고 죽음만을 추구하다 생을 마감했다. 생전에 창작 무대였던 파리나 베를린에서도 예외는 아니었다. 하얀 빛만 공(空)이 아니라 검은 빛도 공(空)인 것을 뭉크가 이해하고 있었음은 놀랍기만 하다.

모차르트의 콘스탄체는 악처가 아니다

20 06년 1월 27일은 천재 음악가 볼프강 아마데우스 모차르트의 탄생 250주년이었다. 그를 신동이라 불렀는데 현대 심리학자들도 그의 아이큐가 230~250이었을 거라고 한다.

모차르트 집안은 모두 음악가였다. 아버지도 음악가였지만 누나도 유명한 피아니스트였다. 모차르트는 3세 때 악보를 읽고 4세 때 곡을 이해하고 5, 6세 때는 작곡까지 하면서 아버지와 연주 여행을 다녔다. 그가 남긴 소나타, 교향곡, 오페라 중 100여 곡은 15세 이전에 모두 작곡, 연주되었다. 모차르트는 오스트리아 빈에서 활동하다가 35세 되던 해에 '레퀴엠'을 미완성으로 남긴 채 세상을 떠났다.

2006년은 모차르트의 해로 온 세계가 그의 작품으로 술렁거렸다. 적어도 모차르트가 세상을 떠났던 12월 5일까지는 모차르트의 고향 잘츠부르크를 필두로 연주회가 그치지 않았다.

흔히 소크라테스의 아내 크산티페, 톨스토이의 아내 소피아, 그리고 모차르트의 아내 콘스탄체를 '3대 악처'라고 부른다. 필자가 구석구석 뒤져 봤는데 콘스탄체는 악처 같지 않다. 이번 기회에 악처에서 제외시켜 주면 어떨까?

소개된 우표는 6세 때 당시 마리아 테레지아 여제가 하사한 궁정 의상을 입고 뽐내고 있는 모차르트이다. 1991년 헝가리에서 발행했다. 모차르트는 '하늘에서 잠시 지상으로 내려온 음악 천사'라고 평가받아 마땅하다.

대문호 로맹 롤랑의 숨겨진 재능

20 05년 9월 7일 밤, 세종문화회관 대강당에서는 청계천 개통을 기념하는 가을 콘서트가 열렸다. 이날 프로그램은 좀 특이했다. 임솔내 시인(2005년 한국문학비평가협회 본상 수상 시인)이 〈아, 서울〉이라는 청계천 통수를 노래한 헌시 낭송으로 음악회가 시작됐다. 어느 해인가 세계 3대 피아니스트로 꼽혔던 서혜경과 서혜주 자매의 바이올린 연주가 청중을 완전히 압도했다. 특히 서혜경의 헝가리 랩소디가 그러했다. 이 얘기를 꺼내는 까닭은 로맹 롤랑의 피아노 연주 솜씨가 연상되어서다.

1931년 어느 초겨울, 인도의 국부(國父) 마하트마 간디는 평소 흠모하던 로맹 롤랑을 만나려고 스위스 레만 호반을 찾아갔다. 그때 간디는 롤랑의 피아노 연주를 간청했다. 수행원들은 일제히 함성을 질렀지만 롤랑은 성난 소리로 "여러분의 요청은 사양합니다"라고 말했다. 평생 동안 공개석상에서 연주한 적이 없던 롤랑의 거절이었다. 롤랑은 2층 방으로 올라가 간디 앞에서 연주했다. 아마도 베토벤의 피아노 소나타가 아니었을까 싶다. 로맹 롤랑이《장 크리스토프》로 노벨 문학상을 받았지만, 유명한 피아니스트로 프랑스 파리 대학에서 10년간 음악사를 강의했던 사실은 잘 알려져 있지 않다. 롤랑은 간디를 '십자가 없는 그리스도'라 칭

송할 정도로 그와 각별한 관계였다. 간디의 영향을 받은 롤랑은 제2차 세계대전이 터지자 반전운동에도 참가했다.

소개한 우표는 1915년 노벨 문학상 수상 기념으로 스웨덴에서 발행한 것이다.

다산의 이담속찬(耳談續纂)

조선 후기를 통틀어 한 분의 사상가를 꼽는다
면, 다산 정약용 선생이 으뜸이다. 문신으로
천문, 지리, 과학에도 능통한 실천실학자다. 조선을
대표하는 성리학도 다산이 실천사상으로 승화시켰
다.

　다산의 연구서는 '6경 4서', '1표', '2서'를 대표로
삼으며 154권에 이르는 《여유당전서》와 자서전격인 《자한묘지명》은 실
학의 집대성으로 국학 연구에 기본 틀이 된다. 이 저술들은 모두 다산의
사후에 발간되었다. 다만 유배에서 풀려난 이듬해인 59세(1820년) 때에
발간한 유일본이 전래 속담을 엮어 펴낸 《이담속찬》이다. 명나라 왕동궤
가 쓴 《이담》에 우리나라 속담을 증보시킨 목판본이다.

　《이담속찬》은 모두 391수인데, 중국 속담 177수와 우리 속담을 한문으
로 번역한 214수가 수록되어 있다. 1908년 광학서포에서 발간된 것은 규
장각이 소장 중이며, 이보다 훨씬 앞선 1820년에 간행된 목각본이 국립
중앙도서관에 1책, 나머지 1책은 2010년 2월 12일에 타계하신 한국고서
연구회 고문이자 우편사학자인 석산(石山) 진기홍(1914～2010) 선생께서
애장해 왔다.

　다산의 초상화 우표는 1960년에 북한에서 먼저 나왔다. 1983년에야 발
행되었던 우리나라 100원짜리 우표를 소개한다. 다산의 초상화는 다산
의 유배지였던 전남 강진에 모셔져 있다.

솔로몬의 '지혜'

우 리가 자주 사용하는 말 가운데 '지식'과 '지혜'가 있다. 이 두 단어는 전혀 별개의 의미를 지니고 있음에도 불구하고 같은 뜻으로 쓰이는 경우가 종종 있다. 그러나 필자의 생각으로는 결코 그래서는 안 된다고 생각한다.

지혜는 가슴에서 우러나오지만, 지식은 머리에서 나오기 때문이다.

일찍이 기독교의 구약시대에 살았던 솔로몬 왕은 지혜롭고 명철한 왕으로 명성이 높았다. 그는 식물학과 동물학에도 뛰어났으며 3,000여 개

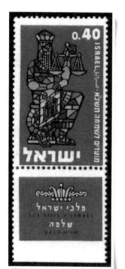

의 잠언과 1,500개의 노래를 지었던 지혜의 왕이었다. 그가 남긴 주옥 같은 명언 가운데 "지식은 사라지지만 지혜는 영원하다"라는 말은 오늘날에도 많은 이들에게 교훈을 준다.

우표 속에 보이는 솔로몬 왕은 평형을 이룬 저울을 들고 있다.

이 우표는 1960년 이스라엘에서 발행했던 2종의 우표 중 1종이다. 우표 도안 아래쪽에 붙어 있는 라벨 같은 변지를 우취(郵趣) 용어로는 탭(tab)이라고 부르는데 떼어내면 안 된다. 이는 이스라엘 우표의 특징이기도 하다. 이 탭에다 가끔 성구나 설명문을 적어 넣기도 한다.

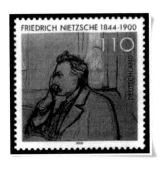

니체가 다시 살아났다

19세기에 살면서 21세기를 넘겨다본 사상가 프리드리히 니체가 다시 살아났다. 니체가 그의 저서 《차라투스트라는 이렇게 말했다》에서 "신은 죽었다"라고 선언한 지 100주년이 되던 해에 필자는 '미터스탬프'(계기소인, 사진)를 제작했다. 1995년에 만든 것인데, 니체에 관한 우취 자료로는 세계 최초였다. 그때만 해도 서구 사회에서는 정신이상자로 취급하여 감히 니체 우표를 들먹이지 못했다. 겁없이 만들기는 했지만 불안까지 숨길 수는 없었다. 혹시나 서구 기독교 사회로부터 항의가 쏟아지지나 않을까 해서였다.

그러나 오히려 서독의 전문 우표지(DBZ)에 게재되어 호평까지 받았다. 니체는 21세기를 앞서 갔기 때문에 광기의 철학자로 폄훼되다가 20세기 후반에 와서는 포스트모더니즘의 발판을 구축해 놓았다고 재평가되기에 이르렀다. 우리나라에서도 21권의 방대한 니체 전집이 《니체 비평 전집》으로 완역 출간되었다. 사실, 니체가 선언한 '신의 죽음' 그것은 틀에 박힌 서양 2000년 역사에서의 서양형 이상학의 전통을 깨뜨린 것이었다. 그러니까 절대성의 정점에 앉아 있는 인류의 '하느님'이 아니라 서양의 '하느님'이 신으로 존재하고 있는 것이 못마땅했던 것 같다.

2005년에 완간된 책에는 그간 '초인'이라고 오역된 용어를 원어인 '위버멘쉬' 그대로 옮겨 놓았다. 아래 소개하는 미터스탬프 속의 초상화는 국내 아동화 화가인 서봉남 화백이 그린 것이다.

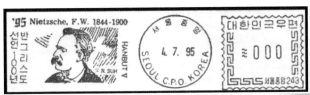

노틸러스 잠수정과 '해저 2만 리'

노틸러스는 쥘 베른의 공상 과학 소설 《해저 2만 리》에 나오는 잠수 정 이름이다. 이 작품 속의 '노틸러스' 잠수정이 실제로 개발되어 실명(實名)의 '노틸러스 호'로 명명되었다.

2004년 5월 프랑스 국립해양개발의 연구선 '아탈랑트'(L'Atalante)에 노 틸러스 잠수정이 실렸다. 세계적인 해양과학자 20명이 탐사에 나섰는데, 우리나라 김웅서 박사(한국해양연구소 책임연구원)도 동승했다.

'노틸러스'는 해저 6,000m까지 잠수할 수 있는 잠수정이다. 우리나라 는 250m까지 해저 탐사가 가능하다. 탐사는 42일 동안 이루어졌는데 김 웅서 박사는 5,044m까지 잠수하여 망간단괴와 심해 미생물을 채취했다. 사진 촬영 기술도 전문가 수준인 그는 세계 최초로 눈 없는 고기를 찍어 세인들의 관심을 끌었다.

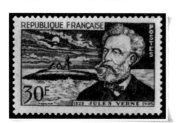

베른 관련 우표는 다양하다. 사망 50 주년이 되던 1955년 프랑스 우표를 골 랐다. 디자인 속에 노틸러스 잠수정도 보인다. 김 박사는 2006년 5월 《바다에 오르다》를 출간했다.

'샤브리에' 의 귄도린과 고인돌

우리나라 우체국 국명 가운데 영어로 명명된 우체국이 있었다. 평안남도 은산우체국을 귄도린(Gwendoline)으로 불렀다.

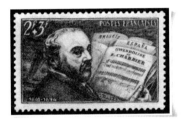

1900년대 초반, 우리나라 운산과 은산의 광업권이 미국과 영국인에게 송두리째 넘어가 있었다. 금광 채굴자들이 본국으로 우체물을 보내면서 운산과 은산을 구별해야 했다. 발음 표기에서 은산과 운산은 엇비슷해 운산은 'Unsan' 으로 표기했고 은산은 'Gwendoline' 으로 구분했다. 소인(도장 찍음)에서 'Gwendoline' 이 찍힌 우체물을 수집가들은 '귄도린 소인' 이라 부른다.

그런데 어째서 은산을 '귄도린' 이라 했을까. 이 문제를 가지고 논란이 벌어진 적이 있었지만 아직 명쾌한 결론은 나지 않았다. 프랑스의 19세기 음악가 샤브리에의 오페라에 'Gwendoline(귄도린)' 이 있는데, 이 곡명에서 따왔다는 주장이 있다. 또 다른 견해는 평남 은산지역은 옛부터 지석묘(고인돌)가 산재하는 곳이라 고인돌의 줄임말 '귄도리' 에서 유래되었다는 것이다. 그렇다면 '귄도리' 가 어째서 '귄도린' 이 되었는가에서 꼬투리가 잡혔다. 필자가 생각한 것은 '리(里)' 의 끝말을 음운 편의화시켜서 '린' 으로 했을 것 같다. 예를 들면, 남성 이름인 잭(Jack)이 여성화되면 '잭크린' 이 되는 이치와 같다.

소개된 우표는 샤브리에 탄생 101주년이 되었던 1942년 프랑스에서 디자인한 우표로, 디자인 속에 샤브리에와 귄도린의 악보가 보인다.

나폴레옹은 커피광

커피는 우리나라 차 문화를 변혁시킨 기
호품 가운데 단연 최고일 것이다. 우
리 전통차는 예의와 격식을 갖춘 다도에 따
라 주로 상류 계층이나 불가의 선방 등에서
만 애음되었다.

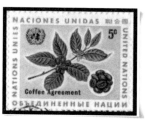

반면, 미군이 이 땅에 주둔하면서 퍼뜨린 대표적인 기호품 중 하나인
커피는 주로 다방에서 판매되어 누구나 마실 수 있는 차였다. 지금은 재
래식 다방 시대를 보내고 자판기 시대를 거쳐 인스턴트커피와 원두커피
시대를 맞았다.

이러한 차 문화 속에서 커피가 우리 몸에 해롭다는 이유로 꺼린 적도
있다. 주로 한방에 의해 자극성 식품은 가급적 피하라는 권유에서였다.

커피는 해로운 차일까? 아니라고 한다. 커피의 성분 속에는 항산화 물
질이 들어 있다. 일상적으로 먹는 음식물에서 발생되는 활성산소가 혈액
의 철분과 결합하여 산화물질이 생기는데, 이는 질병의 원인이 된다.

그런데 커피 속의 클로로켄산이 항산화 작용을 일으키는 폴리페놀 화
합물을 생성해 이를 제거해 준다는 것이다. 물론 녹차에도 유사한 성분
이 함유되어 있다고 한다. 커피든 녹차든 알맞게 마셔야 이롭겠다.

'과유불급'이 아니겠는가!

커피에 얽힌 일화도 많다. 나폴레옹이 청년 장교 시절, 카페를 들락거
리면서 하루에 열 잔의 커피를 마셨다고 한다. 커피 값이 없으면 군모를
저당 잡히고 마셨던 커피광이었다.

커피의 다량 생산지는 남아메리카이다. 그러나 원산지는 아프리카란

1951년부터 발행된 유엔 우표는 뉴욕 본부와 제네바, 빈에서 사용한다.
초기에는 이 우표처럼 5개 국어를 디자인에 담았다.
1962년에 유엔이 국제커피협약을 체결했는데, 4년 후인 1966년에 우표가 나왔다.

다. 17세기에 콘스탄티노플(이스탄불) 시민들은 '카베'라는 '검은 색깔의 음료'를 즐겨 마셨다. 이것이 오늘의 커피이다. 아프리카에서 오리엔트를 거쳐 마르세유와 베네치아로 보급되었다는 기록이 있다.

소개된 우표는 유엔 우표이다. 1951년부터 발행된 유엔 우표는 뉴욕 본부와 제네바, 빈에서 사용한다. 초기에는 이 우표처럼 5개 국어를 디자인에 담았다. 1962년에 유엔이 국제커피협약을 체결했는데, 4년 후인 1966년에 우표가 나왔다.

혐오감을 주는 우표

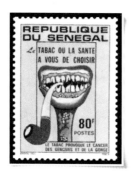

우표 디자인에 나타나 있는 표현은 시각적인 미와 함께 홍보성도 띠고 있다. 그렇기 때문에 아름다운 색상은 말할 나위가 없고, 인쇄 방식도 최첨단의 기술을 발휘하여 나라마다 자국의 문화 긍지를 나타내려고 애쓴다.

우표는 축소된 예술품이다. 명화 역시 큰 것보다 축소된 것은 앙증맞다 못해 예쁘기만 하다. 이를테면 사나운 맹수라도 새끼들은 귀여운 것처럼, 우표 역시 축소의 미(美)를 담고 있다. 그래서 가장 작고 아름다운 그림이라 생각된다.

그러나 사진의 우표는 징그러움을 넘어서 기분 나쁘기가 그지없다.

이 우표는 1981년 아프리카의 서쪽 해안에 위치한 세네갈에서 '금연' 캠페인용으로 발행한 우표이다.

우표 속에는 "담배는 암을 유발시킨다" 라는 글귀가 적혀 있다. 담배는 습관성 기호품이기에 갑자기 끊기가 힘들다. 인간은 더불어 살아가야 하므로 주위 사람들을 배려한다면 금연 에티켓쯤은 지켜야 하는 것이다.

문화 선진국 대한민국이 금연국이 된다면 정말 기네스북에 오르고야 말 것이다.

하느님의 축복

인 간은 어려움에 처하게 되면 부모님을 찾고 평소 거들떠보지 않던 이웃의 도움을 청하기도 한다. 끝내는 극한 상황에 이르면 신(神)을 찾게 되는 것이 인간 본성이 아닌가 싶다.

창조주 하느님은 무소부재하셔서 우리들 곁에 항상 계신다. 이를테면, 태양이 뜨고 이글거리고 빛남은 누구에 의해서 운행되고 있는가를 생각해 볼 때면 숙연해지고 만다.

사진의 그림은 인류의 조상 아브라함이 궁창에 수놓여 있는 별들을 쳐다보고 있는 모습이다.

이 우표는 이스라엘에서 1977년 발행한 우표이다. 붙어 있는 라벨 같은 변지는 이스라엘 우표에서 흔히 볼 수 있다. 이 라벨을 우표수집 용어로는 탭(tab)이라 하는데 절대로 떼어 내서는 안 된다. 이 탭에는 히브리어와 영어가 쓰여져 있다. 내용은 구약성서 창세기 22장 17절의 말씀을 옮겨 놓은 것이다. 하느님이 아브라함에게 축복을 내리신 글귀이다.

"아브라함 자네에게는 앞으로 자손이 하늘의 별과 바닷가의 모래만큼이나 번성하리라"고 하신 말씀이다. 이 음성을 듣고 난 후 아브라함은 감격하여 천상의 별들을 헤아려 보면서 기도를 드리고 있다.

펠리컨의 모성애

인간의 모성애뿐 아니라 짐승들도 본능적인 모성애를 가지고 있다. 날짐승 가운데 펠리컨이라는 새는 좀 특이하다. 이 새는 갓 낳은 새끼의 먹이를 자신의 모이주머니에서 꺼내 먹인다. 모이주머니는 부리 아래쪽 주둥이에 주머니 모양으로 달려 있는데, 이 속에 자신이 사냥해 온 먹이를 저장해 둔다.

펠리컨을 우리말로는 '사다새' 라고 부른다. 몸빛은 흰색을 띠고 있으며 백로보다 좀 큰 듯하다. 몽골이나 만주 등지에 서식하다가 계절이 바뀌면 우리나라를 거쳐 인도와 이집트까지 이동하는 철새이다.

이 펠리컨이 새끼를 기르기 위해 먹이 사냥을 하다가 먹이를 구하지 못하는 극한 상황에 처하면, 어미는 자신의 가슴팍을 쪼아 피를 뽑아 새끼들에게 먹이고 스스로 목숨을 마감한다고 한다. 그래서 필자는 '헌혈의 새' 라고 이름을 지었다.

우리 인체의 피는 생명이다. 건강한 사람이라면 일정한 피를 뽑아 헌혈하는 것이 고귀한 자비 행위이기도 하지만, 오히려 새로운 피를 생성시키는 데에도 큰 도움이 된다고 한다.

필자도 지난날 60세 때까지 1년에 한 번씩 10여 년간 헌혈을 한 적이 있었다. 피는 생명이기에 생명을 나누는 것은 인간의 절대 윤리라고 생각한다.

1957년에 네덜란드 적십자사가 창립 90주년을 기념하면서 펠리컨의 헌혈 장면을 디자인에 담은 캠페인 우표이다.

톨스토이도 바둑을 뒀다

러시아의 3대 문호 가운데 한 명인 톨스토이(Tolstoi, A. N. 1883~1945)는《전쟁과 평화》를 7년이나 공들여 탈고했고《안나 카레니나》는 집필 후 5년만에 발표했다.

그는 기독교도로 알려졌지만 성경 중에서도 신약성서의 '산상수훈'만 인정한 것으로 보아 불교의 법구경을 더 좋아했을지도 모른다. 그러면서도 만년의 역작《부활》은 지옥 즉, 죽음을 두려워한 것에서 영감을 얻어 창작에 임했던 것이라는 생각도 든다.

우리가 알고 있는 톨스토이가 '문호'이기에 '성자'보다 한 차원쯤 아래라고 여기거나 인자한 할아버지로 평가하려 하겠지만 실은 못된 성격의 소유자였다. 자신보다 열 살이나 위였던 선배 투르게네프를 얕잡아 보고 말끝마다 말싸움을 걸었다는 사실로 미루어 볼 때 성미 급한 노인네가 아니었을까!

톨스토이는 살아 있을 때 조선 사람을 만났다고 전해지며 바둑도 두었다고 한다. 한국기원의 초창기 바둑 급수가 20급쯤으로 시작되었던 시절, 이른바 '문단 급수'라 하여『현대문학』의 조연현 씨나 천상병 시인이 5, 6급이라 자처했지만 실은 8, 9급에 불과했을 것이다. 톨스토이 역시 9, 10급쯤이었을 텐데도 불구하고 바둑에 대해 언급한 적이 있다.

"서양의 장기(체스)가 과학이면 동양의 바둑은 철학이다"라고 말했다. 1978년 인도에서 나온 톨스토이 탄생 150주년 기념우표이다.

첨성대가 기울어지고 있다

흔히 '신라 천 년의 고도'라고 일컫는 경주는 문화유적 본거지로 평가된다. 국보 제31호인 첨성대는 세계적인 문화유산임에 틀림없다. 동양에서 제일 오래 된 천문대가 바로 첨성대가 아니겠는가! 더러는 천문 관측대가 아니라는 주장도 나오고 있다.

최근 이 첨성대가 이탈리아 피사의 사탑처럼 기울고(피사탑은 이제 기울지 않음) 있다고 한다. 북쪽으로 7.2cm, 동쪽으로 2.4cm나 기울어졌음이 실측되었다. 원인은 6.25전쟁 때 첨성대와 인접해 있는 도로로 탱크와 장갑차가 드나들어 그 울림에 훼손됐다고 한다. 역설 같지만, 이 기울어짐을 해외에 적극 홍보하면서 보수에 임하면 어떨까? 피사의 사탑처럼 관광객 유치에 유리하지 않을까 싶다.

첨성대 우표는 1946년부터 디자인에 등장되었다. 특히 1차 보통우표인 14원짜리 '담청색'으로 구분되는 우표는 그 희귀성이 높아 낱장도 값비싼 가격에 거래된다. 전형(4매 즉, 블록)일 때는 수백만 원으로 평가된다. 2006년 핵방폐장 부지로 경주가 선정됐다. 지방자치단체는 좋을지

몰라도 세계적인 문화유산 집결지에 유치한 것이 잘한 처사는 아니라고 생각한다.

1956년 당시의 화폐 단위였던 '환' 자가 생략된 채 1959년까지 사용되었던 첨성대 보통우표이다. 첨성대 우표는 다양하게 나와 있다.

절망을 이겨 낸 베토벤

새 해를 맞이하면서 악성(樂聖) 베토벤의 9번 교향곡 〈합창〉을 떠올려 본다. 1990년 동독과 서독이 역사적인 통일이 되던 해 첫날에, 브란덴부르크 문에서는 세기의 지휘자 번스타인이 수십만 군중 앞에 섰다. 베를린 필하모니 합창단과 함께 교향곡 9번 〈합창〉이 울려 퍼지자, 환희에 넘친 지휘자와 연주자 등 전 세계인들이 TV 앞에서 눈시울을 붉혔다.

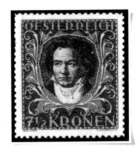

소년 시절, 모차르트를 만난 후 피아니스트를 꿈꾸다 서른 살에 귓병을 앓아 청각 장애를 갖게 된 베토벤은 작곡가로 변신하여 대성했다.

음악사에서는 고전주의를 완성시켰으며 낭만파를 연 선구자였다. 그러나 사랑에는 실패하여 일생을 독신으로 살았다.

소개된 우표는 베토벤 우표로는 멋진 자료이다.

1922년 오스트리아 제국에서는 고전미 넘치는 디자인으로 6종의 우표를 발행했는데, 시대 순으로 요액을 매겼다. 모차르트, 베토벤, 슈베르트, 브루크너, 스트라우스(아들), 그리고 볼프인데 너무나도 애착이 가기에 수집을 접는 날까지 소장하고 싶은 우표들이다.

한반도에도 통일이 되면 그날 우리도 어느 문 앞에서 〈코리아 판타지〉와 함께 〈환희의 찬가〉나 〈아리랑〉을 합창할 수 있을까? 붉은 악마들이 터 잡아 놓은 남대문일까, 청계천 광장에서일까! 아니면 3.1빌딩 대각선 건너편 귀퉁이에 조성해 놓은 '베를린 광장'의 베를린 가스등 아래서일까?

예수님의 외할아버지와 외할머니

대부분의 민족들이 그러하듯 유대민족도 부계(父系) 사회였다. 때문에 성경에 나타난 예수 그리스도의 조상에 대한 족보도 남성들 위주로 기록되어 있다.

그래서 아브라함으로 시작해서 예수님의 아버지 이름은 요셉이요, 어머니는 마리아라는 것쯤은 기독교도가 아니더라도 누구나 알고 있다. 제2차 세계대전 이후, 서양 선교사들에 의해 기독교 선교가 확산되면서 크리스마스는 공휴일이자 축제일로 정착되었다.

그런데 예수님의 외할아버지와 외할머니의 이름을 알고 있는 이는 드물다. 이를테면, 개신교가 가지고 있는 성경전서(신, 구약) 어디에도 나타나 있지 않다.

그러나 가톨릭에서는 경외전(외경)이며 구전을 통해 수많은 성자들의 이름이 전해 오는 가운데, 마리아도 성모(聖母) 마리아로 영접되며 마리아상은 성당마다 조각돼 있다. 이를 성상(聖像) 또는 아이콘(Icon)이라 부른다. 가톨릭에서는 예수님의 모계(母系)인 외할아버지의 이름과 외할머니의 이름이 당연히 등장된다. 요아킴(Joackim)은 외할아버지요, 외할머니는 앤 또는 안네(Anne)이다.

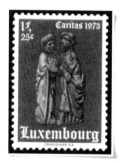

유럽의 베네룩스에 속한 소국 룩셈부르크가 1973년 성탄절 때 부가금 우표 디자인에 담았다. 이 작품은 중세를 벗어나면서 목각으로 다듬은 창작 예술품이다.

세종대왕의 '벤처 마인드'

한글은 인터넷 시대와 함께 세계적인 문화 브랜드로 자리매김 길에 들어섰다. 가장 이상적이고 합리적인 문자의 구성이기 때문이다. 오늘도 이메일의 답글을 쓰면서 한글의 자음이 결합되고 있는 조합을 보며 신기함에 빠진다.

그래서 세종대왕은 한 번 더 소개한다. 휴대전화의 문자 보내기나 전자 메일에서처럼 과학적인 알파벳을 세종대왕께서 어떻게 창안해 내었을까 하고 스스로 감탄하게 된다. 미국의 언어학자 레드 야드 교수는 우리 한글을 두고 "그 무엇과도 비교할 수 없는 문자의 사치이며, 세계에서 가장 진보된 문자"라고 격찬했다. 세계사에서는 수많은 왕들이 명멸해 갔지만 세계인에 공인된 대왕(大王 · The Great)은 3명에 불과하다.

2005년에 선종한 평화의 대왕 교황 요한 바오로 2세, 새로운 헬레니즘 문화를 이룩한 알렉산더 대왕, 그리고 발명왕 세종대왕이다. 1945년 광복 이후 공휴일인 국경일로 지내오다 1991년부터 기념일로 여겨 왔던 한글날이 2005년 12월 국경일로 환원되었다. 하지만 석가탄신일이나 성탄절이 공휴일임에 반해, 자타가 공인하는 세계적인 언어를 기리는 한글날이 공휴일이 아니라는 것은 뭔가 잘못된 일인 것 같다. 이 지구상에 수많은 나라가 있지만, 자기 나라말과 글이 없어 남의 말과 글을 사용하는 나라와 민족이 많다.

단순히 공휴일이라 하루 쉰다는 의미가 아닌, 우리 민족의 위대한 한글을 마음 속 깊이 새기고, 또한 세계에 널리 알릴 수 있는 홍보의 역할을 위해서라도 한글날은 공휴일이 되어야 하지 않을까!

소개된 우표는 1961년 환화(환으로 된 액면) 보통우표이다.

세르반테스의 무액면우표

세계 문호들 가운데 인구에 회자되는 작가 중 한 사람이 《돈키호테》를 쓴 세르반테스가 아닌가 싶다. 이를테면, 엉뚱한 짓을 잘하는 이를 빗대어 말할 때 "저녀석, 돈키호테 같구나!"라고 한다. 반면에 세르반테스의 나라 스페인의 관광 명소에는 으레 돈키호테 입상이나 동상들이 즐비해 있다니, 가히 으뜸가는 작가라 할 만하다.

그것도 세르반테스의 동상보다는 작품 속 인물인 돈키호테나 산초 판사를 비롯한 라만차의 풍차와 돈키호테의 말 로시난테가 더 많아, 세르반테스의 돈키호테인지 돈키호테의 세르반테스인지 분간하기 어렵다고 한다.

세르반테스는 에스파냐 민족에겐 사실상 자존심이나 다를 바 없는 위대한 존재이다. 17세기 에스파냐의 사회상을 풍자화하는 《돈키호테》는 오늘의 세계에서도 풍자화되기에 별반 다르지 않다고 하겠다.

이 우표에는 액면이 들어 있지 않다. 언뜻 보아 잘못된 오쇄우표라고 생각할지 모르나 결코 그렇지 않다. 정쇄우표이다.

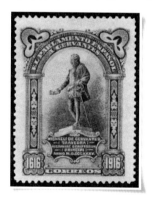

아래쪽에 있는 숫자 즉, 1616은 그가 세상을 떠났던 해이며 1916은 그가 세상을 떠난 지 300주년을 뜻한다.

이 우표는 4종으로 발행된 준고전에 준하는 우표로, 당시 의회 의원들이 의사당 구내에서 의정활동을 하다가 우편물을 발송할 때에 무료로 우편물을 우송하도록 배려했던 우표이다.

세계 최초의 '사랑' 우표

사랑이라는 개념을 정의하기는 그리 쉽지 않
다. 유학과 기독교와 불교, 그리고 도교 사상
에서도 명쾌한 해답을 내놓지는 못한 것 같다.

신의 은총에서 인류애에 이르기까지 사랑의 속성
에는 항상 '실천의 삶'을 전제로 하고 있는 터이다.
에로스, 필레오, 아가페로 구분을 하는데 육정적,
우정적, 절대적인 사랑으로 풀이된다.

기독교 신약성서의 '사랑장'이라 불리는 고린도
전서 13장에 나오는 사랑의 정의는 다소 명쾌하다. 만해 한용운 선생이
편찬한《불교대전》속의 화엄경에는 '대자대비'라 적어 놓았다.

사랑에 관한 우표는 너무 많아서 일일이 설명할 수가 없다. 사랑의 상
징은 에덴동산의 '선악과'로 표현해 놓은 사과의 모양에서 하트를 만들
어 냈다. 아일랜드의 음역 국명이 '애란'이어서 그런지 몰라도 사랑 우
표는 아일랜드에서 발행한 우표들이 가장 멋지다. 그 외에는 미국을 비
롯하여 우리나라도 사랑을 디자인한 우표가 상당히 많다.

세계 최초의 사랑 우표는 1934년 독일의 자르지역에서 발행했던 7종
의 자선우표 가운데 '러브'를 표제로 디자인했던 우표가 최초로 꼽힌다.
우표 속에 하트 모양이 오른손에 쥐어져 있다.

'선구자' 노래 작사자는 공산당원이었다

우 리 가곡을 애창하는 사람이라면 〈선구자〉 노래를 모르는 사람이 없을 것이다. 선구자 노랫말 속에는 일제하에 간도땅에서 항일 투쟁과 함께 조국애에 비견되었던 용정에는 일송정이 있고, 혜란강은 오늘도 흐르고 있다.

작곡자 조두남이 용정에서 선구자 가사를 건네 받았던 것은 1930년대였고 작곡도 그때 했지만, 발표된 것은 6.25전쟁 이후 피난지 마산에서 발표되었다. 작사자 윤해영이 어느날 백마를 타고 조두남 씨를 찾아와 조국이 광복되는 날 선생님께 노래를 받으러 오겠다는 말을 남기고 사라졌다고 생전의 조두남 선생께서 말한 적이 있었다.

그러나 제2차 세계대전이 끝나고 항일 투사 윤해영이 나타날까 싶어 귀국을 늦추고 몇날 밤을 지새웠지만, 끝내 윤해영은 소식이 없어 귀국하고 말았다고 했다.

그런데 조두남 선생은 윤해영이 틀림없는 항일 투사로만 믿은 채 타계했고, 작사자 윤해영 역시 자신의 시가 노랫말로 작곡되어 대한민국에서 애창되고 있는 줄은 미처 모른 채 세상을 떠나고 말았다.

윤해영은 8.15해방을 맞으면서 고향 땅 함경도로 들어가 그곳에서 김일성 칭송의 시와 공산주의 찬양시를 발표하다가 소식이 끊겼다.

1988년 음악 시리즈 제4집의 선구자 우표이다.

서울에는 제비가 없다?

하나 밖에 없는 지구가 심한 몸살을 앓고 있는 중이다. 환경오염으로 생태계가 훼손되고 있기 때문이다 이러한 까닭에 서울 한가운데선 제비를 볼 수가 없다. 얼마 전에 청계천 하류에 제비 떼가 나타났다고 서울시 관계자들이 호들갑을 떤 적이 있었다. 복원 이전에도 그 지점에는 해마다 제비가 노닐던 곳이다.

며칠 전 친구와 함께 청계천을 걸었다. 중랑천 하구쯤인 살곶이 공원에서 한 쌍의 제비를 목격했다. 강남 갔던 제비는 음력 삼월 삼짇날이면 어김없이 찾아온다.

옛날에는 한해에 찾아온 제비 숫자가 500만 마리나 되고 2,500만 마리의 새끼를 낳아 강남으로 떠났다고 한다. 비행 속도는 시속 50km로 560km 거리를 쉬지 않고 날아가는 빠른 새이다.

우리나라에 사는 제비는 붉은 색깔의 몸통이 큰 산제비와 날씬한 집안 제비이다. 온갖 해충을 잡아먹는 길조이다. 우리 전래동화에도 제비 이야기가 나온다. 어느 해 마음씨 좋은 흥부네가 부러진 제비 다리를 치료해줬다. 그 이듬해 보은으로 황금 박씨를 물어다 줘 벼락부자가 되었다는 게 동화《흥부와 놀부》의 내용이다.

1970년에 동화 시리즈 제4집 속에 이야기 줄거리가 묘사되어 있다.

또한 1963년 아시아해양우편연합(AOPU) 창설 1주년 기념우표로 발행한 중화민국 우표에도 비행하는 제비를 도안해 놓았다. 사진은 액면가 190원 시기의 통상우편 엽서의 인면에 디자인된 제비이다.

북한에서 발행한 연암 박지원

세계사에서 조선시대는 근대화의 과정을 못 밟았던 불운의 역사였다. 그 무렵 박지원 선생은 청나라를 내왕하면서 근대의 신문물을 접하고 견문한 탐방기를 엮었다.

《열하일기》가 그것이다. 이 일기에는 조선의 양반사회 즉, 지식인들에 대한 곱잖은 글들을 담았다. 이를테면 《열하일기》의 옥갑야화(玉匣夜話) 편에 실린 〈허생전〉 같은 것이다.

조선조 한문 소설가이자 실학자로 꼽혔던 연암은 당시 오늘날 여당 격인 노론에 속해 있었다. 신식 문물을 받아들이자고 주장한 북학파이다.

정치에서 떠나고자 실학 쪽에 심혈을 기울였던 선비였다. 그의 《연암집》은 당시 상황 연구에 귀중한 자료이기도 하다.

우리나라는 근·현대 인물우표 발행이 활발하지 못했다. 반면 북한에서는 역사적인 사상가나 학자들을 우리보다 일찍이 발행하기 시작했다.

단순히 인물우표만 따지자면 김일성 우표는 수백 종에 이른다. 남한도 수량적 측면에선 전두환 우표가 가장 많다. 북한 우표 수집은 현행법으로 국가보안법에 저촉되므로, 통일부의 선별 허가를 받아야 한다.

위 우표는 1957년 연암 선생 탄생 220돌 기념으로 북한에서 발행했던 연암 우표이다. 인물 앞에 그의 저서 《연암집》도 함께 그려져 있다.

베아트리체와 단테의 '신곡'

불 후의 명작으로 꼽히는 《신곡》은 중세 가
톨릭의 내세관을 그려낸 걸작이지만, 단
테(Dante, A. 1265~1321)로 하여금 일생을 바
치도록 묶어 놓은 족쇄였는지도 모른다. 일생
동안 신의 사랑을 그리느라 그랬던 것이 아니라
이성애를 작품화시키느라 그러했다.

단테의 나이 아홉 살 때 우연히 만났다가 헤
어졌던 베아트리체를 18세에 숙명적인 해후로
인해 평생 짝사랑의 연인이 되었다.

그 후 베아트리체는 저세상으로 먼저 가 버렸다. 그래서 단테는 죽는
날까지 베아트리체를 신곡 속에다 담았다. 세상에서 지옥과 천국의 완충
지대를 설정해 놓은 것은 오로지 가톨릭의 내세관인데 연옥(煉獄,
purgatory)이 바로 그곳이다. 이승에서 지었던 죄를 불로 소멸시킬 수 있
는 곳이기도 하다.

단테는 평생 동안 존경하며 흠모했던 스승이 있었다. 고대 그리스의
시성 베르길리우스(버질)였다. 우표에서 보이는 것처럼 지옥의 강을 건너
서 연옥으로 안내하고 있는 이가 바로 버질이다. 지옥을 답사하고 온 단
테를 맞이하여 연옥을 두루 구경시켰지만 버질은 천국에 들어갈 수는 없
었다. 단테가 천상에서 마중 나온 베아트리체의 안내를 받아 천국으로
들어가게 된다는 것은 단테의 꿈이 이룩된 셈이다.

단테 탄생 700주년이 되었던 1995년에 바티칸 시국에서 발행했던 연
옥을 이탈리아어로 표기해 놓은 우표이다.

밸런타인데이와 블랙데이

밸런타인데이는 로마시대 사제였던 성 밸런타인을 기리던 축일에서 유래되었다. 그날을 가톨릭에서는 '세인트 밸런타인데이' 라고 한다. 이제는 2월 14일을 정해 놓고 처녀가 총각에게 사랑을 고백하는 카드와 초콜릿을 선물하는 날이다.

성자 밸런타인은 기원 후 270년경 당시 로마 황제 클라디우스 2세가 한 쌍의 연인을 위해 몰래 주례를 서 줬던 것이 탄로가 나 감옥에 갇혔고, 감옥에서 하느님의 복음을 전하다가 발각되어 처형되고 말았다.

그 후 15세기경에 밸런타인의 이름을 본뜬 밸런타인 카드가 영국에서 처음으로 제작되었다.

또한 사랑의 묘약으로 초콜릿이 등장한 것은 세기의 바람둥이 카사노바가 초콜릿을 애용한 것이 그 유래이다. 이를 눈치 챈 일본의 상인들이 밸런타인 선물로 초콜릿을 상품화한 것이다. 우리나라도 1980년대를 전후하여 백화점 등이 밸런타인 세일에 초콜릿을 판매 상품에 등장시켰던 것이다. 이제는 일년 사시사철 달마다 14일이 되면 남녀가 선물을 주고받는 날로 정해졌다.

3월 14일은 '화이트데이' 라 이름을 붙여 총각이 처녀에게 선물하는 날이기도 하다. 2006년 4월 14일에는 우리나라 공군 제3비행단 장병들이 독자적인 블랙데이를 선포하면서 '짜장면 먹는 날' 로 정해 놓고 돈독한 전우애를 다졌다.

매년 밸런타인 날이면 세계 도처에서 멋진 우표들이 쏟아져 나오고 있다.
여태껏 나온 우표만도 근 1백여 종에 이른다.

우리나라 풍속에도 남녀가 사랑을 고백한 놀이가 있었다. 정월대보름날이면 처녀 총각이 탑둘레를 돌면서 눈이 세 번 맞으면 사랑이 이루어진다고 믿던 놀이라든가, 견우 직녀가 오작교에서 만나는 칠월 칠석을 남녀 사랑의 결실 날로 삼아 달놀이를 했다. 우리나라 고유의 밸런타인데이였던 것이다.

1985년 2월 14일 프랑스가 디자인한 밸런타인데이 우표이다. 매년 밸런타인 날이면 세계 도처에서 멋진 우표들이 쏟아져 나오고 있다. 여태껏 나온 우표만도 근 1백여 종에 이른다.

광기의 전위예술가 백남준 떠나다

예술은 사기라고 외쳤던 천재 예술가 백남준이 2006년 1월 타계했다. 이 '사기' 라는 표현은 총체적인 예술에 대한 에둘림의 표현이 아닌가 싶다.

세계 최초의 비디오 아티스트 백남준은 우리의 가락 아리랑을 읊조리고 '엄마' 라는 단어를 되뇌며 세상을 마감했다. 천재의 속성에는 약간의 광기를 지니게 마련이듯이 백남준 역시 광기 넘치는 기인이었다.

피아노를 부수고, 존 케이지의 넥타이를 가위로 잘라 버리고, 바이올린을 질질 끌고 가던 게 백남준의 최고 행위예술이었다. 또 미래 예술의 천재로 1984년에는 조지 오웰의 소설에서 아이디어를 얻어 '굿모닝 미스터 오웰' 이 서울, 뉴욕, 파리를 동시에 연결한 거대한 TV쇼로 방영된 적이 있었다.

이 작품은 기성관념을 송두리째 앗아 기상천외의 퍼포먼스로 승화시킨 것으로 평가된다. 그의 인생 자체가 전위예술 재료였다. 모든 형태물은 퍼포먼스 도구였고, 과학과 미술의 만남을 이끌어 영감을 퍼포먼스로 촉발시킨 백남준이었다.

그는 토털 아티스트(시인, 작곡가, 피아니스트, 화가, 철학자)였음이 틀림없다.

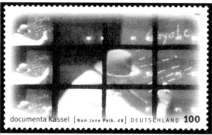

그는 세계인이자 분명한 한국인이었다. 생전의 유언에 따라 유해는 한국, 미국, 독일에 나누어 안치되었다.

2008년 4월 30일에 완공되

1997년에는 독일 중부지방에 위치한 카셀에서 현대미술전이 열렸다. '도쿠멘타 카셀 1997' 이었다. 그때 백남준의 작품도 한 점 소개되었다. 독일 우정성은 소형 시트 형식으로 백남준의 뒷모습을 함께 담았다.

어, 그해 10월 8일에 경기도 용인시에 개관된 백남준 아트센터에서 그 특유의 웃음에다 '존 케이지에게 바침' 이라는 제목하에 피아노를 부순 퍼포먼스를 형상화시켜 상징적으로 백남준의 예술을 오버랩시키고 있다.

1997년에는 독일 중부지방에 위치한 카셀에서 현대미술전이 열렸다. '도쿠멘타 카셀 1997' 이었다. 그때 백남준의 작품도 한 점 소개되었다. 독일 우정성은 소형 시트 형식으로 백남준의 뒷모습을 함께 담았다.

6.25전쟁 당시의 낙동강 풍경 우표

어느새 6.25전쟁이 터진 지 반세기가 넘어섰다. 산하는 물론 국제 사회는 엄청나게 변했지만 한반도의 두 동강 허리는 그대로이다. 때문에 6.25 세대들은 한국전쟁의 그 악몽을 섣불리 뭉개 버릴 수는 없다. 그럼에도 약소민족의 비애는 어쩔 수 없이 중·미의 세력권에 휩싸여 눈치 살피기에 예나 지금이나 변함이 없다. 이런 상황 속에서 북쪽은 핵 개발로 인해 발목이 잡혀 있고, 남쪽은 6.25전쟁을 거론하는 것조차 보수와 진보로 이념 아닌 이념의 감정을 돋우고 있는 형국이 오늘날 우리의 실상이다.

2005년 평양에서 열렸던 6.25통일대축전을 계기로 김정일의 목소리가 상당기간 매스컴을 장식하기도 하였다.

아래 우표는 6.25전쟁 당시, 유엔의 일원으로 전투에 참가했던 남미의 콜롬비아가 참전 1주년을 맞으면서 2종의 우표를 발행한 것 중에서 1종을 고른 것이다.

우표 디자인 속에는 낙동강 상류(낙동강이 아닐지도 모른다)에서 나무다리를 가설하고 있는 장면과 목동이 소를 이끌고 가는 모습이 선연하다.

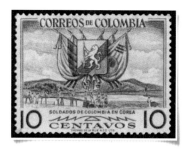

그런데 과연 콜롬비아 군대가 낙동강 전투에 참가했는지 여부는 분명치가 않다.

이 우표에는 태극기 문양이 잘못되어 있지만, 반세기 전의 우리네 산하가 디자인 속에 등장되어 있어 회상의 늪으로 시간의 매듭을 풀어 놓고 있다.

모나리자는 영원히 모나리자이다

중세 르네상스 시대 3대 화가의 한 사람인 레오나르도 다빈치는 〈모나리자〉의 작가이다. 그의 천부적 예술 재능은 어느 누구도 추종을 불허할 만큼 다재다능했다. 과학자로도 활약이 대단했고, 인류 최초의 비행기에 대한 설계는 물론, 자전거의 발상도 레오나르도 다빈치에 의해서 이루어졌다고 전해진다.

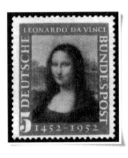

레오나르도 다빈치가 관여한 전문 분야 중 대표적인 것만을 열거하면 다음과 같다. 조각, 건축, 건물, 지리, 천문학, 의학, 해부학, 수학, 기계, 군사, 미술, 문학, 검도, 음악, 금속공예 등.

그렇지만 그의 명작 〈모나리자〉가 존재하는 한 그는 화가로 불러야 할 것이다. 특히 미술 분야에서는 사실주의를 초월한 고전 양식을 독자적으로 확립한 화가였다. 대표적인 작품은 기독교적인 걸작들인데, 〈최후의 만찬〉, 〈암굴의 성모〉, 〈성모자와 성안나〉, 〈수태고지〉 등을 꼽을 수 있다.

우취가들은 항공기의 테마와 성탄절, 건축과 문학, 그리고 천문학 등 여러 방면의 테마에 레오나르도 다빈치 우표를 활용하고 있다.

모나리자 초상화 우표는 1952년 구서독에서 레오나르도 다빈치의 탄생 500주년을 맞이하여 발행되었다. 이 우표가 처음으로 한국에 들어 왔을 때 인기가 절정에 달해 수입해 온 우표가 동이 났었다.

크리스마스 미터스탬프

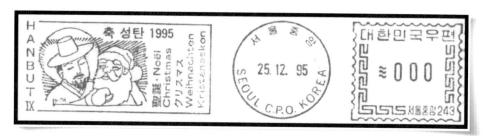

크리스마스 미터스탬프는 좀 특이한 도안으로 제작되었다. 예수님을 갓 쓴 모습으로 묘사했으며, 산타클로스와 함께 있는 장면이다. 이 원도는 기독교 아동화로 활약 중인 서봉남 화백이 스케치한 것이다. 이 도안에서 보여 주듯이 예수님 시대에 산타클로스가 있었을 리가 만무하겠지만, 재림하신 예수님이 한국에 오셨거나 아니면 타지역에 오셨다가 한국을 방문하셨다고 가정한다면 흥미를 낳고도 남음이 있지 않을까!

그리고 이 도안 속에는 '축 성탄' 이라는 글귀 외에도 6개 국어가 표기되어 있는데, 한결같이 크리스마스라는 뜻이 담긴 글이다. 한자를 비롯하여 불어, 독일어, 에스페란토, 영어, 그리고 일본어를 포함시켰다.

아마도 일본어가 우리나라 우취 자료에 등장한 것은 이것이 처음일 것이다. 일본어를 표기해도 좋을는지 한참 망설이다가 우취적인 만용을 부려 보았다.

이 미터스탬프는 크리스마스를 주제로 수집하는 우취가에게 뿐 아니라 이색적인 디자인을 통해 화젯거리로 삼아 보고자 필자가 제작 의뢰했다.

발해는 고구려 후속국이다

최근 중국은 한민족의 옛 강토 고구려를 자국의 변방국이라 고집을 부리면서, 이른바 '동북공정' 이라는 프로그램으로 중화국에다 귀속시켜 놓으려는 마각을 드러내고 있다.

그러니까 한반도의 통일에 대비한 계책인 셈이다. 또 발해의 수도였던 '상경용천부' 유적을 복원시켜 유네스코 세계문화유산에 등재시키려는 정책까지 펼치고 있다.

이렇게 중국이 서두르는 이유는 최근 북한이 평양의 고구려 고분군을 유네스코에 문화유산으로 지정, 신청하려는 기미를 눈치채면서 한발 앞지르려는 속셈이다.

우리 정부도 북한과 공동 대책을 강구해야 할 것이다. 우리나라 일부 학회에서 여론을 불러 일으키자 즉각적인 변명을 내세우고 있다. 지방 정부가 관광지 개발을 위해서라고 궤변을 토해내고 있다. 아예 발해국은 묵살해 버리는 만행을 서슴없이 저지르는 것이 중국 정부의 국가 정책이다.

소개된 우표를 보면 중국 길림성 통화시 공산당위원회가 제작해 우편에 등장시킨 봉함우편 엽서의 인면이다. 디자인을 자세히 뜯어보면 고구려 고분벽화인 '해신과 달신' 을 옮겨 놓았다. 속셈은 고구려를 중화국의 변방국이라고 홍보하려는 것이다. 우리나라도 뒤늦긴 했어도 2005년에 고구려 시리즈 우표를 발행했다.

프랑코를 고발한 '게르니카'

큐비즘(입체주의)을 창시한 20세기 최고의 화가 피카소의 대표작은 〈게르니카〉이다. 게르니카는 이동 전시가 거부된 지 오래이다. 자국에서도 에스파냐와 스페인은 마치 중국의 티베트처럼 앙숙이다.

아직도 에스파냐가 무적함대 '아르마다' 시절의 자존심을 버리지 않고 있음인지 바르셀로나 올림픽 개최 때도 게르니카의 이동 전시는 거절당하고 말았다.

파리 시절의 피카소는 몽마르트르 뒷골목 풍경이 창작 세계의 주조색이 되었다. 가난에 찌든 서민들의 파리한 삶에서 '청색시대' 를 펼쳐 나갔다. 그 무렵, 고국에는 내란이 일어나 독재자 프랑코 총통은 히틀러의 도움을 얻어 게르니카를 폭격했다. 무고한 양민들이 학살되었다. 그 참상은 큐비즘의 대표작 '게르니카' 로 묘사되었다.

주검을 품에 안고 울부짖는 어머니, 칼날에 앞가슴이 어긋나 버린 말이며, 갈기갈기 찢긴 사지들의 흩어짐 등 아비규환의 극치야말로 입체주의의 표상이 아닐 수 없다. 생전에 작품을 팔아 거부가 되었던 피카소는 1만여 점의 작품을 남겼다.

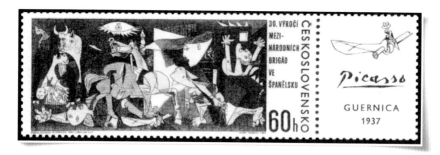

1966년에 스페인 내란 30주년 기념으로 체코슬로바키아에서
발행한 〈게르니카〉는 사실상 프랑코를 고발한 작품이다.

물론 청색시대 이전의 작품
가운데 아프리카 흑인에게서
영감을 얻어 그렸다는 〈아비
뇽의 아가씨〉만은 큐비즘과
거리가 멀다. 만년의 피카소는
반전운동에도 참가했던 평화

주의자였으며 프랑스 공산당원이기도 했다. 우리나라 6.25전쟁을 고발
한 〈한국에서의 대학살〉이라는 작품 등도 있다.

1966년에 스페인 내란 30주년 기념으로 체코슬로바키아에서 발행한
〈게르니카〉는 사실상 프랑코를 고발한 작품이다.

정2품 소나무

소나무는 사철 푸르면서 그 기백을 과시하고 있어 예로부터 시문이나 회화 속에 자주 등장됐다. 선비의 기품만이 아니라 우리 민족의 표상으로 표현되기도 한다. 그리고 공자의 글에서 뽑아낸 추사의 '세한도'며 성삼문의 '낙랑장송'도 모두가 소나무의 변함없는 올곧음을 담은 소나무들이다.

애국가 2절의 '남산 위의 저 소나무'와 가곡 선구자의 노랫말에 나오는 '용정의 일송정' 역시 푸른 소나무의 당당함을 함축하고 있다. 소나무가 배경이며 주제인 작품도 헤아릴 수 없이 많다. 김홍도의 〈송화맹호도〉와 신라 진흥왕 때 솔거가 황룡사 벽에 그려 놓았던 〈노송도〉는 너무나 유명하다.

6.25전쟁 이전만 해도 한반도에는 전체 산의 60%가 소나무였지만 지금은 25%를 밑돈다고 한다. 근년에는 일본에서 번져 온 재선충이란 병충이 소나무 군락을 치명적으로 훼손시킨 바 있다.

우리나라 소나무는 송목, 적송, 육송 등으로 구분되고 한반도를 5개 분포 지역으로 나누고 있다. 일본 교토의 고류지(광륭사)에 있는 일본 국보 1호인 목조사유반가상이나 우리나라 국보 83호로 지정된 사유반가상 등은 적송으로 만들어졌다.

태백산을 뒤덮고 있는 소나무는 주로 금강송이다. 불가에서 따온 이름인 도리솔은 경주의 왕릉을 지키고 섰다.

이 도리솔은 멀대같이 곧게만 뻗는 것이 아니라 봉황 날개처럼 양쪽 날개를 드리우고 섰다. 소나무에서 식품도 얻을 수 있다. 송이버섯이 소

속리산 보은군 법주사로 가는 길에는
천연기념물 제103호로 지정된 정2품송이 있다.
지금은 양 날개 가지가 꺾였다.
정2품송 우표는 1993년 보통우표에 등장됐다.

나무 숲에서 자라고 송홧가루는 약용으로 쓰인다. 송진이 천년 묵으면 '호박' 이라는 보석이 된다.

속리산 보은군 법주사로 가는 길에는 천연기념물 제103호로 지정된 정2품송(1464년에 세조가 벼슬을 내림)이 있다.

지금은 양 날개 가지가 꺾였다.

전북 장수군청에는 논개가 심었다는 기념물 노송도 있다. 우리나라 우표에도 소나무는 많은 편이다.

1980년에 발행된 민화 시리즈에는 노송이 주종을 이루고 있다. 1965년의 식물 시리즈에서 1월을 소나무로 디자인했다. 정2품송 우표는 1993년 보통우표에 등장됐다.

뉴턴의 사과나무에는 사과가 없었다

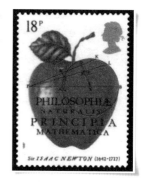

한 개의 사과가 나무에서 떨어지는 광경을 보고서 아이디어를 얻어 '만유인력' 을 발견했다는 유명한 일화를 남겼던 뉴턴 (Newton, I. 1642~1727). 그는 물리학자이자 수학자였고, 천문학자였다.

한때 페스트의 유행 때문에 대학 수업을 계속 받지 못했던 그는 고향으로 돌아가 2년 가까이 쉬고 있었다. 그 무렵, 그 유명한 빛의 스펙트럼과 미분·적분법을 적용하여 만유인력에 관한 구상을 하게 된 것이다.

뉴턴은 1672년 왕립학회 회원으로 선출되었고, 이어서 런던 조폐국의 장관에 취임하기도 했다.

광학적 분야에서 뉴턴의 대표적인 업적은 반사망원경을 제작한 것이라고 하겠다. 또한 그는 이 분야에서 '뉴턴의 원 무늬' 현상도 발견해 내었고, '빛의 입자설' 도 발견해 내었다. 그리고 미분·적분학의 기초를 만들어 내기도 했다. 또한 케플러의 행성 운동에 관한 제3법칙을 해석하여 행성 운동의 원리를 발견해 내었다.

현대 물리학계 최대의 고전으로 꼽히는 《역학상의 이론》은 뉴턴의 최고 업적이라 할 수 있다.

뉴턴의 불후 명저 《자연 철학의 수학적 원리(프린키피아)》는 1987년 4종의 우표 도안에 담겨 발행된 바 있다. 이 시리즈에는 수학적 공식과 탐스런 사과가 도안으로 채택되었다. 가히 뉴턴은 근대 이론 과학의 시조로 칭송받을 만하다.

여기 소개한 우표는 영국에서 발행한 것으로 공식이 들어 있는
뉴턴의 사과이다. 뉴턴의 집 뜰안에 있었던 당시의 사과나무는 고사되어 버렸다.
다행히 죽기 전에 왕립식물원에서 몇 가지를 꺾꽂이하여
대를 이어 오고 있으나 사과가 열린 적은 없었다.

일생 독신으로 지냈던 그는 웨스트민스터 사원에 잠들어 있다.

여기 소개한 우표는 영국에서 발행한 것으로 공식이 들어 있는 뉴턴의
사과이다. 뉴턴의 집 뜰안에 있었던 당시의 사과나무는 고사되어 버렸
다. 다행히 죽기 전에 왕립식물원에서 몇 가지를 꺾꽂이하여 대를 이어
오고 있으나 사과가 열린 적은 없었다.

세계 10여 개국에 보급된 뉴턴의 사과나무들은 모두 접목시켜서 사과
가 열리도록 한 것이다. 우리나라에도 부산의 명문교 부산상고에 두 그
루가 심어져 있으나, 최근 교사 이전 때 옮겨 심음에 따라 병들어 치료를
받고 있는 중이라고 한다.

뉴턴의 사과나무에서는 사과가 떨어질 사과가 없었다. 다만 뉴턴을 미
화시키면서 신화를 만들어 놨을 따름이 아닌가 싶다.

이미륵의 '압록강은 흐른다'

6.25 전쟁을 소재로 한 창작품 가운데 대표적인 회화는 파블로 피카소가 그린 〈한국에서의 대학살〉이며 소설로는 재미 작가 김은국 씨가 쓴 《순교사》와 재독 교수 이미륵 박사의 《압록강은 흐른다》를 꼽을 수 있다.

모두 국외에서 발표된 작품이다. 이미륵(본명은 이의경) 박사는 1899년 황해도 해주에서 태어나 경성의전 3학년이 되던 해 3.1독립만세운동에 가담했다가 일경의 탄압을 피해 압록강을 건넜다. 그 후 상하이를 거쳐 독일로 갔다. 뮌헨 대학교에서 이학박사 학위를 받았으며 같은 대학 동양학부에서 한국학을 강의했다. 학문보다 문학에 관심과 열의를 더 쏟은 것 같다.

첫 소설은 독일어로 쓴 〈하늘의 천사〉인데 문예지 『다메』지에 발표했다. 이른바 데뷔 작품이었다. 이어 1946년 《압록강은 흐른다》를 발표해 소설가로서 입지를 굳혔다. 유년기부터 병약했던 이미륵은 병마에 시달리다가 1950년에 이국서 불귀의 객이 되고 말았다.

압록강의 중국어가 '얄루'이다. 왜 '압록강'이라 표기하지 않았냐고 생각했는데, 당시 독일에서 제작된 지도책에 'Yalu'로 표기됐기 때문이

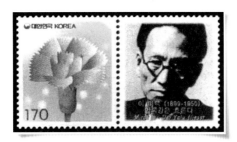

다. 이미륵 박사의 묘지는 남부 독일의 문화 도시인 뮌헨 근교 그레펠핑에 있다. 그를 기리는 사업회가 조직돼 있는데 www.mirokli.com에서 클릭이 가능하다.

이미륵 박사를 소재로 발행된 우표가 없어서 '나만의 우표'에 만년을 담아 소개한다. 참고로 국내에서 번역된 그의 작품을 소개하면 다음과 같다. 《무던이》,《어머니》,《이야기1》,《이야기2》가 번역 출간되어 있으며, 교과서에는 《압록강은 흐른다》가 초등학교 국어 '읽기'와 고등학교 국어책 '문학'란에 발췌 수록되어 있다.

이미륵 박사를 소재로 발행된 우표가 없어서 '나만의 우표'에 만년을 담아 소개한다. 참고로 국내에서 번역된 그의 작품을 소개하면 다음과 같다. 《무던이》,《어머니》,《이야기

1》,《이야기2》가 번역 출간되어 있으며, 교과서에는 《압록강은 흐른다》가 초등학교 국어 '읽기'와 고등학교 국어책 '문학'란에 발췌 수록되어 있다.

더욱 다양한 자료들은 이미륵기념회관에서 그의 작품을 소장해 놓은 코너에서 열람이 가능하다. 몇해 전에는 《압록강은 흐른다》가 독일서 영화로 제작되어 국내서도 상영되기도 하였다.

고려대장경의 동판대장경

대장경 우표는 1962년 화폐 단위가 새 '원'으로 바뀔 때 40원 짜리 우표에 디자인되면서 서너 차례 발행됐다. 2000년 밀레니엄 제4집 대형 연쇄우표 속의 고려대장경을 소개한다.

나폴레옹은 유럽을 정복하면서 파르테논 신전과 바티칸시만은 절대로 훼손해서는 안 된다고 명령했다. 6.25전쟁 때도 인민군의 거점이 된 해인사 폭격을 피했던 공군 조종사가 있었다. 이는 인류 문화에 대한 자존에서 비롯된 결과라고 할 수 있다. 우리의 해인사는 예사로운 사찰이 아니다.

지난날 10여 차례에 걸친 대형 화재 때도 용하게 대장경 판전에는 불길이 닿지 않았다. 고려대장경을 팔만대장경이라고도 일컫는다. 8만 1,285매의 경판으로 이루어졌기 때문이다. 경남 합천에 자리잡은 해인사는 유명 사찰이기도 하지만 불교 경전의 총서격인 고려대장경을 보존하고 있어서 유네스코 문화유산에 오르게 됐다.

대장경은 고려시대 몽골의 침략을 불교의 힘으로 막아 볼 요량에서 제작됐다. 애초에는 강화도에 보관되다가 선원사를 거쳐 조선 태조 7년인 1398년에 지금의 해인사로 옮겨 왔다. 인간의 8만 4천 번뇌를 삭여 주기에 팔만대장경은 외롭지 않다고 한다. 이 목판본에는 탈자나 오자가 없다. 나무의 재질 수명은 천 년이 한계점이다. 이만큼 보전이 되어 온 것은 산벚꽃나무와 일부는 배나무에 새겨졌던 덕택이다. 이제 그 수명을 영구 보전시키고자 2003년부터 동판대장경 작업이 이루어졌다.

윤동주의 '서시' 한 점 부끄럼이 없다

윤동주(1917~1945)는 북간도 동명촌 (東明村)에서 출생해 연희전문학교 재학시절부터 「조선일보」 학생 문예란에 산문을, 『소년』지에 동요 등을 발표했다.

졸업 후 일본으로 건너가 릿쿄 대학 영문과에서 도시샤 대학 영문과로 전학했다. 그 무렵 『가톨릭 소년』지에 동시를 발표했다.

1943년 귀국 길에 오르던 날 항일운동을 이유로 체포돼 후쿠오카 형무소에서 복역중 옥사했다. 일제 암흑기에 저항문학의 대표적인 시인으로 민족적 서정시를 발표했던 애국 시인이었다.

사후에 친아우인 고 윤일주 시인에 의해 《하늘과 바람과 별과 시》의 시집이 출간되자 그의 〈서시〉는 널리 애송됐다. 연세대 교정의 시비를 비롯하여 한국은행 본점 건너편 화단에서도 〈서시〉는 읽히고 있다. 윤동주의 무덤은 북간도에 있다. 한 점 부끄럼 없이 생을 마감한 것이다.

윤일주 교수가 부산대 건축과 재직시에 윤동주 시인의 기일이면 청마 유치환, 향파 이주홍, 정운 이영도, 아동문학가 최계락 씨(모두 고인임)와 김규태 시인을 비롯해 필자 등이 추도의 밤에 참석했다.

윤동주의 조카이자 윤일주 시인의 큰아들인 윤인석 교수는 현재 성균관대학교 건축학과에 재직 중이며, 가수 윤형주는 윤동주와 6촌 간이다.

2001년 밀레니엄 시리즈 제10집에 윤동주 시인 옆에는 〈서시〉의 시구가 깔려 있다.

안중군 의사의 '대한국인'

안 중근 의사의 초상우표는 1979년 제2차 그라비어 보통우표가 발행된 14종 가운데 200원 짜리 우표이다.

안중근 의사는 1905년 우리나라가 일제의 압력을 받아 '한일의정협약'을 강제로 체결할 무렵 독립운동에 참가했던 청년 독립운동가이다.

그는 1910년 강제 합병이 되기 한 해 전인 1909년에 이토 히로부미를 만주땅 하얼빈역에서 육혈포(권총)로 암살했다. 그리고 현장에서 바로 체포돼 여순 감옥에 구속 수감됐다가 32세의 나이에 사형이 집행됐다.

안 의사는 한학에 능통했고, 서예 또한 뛰어났다. 그가 남긴 "하루라도 책을 읽지 않으면 입 안에 가시가 돋는다"라는 글귀를 포함해 20여 점이 보물로 지정되어 있다. 또한 흔히 볼 수 있는 '대한국인'이라 쓴 글씨 아래에는 자신의 손가락을 자르고 손바닥으로 낙관해 놓아 안 의사의 우국충정을 지금도 보고 있는 듯한 느낌이 든다.

안 의사가 여순 감옥살이를 하면서 써 두었던 글들을 모은 책자가 수년 전 일본에서 발간됐다. 책명은 《안중근과 조선 독립운동의 원류》로 엮은이는 아오모리 대학의 이치가와 마사이키 교수다. 이 책은 안중근 의사의 일대기와 예언자적인 국제 정치관을 극명히 보여준다. 안중근 의사를 재조명한다는 사실은 일본의 국력 신장이 우리에게 나라 사랑을 일깨우기에 우리말로도 번역됐으면 하는 생각이 든다.

'독도는 우리 땅' 확실합니다

최근 한·일 관계는 첨예한 대립의 양상을 띠고 있다. 북한의 미사일 발사 사건에 대한 대응책의 의견 차이라든가 대일 외교정책의 이견은 갈수록 틈새가 벌어지고만 있다.

독도는 우리 땅이라면서도 일본의 망언에 숨죽이는 까닭은 무엇 때문일까? 김대중 정부 때 '신한일어업협정'이 체결되면서 국제외교법에도 없는 '중간수역'이라는 낱말을 만들어 냈다. 그간 사용되고 있던 '공동수역'을 팽개친 것이다.

최초의 독도 우표는 1954년 화폐 단위 '환' 시기에 3종의 우표와 소형 시트도 발행됐다. 그때 일본은 자국에 배달된 우편물에 붙은 독도 우표가 불법이라면서 만국우편연합(UPU)에 제소했다가 패소했다. 2002년에는 내 고장 특별 시리즈에도 독도 전경이 멋지게 담겼는데, 그때는 미처 시비를 걸지 못한 적도 있다.

2004년 독도의 자연을 디자인한 우표 발행이 예고되자 시비조로 보도하더니, 발매 당일 광화문우체국에 취재진을 파견하여 호들갑을 떨었다. 1983년에는 '관광 그림엽서'에 독도 전경 사진도 담았다. 이 무렵 박이호 작곡, 정광태 노래로 〈독도는 우리 땅〉이 잠깐 유행하다 금지된 적도 있는데, 이번에 박이호 씨는 〈신 독도는 우리 땅〉을 다시 작곡, 발표했다. 1996년 경북 체신청에 〈독도는 우리 땅〉의 악보를 엽서로 만든 적도 있다. 북한도 2000년 남북정상회담을 자축한 한반도 지도에 독도를 그려 넣은 서너 통의 우표와 항공엽서를 발행했다.

사진은 1954년 최초의 독도 우표 5환 짜리이다.

문화재를 훔친 '앙드레 말로'

소개되는 우표는 앙드레 말로 사망 20주년을 맞았던 1996년에 발행된 것으로 그의 친필이 들어간 생전의 모습을 볼 수 있는 우표이다.

1960년대 우리나라에서 번역 출간되었던 《인간의 조건》의 저자 말로는 프랑스의 미술평론가이자 소설가이며, 정치가이자 파렴치범이기도 하다.

동양어 학교에서 중국어와 범어, 베트남어를 익힌 후 돈벌이를 한답시고 캄보디아로 들어가 한 사원에서 불상 조각을 훔쳐 밀반출하려다 체포되어 감옥살이를 치렀다. 다시 고고학에 뜻을 펴려고 인도네시아를 거쳐 만주와 몽골까지 답사를 했다. 에스파냐 내란 때는 인민전선에 참전도 했다. 제2차 세계대전에도 참가하여 레지스탕스의 지도자로 활약했다.

야심 많은 모험기였다가 저술도 하면서 공산파 의용군으로도 가담한 기회주의자이기도 하다. 한때 독일군에 두 번이나 체포되었지만 용케 탈출했고, 세계대전이 끝나자 공보장관과 문화상에 발탁되기도 했다. '행동문학'을 표방하면서 평론과 영화, 미술에 관한 저서도 남겼다.

말로의 지난날 경력 때문에 우파든 좌파든 그는 '배신자의 꼬리'라는 오명을 씻을 수 없게 되었다. 그래도 《인간의 조건》과 《왕도》가 한때 베스트셀러로 인기 속에 읽혔다.

'이솝 우화'의 뜻

풍자동화의 대표적인 우화는 기원전 6세기 경에 쓰인 《이솝 우화》이다. 어렸을 때 어른이나 선생님으로부터 들었던 우화 가운데에는 〈토끼와 거북이〉의 달리기 경주, 〈개미와 베짱이〉 이야기, 그리고 〈북풍과 태양〉의 힘겨루기 등이 있었다.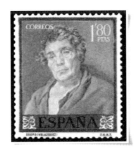

그런데 우화라면 어린이들의 동화라고 생각하기가 쉽지만 사실은 인생의 지혜를 일깨워 주는 어른들이 읽어야 할 필독서이기도 하다. 생텍쥐페리의 《어린 왕자》만 해도 그러하다. 영문 대조판까지 서너 번을 읽었지만 가끔씩 그가 손수 그려 놓은 책 속의 삽화들이 보고 싶을 때가 있다. 이솝은 일생 동안 세 번이나 노예로 팔려 간 적이 있었고, 못생긴 얼굴에 안짱다리, 등마저 굽은 추남이었다고 한다. 끝내 그는 델포이의 신탁에 걸려 처형당하고 말았다.

영어식 발음인 이솝이 그리스 말로는 '아이소포스'이다. 1959년에 스페인의 화가 베라스케스가 그린 10종의 디자인 속에서 겨우 이솝의 초상을 찾아볼 수 있는데, 왠지 이솝이란 이름은 적혀 있지 않다. 이 초상화에는 그래도 미남형으로 디자인되었다. 지금까지 전해져 오는 이솝우화집은 350여 편이다.

현재의 우화들은 기원전 283년의 것인데 1484년의 칵스턴과 1848년 토마스 제임스가 편집한 것이라고 전한다. 동화가 꿈이라면 우화는 현실이 아닐까? 1987년에는 그리스에서 이 우화들을 8가지 종류의 우표로 디자인한 시리즈도 나왔다.

최초의 '장미' 우표

장미에 관한 일화나 시는 수없이 많다. 장
미꽃은 갖가지 색깔로 개량되어 화사하고
그 풍만함이 요염하기까지 하여 귀부인으로 비유되기
도 한다. '순수한 모순'의 시인이라 불리는 라이너 마리아 릴케는 연인
에게 바치려고 자신의 장미원에서 장미 송이를 손수 꺾으려다 가시에 찔
린 것이 패혈증이 되어 목숨을 잃기도 했다. 장미는 아름답기에 가시가
있는 것일까!

생텍쥐페리가 쓴《어린 왕자》의 장미꽃에도 4개의 가시가 달려 있다.
"장미가 사랑이면/ 사랑은 가시다./ 짝사랑에 지쳐/ 가시가 되었단다"라
는 짧은 시도 장미 가시를 노래한 시다. 장미의 조상은 찔레꽃이다. 장미
과에 속하는 꽃도 많은 편이다. 이를테면 사과꽃(능금)도 장미과에 속한
다. 우리나라 찔레는 흰꽃뿐이다. 그런데도 6.25전쟁을 전후해서 "찔레
꽃 붉게 피는 남쪽 나라 내 고향"이라는 노래가 유행한 적이 있다.

어느 날 이 노래는 금지곡이 되었다. 월북 작가의 작품이라는 이유에
서였다. 지난날 공산주의의 상징은 붉은빛이었다. 오늘날 월드컵의 붉은
악마는 대한민국의 상징성이 되다시피 되었다.

장미를 그려 놓은 우표는 수백 종에 달한다. '2002년 필라코리아 세계
우표전시회'를 앞두고 발행되었던 2종의 마름모꼴 장미우표는 '레드
퀸'과 '핑크레이디'였다. 장미가 형상화 되어 있다. 우리가 품종을 개량
한 '새로운 장미'였다. 그래서 우리가 이름을 붙인 장미꽃이다. 사진은
세계 최초의 장미우표로 캐나다의 뉴 브런즈윅 주에서 1951년에 발행한
3펜스 짜리 우표로 일종의 지방 우표지만 희귀 우표에 속한다.

살로메와 팜므파탈

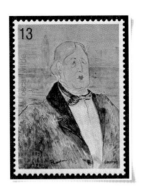

19 80년 와일드의 고국 아일랜드에서 유로
파 가입 기념으로 발행한 버나드 쇼와
함께 코믹한 모습이다. 이외에도 서너 종의 와
일드 관련 자료들이 있다. 살로메는 오스카 와일드의 희곡에서 요부로
각색된 팜므파탈의 대표적인 사례이다. 구약성서에는 헤롯 왕의 의붓딸
인데 헤롯이 반해 그녀를 탐하려 하자 조건을 달았다.

평소 연정을 품어 왔던 헤로디아가 세례 요한의 목을 요구했다고 성서
에는 기록되어 있다. 아무튼 살로메는 세례 요한의 목을 차지했으니 그
녀야말로 팜므파탈(요부)이 아니겠는가!

예나 이제나 동서고금을 따질 것 없이 권력자든 갑부든 하물며 영웅들
까지 함몰시킨 경우는 힘센 장수가 아니라 요염한 여성이었다. 이를테면

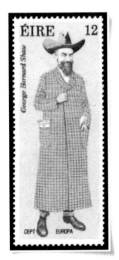

미인계가 그것이다. 전쟁의 전략에서 그러했고, 5
공 때만 해도 집권자의 시녀 노릇했던 정보기관은
여성을 총 없는 무기로 삼았다. 남자는 미녀 앞에
나서면 유혹의 본능이 발동되는 반면, 여성은 남성
의 능력을 요리하면서 사로잡고 만다.

코린트(Corinth, L. 1858~1925)가 그렸던 '살로
메' 속에도 세례 요한의 목을 내려다보는 모습은
요염하기 그지없이 젖가슴을 드러내 놓고 있다. 와
일드는 더블린에서 태어났지만 미국에서 창작활동
을 폈다. 한때 사회문란죄로 2년간 감옥살이도 했
다. 사회주의 경향을 지녔던 극작가였다.

'고바우'는 끝나지 않았다

시사만화를 통해 우리 나라 현대사를 조명해 온 것이 '고바우 영감'이다.

대한민국의 파란만장한 정치사의 현장 고발과 서민들의 애환을 적나라하게 들추고 고발해 온 반세기의 증인이 '고바우 영감'이거나 김성환 화백 자신이었을 것이다. 때문에 지인들 사이에 김성환 화백은 의당 그의 아호인 양 고바우 영감이라 호칭되고 있다.

고바우 영감은 1950년 11월 「만화신보」를 통해 등단했다가, 동아일보와 조선일보를 거쳐 문화일보에서 은퇴했다. 2005년 9월 29일자의 마지막 회 마지막 컷 "여러분의 건강을 빕니다"라는 인사말로 대단원을 마감했다. 총 연재 횟수는 14,139회였다.

세상에 잘 알려지지 않았던 시절의 창작작품도 있다. 6.25전쟁 이듬해인 1951년 당시 남향문화사가 성탄절을 맞으면서 펴낸《토마스 목사 순교 기념》이란 책자에 '령혼의 구세주 토마스 목사 얘기'라는 제목의 순수 삽화 작품으로 총 31편이 수록되었다(김 화백은 기독교인은 아님).

조기 은퇴한 고바우 영감은 무료했음인지 월간『우표』지에 게재했던《나의 육필 까세》를 2005년에 단행본으로 펴내더니, 연달아 2006년 초에 《고바우 잡학박사》에 이어 한·일·중 3국의 비화를 그린《편편상》이란 작품집도 간행했다.

이 책 화보에도 출간을 축하하면서 김성환 화백이 그려 준 판화가 있

소개한 우표는 2000년에 발행되었던 '고바우 탄생 50주년' 기념우표이다.
고바우의 캐릭터야말로 시대에 따라 묘사됐던 '편편상' 이다.
1996년 만화시리즈 제2집에 고바우가 디자인된 우표도 있다.

다. 이보다 앞서 이웃 일본에서도 작품집들이 발행된 바 있다.

1975년, 1984년에 이어 2003년에 《만화 한국현대사—고바우 영감의 50년》이란 일본어판이 나왔다.

물론 2004년의 '판자촌 시대' 라는 표제의 전시회는 10번 째로 개최된 개인전이었다. 김 화백은 우리나라 구한국 우표와 우편자료 전문수집가인 원로 우취가이기도 하다. 세계우표전시회에서 구한국 우취작(郵趣作)으로 '대금상' 을 3번이나 수상했다.

소개한 우표는 2000년에 발행되었던 '고바우 탄생 50주년' 기념우표이다. 고바우의 캐릭터야말로 시대에 따라 묘사됐던 '편편상' 이다. 1996년 만화시리즈 제2집에 고바우가 디자인된 우표도 있다.

참! 2006년에는 국립중앙도서관에 '고바우 상설 전시장' 이 설치된 것을 빠뜨릴 뻔했다. 그리고 미국 노스이스턴 대학의 드레즈 교수가 〈고바우의 언어〉라는 논문으로 하버드 대학에서 박사학위를 받았고, 이어서 일본 교토 세이카 대학에서도 정인경 씨가 〈고바우 작가 연구〉로 역시 박사학위를 받은 바 있다.

이름까지 물려받은 알렉상드르 뒤마

19 60년대까지만 해도 청소년들에게 인기를 끌었던 세계명작 소설 《삼총사》라는 게 있었다. 알렉상드르 뒤마의 작품이다. 《몽테크리스토 백작》, 《춘희》 또는 베르디가 가극으로 엮었던 《라 트라비아타》 등도 같은 이름을 가진 작가의 작품이다.

그렇지만 작가는 달랐다. 바로 동명이인이다. 한 사람은 아버지이고 나머지 한 사람은 아들이다. 어떤 것은 아들의 작품이며, 그렇지 않으면 아버지의 작품이다.

아버지와 아들이 같은 이름을 갖게 된 사연은 이렇다.

아들은 사생아로 태어났다. 아버지는 사생아 아들에게 이름을 지어 주지 않았다. 아버지의 필력을 닮은 아들도 작가로 대성해서 아버지보다 더 유명해졌다. 이렇게 되자 출판사들은 두 사람을 구분해야 했다. 이름 뒤에다 아버지는 '큰'이라는 의미인 '페르'를, 아들은 '작은'이라는 의미인 '피스'라는 명칭을 붙였다. 훗날 '뒤마 피스'는 아버지가 미웠던지 《방탕한 아버지》란 작품도 남겼다.

우표 속에는 세 사람이 보인다. 왼쪽은 '뒤마 피스'의 할아버지로 프랑스 혁명 당시 장군이다. 그 옆은 아버지와 아들이다. 그러니까 3대가 나란히 디자인된 것이다. 이처럼 3대가 함께 실린 우표는 이 우표가 유일하다.

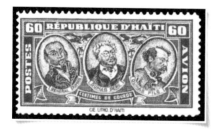

1935년에 프랑스의 사절단이 아이티 공화국을 방문했을 때 기념우표로 발행된 2종 가운데 하

우표 속에는 세 사람이 보인다. 왼쪽은 '뒤마 피스' 의 할아버지로
프랑스 혁명 당시 장군이다. 그 옆은 아버지와 아들이다. 그러니까 3대가 나란히
디자인된 것이다. 이처럼 3대가 함께 실린 우표는 이 우표가 유일하다.

나이며, 다음 해에 항공우표 1종이 더 나
왔다.

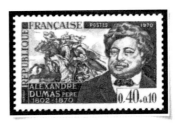

　　아이티는 미국 남단 서인도제도에 속
해 있는 섬나라이다. 뒤마 '가문의 영
광' 때문인지 전문수집가들도 입수하기
가 쉽지 않은 우표이다.

진도와 '나무장군'

우 리나라 다도해의 섬 중에서 단 한 개만 소개하라면 단연 진도를
꼽고 싶다. 일반적으로 진도하면 진돗개 또는 신비의 바다(모세의
기적·뽕할머니의 전설)를 떠올린다. 그러나 진도는 원나라와 싸운 삼별초
의 발자취이며 임진란과 용장산성 등 역사의 전적지와 국립 남도국악원
이 있어 학습 체험 탐방의 보고이다.

진도를 둘러보며 전라남도가 기념물로 지정한 '운림산방', 조선 후기
남종화의 거봉 소치 허련 선생의 생가와 미술관, '소전미술관', 그리고
장전 하남호 선생의 '남진미술관'을 못 보면 저승가서 벌 받을지도 모를
일이다. 국보급 진귀품을 모두 눈여겨 살펴보자면 족히 사나흘은 묵어야
할 거다.

진도는 맑은 날보다는 흐린 날이면 신비의 운해가 한 폭의 동양화를
재현하는 듯하여 선경이나 다를 바 없다.

소치의 생가에는 아직도 부엌방이 딸려 있다. 아무나 부엌문의 빗장을
풀 수 없겠지만, 이곳 문화를 아끼며 보살피고 있는 수필가이자 의사인
조영남 박사의 배려로 그 이전 소죽을 끓이던 가마솥이며 농기구들을 구
경했다. 농기구 가운데 '나무장군'(분뇨나 물을 담던 나무통)에 시선이 꽂
혔다.

추측건대, 진도의 나무장군이 200여 년 전에 제작된 것이라면,
농업박물관에 있는 나무장군은 100여 년 남짓 되었을 것 같다.
2000년에 우정사업본부 디자인실장 이기석 씨가 디자인한
농기구 연쇄우표 10종 중 나무장군 우표이다.

안타깝게도 배때기에 붙은 아가리는 멀쩡한데 옆구리가 날아간 채 절
구공이가 꽂혀 있었다. 다행히 대나무 테두리는 두 줄이 남아 있었다.

지하철 5호선 서대문역 부근에는 우리나라 농업박물관이 있다. 1층에
들어서면 안쪽 농기구 진열대 속에 '나무장군' 한 개가 지게에 얹혀 있
다.

추측건대, 진도의 나무장군이 200여 년 전에 제작된 것이라면, 농업박
물관에 있는 나무장군은 100여 년 남짓 되었을 것 같다. 2000년에 우정사
업본부 디자인실장 이기석 씨가 디자인한 농기구 연쇄우표 10종 중 나무
장군 우표이다.

일장기가 태극기로 바뀌었다

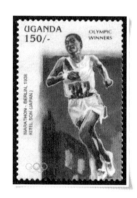

19 36년 베를린올림픽 마라톤의 금메달리스트 손기정 선수가 세상을 떠난 것은 2002년 한일 월드컵이 개최되던 해였다.

2006년은 마라톤 제패 기념 70주년이다. 그렇지만 베를린올림릭 스타디움에는 아직도 'Son Japan' 이라 새겨져 있다.

2007년 서울시에서는 손기정 선수의 가슴팍에 새겨진 일장기를 벗겨내고, 태극기로 바꾼 전신 동상을 2개 만들어 한 개는 베를린시에 기증하였고, 다른 한 개는 서울올림픽기념관 '평화의 장' 에 세워져 2007년 노동절마라톤대회에서 처음으로 공개되었다.

생전의 손기정 옹은 아마추어 우표 수집가로 우취인들이 그의 인물우표가 붙은 봉투를 가져가면 즐겨 사인을 해 주었다. 최근 서울 시내 중·고생 462명을 대상으로 한 설문조사를 손기정 기념 재단에서 실시한 적이 있다. 응답자 중 3분의 1이 손기정 옹을 '친일파' 로 대답했다고 발표했다. 안익태 선생까지 친일파 운운하는 세상이라 놀랄 까닭은 없겠다. 최근 지상에 공개됐던 1936년 베를린에서 제작된 엽서에는 한글 이름

손기정 선수를 디자인한 우표는 외국에서 발행된 서너 종이 있지만,
모두 일장기를 단 일본 선수로 되어 있다.
소개된 우간다 우표 역시 일본 선수로 표기하고 있다.

'손긔정 Korean' 이라 적혀 있다. 그의 애국 충정을 보여주는 실물이다.

선생에 대한 자료는 1983년에 발간됐던 《나의 조국 나의 마라톤》이라는 자서전이 있고, 필자가 우표로 정리한 글도 월간 『우표』지에 실려 있다.

손기정 선수를 디자인한 우표는 외국에서 발행된 서너 종이 있지만, 모두 일장기를 단 일본 선수로 되어 있다. 소개된 우간다 우표 역시 일본 선수로 표기하고 있다.

황영조 선수와 나란히 디자인된 우표도 있는데, 베를린올림픽 마라톤 우승 60주년 미터스탬프로 대신한다.

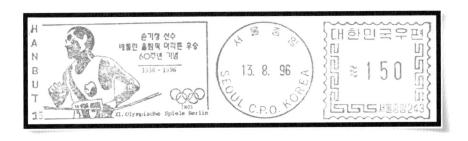

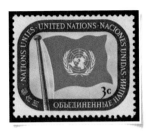

인물편 1

유엔(UN)은 하나*

바다도 하나
하늘도 하나

오늘도 하나
섣달 그믐도 하나

많음도 하나
적음도 하나

진실도 하나
우리의 소원도 하나

*박윤기 시인이 영문으로 번역해 준
이 시는 반기문 UN사무총장께 보낼 것임.

U.N. is the only one

Also the sea is the only one.
The sky is the only one too.

Also today is the only one.
The last day of the December
on the lunar month is the only one too.

Also plenty is the only one.
Lack is the only one too.

Also truth is the only one.
Our wish is the only one too.

Yhur H.R./ poet
translated by YounKey Park / poet

도스토예프스키

러시아 3대 문호의 한 사람인 도스토예프스키(Dostoevskii, F. M. 1821~1881)만큼 인간 내면 깊숙이 내재한 범죄 심리와 병적인 요소들을 다룬 작가도 드물 것이다. 사회학에서 사회 범죄를 연구할 때 도스토예프스키의 《죄와 벌》을 단골 메뉴로 사용할 정도라고 한다.

그러나 문학가로서의 도스토예프스키는 한때 러시아나 구소련 연방에서 톨스토이나 고리키처럼 환영을 받지 못했었다.

도스토예프스키의 삶은 러시아 혁명기의 혼란과 함께 극한 반전을 겪으며 전개됐다. 페트라셰프스키의 혁명 운동에 가담한 죄로 사형 선고를 받았다가 총살 직전에 황제의 특사로 감형된 후 시베리아에서 4년 간의

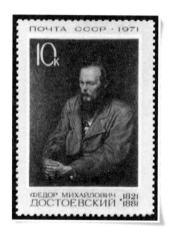

유형생활을 했다. 한마디로 도스토예프스키의 생은 불운했다. 지병인 간질병은 생이 끝나는 날까지 그를 괴롭혔다.

유형지에서 돌아온 도스토예프스키는 《죄와 벌》의 주인공이 활동 무대로 삼았던 페테르부르크에서 출판업을 경영했지만 라스콜리니코프처럼 가난하기만 하였다. 구소련은 인물우표가 많기로 세계에서 상위급에 속한다. 그러나 도스토예프스키의 우표는 단 2종 밖에 없다.

불가리아에서 1956년에 유명 인물을 소개했을 때 포함되었던 도스토예프스키와 1971년에서야 나온 구소련의 것으로 사진으로 소개된 우표이다.

안데르센

세계적인 아동문학의 최고 걸작들을 남긴 안데
르센(Andersen, H. C. 1805~1875).

《성냥팔이 소녀》, 《빨간 구두》, 《미운 오리새끼》,
《인어공주》, 《엄지공주》 등 그의 대
표적인 작품들은 우리에게 매우 친
숙하다. 이 외에도 120여 편 이상의
동화를 남겼다.

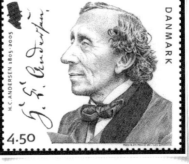

안데르센은 덴마크에서 태어나
유년시절을 가난하게 보냈고, 일찍
이 라틴어를 배운 후 대학에서는
문학을 공부했다. 이때부터 시도

쓰고 간단한 동화를 발표하다가 국왕의 도움을 얻어 프랑스를 위시하여
로마 등지로 여행길에 올랐다. 이 무렵, 최초의 소설인 《즉흥시인》을 발
표해 주목을 받기도 했다.

안데르센의 동화에 관심을 가진 사람이라면 그의 동화가 항상 선한 사
람의 이야기로 시작되고, 약한 사람과 가난한 사람 편에서 작품이 전개
되고 있음을 알 수 있을 것이다. 안데르센은 일생을 독신으로 보냈고 대
부분의 생활을 해외에서 보냈다. 그의 자서전인 《내 평생의 이야기》를
비롯한 《가난한 바이올리니스트》, 《그림 없는 그림책》은 지금도 인기를
끌고 있는 명작들이다.

소개된 우표는 2005년 덴마크에서 발행된 것이며, 이 밖에도 두서너
종류의 인물화와 '인어공주' 우표가 있다.

졸라

졸라(Zola, E. 1840~1902)가 문학의 길로 들어서게 된 동기는 이렇다. 그는 이공계통의 학교에 진학하려 했으나 자격시험에 낙방했기 때문에 문학의 길로 접어들게 되었다고 한다.

그 후 졸라는 문학 평론가가 되어 모네, 마네, 세잔느 등 유명 화가들의 작품을 극찬하며 인상파 작품을 끌어올리는 작업에 열중을 기했다.

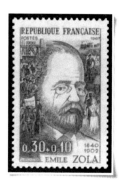

졸라의 성격은 남달랐다. 초기에는 자연주의 작가로서 활약하던 그가 발표한 장편들이 사회적으로 부도덕한 작품으로 낙인찍혀 고전을 겪기도 했다. 다행히 그를 출세시킨 《목로주점》은 베스트셀러가 되었다. 아무튼 졸라는 진실과 정의를 사랑한 작가가 되었고, 오히려 도덕주의자가 되면서 이상주의를 추구한 사회주의 작가가 되었다.

졸라는 청소년기를 남부 프랑스에서 지낸 탓인지 맑은 햇빛에 쌓인 자연을 경외했고, 자연과의 교감에 의한 몽상에 사로잡히기도 했다.

그가 매우 사랑한 작가는 위고와 뮈세였다. 그는 만년에 《4복음서》를 집필하던 중 9월에 가스 중독으로 생을 마감했다.

그의 대표작 일부가 우표 도안에 등장되기도 하는 등 다양한 종류가 있다. 소개한 우표는 마네가 그려 주었던 파리에서의 작가 생활을 묘사한 초상화이다.

모파상

프 랑스 문학에 있어 사실주의 문학의 기틀을 구축한 이는《보바리 부인》의 작가 플로베르이다.

플로베르는 모파상(Maupassant, G. de. 1850~1893)의 어머니와 어릴 적 친구였다. 그래서 모파상은 플로베르의 제자가 되어 철저한 문학 수업을 받게 되었다. 모파상은 제2차 세계대전의 결정적인 승리를 거두게 한 노르망디 상륙작전이 감행되었던 노르망디에서 태어났다.

프랑스 문학사에서 단편소설의 완성자로 꼽히고 있었던 모파상에 대해선 장편《여자의 일생》으로 우리들에게 널리 알려졌다.

마치 바이런이 고국을 떠나 그리스 독립전쟁에 참가했던 것처럼 모파상도 프로이센과 프랑스 전쟁에 참가하여 패전의 경험을 얻기도 했다.

그 후 '졸라' 가 중심이 되어 발간되었던 단편집에 〈비곗덩어리〉를 발표했던 것이 문단에 데뷔하게 된 계기가 되었다. 문예사조사의 측면에서 보면 모파상은 자연주의 문학의 완성자이기도 했다. 그의 작품 중《월광》,《목걸이》등은 모두가 단편집을 모은 작품들이다.

모파상의 인물화가 들어 있는 이 우표는 그가 세상을 떠난 지 100주년이 되던 해인 1993년에 프랑스에서 발행된 우표이다.

스티븐슨

변호사 출신의 모험 소설가 스티븐슨(Stevenson, R. L. B. 1850~ 1894)은 시인이기도 했다.

스티븐슨을 세상에 널리 알린 작품은 역시 《보물섬》이 아닌가 싶다. 어린 시절에 이 모험 소설을 읽지 않은 사람은 없을 것이다. 그리고 그 유명한 《지킬 박사와 하이드 씨》는 이 소설의 주인공 이름들이 심리학에서도 자주 인용되고 있어 표리부동의 대명사이기도 하다.

스티븐슨은 소설의 픽션에다 생명력을 불어넣은 작가로 평가되고 있으며, 법률학에서도 자주 원용된다.

만년에는 북아메리카와 적도를 중심으로 한 섬 지역 등지를 여행하다 오늘의 사모아 섬에 정착했고, 여기서 작품 활동을 하다가 뇌일혈로 생을 마감했다.

스티븐슨의 우표는 주로 작품을 묘사한 우표들이 많다. 위에 소개한

우표도 《보물섬》과 《지킬 박사와 하이드 씨》가 묘사되어 있는데, 그의 서거 100주년 기념우표이다. 특히 《보물섬》 내용을 디자인한 우표가 주종을 이루고 있다.

빅토르 위고

빅토르 위고(Hugo, V. M. 1802~1885)는 《장발장》의 작가이다. 장발장이란 주인공의 이름이 이 작품의 원제인 《레미제라블》보다 먼저 연상될 정도로 대문호 위고는 이 작품에서 새 인물상을 창조했다.

위고의 아버지는 군인이었다. 그는 아버지를 따라 에스파냐와 이탈리아에서 소년시절을 보내게 되었다. 위고는 프랑스의 소설가요, 극작가로, 또한 자유주의 사상과 인도주의적인 활동으로 작품 세계를 일구어 낸 19세기 최대의 낭만주의 시인으로도 평가된다.

청년 시절의 꿈에서는 정치에 참여코자 한 흔적도 보인다. 나폴레옹 3세의 쿠데타를 정면으로 공격한 것 등이 이를 증명해 주고 있다. 이 때문에 국외로 추방되어 우리나라 군사 정부가 집권한 기간에 해당되는 19년간 망명생활을 했었다.

이 무렵에 발표한 작품이 《레미제라블》인 것이다. 2월 26일은 위고가 태어났던 날이다. 여러 나라에서는 이날을 기해 위고의 우표를 앞 다투어 발행했다.

빅토르 위고의 우표는 수십 종에 이른다. 그림에서 보듯이 위고의 인상은 헤밍웨이의 모습과도 비슷하다. 그에 관한 최초의 우표는 1933년 프랑스에서 부과금우표로 발행한 소형 부과금우표이다.

버나드 쇼

세계적인 극작가 중에는 쇼(Shaw, G. B. 1856~1950)라는 이름을 가진 작가가 두 사람 있다.

한 사람은 버나드 쇼로 알려져 있는 영국 국적의 '쇼'로 극작가이자 비평가이고, 다른 쇼는 미국의 극작가로 소설가 '쇼'이다.

더블린에서 태어난 버나드 쇼는 가정이 어려워 초등학교 교육밖에 받지 못했다. 그럼에도 불구하고 일찍이 런던으로 옮겨 가서 사회 교육에 깊은 관심과 노력을 쏟으면서 극작에 전념했다.

1892년 《홀아비의 집》을 필두로 《워렌 부인의 직업》을 발표한 것이 극작가로서의 지위를 굳히게 한 계기가 되었다.

쇼는 당시의 사회가 안고 있던 구태의연한 인습에 대해 신랄하게 비판했는데, 그는 평론가의 기지를 살려 풍자적인 글과 위트를 구사하는 한편, 작품에도 반영시켜 우리 모두에게 잘 알려진 작가로 대성했다. 쇼는 무려 50여 편에 달하는 작품을 남겼다.

1925년에 노벨 문학상을 수상하기도 한 그는 역사극인 《성녀 존》과 《카이사르와 클레오파트라》, 《악마》와 같은 희극을 비롯하여 《지식인 부인을 위한 사회주의》 등의 평론을 집필했다.

쇼의 사상이 사회주의 경향이 농후해서였는지 풍자적으로 도안된 그의 초상화 우표가 체코슬로바키아에서 발행됐다.

코난 도일

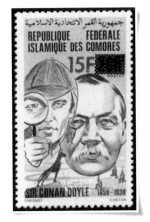

세계적인 추리 탐정 소설가로 명성을 떨쳤던 도일(Doyle, A. C. 1859~1930)은 영국의 명문인 에든버러 대학 의학부를 졸업한 후 개업의로 일하다가 작가가 되었다.

그렇기 때문에 코난 도일은 의사보다는 명탐정 소설가로 세상에 알려졌다.

아마추어 탐정가인 소인탐정(素人探偵) 셜록 홈스는 도일 소설의 대명사로 일약 세계적인 탐정가로 군림하게 됐다.

《셜록 홈스의 모험》은 도일의 출세작이고, 《주홍색의 연구》는 처녀작이며, 역사소설과 평론도 남겼다.

《마이카 클라크》와 《바스커빌가의 개》 등은 역사소설이다.

또한 역사과학 소설도 썼다. 《용감한 제랄》, 《잃어버린 세계》와 《남아 전쟁 종군기》 등이 대표작이다. 만년에는 심령학에도 관심을 가지고 연구서를 저술, 발표했다.

여기 소개한 것은 코모로제도에서 1980년에 발행한 우표이다. 이 제도는 아프리카의 모잠비크와 마다가스카르 해협에 위치하고 있는 국가이다. 이 우표가 발행될 당시에는 200프랑이나 되는 고액이었으나 15프랑으로 정정, 덧인쇄해서 통용되었다.

도안 속에 있는 도일의 초상과 그의 명탐정 홈스가 확대경을 들고 있는 모습이 익살스럽다.

베르그송

프랑스의 20세기 철학자 베르그송(Bergson, H. L. 1859~1941)은 철학 이외에도 문학과 예술에 지대한 공헌을 끼쳤던 작가이기도 하다.

유대인인 그는 1918년 아카데미 프랑세즈 회원이 되기도 했으며, 1927년에는 노벨 문학상을 수상하기도 했다.

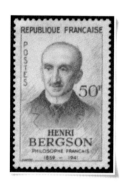

베르그송은 파리에서 태어나 그곳에서 고등학교 교사를 거쳐 콜레주 드 프랑스의 철학 교수가 되어 강단에 섰다.

알다시피 19세기 후반에는 유럽의 사상계가 기계적이고 물질주의로 빠져 들어가고 있었다. 베르그송 교수는 이를 단호히 경고하면서 그의 철학사상을 펴 나갔다.

이를테면 인간 생명체의 근원은 끊임없이 성장하며 유동적이라 갈파한 것이 그것이다. 그래서 인간은 자기 자신을 스스로 창조해 나가는 힘을 가지고 있다고 했다. 즉 생명의 창조적 진화를 주장한 것이다.

베르그송의 철학 사상에서 본질은 주관과 객관, 나와 세계, 그리고 신과의 이탈을 극복시키는 데에 있다고 보았다.

주요 저서로는 《시간과 자유의지》, 《물질과 기억》, 《창조적 진화》, 《도덕과 종교의 두 원천》 등이 있다.

이 우표는 1959년 프랑스에서 그의 탄생 100주년을 기려 발행된 초상화이다.

체호프

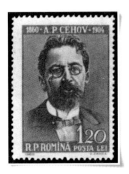

근대 세계적인 단편 작가의 한 사람인 체호프(Chekhov, A. P. 1860~1904)는 러시아의 극작가인데 평생을 결핵환자로 시달리다가 결혼생활 2년 만에 세상을 떠났다.

그는 16세기에 모스크바 대학 의학부에 입학했으나, 집안 형편이 기울어 파탄에 빠지자 생계의 도움을 얻고자 유머 잡지에 콩트와 단편을 발표한 것이 계기가 되어 작가생활이 시작됐다.

체호프는 러시아 문학에 비판적인 데다 고발 정신이 강한 작가로서 리얼리즘 사상의 마지막 작가였다.

그는 1890년경에 단신으로 시베리아를 거쳐 사할린 섬까지 여행길에 올랐다. 그러고는 사할린에 억류되다시피 한 유형수들의 생활상을 파헤치기 시작했다. 이 같은 경험은 그의 작품 속에 부각되었고, 이후부터는 극작에 전념했다.

흔히 체호프의 4대 희곡으로는 《갈매기》, 《바냐 아저씨》, 《세 자매》, 《벚꽃 동산》을 꼽는다. 이 작품들은 모스크바 예술극장에서 공연될 때마다 찬사를 받았다.

일생 동안 남긴 소설은 무려 1천여 편에 달했고, 10여 편의 희곡과 아내에게 보냈던 편지도 434편이나 된다. 그는 애처가로서 여행 때마다 편지를 즐겨 썼다고 한다.

위 우표는 체호프 탄생 100주년을 기념하여 루마니아에서 발행됐다.

하우프트만

하우프트만(Hauptmann, G. 1862~1946)은 독일인이 흠모하는 소설가이기도 하다. 하우프트만은 크리스찬으로서 종교적인 사상이 진하게 깔린 작품들을 많이 남겼다.

그가 대학에서 전공한 과목은 생물학과 철학이었다. 베를린 대학을 졸업하고 발표했던 자연주의적 사상이 담긴 희곡《해뜨기 전》은 그의 명성을 떨치게 한 대표적인 극작품인 셈이다.

한편, 극단에서도 그를 인정하기 시작했던 시절의 작품들은 다음과 같다.《쓸쓸한 사람들》은 가정 비극을 다룬 작품이었고, 군중극으로는《직조공들》이 있다.《비버 모피》는 성격 희극으로 꼽히고, 사실극으로는 자연주의 색채가 짙은《마부 헨셸》을 비롯하여《틸 오일렌슈피겔》등이 소설로 각광을 받았다.

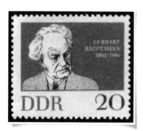

초기의 하우프트만은 내면성과 개인적인 체험 세계에서 머물러 있었으나, 점차 상징성과 낭만적인 경향으로 발전되어 몽환극《하넬레의 승천》과 상징극《침종》,《그리고 피파는 춤춘다》를 연속 발표했다. 이외에도《그리스도 안의 바보, 에마누엘 크빈트》와 같은 장편소설과 인형극《축전극》의 단편소설, 그리고 서정시집《오색서》가 이색적이며,《아트리덴 4부작》은 대작 중의 대작에 속한다. 폭넓은 그의 작품 세계는 하류 계층에서 영웅에 이르기까지의 인간 삶을 사실적으로 다루었다.

하우프트만의 인물우표로는 독일 보통우표에서 쉽게 수집이 되고, 소개된 구동독의 이 우표는 1962년에 발행된 탄생 100주년 기념우표이다.

예이츠

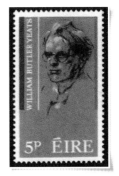

영국의 현대 시인 중 대표적 시인인 T. S. 엘리엇
과 함께 손꼽히는 예이츠(Yeats, W. B. 1865~
1939)는 사실상 에이레 공화국의 작가이다.

에이레라는 나라 이름은 얼마 전까지만 해도 아
일랜드라고 불렸고, 지금도 영어권에서는 그렇게
부르고 있다. 또한 우리나라는 19세기까지 한자식
표기인 애란이라는 국명을 사용해 왔다.

에이레는 대영제국이라 불리는 그레이트브리튼
에 속했던 시기도 있었지만, 독자적인 공화국이 되면서 켈트 민족의 고
유명인 에이레로 국명을 확정지었다.

에이레의 수도는 《율리시스》의 작가 제임스 조이스의 고향인 더블린
이다. 에이레는 전통적인 문화를 전승해 오면서 구교를 믿고 있다.

예이츠는 시인이자 극작가였으며, 초기에는 낭만파의 경향이었으나
점차 상징파로 기울어졌다. 19세기 이후 아일랜드의 문예부흥에 앞장서
서 켈트 민족 특유의 신비적인 상징시를 발표한 예이츠는 이때부터 세계
적인 시인으로 알려졌다. 그래서 1923년에는 노벨 문학상을 수상하기에
이르렀다.

그의 첫 시집은 《오이신의 방랑기》이며, 아일랜드문예협회를 창설하
여 시극을 발표하면서 현대 시극에도 많은 영향을 끼쳤다.

사진은 에이레에서 1965년에 예이츠의 탄생 100주년을 기리면서 2종
의 초상화를 담은 우표를 내놓았는데 그 중 하나이다.

고리키

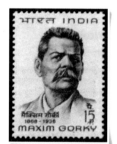

러시아의 소설가인 막심 고리키(Gorky, M. 1868~1936)는 유명한 볼가강 연안의 가난한 집안에서 태어났다.

일찍이 부모를 여의고 여러 직업을 찾아 전전하면서 서민층의 쓰라린 생활상을 몸소 체험하면서 젊은 날을 보냈다.

러시아 리얼리즘 작가로 잘 알려져 있는 고리키는 러시아 문학의 기초를 구축한 작가로, 3월 28일은 그의 생일이다.

고리키는 체호프와 톨스토이의 영향을 가장 많이 받은 작가였다. 초기의 작품들은 다분히 자서전적인 작품들이었다가 우리나라에도 일찍이 번역된 바 있는 《밤 주막》과 같은 작품으로 이어져 갔다. 한때는 관헌들이 군중에게 발포하는 현장을 목격하고 항의하다가 투옥되기도 했지만, 세계 여론에 힘입어 석방된 적도 있었다.

아무튼, 구소련 작가 가운데 가장 인기 있는 작가로 칭송받고 있는 그는 주로 하층민을 묘사하고 대변한 작품들을 많이 남겼다.

고리키의 우표는 수십 종에 이른다. 구소련에서는 말할 것도 없지만 동구권에서도 헝가리를 위시하여 구동독에서도 수종이 발행되었다.

1968년 인도에서 고리키 탄생 100주년을 맞아 발행했던 우표를 소개한다.

프로스트

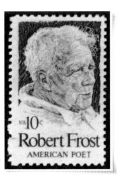

미국의 계관시인 격인 로버트 프로스트(Frost, R. L. 1874~1963)는 퓰리처상을 네 번이나 수상한 시인이다.

그는 하버드 대학에서 공부를 마친 후 농장을 경영하면서 시작에 전념했다. 그 후 영국으로 건너가 당시 영국의 유명 시인들과 교류하면서 처녀 시집 《소년의 의지》를 출간했다. 그 후 다시 《보스턴의 북쪽》을 발표하면서 시인으로 자리를 굳혔다.

1915년경에 다시 미국으로 돌아와 대학에서 시를 강의하면서도 농장 일을 통해 시의 세계를 더욱 심화시켜 나갔다.

그의 시집으로는 《산의 골짜기》, 《뉴햄프셔》, 《서쪽으로 흐르는 개울》, 《표지의 나무》 등이 더 있다.

그는 현대 시인 가운데 가장 순수한 고전주의 시인이라 일컫는다.

위에서 말한 시집 이외에도 《개척지에서》가 있고, 특히 시극으로 다루어진 두 편의 작품으로 〈이성의 가면〉과 〈자비의 가면〉이 있다.

1974년에 프로스트의 탄생 100주년을 맞으면서 멋진 요판으로 된 흑백 인물화가 나왔다.

릴케

19년 어느 가을날 오후였다. 평소 릴케를 극진히 흠모했던 이집트의 한 여인이 릴케를 찾아왔다. 그들은 산록의 녹음이 드리운 계절 속에서 인생의 삶을 되돌아보며 회상의 노래도 불렀다.

릴케는 여인을 위해 정원에 피어 있는 장미 한 송이를 꺾었다. 아름다운 장미에 가시가 있는 걸 미처 예견치 못했던지 장미를 꺾어 든 릴케의 손에 새빨간 핏방울이 고였다. 운명의 신의 장난이었던지 이 핏방울은 릴케에게 패혈증을 가져다 주었고, 그해 섣달 29일에 릴케는 51세의 나이로 생을 마감했다.

지난 1979년 스위스에서는 몇 사람의 예술가들을 우표에 담았다. 그중의 한 종이 릴케(Rilke, R. M. 1875~1926) 우표이다.

릴케는 "쓰는 것만이 나의 종결이다"라는 말을 되뇌면서 우리 곁을 떠나갔다. 릴케의 작품에는 그가 경외한 신을 노래한 《시도시집》과 사물의 존재를 관조적으로 이해하려 했던 《형상시집》, 그리고 인간 실존을 찾으려 했던 《두이노의 비가》를 비롯하여 존재의 세계를 미화한 《오르페우스에게 바치는 소네트》가 있다. 《말테의 수기》는 우리들도 자주 애독했던 죽음과 사랑을 고민했던 작품이다.

흔히 평론가들은 릴케를 근대 시인 가운데에 가장 아름다운 편지를 쓴 시인으로 꼽고 있다. 만년에는 프랑스어로 시를 쓰고 '폴 발레리'의 작품을 번역하기도 했다.

고목 장미를 배경으로 담은 이 우표는 오스트리아에서 나온 것이다.

토마스 만

토마스 만(Mann, T. 1875~1955)은 휴머니스트 작가로 알려져 있다. 제1차 세계대전 이후부터 그의 작품 속에는 쇼펜하우어의 고뇌하는 의지와 의지 철학이 담겨 있어 '의지의 작가'라 불릴 정도였다. 토마스 만의 작품 가운데는 특히 창세기를 비롯한 성서에서 소재를 얻은 작품이 많다.

이를테면《요셉과 그 형제》,《야곱이 이야기》,《젊은 요셉》등이 그렇다. 토마스 만은 노벨 문학상 수상 작가이다. 1929년에 수상한 작품은 《마의 산》이었다. 인간의 삶은 미래를 향해 봉사하는 삶이어야 한다는 그의 휴머니스트적인 사상이 깃든 작품이다.

만은 실제로 자신의 작품 세계처럼 그렇게 살다 갔다. 나치즘에 반기를 들고 체코슬로바키아로 건너가 그곳에서 『척도와 가치』라는 반파시즘 기관지를 발간하기도 했다. 그 후 미국으로 건너가 프린스턴 대학에서 강의를 하는 한편, BBC 방송을 통해 반나치스에 대한 항거에 목청을 돋우었다. 그러다가 1955년 쉴러 서거 150주년 기념식에 참석하고자 고국 독일로 건너가 81세의 나이로 병사했다.

토마스 만의 대표적인 우표로는 1933년 히틀러 정권을 타도하고자 잠깐 망명했던 스위스에서 발행된 것이 있다. 또 1956년에는 그의 서거 1주기를 맞아 만의 머리 가르마를 오른쪽으로 가른 우표가 나왔는데, 이것은 화제의 우표로 꼽는다.

소개한 우표는 1975년 탄생 100주년 때에 동독이 발행한 것이다.

카프카

초 현실주의 작가 카프카(Kafka, F. 1883~1924)가 탄생한 7월 3일에는 축제가 벌어진다. 1993년 탄생 110주년이 되던 해엔 프라하에서 연초부터 카프카를 기리는 축제의 해로 온 국민이 들뜰 정도였다.

또한 1992년 '프라하 페스티벌 92' 때에는 카프카의 대표 작품들이 극화 되어 근 열흘이나 공연되었는데, 유럽의 7개국 정상 극단들이 참가했었다.

흔히 유명 작가들이 생전에는 빛을 못 본 경우가 많은데, 카프카 역시 생전에는 냉대와 무관심 속에 살았다. 그가 죽은 후 절친했던 친구들에 의해 카프카의 작품들이 세상에 알려지기 시작했다.

그러다가 제2차 세계대전 후 사르트르와 카뮈는 카프카를 일컬어 '실존주의 문학의 선구자'라고 격찬을 아끼지 않았다.

엄밀히 말해 카프카는 오스트리아 태생 작가로 독일어를 사용한 유태인 작가였는데 탄생 100주년이 되던 해 서독에서 그의 고향 프라하를 배경으로 하여 카프카라는 알파벳 사인을 전면에다 담은 도안으로 기념우표들이 발행됐다.

한마디로 카프카의 작품은 미술적 사실주의라고 하겠다. 현대인의 고립과 불안이라든가 인간 운명의 부조리 등을 카프카만큼 명석한 두뇌로 날카롭게 파헤친 작가도 드물 것이다.

엘리엇

4월은 가장 잔인한 달이다. 이렇게 시작되는 엘리엇(Eliot, T. S. 1888~1965)의 〈황무지〉는 제1차 세계대전 후 유럽의 황폐하고 혼란한 세태를 상징적으로 묘사하여 현대시의 금자탑을 이룩한 것으로 평가되고 있지만, 오늘날의 세계를 노래한 듯하다.

세계가 온통 불안정한 정황에서 지구의 환경은 종말에 가까워져 있기에 그렇다.

엘리엇은 다분히 시인이기보다 평론가로 알려져 있다. 그는 시극에도 남다른 작품들을 남겼다.

현대인의 절망을 그렸던 〈칵테일 파티〉는 제2차 세계대전이 끝나고 발표한 극시이다. 시의 형식이 가히 혁명적인가 하면 현대 문명에 대한 강한 비판을 보이고 있다.

엘리엇의 국적은 영국이지만 미국의 세인트루이스에서 태어났다. 하버드 대학을 마치고 소르본 대학과 옥스퍼드 대학에서 수학한 금세기 최고의 지성인이기도 하다. 1927년에 영국에 귀화했고 영국 국교에 귀의했다.

인물우표를 수집하다 보면 유명 작가의 우표가 발행되길 손꼽아 기다릴 때가 있다. 엘리엇 역시 그러한 작가 가운데 한 사람이었는데, 지난 1986년 미국에서 요판으로 나온 것을 여기 선보인다.

장 콕토

중세의 천재적인 화가 '레오나르도 다 빈치'가 예술이라는 이름의 분야마다 천부적인 재능을 보였듯이, 다재다능한 천재적인 예술가를 선정하라면 단연 장 콕토(Cocteau, J. 1889~1963)라고 말하고 싶다. 그는 제1차 세계대전 이후부터 작곡가 스트라빈스키와 화가 피카소, 시인 아폴리네르와 같은 전위적인 예술가들과 교분을 가지면서 서서히 재능을 발휘하기 시작했다.

이 무렵, 러시아의 발레단 디아길레프 등 발레에 관심을 쏟으면서 〈지붕 위의 황소〉, 〈에펠탑의 신랑 신부〉와 같은 발레단의 각본도 썼다. 콕토를 연상할 때 그의 단시 "내 귀는 소라 껍데기 그리운 바다의 물결 소리여!"라는 시구를 기억해 내지 않을 수가 없다. 콕토는 우표 디자인은 물론 데생 작품도 많이 남겼고, 영화감독을 맡았을 뿐 아니라 무대장치, 심지어 스테인드글라스까지 제작했다. 그리고 콕토는 소설도 썼다. 《희망봉》, 《포에지》와 같은 시집을 출간했고, 평론집과 〈로미오와 줄리엣〉과 같은 희곡도 펴냈다.

제2차 세계대전 당시에는 반나치 진영에 가담했다는 이유로 작품 집필과 작품 상영이 금지당한 적도 있었다.

콕토의 탄생 100주년이 되던 1989년에 체코슬로바키아에서는 찰리 채플린의 탄생 100주년을 함께 기리며 같은 액면과 같은 모양의 우표가 나란히 발행되기도 했다.

소개된 우표는 1993년에 발행된 프랑스 우표이다.

윌리엄 포크너

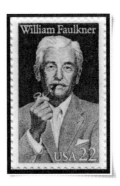

이른바 '로스트 제너레이션' 작가로 일컬어졌던 미국의 크리스천 작가 포크너(Faulkner, W. C. 1897~1962)는 약간은 괴짜적인 심리 소설가였는지도 모른다.

우선 《율리시스》의 작가 제임스 조이스와 같은 의식 세계와 프로이드의 심리적인 기법을 가미시킨 성격의 작가였다. 그리고 자신의 작품 세계를 그리기 위해 가공 국가를 설치해 놓고 무대로 삼았던 것만도 괴이하다.

이 가공 국가는 그가 일생을 보내다시피 했던 옥스퍼드 주변 마을을 '요크나파토파 카운티' 라 이름 지었다.

또한 그의 작품에는 '동일한 인물을 재등장' 시키는 수법을 사용하여 작품 상호 간의 관련을 시켰다.

이와 같은 포크너의 작품 활동은 당시로서는 아주 독창적인 작가로 평가되었다. 인간에 대한 신뢰와 휴머니즘을 심도 있게 다룬 심리작가였기 때문에 그렇게 평가되었으리라 믿어진다.

포크너의 작품은 우리나라에도 대부분 번역되어 있다.

주요 작품에는 《병사의 보수》, 《성역》 외에 다수가 있고, 거작 《음향과 분노》는 난해한 작품으로 정평이 나 있다.

위 우표는 1987년 탄생 90주년이 되던 해에 미국에서 발행되었다.

브레히트

베르톨트 브레히트(Brecht, B. 1898~1956)는 독일의 유명 극작가이자 시인이었다. 우리나라에는 동구권의 사회주의 국가가 붕괴된 이후 서서히 소개되기 시작했다.

그는 뮌헨 대학에서 의학을 전공하다가 위생병으로 제1차 세계대전에 참전했다.

그 후 1933년 나치스 정권이 들어서자 덴마크로 망명하여 파시즘에 대항하는 활동을 펴면서 극작품을 썼다.

브레히트는 금세기 세계 연극계의 제1인자로 군림하게 되었지만 도덕성에 있어서는 다분히 문제를 지닌 작가였다.

이를테면 세계 유명 작가의 작품들을 도용했는가 하면, 여성 편력도 심했고, 스스로 노동자라는 거짓말도 서슴지 않았다. 그래서 토마스 만은 브레히트를 노골적으로 싫어했다.

백남준이 '예술은 사기다' 라고 했던 것도 '예술이란 속임수' 다. '인생 자체가 속임수' 라고 한 데서 인용했을 것 같다.

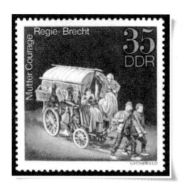

브레히트는 '베를리너 앙상블' 을 조직하여 자신이 예술 고문이 되고 아내 헬레네 바이겔을 총감독으로 앉혔다. 그리고 돈을 벌기 시작했다.

브레히트가 남긴 작품에는 《밤의 북소리》라는 희곡을 비롯하여 음악극 《서푼짜리 오페라》와 연극 이론 논문집 《연극을 위한 작은 지침서》가 있다.

브레히트는 '베를리너 앙상블'을 조직하여 자신이 예술 고문이 되고 아내 헬레네 바이겔을 총감독으로 앉혔다. 그리고 돈을 벌기 시작했다. 브레히트가 남긴 작품에는 《밤의 북소리》라는 희곡을 비롯하여 음악극 《서푼짜리 오페라》와 연극 이론 논문집 《연극을 위한 작은 지침서》가 있다.

소개된 우표는 1939년에 발표된 《억척 어멈과 그 자식들》의 한 장면이다. 1973년 동독에서 발행됐다. 브레히트는 좌익 극작 가였지만 미국을 방문한 적도 있었으며, 1956년 8월 14일에는 아이러니하게도 공산주의자이면서도 공산주의 의사에게 치료받는 것을 믿을 수 없다며 서베를린의 뮌헨 병원에 입원하여 수술을 받던 중 세상을 떠났다.

최근 우리나라에서도 브레히트를 재평가하면서 학회도 조직되었다.

스타인벡

지난 1960년대 젊은이들의 우상 제임스 딘이 열연했던 작품 〈에덴의 동쪽〉은 정말 멋진 명화였다.

이 작품의 작가 존 스타인벡(Steinbeck, J. E. 1902~1968)은 그가 태어났던 캘리포니아 애벗 스트리트 768번지 '추억의 동산'에 잠들어 있다.

스타인벡은 소년시절을 가난하게 보냈고, 스탠퍼드 대학도 고학으로 다니다가 중퇴하고 말았다. 그러고는 작가의 꿈을 안고 뉴욕으로 가서 신문 기자와 노동자 생활까지 했지만 신통치 않자 다시 고향으로 되돌아왔다.

그 후 제2차 세계대전 기간에도 특파원이 되어 영국, 아프리카, 시칠리아 등지를 순회했는데, 귀국하여 쓴 작품이 바로《에덴의 동쪽》이었다.

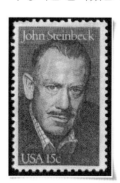

그의 초반 생애는 불우했지만 상복이 많았던 작가 중 한 사람이었다. 1939년에는 그의 대표작《분노의 포도》로 퓰리처상을 받았고, 1962년 노벨 문학상을 수상하면서 그의 명성을 세계에 떨쳤다. 그리고 만년에는 대통령이 수여하는 '자유의 훈장'까지 받았던 작가가 되었다.

사진은 미국에서 발행한 스타인벡 기념우표이다.

숄로호프

러시아의 문화 톨스토이의《전쟁과 평화》에 비견되는《고요한 돈강》의 저자 숄로호프 (Sholokhov, M. A. 1905~1984)는 돈강이 흐르고 있는 카자흐에서 태어났다.

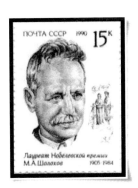

일찍이 카자흐는 우리들에게 코작으로 불렸던 코사크였다. 코사크는 '어기여차'로 시작되는 〈볼가강의 뱃노래〉가 울려 퍼지던 곳이기도 하다.

지금도 우리들 귓전에 울리는 이 노래 때문에 '스텐카 라진'이 혁명군을 이끌고 볼가강을 거슬러 올라가고 있는 것 같은 착각에 사로잡힐 때가 있다.

1924년경에 숄로호프는 단편소설 〈점〉으로 문단에 데뷔했다. 이어서 구소련 문학의 최고 걸작으로 꼽히고 있는《고요한 돈강》의 집필을 시작한 지 거의 15년 만에 출간됐다.

숄로호프는 철저한 공산주의자였다. 그래서 1937년에는 최고회의 대의원으로 선거에 뽑혔으며, 1939년에는 과학 아카데미 정회원이 되기도 했다.

숄로호프의 두 번째 장편소설은《개간된 처녀지》였는데, 이 작품 역시 30여 년이란 세월에 걸쳐 완성되었다.

숄로호프는 1965년에 노벨 문학상을 받았다. 1990년 러시아에서는 구소련 작가 가운데서 노벨 문학상을 수상한 여러 명의 작가를 소개하면서 숄로호프의 우표도 포함됐다.

카뮈

전후 사르트르와 더불어 실존주의 문학의 대표적인 작가로 알려진 알베르 카뮈(Camus, A. 1913~1960)는 지중해의 작열하는 태양 아래서 올리브나무를 보며 성 어그스틴의 나라 알제리에서 자랐다.

부조리와 반항의 작가로 알려진 카뮈는 우리들에게는 《이방인》과 철학적인 저서였던 《시지프의 신화》를 통해 그의 이름을 각인케 되었다. 1947년 《페스트》를 발표해 노벨 문학상을 수상했던 그는 마흔 일곱이라는 나이에 불의의 교통사고로 타계했다.

카뮈의 사후 34년 만에 인기가 다시 되살아나게 됐는데, 이유는 1960년 교통사고를 내었던 자동차 속에서 발견된 미발표 원고가 출판되어 일약 프랑스 독서계의 베스트셀러가 되었기 때문이다. 그의 마지막 장편이 된 《최초의 인간》이 햇빛을 본 것이다.

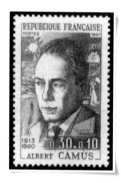

그는 이 소설을 자전적인 소설로 집필했고, 초고 상태로 출간되었기 때문에 카뮈 특유의 절제력과 간결하고 가식 없는 진솔한 면이 담겨 있다.

초기의 카뮈는 연극에도 관심을 가져 도스토예프스키의 《카라마조프의 형제들》을 각색하였고, 자신이 스스로 이반 역할을 맡은 적도 있었다.

1967년에 프랑스는 부과금우표로 카뮈의 인물화를 발행했다. 사진이 바로 그 우표이다.

하이네

독일의 시인 하인리히 하이네(Heine, H. 1797~1856)만큼 아름다운 모습의 시인도 드물다.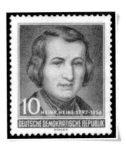

그러나 용모와는 달리 그는 널리 알려진 서정시뿐 아니라 사회시화 혁명시를 쓰고, 민주혁명에도 깊은 관심을 쏟았던 신념에 찬 시인이었다.

그는 일찍이 생시몽과 헤겔의 영향을 받았는데 필화 사건으로 인해 프랑스로 망명하여 빅토르 위고, 발자크 등과 사귀게 되었다.

하이네의 대표적인 시는 어느 것 하나만 골라서 얘기하기란 힘들다. 이를테면《노래의 책》과 같은 연애시집이 있는가 하면, 〈파우스트 박사〉와 같은 시도 있고, 〈로렐라이〉, 〈두 사람의 근위병〉, 〈그대 꽃과 같이〉 등은 독일의 오래 된 민요에서 따 왔기 때문에 아주 서정적인 면이 있어 독일 국민이면 모르는 사람이 없을 정도이다.

그리고 하이네가 세상을 떠나기 두 해 전에는 르포르타주《루테치아》와 같은 방대한 작품을 남기기도 했다.

하이네의 우표는 여러 종이 있지만 필자 생각으로는 이 인물우표가 대표적일 것 같다. 1956년 동독에서 하이네 서거 100주년 때 2종으로 발행된 것이다.

안네 프랑크

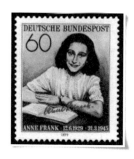

세계대전을 연상할 때마다 생각나는 《안네의 일기》. 이 책은 나치스의 만행을 떠올리게 하는 것은 물론 13세의 유태인 소녀 안네 프랑크(Frank, A. 1929~1945)의 죽음을 애도하게 한다.

1941년 프랑크의 가족들은 독일군의 눈을 피해 네덜란드의 암스테르담으로 이주하여 개울가 근처 낡은 건물 4층에서 칩거하게 되었다.

《안네의 일기》는 바로 이 다락 속에 숨어 지내는 생활에서 기록된 미완성의 일기이다. 안네는 1942년 13번 째 생일을 맞아 한 권의 일기장을 선물로 받았다. 이 일기장이 바로 운명을 엮어가는 일기장이 된 것이다.

안네는 '키티' 라는 이름으로 불리면서 그해 6월 14일부터 일기를 쓰기 시작했다. 1945년 1월 6일, 그 유명한 아우슈비츠 수용소에서 숨을 거두었을 때 그녀의 일기는 이미 끝나 있었다.

왜냐하면 1944년 8월 4일, 게슈타포에게 체포되기 사흘 전에 일기가 마감되었기 때문이다.

《안네의 일기》를 읽고 눈시울을 붉히지 않는 사람은 한 사람도 없을 것이다. 여리고도 조숙한 한 소녀가 쓴 일기로 불과 2년 2개월 동안의 은둔생활에 대한 기록이지만, 너무도 진술하게 사물에 대한 경이와 애정을

《안네의 일기》는 30개 이상의 언어로 번역되어 널리 읽히고 있으며,
전쟁의 정신사로 인류 역사에 영원히 전승될 것이다.
이 우표는 1979년 5월 17일 서독에서 발행되었던 안네의 모습이다.

그리고 있는가 하면, 처참한 제2차 세계대전을 어린 영혼이 고발하고 있
어서 더욱 그러하다.

《안네의 일기》는 혼자 살아남은 그의 아버지에 의해 1947년 6월 세상
에 알려지기 시작했다.

안네는 "죽은 뒤에도 살아남는 일을 하고 싶다"라는 유언을 일기에 남
기기도 했다.

《안네의 일기》는 30개 이상의 언어로 번역되어 널리 읽히고 있으며,
전쟁의 정신사로 인류 역사에 영원히 전승될 것이다.

이 우표는 1979년 5월 17일 서독에서 발행되었던 안네의 모습이다.

비니

프랑스의 시인 가운데 아주 독특한 성격 즉, 견인주의 생활을 했던 비니(Bjgny, A. de. 1797~1863)는 낭만파에 속한 시인이면서도 유일한 철학 시인으로 알려져 있다.

비니는 프랑스 대혁명에 가담했던 군인 귀족의 후예로 태어났다. 그래서 왕정복고의 운동이 전개되었을 때에는 근위사단에 입대했으나 적응하지 못했다.

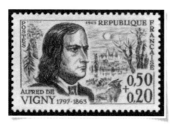

그 후 빅토르 위고의 서클에 참여한 것이 동기가 되어 처녀 시집을 출간하게 되었다. 본격적인 창작활동은 군대를 제대하고서부터 시작했다.

비니는 고전적인 시에도 관심을 보여 《고금시집》을 내기도 했고 역사소설도 썼다. 그리고 철학소설 《스텔로》와 《군인의 굴종과 영광》을 남기기도 했다.

만년에 비니는 작가들과 어울리기를 거부하고 멘지로라는 시골의 상아탑(생트 뵈브가 지은 이름)에 틀어박혀 명상과 시작에만 몰두했다.

비니가 세상을 떠난 지 일년 후에 간행되었던 《운명》이란 시집에는 그의 대표작 11편이 담겨 있다.

비니의 서거 100주년이 되던 1964년에 프랑스 우정성은 부과금우표를 발행하면서 비니의 초상을 담았다.

나다니엘 호손

미국 소설가 중에서 청교도 사상을 가장 잘 표현한 작가는 바로 나다니엘 호손(Hawthorne, N. 1804~1864)이다. 호손의 대표작은 그의 대명사 격인 《주홍글씨》이다.

호손이 이 소설을 쓴 시기는 17세기로, 영국의 식민지였던 신대륙의 동북부 뉴잉글랜드가 무대이다. 계율이 엄격하기 그지없었던 청교도 사회에서 암스테르담으로부터 남편보다 먼저 이민을 온 한 유부녀가 간통죄를 범한 사건에서 이야기는 출발된다.

이 시대에는 간통죄를 범한 여인은 반드시 앞가슴에도 '간통(Adultery)' 이라는 머리글자 'A' 를 부착하고 다녀야만 했다.

교수대 위에는 어린애를 껴안고 가슴 옷깃에는 곱게 수놓은 진홍빛 A자가 선명히 나타나 있는 한 여인이 구경꾼들에게 들러싸여 있었다.

사생아 헤스터 펄의 아버지는 명성 높고 학식 많은 젊은 목사 딤즈데일이었다. 그러나 헤스터는 끝까지 딤즈데일이라는 이름을 세상에 밝히지 않았다.

마침내 딤즈데일이 자기의 죄를 청중 앞에서 고백하고 숨져 간다. 회개와 고백, 그리고 구원의 문제는 어떻게 되는 걸까?

소개된 우표는 미국에서 발행한 나다니엘 호손의 초상화이다.

에드거 앨런 포

미국의 시인이자 소설가이며 비평가였던 에드거 앨런 포(Poe, E. A. 1809~1849)는 그의 이름만 들어도 썩 기분이 좋지 않다.

그의 일생이 알코올에 젖어 끝난 것의 영향인지, 〈갈까마귀〉라는 시제며, 《검은 고양이》라는 소설이라든가 탐정소설 《모르그가의 살인사건》 등에서 연상되는 것들이 모두 음울한 것들 뿐이었다.

그럼에도 '심리 분석과 추리'의 대가였던 그는 전율을 불러일으키는 탐정소설의 개척자로서 문학사에 길이 남을 뛰어난 작가임에 틀림없다.

포의 출생은 한마디로 불운하였다. 한평생 불행 속에서 생을 마감하기까지, 결혼생활도 순탄하지 못했고, 웨스트포인트 사관학교에서도 퇴학 처분을 당하는 등 불행의 연속이었다.

훗날 프랑스의 상징파 시인 보들레르에게 높이 평가받은 것에서 보듯이 작가의 생활과 작품 세계는 별개의 것인 듯하다. 대표적인 시 〈헬렌에게〉에서는 음악을 듣는 듯한 아름다움이 우러나온다. 그의 순수시들은 상징파 등에 영향을 끼쳤다.

필자가 포를 접하게 된 것은 고등학교 시절 영어 시간에 미스터리 탐정소설 《황금벌레》를 부독본으로 배우게 되면서부터였다. 우리나라의 탐정소설도 포의 작품 세계에서 영향을 받은 것이 많은데, 포의 작품은 대부분 번역 출간되어 있어 손쉽게 읽을 수 있다.

소개한 우표는 헝가리에서 발행된 항공우표이다.

찰스 디킨스

해마다 맞이하는 성탄절의 계절 12월이 되면 《크리스마스 캐럴》을 생각하게 된다. 고등학교 시절에 찰스 디킨스(Dickens, C. J. H. 1812~1870)의 작품을 가지고 아마추어 연극을 했던 경험도 있다.

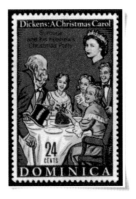

디킨스는 19세기 영국의 대중 소설가로서 5편이나 되는 크리스마스 이야기들을 남겼다.

《크리스마스 캐럴》을 연상할 때면 인색하기 그지없는 구두쇠 '스크루지' 영감이 가장 먼저 떠오를 것이다. 스크루지는 크리스마스 전날 밤에 엄청나게 무서운 꿈을 꾸었다. 평소 자기와 동업자였던 '말리'가 유령으로 나타나 자신이 당하고 있는 고통을 보여주었다. 생전에 돈의 노예였던 그가 죽어서도 무겁기 짝이 없는 금고를 족쇄처럼 찬 채 생활하고 있는 괴로운 모습이었다.

꿈에서 깨어난 스크루지는 자신의 모습과 너무나도 닮은 것에 놀라 크리스마스 아침에 착한 할아버지로 변신한다는 이야기가 《크리스마스 캐럴》의 줄거리이다. 사람들은 디킨스의 이 작품을 '크리스마스 철학'이라고도 평한다.

이 우표는 도미니카 공화국에서 '크리스마스 캐럴' 세트로 발행한 4종 중 하나로, 스크루지가 평소 거들떠 보지도 않았던 조카들을 모아 놓고, 크리스마스 파티를 벌이고 있는 장면을 그린 것이다.

브론테 자매

19세기 영국의 대표적인 여류 시인이자 소설가였던 샬럿 브론테 (Bronte, C. 1816~1855)는 낭만주의 작가로 입지를 굳혔을 뿐만 아니라 브론테 자매의 한 사람으로도 널리 알려져 있다.

세 자매가 모두 작가이다. 그중 제일 큰언니가 문필면에서는 으뜸으로 샬럿(Charlotte)이고, 중간이 에밀리(Emily), 그리고 막내가 앤(Anne)이다.

제인 에어가 고아였던 것처럼 브론테 자매들도 5세 때에 어머니를 여의었다. 샬럿 브론테는 두 여동생과 남동생마저 먼저 떠나보내고, 자신도 목사의 가정에서 태어난 니콜스와 결혼했으나 39세의 나이로 숨을 거두고 말았다.

브론테의 작품 세계는 다분히 바이런의 영향을 받았던 것으로 평가되고 있다.

1980년 영국은 샬럿과 에밀리 우표를 나란히 발행했는데, 배경에는 《제인 에어》와 《폭풍의 언덕》이 묘사됐다.

연민을 자아내는 듯한 핏기 없는 샬럿의 표정은 당시로서는 난치병이었던 '가슴앓이' 라는 병을 앓았던 것을 상기시키는데, 샬럿 브론테는 이 병으로 세상을 떠났다. 3월 31일은 샬럿 브론테가 사망한 날이다.

휘트먼

미국 민주주의가 낳은 대표적 시인으로 추앙되고 있는 휘트먼(Whitman, W. 1819~1892)은 처녀 시집《풀잎》으로 일약 유명해졌다.

이 작품에서 휘트먼은 자신의 강렬한 자아의식을 담고 있을 뿐 아니라 평등주의, 민주주의와 동포애에 관한 강한 의지를 표현하고 있다. 그래서 휘트먼의 시가 더욱 유명해졌는지도 모른다.

초등학교 중퇴의 학력을 가진 휘트먼은 문학 서적을 열심히 탐독해 인쇄소 직공에서 초등학교 교사생활을 거쳐 저널리스트가 되었다.

남북전쟁이 발발하자 남자 간호원으로 지원하여 전쟁에 나가 부상병을 치료하기도 했다.

이때 얻은 경험과 체험은 시로 승화되어 시집으로 엮어졌는데 바로 《북소리》이다.

휘트먼은 시 외에도 유명한 논문을 발표하였는데 〈민주주의의 미래상〉이라는 글이었다. 이 논문은 미국 사회가 안고 있는 병폐이기도 한 물질주의 우선을 신랄히 비판하고 있으며, 인간 존엄성과 인격주의야말로 민주 시민의 근본 정신임을 일깨우는 내용을 담고 있다.

동구권의 불가리아에서는 휘트먼의 시집인《풀잎》의 출간 100주년을 맞으면서 그의 시집 표지를 우표 라벨로 처리하여 발행했다.

소개된 우표는 체코슬로바키아에서 발행한 휘트먼 초상우표이다.

투르게네프

러시아의 3대 문호는 톨스토이, 도스토예프스키와 투르게네프 (Turgenev, I. S. 1818~1883)로 꼽힌다. 투르게네프처럼 부유한 가정에서 태어났으면서도 불우한 소년 시절을 보낸 작가는 드물다.

그의 어머니는 대지주의 딸로서 자신보다 여섯 살 아래나 되는 청년을 신랑으로 맞아들였다. 그 사이에서 태어난 투르게네프는 나날을 매질과 고문 속에서 자라났고, 끝내는 집 안에서보다 숲과 들판을 돌아다니면서 자연에 대한 경외감과 심미안을 길러 후일 그의 작품 속에 그대로 반영시켰다. 또한 지주들에게 시달리고 있던 농노들의 심경을 동정한 마음이 훗날 그의 행동과 작품에 그대로 옮겨졌다.

투르게네프는 어학에 대한 깊은 관심을 보여 가정교사에게서 라틴어, 영어, 프랑스어, 독일어를 배웠다. 그리고 모스크바 대학 문학부에 입학했다가 이듬해에 상트페테르부르크 대학 철학부로 옮겨 고전을 익히고, 괴테와 루소의 작품들을 탐독하기 시작했다. 이때에 헤겔 철학에도 몰두하여 그리스 고전을 비롯해 하이네와 바이런의 시상에도 심취했었다.

지난 1968년에는 탄생 150주년을 맞이하여 당시 소비에트 연방에서 녹색의 요판인쇄 초상화가 나왔는데 소개된 우표가 바로 그것이다.

이후 서구의 많은 유명 작가들과 교유했다. 투르게네프의 생애에 큰 영향을 끼친 사람은 프랑스의 오페라 가수 '비아르도' 부인이었다.

투르게네프가 러시아 생활을 청산하고 평생 짝사랑을 하면서 파리에서 생을 마감한 것은 그녀 때문이었다.

그는 독신으로 보내다가 1882년에 러시아어의 우수성을 표현한 《산문시》를 남기고, 이듬해 65세의 나이로 쓸쓸하게 파리의 교외에서 생을 마감했다.

투르게네프의 작품 세계는 사실주의적이고 자연을 찬미한 미문으로 가득 채워져 있어 러시아 작가 중 최고의 미문가로 일컬어진다.

그러나 투르게네프의 생을 파악하려면 그의 자전적인 작품인 《첫사랑》을 읽어야 한다. 《첫사랑》은 창작이 아니라 그 자신이 '나의 과거'라고 표현했듯이, 주인공 '나'는 그의 첫사랑을 깨뜨린 아버지와의 삼각관계에서 청순하기만 했던 소년기의 첫사랑을 상실당한 불행한 과거를 소설 속에 승화시킨 것이었다.

1860년에 발표했던 《첫사랑》과 《산문시》는 번역판이 여러 곳에서 나와 있다.

지난 1968년에는 탄생 150주년을 맞이하여 당시 소비에트 연방에서 녹색의 요판인쇄 초상화가 나왔는데 소개된 우표가 바로 그것이다.

미스트랄

미스트랄이란 동일한 이름의 두 시인이 모두 20세기 초와 중반에 걸쳐 노벨 문학상을 수상했다. 한 사람은 프랑스의 시인이며, 또 다른 사람은 칠레의 여류 시인이다.

소개하려는 인물은 프랑스의 미스트랄(Mistral, F. 1830~1914)이다.

미스트랄의 노벨 문학상 수상에는 프랑스의 시인이라는 강점이 작용했을는지 모를 일이다. 그러나 프랑스인이라는 배경에 의지하지 않더라도 미스트랄은 분명 뛰어난 시인임에 틀림없다.

그는 문학 활동을 통해 프랑스 남부의 프로방스 방언과 그 문학을 유지할 것을 제창했었다. 미스트랄은 프랑스의 남부지방에 대한 애착을 가지고 아름다운 자연을 웅대하게 그리면서 다분히 목가적인 연애 서사시를 썼던 시인이었다.

그 대표적인 작품이 1859년에 펴낸 《미레유》이다. 때문에 프랑스의 남부지역인 프로방스 사람들은 미스트랄을 자랑스러운 시인으로 내세운다. 그는 프로방스에 박물관을 창설하는 일에도 한때 정성을 쏟았었다.

미스트랄을 다룬 우표로는 1941년에 프랑스에서 나온 보통우표와 1980년에 발행된 부과금우표가 있다. 소개한 우표는 1941년도 우표이다.

사포

그리스 시의 여왕이라 불리는 사포(Sappho, BC 612~ ?)는 지금으로부터 2,600년 전에 존재했던 고대인이다. 그리스의 서사시인 호메로스와 쌍벽을 이룬 서정시인이었다는 사실이 문예사조나 사전에 기록돼 있다. 사포의 작품으로는 《아프로디테의 노래》 등 2편의 장가와 몇 편의 단편들이 전해 내려온다. 우리나

라에서도 《에게해의 사랑》이라는 제목으로 사포의 시전집이 출간된 바 있다. 사포는 그리스의 레스보스섬에서 태어나 수준 높은 창작활동을 펴다가, 당시의 혁명 노선에 가담한 시인과 연루됐다는 이유로 시실리섬으로 추방을 당했다. 그곳에서 결혼을 했으나 30세에 과부가 되어 다시 고향으로 되돌아왔다. 그 후 연하의 청년과 사랑에 빠져 뜻을 이루지 못한 채 55세 되던 해에 바다에 투신 자살을 했다고 전한다.

사포의 모습은 폼페이 유적에서 발굴된 초상 메달에 새겨져 전해지고 있는데, 작은 칠판을 손에 들고 모자를 쓰고 있는 사진을 볼 수가 있다.

사포의 우표는 여태껏 발행되지 못했지만, 1976년 서독의 여류 배우의 우표 속에 '사포'(Sappho)라는 글씨가 보여 소피 쉬레델 우표로 대신했다.

테니슨

영국의 19세기 후반은 빅토리아 여왕시대로 사실주의 문학의 사조가 유행하던 시대였다. 이 무렵 영국을 대표한 시인은 계관시인 테니슨(Tennyson, A. 1809~1892)을 꼽게 된다.

1992년은 테니슨의 서거 100주년이었고, 3월에는 만년의 모습이 담긴 우표가 발행되었다. 익히 알다시피 영국 우표는 세계 최초 우표 발행의 종주국답게 인물우표 발행에는 아주 인색할 정도로 신중을 기하고 있다. 그리고 영국 우표에는 국명을 생략하고 있는 대신 여왕의 초상이 실루엣으로 처리되어 국명을 대신한다.

테니슨 우표 배경에는 그의 시에서 얻어낸 소재를 상징적으로 그려 넣었다.

테니슨의 첫 시집은 형 찰스와 함께 펴냈던 《두 형제 시집》이다. 이후 《서정시집》이 나왔다.

테니슨의 대표적인 시는 1850년에 친구의 죽음을 애도하면서 발표했던 〈인 메모리엄〉으로 빅토리아 왕조시대를 대표하고 있는 걸작으로 평가되고 있다.

또한 얼마 후에 발표했던 〈이녹 아든〉도 명시로 알려져 있다. 이외에도 〈아서왕의 죽음〉, 〈율리시스〉와 만년의 작품 〈장벽을 넘어〉가 있다.

테니슨은 호반의 시인 워즈워스의 후임으로 계관시인의 영광과 함께 남작의 작위도 받았다.

1992년은 테니슨의 서거 100주년이었고, 3월에는 만년의 모습이 담긴 우표가 발행되었다. 익히 알다시피 영국 우표는 세계 최초 우표 발행의 종주국답게 인물우표 발행에는 아주 인색할 정도로 신중을 기하고 있다. 그리고 영국 우표에는 국명을 생략하고 있는 대신 여왕의 초상이 실루엣으로 처리되어 국명을 대신한다.

지난날, 세계적인 우취신문 「린스(Linn's)」 지는 테니슨의 우표가 빈 국제우취협회 (WIPA)가 주최한 콘테스트에서 1992년도에 발행되었던 우표 중에서 가장 아름다운 우표로 뒤늦게 선정되었다고 보도했다.

WIPA는 1981년 오스트리아에서 조직된 이래로 매년 만국우편연합(UPU)에 가입된 회원국에서 1장씩 추천을 받아 심사를 하게 된다.

공자

중국 고대 역사상 가장 숭앙을 받아 온 공자(孔子, BC 552~BC 479)
는 동양에서는 성인으로도 불린다.

공(孔)은 성이며, 자(子)는 미칭이다. 이는 지금의 선생에 해당되는 높
임의 뜻이다. 공자의 이름은 구(丘)이다. 그는 사상가로 유가의 시조이다.
공자의 유년생활은 불우했지만 학문에 뜻을 두었고, 특히 노나라를 창건
한 후 곧 주왕조를 창건하여 주공을 흠모했다.

한때 재상의 자리에까
지 올라 이상적인 국가를
실현하려고 제자들을 데
리고 14년간 유세의 길에
올랐으나 꿈을 이루지 못
했다. 그래서 그의 저서
《시경》,《서경》을 통해 3천여 명에 이르는 제자들의 교육에 전념했다. 이
들 제자 가운데에서 뛰어난 문인만도 72명이나 배출되었다.

그의 근본적인 사상 이념은 문(文), 행(行), 충(忠), 신(信)이었다. 그리고
개인의 교육과 가정의 도덕은 인(仁)으로 이룩하여, 인으로 덕치를 해야
한다고 주장했다. 인은 곧 사랑을 의미한다. 그리고 사회생활에 있어 실
천 윤리로는 효(孝)와 제(悌)를 강조했다. 이러한 정신과 사상은 후대에까
지 전해졌는데 증자, 자사, 맹자가 그 대표적인 전파자들이었다.

그의 언행을 엮어 펴낸 것이 바로《논어(論語)》인 것이다.

1989년에 공자의 탄생 2,540주년을 맞이하면서 발행한 이 우표는 제자
들을 가르치고 있는 장면이다.

두보

중국의 최고 시인이자 당나라 시를 대표하는 이는 두보(杜甫, 712~770)이다. 두보는 시성(詩聖)으로 추앙되고 있다. 그리고 이백(李白)과 병칭해서 이두(李杜)라고도 부른다. 이 두 사람은 나이 차이가 11년이나 되었어도 좋은 친구 사이였다.

두보는 59세의 나이로 세상을 하직하기까지 많은 풍상을 겪었고 관운 또한 없는 편이었다. 오로지 정의감 넘치고 고집스러운 시객으로 한평생을 보냈다.

그래서 당나라 시하면 곧 두보를 연상시키게 되는데, 두보는 이렇게 말한 적이 있다.

"시구가 사람을 감동시키지 못한다면 죽어서도 쓰지 않겠다."

가령 장편의 고체시에서는 당시의 사회상을 풍자하였기에 '시로 표현된 역사'라는 뜻에서 시사(詩史)라 부르기도 한다.

대표작으로는 《북정》, 《추흥》 등을 비롯한 1천 4백여 편의 시와 산문이 전해 오고 있다.

우리나라에 번역되어 있는 《두시언해》는 두보의 시 중 전편을 52부로 분류하여 번역된 시집이다. 원명은 《분류두공부시언해》이다.

중국에서 두보의 탄생 1,250주년 기념으로 1962년에 2종으로 발행된 것에서 두보의 시구가 보이는 우표를 소개한다.

마크 트웨인

19세기 말에 미국에서 태어나 어려운 가정 형편 때문에 초등학교 마저 중퇴했던 마크 트웨인(Twain, M. 1835~1910)의 이름은 필명이다. 그의 본명은 사무엘 랭혼 클레멘스(Samuel Langhorne Clemens)이다.

마크 트웨인이 12세 되던 해에 아버지를 여읜 후 가세가 기울었기 때문에 학업을 계속할 수가 없어 인쇄소의 견습공, 수로 안내원, 신문 기자 등을 거치다가 소설가가 되었던 것이다.

우리들이 읽었던《톰 소여의 모험》,《미시시피 강의 생활》,《허클베리 핀의 모험》은 모두 체험에서 소재를 얻은 작품들이다.

또한《해외방랑기》라든가《적도를 따라》는 여행기를 엮은 것이다.

가령,《허클베리 핀의 모험》의 서두에 익살스럽고 풍자적인 유머만 보더라도 마크 트웨인의 독특한 면모를 엿볼 수가 있다. "이 소설에서 동기를 찾으려는 자는 기소될 것이고, 교훈을 찾아내려 하는 자는 총살될 것

이다"라고 말하고 있다.

이러한 마크 트웨인도 만년에는 세상을 비관한 불운한 생애로 마감했다.《인간이란 무엇인가》,《보지 못한 소년》,《왕자와 거지》등도 마크 트웨인의 작품들이다.

미국과 러시아 우표에도 마크 트웨인의 우표가 있지만, 루마니아에서 발행했던 우표를 소개한다.

미켈란젤로

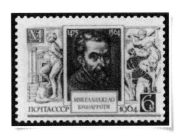

르네상스 시대를 통틀어 가장 위대한 예술가를 꼽으라면 두 말할 나위없이 레오나르도 다빈치와 함께 미켈란젤로(Michelangelo, B. 1475~1564)를 들 수 있다.

그의 대표적 작품인 〈최후의 심판〉은 무려 7년이라는 긴 세월을 보내면서 제작된 시스티나 성당의 대 제단화로 생동감 넘치는 명화이다.

그가 남긴 불후의 명작에는 대리석 군상인 〈피에타〉를 위시하여, 강력한 힘이 넘치고 있는 〈다윗의 거상〉과 함께 우람한 모습의 〈모세상〉과 〈노예상〉 등을 들 수 있다.

〈피에타〉는 숨을 거둔 그리스도를 어머니 마리아가 품에 안고 있는 성모상으로, 우표 도안도 여러 종이 나와 있으며 북한에서도 몇 해 전에 발행된 적이 있다.

그는 신앙의 순수성을 지녔던 것으로 전해지고 있다. 그래서인지 대부분의 화가들이 색채의 조화에 역점을 둔 데 비해, 미켈란젤로는 신앙을 기초한 강력한 힘의 표현을 추구하고 있다.

소개한 우표는 1957년 프랑스에서 발행한 미켈란젤로의 우표이다. 세계적으로 미켈란젤로의 우표는 십여 종이 넘는다.

호메로스

고대 그리스 대서사시의 거봉 호메로스(Homeros, BC. 800~BC. 750)는 장편 서사시 《일리아스》와 《오디세이아》로 유명해졌다.

그러나 호머로 불리는 이 위대한 서사시인의 생존 연대에 관해, 19세기 중엽까지만 해도 학자들 간에 의견의 일치를 보지 못했었다. '서양문예사조사'에서는 10세기 전후의 전설상의 인물로 추정된다고 기록돼 있었다.

그러나 1876년 호메로스의 서사시들을 애독하던 아마추어 고고학자인 하인리히 슐리만(Schliemann, H. 1822~1890)에 의해 호메로스의 실체가 세상에 알려졌다.

슐리만은 소아시아에 위치한 트로이(Troy)의 유적을 발굴했다. 고고학자 슐리만을 통해 '트로이 전쟁'이 실제의 전쟁임이 판명되었다. 그는 미케네 유적을 발굴하여 호메로스의 〈일리아스〉에 등장하고 있는 트로이의 총사령관 아가멤논 장군의 '황금 마스크'를 찾아내었다.(사진의 우표)

이 역사적인 발견은 호메로스가 기원전 8세기 초기의 실존 인물임을 입증했다.

지난 1976년 그리스에서는 슐리만의 발굴 작업 100주년을 기념해서 5종의 우표로 슐리만의 초상과 여신의 브릿지 도안 등을 담았다. 호메로스에 관한 우표는 십여 종이 넘는다.

모나코에서 1969년 그의 탄생 450주년 기념 우표도 발행했다. 《일리아스》와 《오디세이아》

'아가멤논의 황금 마스크' 는 필자가 선정해 놓은
세계 10대 유명 우표 가운데 하나에 꼽힐 정도로 멋진 우표이다.
그리스 우표 중에 호머의 인물우표는 쉽게 감상할 수가 있다.

에 등장되고 있는 인물들과 트로이와 목마도
터키와 그리스 우표에서 찾아볼 수가 있다.

　'아가멤논의 황금 마스크' 는 필자가 선정해
놓은 세계 10대 유명 우표 가운데 하나에 꼽힐
정도로 멋진 우표이다.

　그리스 우표 중에 호머(호메로스)의 인물우표
는 쉽게 감상할 수가 있다. 앞에 소개된 우표는
레오나르도 다빈치가 그렸던 호메로스 초상화
이다.

굴원

중국의 전국시대에 정치가이기도 했던 굴원(屈原, BC. 343~ BC. 277)은 비극의 시인으로 〈어부사〉를 지었던 작가이다.

그는 학식이 뛰어나 초나라 회왕의 시종이라는 중책을 맡았던 적도 있었다. 그러나 그는 곧은 성품으로 불의를 간과할 수가 없어 재상에 대한 비난 때문에 추방을 당하고 말았다.

이미 〈어부사〉에서 자신 이외에 세속이 그르다고 읊었으며, 죽음으로 모범을 보이겠다면서 창사에 있는 강에 투신자살로 생을 마감했다.

《사기》에는 굴원의 대표적인 서정적 서사시 〈이소〉가 그가 참소당한 울분을 노래한 것이라고 설명하고 있다.

굴원의 작품에는 대체로 분노가 깊이 깔려 있고 우수마저 감돌고 있다. 고대 문학에서 볼 수 없는 그의 서정성은 중국 문학사의 한 장을 이루고 있다.

작품으로는 〈구가〉, 〈천문〉, 〈구장〉, 〈원유〉, 〈복거〉 등이 전해 내려오고 있다. 이와 같은 작품들은 후세에 큰 영향을 끼쳤으며, 그는 충군으로 높이 평가되고 있는 보기 드문 정치가이며 시인인 것으로 알려졌다.

1953년에 중국에서 4종의 인물화를 발행하면서 사진과 같이 굴원의 우표도 포함시켰다.

롱사르

롱 사르(Ronsard, P. de. 1524~1585)는 18세에 청
각 장애를 입었음에도 프랑스어를 아름답게 가
꾸기 위해 한 편의 공동선언문을 발표했다.

 '프랑스어의 옹호와 현양'이라는 제목의 이 선언문
은 프랑스어를 그리스어나 라틴어와 같은 순결한 언어
로 끌어올리겠다는 이상을 담고 있다.

 그는 이의 실천을 위해 그리스 시인 판다로스풍의 서정시《오드집》을
발표하기도 했다. 12음절로 된 알렉산드라는 시구를 확립하여 고전극시
의 길을 열어 신(新)라틴 시인의 모방을 권고했던 것이다.

 뿐만 아니라 시 형식의 개혁을 시도하여 신조어, 아름다운 지방어 등
을 차용하자고 주장했다. 그는 가톨릭적 내용을 담은 장시《찬가집》을
비롯하여 시론도 여러 편 남겼다.

 롱사르의 시 가운데 최고로 꼽히는 것은 인생의 노쇠와 죽음을 음영으
로 노래한 사랑의 시《엘렌의 소네트》이다.

 롱사르에 관한 우표는 탄생 400주년 기념 프랑스의 하늘색 소형 우표
로 초기 프랑스에서 발행했다.

베르길리우스

고대 로마의 최대 서사시인 베르길리우스(Vergilius, BC. 70~
BC. 19)의 영어식 이름은 버질(Virgil)이다.

시성 단테는 베르길리우스를 가장 존경했다고 전해진다. 그래서였는
지 단테는 그를 기독교의 예언자로 격상시켜《신곡》의 지옥편과 연옥편
에서 베르길리우스를 자신의 안내자로 등장시키고 있다.

베르길리우스의 작품 가운데에는 10편의 시들로 구성된《전원시》와
완성하는 데 7년이나 걸린《농경시》가 있는데 우표도 발행되었다. 모두
모자이크화를 우표 도안으로 했다.

대표적인 서사시《아에네이스》는 트로이아의 영웅을 주인공으로 하는
서사시인데 라틴 문학의 최고봉으로 꼽힌다.

로마 건국의 유래와 아우구스투스 황제 시대를 찬양한 서사시《아에
네이스》는 호메로스의 작품에서 영향을 받은 것으로 평가되고 있다.

적어도 중세에 있어 베르길리우스는 단테의 스승으로 추앙되었고, 르
네상스 시대에는 최고 시인으로 인정받았다.

소개한 우표는 1981년 바티칸시국에서 탄생 2천년 기념으로 발행된
대형 우표이다. 물론 이탈리아에서도 같은 해에 인물화 우표가 발행되었다.
스승의 모습으로 도안된 옆에는《농경시》의 장면이 묘사되어 있다.

소개한 우표는 1981년 바티칸
시국에서 탄생 2천년 기념으로
발행된 대형 우표이다. 물론 이
탈리아에서도 같은 해에 인물
화 우표가 발행되었다. 스승의
모습으로 도안된 옆에는《농경
시》의 장면이 묘사되어 있다.

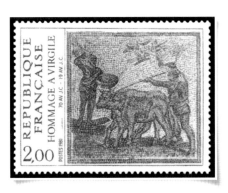

몽테뉴

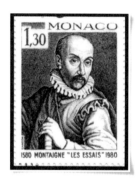

프 랑스의 사상가이자 모럴리스트의 으뜸은 아마도 몽테뉴 (Montaigne, M. E. de. 1533~1592)가 아닌가 싶다.

16세기에 살았던 그는 법률학을 공부한 후 법관 생활을 하다가 물러나 저작 활동을 하려 했으나, 당시의 신구교가 심각한 반목을 보여 종교 전쟁을 일으키고 있던 때라 이것도 포기하지 않으면 안 되었다.

흔히 몽테뉴 하면《수상록》을 연상하지만 이 수상록은 1580년에 간간이 써 모아 두었던 수필들을 2권으로 간행한 것에 불과했다. 그러다 가 몽테뉴가 세상을 떠난 후 그의 수양딸에 의해 가필되고 다듬어져 나온 것이 오늘의《수상록》이다.

그는 신장 결석으로 인해 스위스와 이탈리아 등지로 요양차 여행을 하느라《수상록》외에는 저서가 없다. 그럼에도 불구하고《수상록》은 프랑스 모럴리스트의 전통을 세웠고, 17세기 이후 프랑스 문학은 물론 전 유럽 문학에 큰 영향을 끼쳤다.

몽테뉴 우표는 프랑스를 위시하여 바티칸과 여러 나라에서 발행됐다. 모나코에서는《수상록》발간 400주년이 되던 1980년에 그의 초상을 박아 우표를 냈다.

몽테뉴 우표는 문학을 위시하여 여러 테마의 우취 자료에 활용되고 있는데 우표 속에《수상록》이라는 표제가 표기되어 있다.

괴테

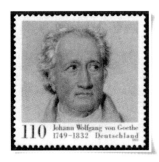

괴테(Goethe, J. W. von. 1749~1832)는 《파우스트》로 대표된다. 그렇지만 괴테를 연상하면 떠오르는 작품은 뭐니 뭐니 해도 《젊은 베르테르의 슬픔》이다. 푸른 코트에 노란 조끼를 입은 순정 다감한 청춘의 상징인 베르테르, 끝내 덧없는 사랑에 대한 정신 착란을 일으켜 자신의 머리에다 권총을 겨눈 한 청년의 자아 붕괴의 모습을 보이기도 했다.

괴테의 문학은 고전주의로 귀착되었지만, 평생 실러와는 친하게 지냈던 것으로 전해진다. 이른바 당시 혁신적인 문학 운동이었던 슈투름 운트 드랑 즉, '질풍노도' 는 실러와 함께 전개했던 독일문학사에 길이 남을 문학 운동이었다.

괴테의 해박한 지식은 지질학, 광물학, 식물학 뿐만 아니라 그가 쓴 《색채론》은 자서전이었던 《시와 진실》과 함께 대표적인 저서이다.

괴테는 83세의 나이로 세상을 하직한 후, 한때 재상을 지냈던 바이마르 공화국에 실러와 함께 나란히 잠들어 있다. 이에 관한 우표도 나와 있다.

괴테의 최초 우표는 독일연방 이전의 1899년 알토나 공국에서 발행된 것이 그 효시이며, 약 100여 종의 우표가 발행됐다.

사진은 1999년 통일된 독일에서 탄생 250주년 때 우리나라와 동시에 발행했던 우표이다.

스위프트

유년 시절에 독서를 즐겼던 사람이면 누구나 할 것 없이 《걸리버 여행기》에 나오는 소인국과 거인국을 기억할 것이다. 지금까지 풍자 문학이자 어린이 소설의 고전으로만 알려졌던 《걸리버 여행기》가 새로운 내용으로 세상에 알려졌다.

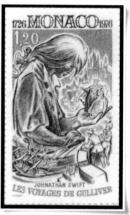

저자 스위프트(Swift, J. 1667~1745)는 영국의 소설가이자 성직자였으며, 정치 평론가이기도 하다.

제임스 조이스의 고향이기도 한 아일랜드의 더블린에서 태어나 더블린 대학에서 역사학과 시를 공부한 후, 한때 정치가의 비서 생활로 세상에 첫발을 내디뎠다.

근자에 와서 걸리버 여행기는 단순한 흥미 위주의 풍자 소설이 아니라, 18세기 영국의 정치 풍토를 신랄하게 비판할 목적으로 쓰였다고 평가된다.

2005년 6월 《걸리버 여행기》가 종전의 소인국과 거인국의 2부작이 아니라 《하늘을 나는 섬나라》와 《말의 나라》 외 또 다른 2부를 포함하는 4부작으로 완역 출간된 바 있다.

당대 영국의 정치 풍토를 비판하면서 인간들이 추악하고 현실만을 위한 사유에 집착해 있으며, 지식층과 정치가들은 사유 그 자체를 위한 사유에 빠져 있어 국민들의 생활이나 복지에는 아랑곳없이 정치 싸움에 휘말려 있는 행태를 통렬히 풍자한 것이다.

스위프트를 주제로 한 대표적인 인물우표는 1967년
그의 탄생 300주년을 기념하여 루마니아에서 발행된 인물 시리즈이다.
소개된 우표 소인국의 걸리버는 1976년 모나코에서 발행된 것인데,
310주년 기념우표인 셈이다.

이런 19세기 걸작이 흥미 위주의 어린이 소설 정도의 스토리로 축소, 편집되었던 것이다.

스위프트는 만년에 심한 정신 분열증으로 고생을 하다가 생을 마감했다.

오늘의 우리나라 정계나 종교계와 너무도 닮은 내용이어서 성직자를 위시하여 대권주자들에게도 읽기를 권하고 싶다.

스위프트를 주제로 한 대표적인 인물우표는 1967년 그의 탄생 300주년을 기념하여 루마니아에서 발행된 인물 시리즈이다.

스위프트의 모국 아일랜드에서도 아일랜드어로 '에이레' 라 표기한 2종이 나왔는데, 세인트패트릭 성당에 세워진 그의 흉상과 소인국의 걸리버를 각각 도안으로 했다.

소개된 우표 소인국의 걸리버는 1976년 모나코에서 발행된 것인데, 310주년 기념우표인 셈이다.

로버트 번스

예전에 불렀던 〈애국가〉의 곡명 〈올드랭사인〉은 스코틀랜드 말이다. 스코틀랜드의 국민 시인인 로버트 번스(Burns, R. 1759~1796)가 쓴 시를 가사로 해서 작곡된 곡이 〈올드랭사인〉이다.

한때 일본인들은 졸업가로도 불렀고, 우리의 애국지사들은 독립가로도 불렀다. 애국가로도 잠시 부른 적이 있었다.

번스는 지금도 스코틀랜드 국민들에게는 잊혀지지 않는 불멸의 시인이지만, 당대에 그의 생애는 너무도 불행했다. 농사꾼 집안에서 태어나

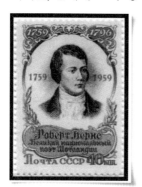

가난에 찌든 나머지 자마이카 섬으로 이주할 꿈을 꾸고 있을 무렵, 뱃삯을 벌기 위해 번스는 한 편의 시를 썼다.

《주로 스코틀랜드 방언에 의한 시집》이 바로 그 시였는데, 이 시가 일약 유명해져 성공을 거두면서 천재 시인이라 칭송을 받게 되어 이민을 떠날 필요가 없어졌다.

한편 번스는 사회 고발에 관한 시를 많이 남겼고, 정열적인 향토애로 스코틀랜드 농사꾼을 대변하는 시인이 되었다.

번스에 관한 우표는 서너 종에 달하지만 인물우표 발행을 억제하고 있는 우표의 종주국 영국에서 발행된 정말 멋진 인물우표도 있다.

사진은 1959년 그의 탄생 200주년 때 소련 연방에서 발행한 우표이다.

실러

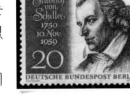

독일의 최대 시인이자 극작가인 실러 (Schiller, J. C. F. von. 1759~1805)는 우연한 기회에 괴테와 친교를 맺고 괴테가 있던 바이마르로 옮겨 갔다.

그는 괴테보다 10년 아래였지만, 평생을 지속한 친교의 우정은 후세 사람들의 부러움을 살 정도로 돈독했다.

실러는 역사와 철학에도 깊은 관심을 가졌고 미학에도 일가견을 가졌다. 한때 대학 강단에서 역사학 강의를 하면서 《30년 전쟁사》를 남기기도 했다.

그는 우리가 잘 알고 있는 《빌헬름 텔》을 극화하여 대작으로 승화시키기도 했었다. 프랑스 대혁명 이후 자유를 향한 갈등에서 빚어졌던 역사적인 현상을 직시하면서 《빌헬름 텔》이라는 희곡을 구상했는지도 모른다. 괴테를 비롯 수많은 음악가들이 가사로 담아 놓았다.

실러의 《군도》는 괴테의 《젊은 베르테르의 슬픔》과 함께 슈투름 운트 드랑의 대표적인 작품으로 알려져 있다.

독일 문학사에서 사극을 쓴 작가가 실러였고, 실러의 우표도 역시 괴테의 우표에 버금갈 만큼 수없이 많다. 특히 엠보싱 우표와 함께 특이한 우표가 실러 우표들이다.

실러 우표도 괴테 우표와 마찬가지로, 그의 탄생 200주년을 맞으면서 서독에서 발행한 우표이다.

스탈 부인

프 랑스 낭만주의에 지대한 공헌을 남긴 스탈 부인(Madame de Stael. 1766~1817)은 소설가이면서 여류 평론가로 18세기 말 프 랑스 문단에 간접적인 영향을 끼쳤다.

프랑스 혁명 이후 자유주의 사상과 민주주의 사상에 앞장섰던 스탈 부 인은 자유사상을 탄압했던 나폴레옹에 정면으로 대항하여 국외로 추방 당했다. 독일과 이탈리아를 거쳐 스위스에 정착한 그녀는 그곳에서 작품 을 쓰기 시작했다.

스탈 부인은 소녀 시절에 이미 계몽 사상가들의 영향을 받았는데, 당 시 파리 주재 스웨덴 대사였던 스탈 남작과 결혼하여 마담 스탈로 불리 게 되었다.

그의 대표적 작품으로는 《델핀》과 《코린》이 있다. 논문으로는 〈사회 제도와의 관계에서 고찰한 문학론〉과 〈독일론〉이 탁월하다. 예술적인 측면보다는 평론가적인 비평과 지성이 높이 평가되고 있다.

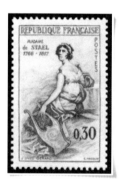

어머니의 살롱에 모여들었던 계몽주의 사상가 들로부터 소녀 시절의 스탈에게 의지력이 싹트게 된 것 같다.

스탈 부인에 관한 우표로는 프랑스가 1960년 10 월 22일에 발행했던 것이 대표적이다.

프랑스의 낭만주의는 영국이나 독일보다 뒤늦 게 시작되었지만 스탈 부인의 위치는 결코 지나쳐 버릴 수 없는 작가임에 틀림없다.

호프만

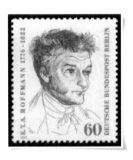

　독일 북부의 동프로이센에서 태어났던 독일의 소설가 호프만(Hoffmann, E. T. A. 1766~1822)은 그곳 대학에서 법률학을 전공한 후 사법관으로 취임했다. 그러나 당시 프로이센이 프랑스에 점령당해 그는 일자리를 잃고 화가로 음악 교사와 문예 비평가, 악단의 지휘자로 활약했다. 다행히 1814년경에 전쟁이 끝나자 호프만은 복직이 되어 베를린의 배심원 판사가 되었다. 그렇지만 호프만은 천부적인 예술에 대한 집념을 떨쳐 버릴 수가 없었다. 낮에는 공인으로 근무를 하다가 밤이 되면 예술가로 변신하여 단골 주점을 찾아가 시인들과 문학 작품을 논하고 음악가들과도 전문적인 교류를 가졌다.

　호프만의 예술적 재능은 회화에서도 두각을 나타냈을 뿐 아니라 음악 분야에서도 작곡까지 할 정도로 가히 천부적이었다.

　문학에 있어서는 여러 단편과 장편에서 그 특유의 기지가 넘치는 풍자를 담았다. 그렇기 때문에 발자크, 보들레르, 에드거 앨런포, 도스토예프스키와 같은 대가들에게 많은 영향을 끼쳤다. 호프만의 주요 작품은 음악소설을 비롯하여 예술동화 등의 특출한 걸작들이다.

　이를테면 《황금 단지》와 같은 예술동화가 있으며, 《클라이슬레리아나》, 《돈 후안》과 같은 음악소설 등이 그것이다. 장편으로는 《악마의 묘약》, 《호두까기와 쥐 임금》, 《벼룩의 우두머리》가 있다. 그리고 《숫고양이 무르의 인생관》은 그의 미완성 자서전이다. 호프만의 초상화인 이 우표는 그의 서거 150주년이 되던 1972년에 서독에서 발행됐다.

샤토브리앙

 랑스 낭만파 문학의 선구자라 불리는 샤토브리앙(Chateaubriand, F. R. de. 1768~1848)은 1789년 이후 파리 생활을 하다가 미국으로 건너갔는데, 루이 16세의 체포 소식과 함께 귀국하여 반혁명군에 가담하여 활약했다.

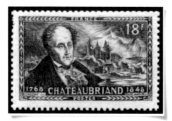

얼마 후 영국으로 망명하여 《혁명론》을 발표했는데, 이는 18세기 무신론을 내용으로 한 작품이었다.

다시 나폴레옹이 정권을 잡게 되자 1800년에 귀국하여 기독교를 옹호하는 《그리스도교의 정수》를 발표하고, 이어 프랑스 낭만주의 문학을 담은 《아탈라》와 《르네》 등을 발표했다.

이후 나폴레옹의 신임을 받아 로마 대사관에 공사로 근무하기에 이르렀고, 베를린과 런던 주재 대사를 위시하여 외상에까지 올랐다. 그러다가 이른바 프랑스 7월 혁명이 끝난 후부터는 관리생활을 마감했다.

자서전격인 《무덤 저편의 추억》을 남겼고, 기독교 작품으로 《순교자》와 《예루살렘 기행》과 같은 걸작을 썼다.

9월 4일은 샤토브리앙이 태어난 날이다. 지난 1948년 프랑스는 서거 100주년을 맞아 그의 만년의 모습을 우표에 담으면서 배경에는 《무덤 저편의 추억》을 그린 듯하다. 샤토브리앙이라는 이름의 또 다른 프랑스 소설가도 있다.

바이런

영국의 낭만파 시인 바이런(Byron, G. G. 1788~1824)은 이국에 대한 정열과 동경에 사로잡혀 방랑의 생애를 보낸 시인이었다.

포르투갈과 에스파냐, 그리스 등지를 여행하면서 다분히 영웅주의적이고 자유주의적인 시풍을 마음껏 노래한 낭만적인 면을 짙게 지녔던 작가였다.

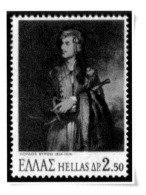

바이런의 결혼 생활은 아주 불행했다. 결혼한 지 1년 만에 이혼을 하여 물의를 일으키게 되자, 스스로 영국을 등지고 평소 동경하던 그리스로 건너가 버렸다. 그 후 바이런은 고국을 외면한 채 그리스에서 생을 마감했다.

그리스가 독립전쟁을 치르자 자진해서 전쟁에 참가했다가 그 이듬해 메솔롱기온에서 말라리아에 걸려 죽었다.

그리스는 바이런이 독립전쟁에 참가했던 모습을 우표 도안에 실었고, 메솔롱기온에서는 멋진 기념 일부인까지 제작하여 우표수집가들에게 선사했다. 뿐만 아니라 1924년에 이미 바이런 보통우표를 발행했고, 이탈리아도 바이런 동상을 우표에 담아 발행했다.

바이런은 영국 낭만파 3대 시인 중 한 사람임에도 불구하고 영국보다는 동구권 불가리아에서 탄생 200주년이 되던 1988년에 기념우표가 발행됐다.

소개한 우표는 그리스에서 발행한 바이런 우표이다.

클라이스트

세계적으로 유명한 작가들 가운데 생의 마감을 불행으로 장식했던 이들은 대부분 정신적인 갈등에 고통당했던 사람들이다. 독일의 극작가이자 소설가였던 클라이스트(Kleist, B. H. W. von, 1777~1811)도 예술과 정치와 물질에 강한 불만을 해소하지 못한 나머지 인생을 포기하지 않으면 안 되었던 사람이다. 불치병을 앓고 있던 유부녀 포겔과 더불어 포츠담 근교 호반에서 권총 자살로 생을 끝맺고 말았다.

클라이스트는 독일 희극의 최고 걸작으로 꼽히는 《깨어진 항아리》를 발표한 후, 당시 바이마르 공화국을 방문하여 괴테와 실러 등을 만났다. 그러나 정신적으로 안정을 되찾지 못한 채 다시 파리로 되돌아왔다. 1808년에 집필하여 1821년 루트비히 티크에 의해 출판된 극시 《헤르만의 싸움》은 나폴레옹 1세에 대한 반항과 증오를 담은 애국극이다.

문학 작품 속에서 인간 심리를 묘사하고 있는 대표적인 예는 복수심일 것이다. 복수야말로 인간의 원초적인 감정이자 인간 갈등을 적나라하게 나타내는 감정일 터이다. 《미하엘 콜하스》에서의 복수심은 법이 무력할 때 사적인 복수심이 생겨난다는 사실을 주제로 다룬다. 귀족에게 빼앗긴

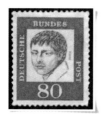

두 필의 명마를 찾으려고 법에 호소해 보았으나 소용이 없자 주인공의 복수가 시작된다.

클라이스트에 관한 우표는 독일에서 발행된 것 외에도 루마니아에서 발행된 것이 있는데, 사진은 1961년 문화인 시리즈로 발행됐던 것이다.

그림 형제

림동화로 유명한 그림(Grimm)
은 두 형제가 일생을 의좋게 지
냈던 독일의 형제 언어학자 또는 문헌
학자 외에도 동화 작가로 알려져 있다.

형 그림은 야코프(Jakorf, 1785~
1863)였고, 동생 그림은 빌헬름(Wilhelm, 1786~1859)으로 이들 그림 형
제는 당시 헤센 왕국에서 활동한 학자요, 작가이다. 하지만 그림 동화집
을 제외하면 학자, 교수라고 부르는 것이 적격일 것 같다.

그림 형제는 문학과 언어, 전설 등에 가히 전문적인 연구를 이룩하여
왕실 도서관원으로 활동한 한편, 괴팅겐 대학과 프로이센 왕국의 베를린
대학 교수로 초빙되어 강단에 섰고, 이후 왕실 학사원 회원이 되기도 했
다.

그러나 한때는 왕이 진보적인 헌법을 파기한 데 대해 항의를 하다가
대학에서 추방당한 적도 있다. 그렇지만 연구는 중단하지 않았고, 유명
한 《독일어 사전》을 완성시키기도 했다.

그림 형제들은 만년을 베를린에서 보내면서 많은 저서를 남겼다. 형
야코프는 《독일 법률 고사지》, 《관습 법령집》, 《독일어 문법》을 남겼고,
동생 빌헬름은 《독일 영웅전설》, 《운의 역사》 등을 저술했다.

여기 소개된 이 우표는 《독일어 사전》을 편집할 때의 친필 원고를 도
안에 담고 있는 것으로, 서독에서 발행한 우표이다.

인물편 2

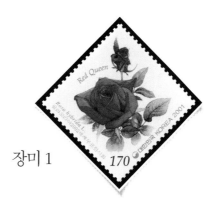

장미 1

장미가 사랑이면
사랑은 가시다
짝사랑에 지쳐
가시가 되었단다

토스카니니

이탈리아의 음악가로 미국 시민권을 얻었던 토스카니니(Toscanini, A. 1867~1957)가 지휘자로 인정받게 된 것은 리우데자네이루에서 〈아이다〉를 대리 지휘하면서부터였다.

1898년 밀라노 스칼라 극장의 수석 지휘자가 되면서부터 그는 유럽을 순회하면서 지휘를 하여 명성을 떨쳤다. 그 후 1908년에 뉴욕 메트로폴리탄의 오페라 극장 지휘자로 초빙을 받았다.

이때부터 토스카니니는 명실상부한 교향악의 지휘자로서 대가가 되었다. 그뿐 아니라 1926년경에는 뉴욕 필하모닉 오케스트라의 상임 지휘자가 되어 뉴욕을 세계 음악의 중심지로 격상시키는 데 이바지한 장본인이기도 하다.

1937년 NBC 교향악단의 지휘자가 된 후 은퇴할 때까지 그곳에서 활약했다. 토스카니니는 박력 있게 지휘봉을 휘두르면서도 악보에 충실했으며, 서정미를 추구하여 현대 음악의 지휘법을 확립시킴으로써 20세기 전반을 대표하는 지휘자가 되었다.

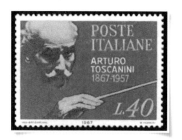

토스카니니의 우표는 10여 종이 이른다. 최근에도 수종이 각국에서 나왔다. 특히 1967년에 그의 고국 이탈리아에서 발행한 보라색 바탕 위에 지휘봉을 든 우표가 돋보여 이를 소개한다.

레하르

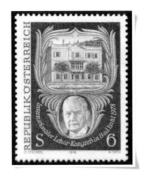

흔히 작가의 이름보다는 그의 작품이 회자되거나 널리 알려져 있는 경우가 더러 있다. 프란츠 레하르(Lehar, F. 1870~1948)의 오페레타 〈메리 위도우〉(the merry widow)가 그렇다. 옛날 우리나라 브라스 밴드의 단골 곡이었다.

〈메리 위도우〉가 우리나라에서는 어떻게 번역, 소개되었는지 확인 못했지만 '바람난 과부' 정도가 적격이 아닐까 싶다. 레하르는 헝가리 출신으로 주로 빈에서 활약한 군악대 대장이었다. 레하르는 프라하 음악원 시절에 이미 2개의 소나타를 작곡했는데, 체코슬로바키아의 드보르자크에게 인정을 받은 것이 동기가 되어 작곡가의 길로 들어섰다.

오스트리아의 빈 극장은 오늘날에도 오페레타가 상연되고 있는 유명한 극장인데, 레하르는 이 빈 극장의 지휘자가 되어 음악활동에 전념했다. 베토벤의 유일한 오페라 〈피델리오〉가 초연되었던 곳도 바로 이 극장이다. 레하르도 그의 오페레타 〈빈의 여자〉를 이 극장에서 상연하였다.

레하르의 〈메리 위도우〉를 주제로 한 우표로는 1970년 오스트리아에서 발행된 6종의 우표를 으뜸으로 친다. 1978년에는 오페레타 작곡가 레하르 국제회의가 열렸는데, 이 대회를 기념하여 그의 생가를 배경으로 한 우표가 역시 오스트리아에서 발행됐다.

엘비스 프레슬리

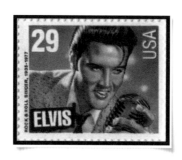

19 50년대 말 로큰롤의 제왕으로 군림하여 팝 뮤직계를 주름잡았던 엘비스 프레슬리(Presley, E. A. 1935~1977)는 지금도 살아 있는 느낌이다. 그가 생전에 살았던 미국 테네시주 멤피스 근교인 그레이스랜드의 저택은 1982년에 기념관으로 개관되었다. 오늘도 방문객들의 입장료로 수익을 올리고 있다.

이 기념관의 규모는 대지만도 2만여 평에 달하는데 여기에 프레슬리가 잠들어 있다. 그가 죽을 때까지 20여 년간 살면서 일체 공개하지 않아 신비의 집으로 불리던 곳이었다.

요즘도 연간 70만 명에 달하는 방문객이 찾아드는가 하면, 기념품과 입장료 수입이 80억 원을 넘고 있다. 프레슬리와 그의 가족이 함께 묻혀 있는 저택 앞 '명상의 뜰'에는 사시사철 팬들과 방문객들이 놓고 가는 꽃다발로 수놓아진다.

사실 프레슬리는 유년 시절 교회에서 성가를 불렀고 부흥회 등에 부모와 함께 따라다녔는데, 11세 되던 해에 생일 선물로 받았던 기타가 그를 음악가로 변신시킨 동기가 되었단다.

프레슬리 우표는 일찍이 페르시아만 토후국 등지에서 발행된 적이 있으며,
1992년도에는 카리브해의 도서국인
세인트 빈센트에서도 6종의 연쇄 우표가 선을 보였다.
이 우표는 미국에서 발행된 허리우드 시리즈 우표이다.

프레슬리는 가난한 가운데서도 신앙생활을 게을리 하지 않았고, 고등학교를 졸업한 후 잠시 운전기사로 직장생활을 했다.

그러다가 어머니를 위하여 〈마이 해피니스〉를 개인적으로 녹음하려고 레코드사를 찾아갔다가 그곳 비서 아가씨와 결혼을 했다.

〈달콤하게 사랑해 줘요〉, 〈불타는 사랑〉, 〈잔인하게 굴지 말아요〉 등 프레슬리 생전의 많은 히트곡들은 오늘도 전 세계에서 은은히 흘러나오고 있다.

프레슬리 우표는 일찍이 페르시아만 토후국 등지에서 발행된 적이 있으며, 1992년도에는 카리브해의 도서국인 세인트 빈센트에서도 6종의 연쇄 우표가 선을 보였다.

이 우표는 미국에서 발행된 허리우드 시리즈 우표이다.

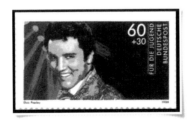

차이코프스키

러시아가 낳은 대작곡가 차이코프스키(Chaikovsky, P. I. 1840~
1893)를 대표하는 곡은 그의 교향곡 제6번 〈비창〉을 꼽게 된다. 그
리고 발레 모음곡 〈백조의 호수〉와 〈호두까기 인형〉 등이 단연 연상되게
마련이다.

눈이 내리는 크리스마스 전날 밤에 펼쳐지는 이 명쾌한 발레 음악은
어린이들뿐 아니라 만인이 즐기는 명곡이다.

크리스마스 이브에 가난한 소녀 클라라와 소년 프리츠의 집에는 나무
로 된 '호두까기 인형〉이 있었다. 이 인형이 환상의 세계에서 왕자가 되
어 예쁜 클라라를 데리고 요술의 나라를 여행하면서 온갖 춤을 보게 된
다. 무용 모음곡 〈호두까기 인형〉의 환상미 넘치는 우아한 장면들은 크
리스마스 밤에 클라라가 꿈을 꾼 이야기이다.

차이코프스키와 관련된 우표로는 그의 오페라 〈예브게니 오네긴〉을
비롯 〈백조의 호수〉를 주제로 한 것과 차이코프스키 기념 박물관, 피아

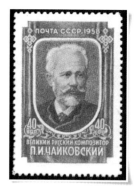

노와 바이올린 경연대회를 기념한 우표 등 다
양하다.

금세기까지 차이코프스키 콩쿠르는 세계적
인 명성을 유지해 왔으며, 신진 음악가들은 누
구나 콩쿠르에 입상하길 선망하는 최상의 음악
제이다. 우리나라 정명훈 씨도 영예의 관문을
거친 음악제이기도 하다.

소개한 우표는 구소련에서 발행된 우표이다.

스메타나

우리에게 일제의 억압을 교향시로 승화
시킨 〈코리아 판타지〉가 있듯이 이와
비슷하게 핀란드에는 러시아의 압제 정치에
서 벗어나기 위해 작곡된 〈핀란디아〉가, 보
헤미아에는 오스트리아로부터 독립을 갈망
하면서 작곡된 〈나의 조국〉이 있다.

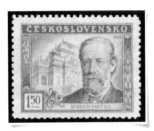

교향악 〈나의 조국〉은 스메타나(Smetana, B. 1824~1884)가 작곡한 것
이다. 〈나의 조국〉 중 2편에 해당하는 블타바(Voltava)는 이미 우리들에게
도 친숙해진 단어이다.

스메타나는 민족적인 정서를 세계화시켰던 국민 음악가이자 애국자였
다. 그의 애국 운동은 비록 예술에 의한 것이었지만, 반체제 인사로 낙인
이 찍힌 채 요주의 인물에 속해 있었다.

옛 보헤미아의 고도 프라하는 스메타나의 예술무대였고, 여기서 바그
너와 리스트, 그리고 베를리오즈의 작품 세계를 넘어서는 스메타나 특유
의 음악 세계가 개척됐다.

가령, 오페레타 가운데 하나인 〈팔려 간 신부〉는 민족의 정서를 세계
적으로 승화시킨 작품으로 그가 작곡한 8개의 오페라 중 최고의 걸작으
로 손꼽히고 있다. 뿐만 아니라, 현악 4중주인 '나의 생애에서' 는 스메타
나가 청각 장애인이 된 후에 작곡해 그의 〈혼의 고백〉이라 칭송되고 있
다.

스메타나 탄생 125주년이 되던 1949년, 평소 그의 작품이 연주되었던
국립극장을 배경으로 한 우표가 체코슬로바키아에서 발행됐다.

세바스찬 바흐

서양음악의 아버지로 일컬어지는 바흐(Bach, J. S. 1685~1750)의 가문은 무려 200여 년간 대음악가 집안으로 명성을 떨쳤다. 그는 개신교 신자로서 음악으로 하나님을 찬양하는 생애를 살았다. 즉 '오직 하나님의 영광을 위하여' 라는 명구를 남겼을 정도였다.

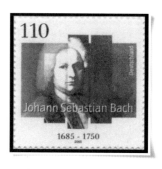

바흐 음악에는 한결같이 신에 대한 강한 의지가 깔려 있고, 음악 용어인 대위법의 절묘한 작법에서 화성적인 '복음악' 을 구사했기 때문에 베토벤은 바흐를 가리켜 '화성의 아버지' 라 불렀다. 바흐 음악은 너무도 심오하고 웅대하여 감히 언급하기가 두려운 음악이다.

한마디로 말해 어렵다. 우선 그의 작품명들의 제목부터가 그렇다. 바흐 음악 중에 비교적 자주 듣게 되는 것들에는 칸타타를 위시하여 대미사곡, 마태 수난곡, 요한 수난곡, 크리스마스 오라토리오 같은 곡들을 들 수 있다. 특히 무반주 첼로곡이나 무반주 바이올린 소나타는 가히 바흐 음악의 대명사 격이기도 하다.

바흐의 오르간곡은 아프리카의 성자 슈바이처 박사에 의해 자주 연주된 것으로도 유명하다. 바흐를 소재로 한 우표로는 독일의 보통우표에서부터 동구권의 기독교 문화권 나라들이 이념을 초월해 발행한 것까지 다양하다.

2000년 통일된 독일에서 발행한 바흐 음악 축제 기념우표이다.

로시니

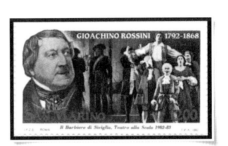

1992년은 이탈리아 가극의 새로운 장을 열었던 로시니(Rossini, G. A. 1792~1868)가 세상을 떠난 지 꼭 200주년이 되던 해였다. 이 해에 불가리아에서는 그의 업적을 기려 로시니의 작품들을 배경에 담은 인물화를 내놓았다.

배경 그림 중 오른쪽 위에는 〈세비야의 이발사〉에서의 피가로가 보인다. 로시니는 다소 늦게 음악의 재능을 나타내기 시작한 것 같다. 14세에 이르러 가극도 작곡하고, 볼로냐 시립 음악학교에 입학하여 작곡법을 배우면서 첼로연주도 했다.

그러다가 1816년경에 로마에서 공연하였던 〈세비야의 이발사〉는 로시니로 하여금 일류 작곡가로 우뚝 서게 하였다.

이후부터는 주로 빈에서 음악활동을 하다가 영국으로 건너갔고 다시 파리로 돌아간 후에는 파리 소재 이탈리아 가극 극장의 음악 감독이 되기도 했다.

그는 1829년에 〈빌헬름 텔〉을 발표한 후 가극계를 은퇴하기에 이르렀고, 실내악 작곡에만 전념했다.

로시니의 오페라로는 서너 곡이 있다.

로시니 우표는 아프리카 기니공화국을 위시하여 두어 종이 있다.

산마리노 우표를 소개한다.

슈베르트

19세기 독일 낭만파 음악의 창시자 중 으뜸가는 음악가는 슈베르트(Schubert, F. P. 1797~1828)이다. 슈베르트는 '가곡의 왕'이라고 불린다. 31세라는 나이로 요절했지만 그가 남긴 가곡만도 600여 곡에 달하며 이 외에도 교향곡, 피아노곡, 실내악 등이 전해 오고 있다.

오늘날에는 슈베르트의 작품은 물론 그의 일생을 담은 비디오가 흔하지만 1950년대에는 오로지 그의 일대기를 그린 영화가 고작이었다.

일찍이 우리에게 친숙한 음악가 슈베르트에게서 서양의 음악 대가들은 많은 영향을 받았다. 슈만, 브람스, 볼프, 리하르트 슈트라우스가 그들이다.

슈베르트의 우표는 최소한 수십 종에 이른다. 주로 그의 조국 오스트리아를 위시하여 독일과 동구권에서 발행된 것들로 슈베르트의 탄생과 서거를 기린 것들이다.

서아프리카의 말리공화국에서 항공우표로 발행된 이 우표는 그의 연가곡집 〈겨울 나그네〉의 한 장면을 담은 것이다.

마리오 란차

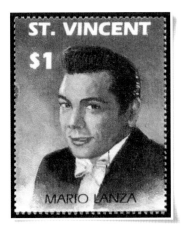

19 50년대 선풍을 일으켰던 미국의 테너 가수 마리오 란자(Lanza, M. 1921~1959)는 인명 표기상 란차로 표기되고 있다.

아마도 그의 아버지가 이탈리아 사람이어서 그렇게 발음이 되는 듯하다. 또한 란차의 어머니는 스페인 사람이다.

란차의 본명은 A. A. 코코차라고 한다. 란차가 정상적인 학교 교육을 통해서 성악을 공부했다는 기록은 찾아볼 수가 없다. 다만 소년 시절부터 카루소의 노래에 매료된 나머지 레코드에 취입된 카루소의 노래를 따라 부르면서 가창을 익혀 나갔다고 전해지고 있을 따름이다.

말하자면, 타고난 풍부한 성량에 아름다운 음성을 가졌던 란차는 독학으로 악보를 스스로 터득했다고 전해진다.

1942년경부터는 트럭 운전으로 생계를 꾸려 나가면서 간간이 노래를 부르기 시작했는데 주위의 권유로 버크셔 음악제에 나가서 불렀던 곡이 히트하여 세계적인 성악가로 부상한 것이다.

이후에 로자티에게 사사를 받았다. 란차가 테너 가수로 인정받아 폭발적인 인기를 독차지하게 된 것은 1951년에 제작되어 흥행에 성공을 거두었던 영화 〈가극의 카루소〉에서부터라고 하겠다.

세인트 빈센트 공화국의 우표이다.

드보르자크

교향곡 제9번 〈신세계〉의 작곡가 드보르자크(Dvorak, A. L. 1841~ 1904)는 체코슬로바키아의 국민 음악가이다.

드보르자크는 체코슬로바키아의 민족 음악가로 '나의 조국' 의 교향시에 나오는 〈블타바〉를 작곡했던 스메타나 이후의 최고 작곡가로 꼽는다.

1878년에 작곡 발표한 〈슬라브 무곡〉은 드보르자크의 출세작이기도 하다. 그는 프라하에서 활약했고 미국으로 건너가 뉴욕 국립 음악원의 교장직을 3년간 맡기도 했다. 초빙을 받아 그곳에 머무는 동안 그 유명한 〈신세계〉를 발표했다.

1893년 12월 15일에 뉴욕 필하모닉 오케스트라가 초연하면서부터 '신세계로부터' 라는 별칭이 붙게 되었다.

드보르자크의 음악 세계는 슬라브풍의 강한 리듬을 구사하여 고전과 낭만파 기법으로 민족성을 나타내는 작곡에서 독보적인 경지에 이르렀다. 한 예로, 미국에 머무는 동안에는 아메리카 인디언의 민족 음악을 작곡한 것만 보아도 그가 민족 음악가인 것만은 틀림없는 것 같다.

9월 8일은 드보르자크의 출생일이다. 대표적인 우표로는 1941년 보헤미아와 모라비아 공화국에서 나온 탄생 100주년 기념우표가 있는데, 멋진 탭(변지)이 붙어 있다.

마스네

예술의 나라 프랑스는 유명한 오페라 〈카르멘〉을 낳은 비제 이후에 또 한 사람의 뛰어난 오페라 작곡가를 탄생시켰는데, 그가 바로 마스네(Massenet, J. E. F. 1842~1912)이다. 마스네는 19세기 프랑스를 대표하는 음악가로 그의 성품처럼 섬세한 선율과 아름다운 예술로 인해 근세 음악가들로부터 보기 드물게 간결한 인상을 성취했다는 평을 받은 작가이다.

다분히 극적인 묘사에 초점을 맞추고 있는데 극중 주인공은 거의 여성들로서 각국의 유명 작가들의 작품 속에서 따온 인물들인 점이 특징이다.

서곡 〈페드르〉는 라신의 작품을 모체로 했다. 마스네는 여러 문호의 작품을 오페라로 작곡했는데, 코르네유의 〈르 시드〉라든가 타이스의 명상곡도 마찬가지이다. 전 5막으로 된 〈마농〉 또한 프레보의 소설 《마농 레스코》를 모체로 하고 있다.

흔히 유명 연주가들이 바이올린이나 첼로로 자주 연주하고 있는 〈비가〉도 마스네의 곡으로 본래는 가곡으로 작곡되었다.

마스네처럼 상복이 많은 음악가는 없을 듯싶다. 파리 음악원에서 공부를 마친 후 이내 피아노 연주와 푸가법으로 일등상을 받은 것을 비롯해 칸타타 작품을 가지고 그랑프리를 받았다.

마스네의 인물화를 주제로 한 우표는 1942년에 발행됐는데, 바로 마스네 탄생 100주년이 되는 해였다. 이 해는 《적과 흑》의 작가 스탕달이 세상을 뜬 해이기도 해서 같은 해에 두 사람의 우표가 발행되었다.

그리그

스칸디나비아의 쇼팽이라 불리는 그리그(Grieg, E, H. 1843~1907)는 피아니스트, 작곡가, 지휘자로 알려져 있다. 우리나라의 홍난파처럼 노르웨이에서 국민 음악가로 숭앙을 받고 있다.

그는 독일로 유학하여 라이프치히 음악원을 졸업했다. 그리그의 음악은 독일 낭만파에 가깝지만, 노르웨이의 향토색이 너무도 짙어 국민 작가의 대표로 꼽힌다.

그리그의 음악 중에서 우리에게 가장 잘 알려져 있는 곡은 페르귄트의 테마곡 〈솔베이지의 노래〉일 것이다. 페르귄트는 《인형의 집》으로 유명한 입센의 환상 시극에 붙인 음악이다.

우리말 가사로도 애절하게 번역되어 있듯이 "그 겨울이 지나고 또 봄은 오고 또 봄이 오지만" 기다리던 페르귄트는 나타나질 않는다. 끝내는 페르귄트가 외국에서 전전하다가 몰락하여 숲속의 오막살이에서 기다리고 있던 솔베이지를 해후하게 된다는 내용이다. 여러 차례 영국을 방문했는데 51세 때에 케임브리지 대학에서 명예 음악박사 학위를 받았고, 63세가 되던 해에는 옥스퍼드 대학에서도 역시 명예박사 학위를 받았다.

만년에는 미국으로 건너가 3개월에 걸쳐 연주회를 가져 미국 사람들로부터 열렬한 환영을 받았다.

그리그의 초상화가 든 우표는 1943년 그의 탄생 100주년을 맞이하여 액면과 색채를 달리한 4종이 발행됐는데 소개한 것도 탄생 100주년 우표들 가운데 하나이다.

클레

베 른 근교에서 태어나 스위스 국적을 갖게
된 클레(Klee, P. 1879~1940)만큼 음악적
소질을 가진 화가도 드물 것이다.

클레의 희망은 음악가가 되는 것이었다. 그러
나 집안의 여러 사정에 따라 스무 살이 되던 해
에 뮌헨의 미술대학에 입학했다. 졸업 후 당시의
청기사 그룹과 어울렸고, 이어 예술의 도시들을
탐방하는 여행길에 올랐다.

이 무렵, 클레는 대가들의 화풍에 심취되어 자신의 작품 세계에 영향
을 미치게 되었다. 고야와 마티스, 그리고 피카소 등이 그들이다. 이러한
영향으로 클레는 강단에서 제자들을 가르치기로 결심했다.

그러나 나치스 정권이 나타나 탄압 속에서 100여 점이나 달하는 작품
을 빼앗기자, 이내 사직하고 스위스로 돌아가 바젤에서 여생을 보냈다.
클레의 그림은 초현실주의의 화풍을 일구어 낸 에스파냐의 화가 미로처
럼 환상적이고 추상적인 색채가 짙다.

그는 순수 화가인지도 모른다. 주로 작은 화면 속에다 음악을 불어넣
었고 환상을 담았다. 그래서 클레의 그림은 선과 색의 형상으로 구성되
었다고 평가한다. 클레는 환상이 넘치는 꿈의 이미지를 담은 20세기 대
표적인 화가의 한 사람이다. 또한 현대 예술에 공헌한 바도 크다.

클레 탄생 100주년을 맞이하던 1979년에 스위스에서 4종의 작가 우표
를 발행했다. 그중에 클레가 포함되었다.

생상스

19세기와 20세기에 걸쳐 문학적인 재능을 유감없이 발휘하면서도 화가, 평론가, 그리고 지휘자와 피아니스트로도 활동했던 작곡가 생상스(Saint-Saens, C. 1835~1921).

그는 파리에서 태어나 12세에 파리 음악원의 오르간과에 입학하여 16세 때에 제1교향곡을 발표했다.

생상스 하면 으레 오페라 〈삼손과 델릴라〉를 연상하게 되듯이 이번에 소개하는 우표에도 삼손이 거대한 사원의 기둥을 넘어뜨리는 괴력을 묘사해 놓고 있다. 이 우표는 1972년 모나코에서 생상스가 세상을 떠난 지 50주기를 맞아 곤충학자 파브르와 프랑스 상징파의 대표적인 시인 보들레르와 함께 나란히 발행했던 우표 중 하나이다.

생상스의 초기 활동은 마들렌 성당의 오르간 연주자로 활약했고, 피아노 연주도 했었다.

한때는 음악 학교에서 교사 생활도 했지만, 생상스의 두드러진 사회 활약은 1871년에 스스로 국민음악협회를 창립하여 프랑스 음악계에 교향악 운동을 펼쳐 나간 것이다.

생상스 하면 으레 오페라 〈삼손과 델릴라〉를 연상하게 되듯이 이번에 소개하는 우표에도 삼손이 거대한 사원의 기둥을 넘어뜨리는 괴력을 묘사해 놓고 있다. 이 우표는 1972년 모나코에서 생상스가 세상을 떠난 지 50주기를 맞아 곤충학자 파브르와 프랑스 상징파의 대표적인 시인 보들레르와 함께 나란히 발행했던 우표 중 하나이다.

그의 세련된 교향악법의 화려한 표현은 교향시, 표제음악, 극음악으로 이어진다고 평론가들은 극찬하고 있다. 실내악곡도 많이 남긴 생상스는 생전에 자신의 피아노 협주곡을 연주하기 위해 독일, 영국, 러시아, 오스트리아 등지로 순방하기도 했고, 프랑스를 대표하여 미국을 거쳐 파나마 태평양 박람회에 참가하기도 했다.

베를리오즈, 슈만, 멘델스존, 바그너 등의 영향을 받았던 생상스에 대해 로망 롤랑은 다음과 같이 말했다.

"그의 예술은 라틴적이고 명랑하다. 부드러운 화성과 흐르는 듯한 조바꿈 등은 모차르트의 기초에서 비롯되었다."

생상스는 86세 때 알제리를 방문하다가 객사하여, 조국 파리에서 국장으로 장례가 치러졌다. 추가로 〈삼손과 델릴라〉도 소개했다. 이스라엘에서 발행한 우표이다.

글린카

현대 음악이 다분히 서구적이기에 기악과 성악은 물론이고 작곡마저도 서구의 색깔 일색인 것이 현실이지만 러시아 음악의 아버지로 추앙받고 있는 미카엘 이바노비치 글린카(Glinka, M. I. 1804~1857)만은 예외이다.

글린카는 이런 말을 남겼다.

"음악을 창조하는 것은 국민이며, 작곡가는 그것을 편곡할 뿐이다."

글린카는 세계 최초의 국민 음악가로 불린다. 그의 예술 정신의 밑바탕에는 러시아 민족성과 슬라브족의 전통성이 접목, 승화되어 있다.

그의 가극 〈황제에게 바친 목숨〉은 순수한 러시아의 애국적 사적을 담은 최초의 러시아 가극이었다. 그를 통해서 비로소 러시아인에 의한 러시아의 가극이 탄생할 수 있었던 것이다.

앞에 소개한 가극의 원제는 〈이반 수사닌〉이며, 역시 〈루슬란과 류드밀라〉 서곡도 문호 푸쉬킨의 서사시를 민족적인 차원에서 작곡한 오페라였다.

공산권 불가리아가 1957년에 유명 인사 시리즈 우표를 발행했는데 서거 100주년을 맞은 글린카도 그 6명 중에 포함됐다.

주페

흔히 고전 음악은 그 심오함 때문에 선뜻 친근감을 갖지 못하는 데에 비해, 유고슬라비아에서 태어났던 오스트리아의 음악가 주페(Suppe, F. von. 1819~1895)의 음악은 경쾌하기 그지없다.

이를테면 〈경기병〉 서곡이 그러하다. 이 서곡의 시작은 신호나팔 트럼펫의 밝은 음이 이내 행진곡으로 흥을 돋워 주고 있다.

주페의 일생은 극장 음악 활동을 폈다고 해도 과언이 아닐 듯싶다. 그가 작곡한 음악은 주로 오페레타들이고, 실제로 그가 세상을 떠날 때까지 레오폴트슈타트 극장의 소속으로 있었다고 전해진다. 과연 주페의 음악은 누구나 즐길 수 있는 가볍고 친숙한 음악이 아닌가 생각된다. 그의 서곡 〈시인과 농부〉만 해도 우아한 선율이 현악기와 관악기로 유니손을 이루고 있고, 장쾌한 행진곡은 우리를 즐겁게 해 준다. 주페는 빈 음악원 출신으로 지휘자 겸 작곡가로 활약했다. 그래서 빈풍의 리듬과 아름다운 선율은 그의 작품 세계를 한층 경쾌하게 일구어 주었던 것 같다.

오페레타 외에도 발레음악을 비롯하여 교향곡과 가곡도 있다. 대표곡은 〈스페이드의 여왕〉, 〈아름다운 갈라테아〉, 〈보카치오〉와 〈빈의 아침, 낮, 밤〉 등을 꼽을 수 있다.

1995년에 나온 이 우표에는 〈아름다운 갈라테아〉의 장면을 묘사하고 있는데, 그의 서거 100주년을 맞아 오스트리아에서 발행됐다.

레온카발로

레온 카발로(Leoncavallo, R. 1858~1919)는 이탈리아가 낳은 근대 오페라 작곡가이다.

그의 가곡 중에는 오바드라 불리는 〈아침의 노래〉가 있다.

흔히 저녁을 연상시키는 세레나데와 비교해서 화제에 떠오르는 사랑의 노래가 바로 오바드인 것이다.

가사 내용은 이렇다.

"흰 의상으로 단장한 새벽녘의 여신은 위대한 태양을 향해 문을 열고, 장밋빛으로 빛나는 햇빛은 그 속에 꽃 무더기를 상냥스럽게 안는다."

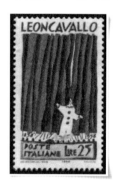

레온카발로의 출세작은 두 말할 나위 없이 오페라 〈팔리아치〉이다.

그 유명한 〈팔리아치〉는 막이 오르기 전에 한 배우가 막 앞으로 나와 극의 내용을 설명해 주는 프롤로그(Prologue)로 시작된다. 우표에서 보여 주고 있는 것이 바로 그 장면이다.

레온카발로의 〈아침의 노래〉를 들으면서 이 해를 잘 마감하고 희망찬 새해를 맞이하길 바란다.

시포오르

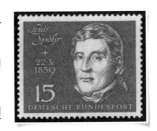

독 일 국민에게 5대 음악가를 선정하라고 주문한다면, 으레 시포오르(Spohr, L. 1784~1859)를 추천하여 포함시킬 것이 분명하다.

그는 19세기 낭만주의 음악가 중 대표적인 사람임에 틀림없다. 그럼에도 우리에게는 잘 알려져 있지 않은 듯하다.

시포오르는 낭만파 음악가들이 흔히 그랬던 것처럼 장조보다는 단조를 즐겨 사용했던 음악가였다. 특히 느린 템포에다 반음계적인 색채가 가미되어 선율의 감미로움을 더해 주고 있다.

그는 5세 때부터 바이올린을 공부했고, 15세에는 궁정음악가의 칭호를 받기도 했다. 초기에는 빈 등지에서 지휘자로 활동했다. 한때는 유럽 전역을 여행하면서 파가니니와 함께 음악에 대한 깊은 이론을 토론하기도 했다.

그리고 궁정의 악장을 맡으면서 바이올린 협주곡과 연습곡을 남겼고, 음악 교사로 재직하기도 했다. 특히 오페라 부문에 10개의 작품과 9개의 교향곡, 15편의 바이올린 협주곡을 비롯하여 많은 실내악도 남겼다.

소개된 우표는 지난 1959년 빈에 베토벤 기념관을 개관할 때 발행됐던 연쇄 소형 시트에서 뜯어낸 시포오르 인물화이다.

대표적인 음악우표로 바그너의 악극 시리즈를 꼽는다면 베토벤 기념관 시트도 단연 포함시켜야 한다.

메리메

정욕이 넘치는 한 집시 여인이 아카시아 꽃을 입에 문 채 두 주먹을 허리에다 대고 엉덩이를 흔들면서 다가오고 있다. 이 여인이 바로 카르멘이다.

물론 비제의 오페라 〈카르멘〉의 한 장면이다. 〈카르멘〉이야말로 메리메(Merimee, P. 1803~1870)의 대표작이다. 메리메는 흔히 프랑스의 소

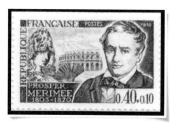

설가나 극작가로 소개되지만, 그는 여러 언어에 능통했던 역사학자요, 고고학자요, 언어학 연구가로도 유명하다.

메리메는 낭만주의 시대에 작품을 썼지만 스탕달과 교분을 가지면서 그의 영향을 받아 사실상 리얼리즘 사상의 경향을 추구했다. 순수 창작《라 귀즐라》를 제외하고는 역사소설《샤를 9세 시대의 연대기》를 비롯하여 여러 편의 단편들을 남겼다.

메리메는 창작 활동 외에도 스페인 등지를 여행하면서 많은 사적들에 깊은 관심을 가졌고, 후일 사적 감독관에 임명되어 붕괴에 놓인 유럽 전역의 역사적인 유물에 애착을 가지면서 복구사업과 조사를 벌이기도 했다.

1970년 프랑스 유명인 7종 우표 가운데 메리메의 초상을 담은 우표가 부과금우표로 발행되었다.

반 고흐

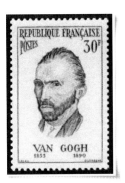

강렬한 황금빛으로 그려진 〈해바라기〉는 강렬한 인생을 살다 간 화가 반 고흐(Gogh, V. van. 1853~1890)의 이미지와 잘 어울리는 명작이다.

튤립의 나라이자 물랑루즈라 불리우는 빨간 풍차가 유유히 돌고 있는 네덜란드가 고흐의 나라이다. 여러 해 전에 쿼크더글러스가 주연한 영화 〈빈센트 반 고흐의 정열적인 삶〉의 무대가 됐던 곳은 19세기 프랑스 인상주의 화가들이 풍경화를 자주 그렸던 '오베르 쉬르 오아즈' 였다.

고흐의 그림은 현재까지 세상에서 값비싼 그림으로 경매되고 있다. 유명한 소더비 경매시장에서 〈붓꽃〉이 5,390만 달러에 팔렸고, 1991년에는 화병에 꽂힌 〈해바라기〉가 8,250만 달러로 경매되어 화젯거리가 되기도 했다.

고흐의 그림 가운데는 자화상이 많다. 특히 자신의 귀가 잘린 것을 감추기 위해 붕대를 칭칭 감고 있는 〈자화상〉을 비롯하여, 〈씨 뿌리는 사람〉 등을 남긴 채 "괴로움이란 살아 있는 것이다" 라는 혼잣말을 중얼거리면서 사라졌다.

1990년은 그의 서거 100주년이었다. 고흐의 작품은 거의 대부분 우표에 담겨 있다.

소개한 우표는 1888년 11월에서 12월 사이에 그렸던 그의 '자화상' 가운데 하나로 프랑스 우표이다.

앵그르

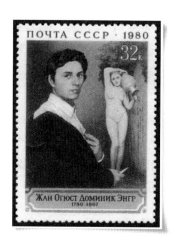

오늘날 프랑스 국민들은 앵그르(Ingres, J. A. D. 1780~1867)를 국보
처럼 추앙하고 있다. 그의 탁월하고 천재적인 원칙성 깔린 화폭은
유기적인 생명감이 넘쳐흐르고 있을 뿐 아니라, 정관적으로 묘사하고 있
음에 경탄을 금치 못하게 되기 때문이다.

그는 흔히 회화에서 기본으로 삼고 있는 데생 즉, 소묘를 완벽히 다룬
작가 가운데 대표적인 작가가 아닌가 싶다. 화가의 기본인 데생을 통한
고전적인 표현을 살려 낸 그림들이 고전으로 남아 있거나, 명작으로 평
가받고 있는 것으로 보아도 그럴 것이라고 생각된다.

앵그르가 바로 그런 화가였다. 적어도 19세기 신고전주의를 대표한 그
는 남프랑스 몽토방에서 태어나 16세에 파리로 옮겨가 다비드의 제자가
되었다.

앵그르의 미술 세계는 르네상스 시대의 화가 라파엘로를 이상으로 삼

앵그르의 대표작에는 거의 부인상들이 많다. 소개된 우표 역시 라파엘로와 닮은 데가 있는 듯하다. 〈리비에르 부인〉, 〈드보세 부인〉과 로마 유학 시절에 그렸다는 〈그랑드 오달리스크〉의 옆으로 비스듬히 포즈를 취하고 있는 여인의 나체는 최고의 걸작이라 부를 만하다. 그래서 이 작품은 우표 도안에도 나타나 있다.

아 라파엘로 작품에 깊이 심취하기도 했다.

앵그르의 대표작에는 거의 부인상들이 많다. 소개된 우표 역시 라파엘로와 닮은 데가 있는 듯하다. 〈리비에르 부인〉, 〈드보세 부인〉과 로마 유학 시절에 그렸다는 〈그랑드 오달리스크〉의 옆으로 비스듬히 포즈를 취하고 있는 여인의 나체는 최고의 걸작이라 부를 만하다. 그래서 이 작품은 우표 도안에도 나타나 있다.

이 외에도 〈목욕하는 여자〉, 〈오이디푸스와 스핑크스〉, 〈샘〉, 〈터키 목욕탕〉, 〈호메로스 예찬〉, 〈루르랑 부인상〉 등 고전풍이 넘치는 작품이 있는 반면에 사실주의적 감각도 보이고 있어 근대회화의 시조라 불리게 된 것이다.

아프리카 가봉에서는 지난 1980년 항공우표에 디자인된 인물화도 있다.

다비드

프랑스의 근대 고전파의 거장인 다비드(David, J. L. 1748~1825)는 정치적인 화가이기도 했다. 프랑스 혁명 당시에 혁신 계열에 가담하였다가 감옥살이를 했다.

로마로 돌아가 그렸던 그림이 바로 〈호라티우스 형제의 맹세〉와 〈소크라테스의 죽음〉이었다.

그 후 나폴레옹이 집권을 하게 되자, 다비드도 집권당의 인물이 되어 나폴레옹의 대관식을 화폭에 담을 수 있는 영광스런 궁정화가가 되었다.

그러나 루이 16세의 추종자일 수밖에 없었던 다비드는 미움을 사게 되어 왕정복고가 되자 국외로 추방을 당하고 만다.

다비드는 특이한 형태미를 중시했던 화가였다. 가령 그가 살았던 18세기의 우아하고 섬세했던 로코코 화풍보다는 오히려 웅대한 구도를 즐겨 채택했다. 익히 알다시피 고대 조각의 조화와 질서를 원용하거나 창작으로 남겼던 것이다.

그래서 역사화나 전쟁화를 비롯하여 수많은 초상화를 그렸다.

다비드의 대표적인 작품으로는 〈마라의 죽음〉, 〈알프스를 넘는 나폴레옹〉, 〈사비니의 여인〉 등을 꼽을 수가 있다.

소개된 우표는 지난날 프랑스의 식민지였다가 독립한 나이지리아 공화국에서 발행한 다비드의 초상화 우표이다.

푸생

근대 프랑스 회화의 아버지라 불리는 푸생 (Poussin, N. 1594~1665)은 일생을 거의 타국에서 보냈다.

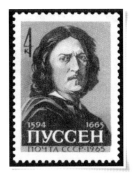

푸생의 창작 활동 무대는 이탈리아와 로마였다. 그의 독창적인 창작을 가져온 영감은 라파엘로의 고전 양식에서 영향을 받은 것 같다.

한때 루이 13세의 초청을 받아 고국으로 돌아와 궁정화가의 대접을 받은 적도 있었지만, 이내 로마로 되돌아가 일생을 그곳에서 마감했다.

푸생의 화풍은 극히 고전적인 형태 속에서 정확한 소묘와 선명한 배치를 가지고 조형성을 일구어 나갔다고 전한다.

특히 그는 고대 신화라든가 고대사 또는 성화를 통해서 창작의 이미지를 얻었다. 그가 즐겨 그렸던 풍경화 속에 형태미가 넘치고 있는 탓도 그런 까닭인 듯하다.

이러한 경향이 최초로 나타난 것은 〈역사적 풍경〉에서 엿볼 수가 있다. 대표적인 작품으로는 〈잠자는 비너스〉, 〈플로라의 승리〉, 〈목자가 있는 풍경〉, 〈제르망의 죽음〉, 〈알카디아의 목인〉, 〈예루살렘의 파괴〉, 〈사계절〉 등이 있다. 이들 작품의 대부분은 루브르 박물관에 소장되어 있다.

푸생이 사망한 지 300년이 되던 해에 러시아에서 그의 인물화가 나왔다. 1994년에는 그의 작품을 묘사한 가로형의 긴 우표가 프랑스에서 발행되기도 했다.

렘브란트

17세기 유럽 회화의 최고봉인 렘브란트(Rembrandt, H. van R. 1606 ~1669)는 판화가로도 유명한데, 그는 문예부흥기 이후 20세기에 이르기까지 성경에 나타난 사실들을 개신교도의 입장에서 화폭에 담은 화가였다.

뿐만 아니라 렘브란트를 일컬어 '빛의 화가'라고도 부른다. '빛의 마술사'였지만 만년에 여성과의 불운이 겹쳤고, 결국 파산하여 묘지 살 돈도 없어 무연고 묘지에 묻히고 말았다.

그러나 그의 만년의 작품들은 조화된 색채의 형태를 벗어나 다분히 인상주의적인 묘사법을 채택함으로써 점묘법의 선구자가 되기도 했다.

수많은 성화 중에서도 야곱이 천사와 씨름하는 그림이 매우 인간적이라고 평가받고 있는데, 〈야곱의 축복〉은 드라클로와의 그림과 함께 인상깊은 명화이다.

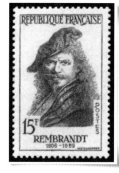

렘브란트가 남긴 작품은 초상화 등을 합쳐 약 300여 점에 달한다. 여기에는 동판화도 많다.

주요 작품에는 〈성 가족〉, 〈자화상〉, 〈병자를 고치는 그리스도〉, 〈야경〉 등이 있다.

렘브란트의 대표적인 우표로는 1957년 프랑스에서 7종의 유명인 가운데에 포함되어 있다.

고야

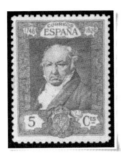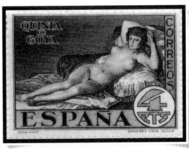

18세기에는 유명 화가가 드물다. 그러나 오늘의 스페인이 에스파냐로 국력을 과시할 즈음, 이른바 가짜 우표의 국명으로 표기되었던 사라고사(Zaragoza) 근처에서 태어났던 고야(Goya, L. F. Jose de. 1746~1828)는 인상파 경향을 대표하는 유일한 화가이기도 하다. 고야를 세상에 널리 알린 작품은 뭐니뭐니 해도 〈옷을 입은 마하〉와 〈옷을 벗은 마하〉이다. 이 대표적인 그림은 우표에도 등장한다. 1930년에 소개된 그의 초상화는 무려 15종의 우표로 발행되었고, 〈옷을 벗은 마하〉의 우표도 3종이나 나왔다.

고야에게 깊은 영향을 끼친 이는 단연 렘브란트이다. 그러나 그 특유의 필치는 로코코 회화의 표현을 벗어난 인간의 무자비를 비롯해서 악의에 찬 내용, 부도덕한 관계 등을 그림에 담았다.

지금도 마드리드의 프라도 미술관에 소장된 〈1808년 5월 3일〉이 그 대표적인 예이다. 그리고 왕족이나 귀부인을 묘사할 때에도 고양이가 먹이를 쫓는 듯한 야성을 그림에 표현하였다.

그의 작품은 거의 프라도 미술관이 소장하고 있는데 〈카를로스 4세의 가족〉, 〈투우〉 외에 많은 동판화들이 있다. 그림은 고야와 '벗은 마하'를 소재로 에스파냐에서 발행한 우표이다.

루벤스

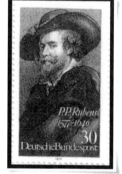

피터폴 루벤스(Rubens, P. P. 1577~1640)는 독일에서 태어났지만, 플랑드르의 화가라고 불리며 바로크파의 대표적인 화가로 꼽힌다.

플랑드르는 스페인의 속령으로 남아 있었기 때문에 가톨릭의 풍조가 짙은 곳이었으며, 이곳 사람들은 북구적인 야성성과 남구적인 향락성을 두루 갖춘 혼합 인종으로 다혈적인 국민이었다.

이와 같은 분위기 속에서 루벤스는 자신의 화폭에다 플랑드르의 특징을 조화시켰다. 루벤스가 플랑드르로 다시 돌아온 것은 어머니의 죽음 때문이다.

그는 플랑드르의 최고 화가로 인정받았으며, 53세가 되던 해인 1630년에 16세의 어린 엘레나와 재혼을 하면서 창작 활동에 있어 제2기를 맞는다.

루벤스 작품의 특징은 웅장한 구도와 야성적이며 관능적인 표현, 화려한 색채와 명암법에 있다고 한다.

루벤스의 대표작이자 바로크 회화의 집대성이라 불리는 연작 대벽화 〈마리 드 메디시스의 생애〉를 감상하기 위해 파리로 가지 않더라도, 우표에 나타나 있는 많은 그림으로 그를 이해할 수가 있다. 특히 스페인 우표에서 루벤스의 명화를 자주 접하게 된다.

루벤스가 즐겨 그렸던 소재는 초상, 역사, 종교, 풍경, 동물 등이다. 최근 보도를 통해 알려진 '안토니오 코레아'가 루벤스의 모델이었다는 설도 있다. 이야기 내용은, 지금으로부터 400여 년 전인 임진왜란 때 일본

루벤스는 이 소년을 화폭에 담아 〈한복 입은 남자〉라는 표제를 붙였다.
이 소묘화가 지난 1983년 런던의 크리스티 경매장에서 우리 돈으로 환산하여
3억 8천만 원에 낙찰되어 화젯거리가 되기도 했다.
지금 이 명화는 미국 캘리포니아 폴게티 미술관에 소장되어 있다.

나가사키의 노예시장에서 팔려 갔던 조선 소년 안토니오 코레아는 이탈리아 남부의 알비라는 마을에서 '코레아'라는 성(姓)씨를 심었다는 설도 있으나 확실치는 않다.

루벤스는 이 소년을 화폭에 담아 〈한복 입은 남자〉라는 표제를 붙였다. 이 소묘화가 지난 1983년 런던의 크리스티 경매장에서 우리 돈으로 환산하여 3억 8천만 원에 낙찰되어 화젯거리가 되기도 했다. 지금 이 명화는 미국 캘리포니아 폴게티 미술관에 소장되어 있다.

루벤스의 많은 작품 가운데에는 〈최후의 만찬〉도 있다. 초상우표인 이 그림은 1977년 서독에서 발행됐다.

들라크루아

19세기 프랑스 낭만주의 최대 화가인 들라크루아(Delacroix, F. E. Eugene. 1798~1863)는 명문가 출신으로 여유 있는 생활을 영위하면서 루브르 박물관을 자주 관람하다가 회화에 관심을 갖기 시작했다.

들라크루아가 낭만주의 화가로 입지를 굳히기까지는 당대에 고전주의

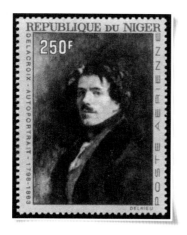

화가로 명성을 떨치고 있던 다비드에 대항하면서부터였다. 한편, 들라크루아는 문학과 음악에도 거의 천부적인 재능을 발휘했고, 자신의 작품 세계를 자유로운 선의 리듬과 선명한 색채로 승화시켜 갔다.

〈키오스 섬의 학살〉이라든가 〈사르다나팔루스의 죽음〉 등이 대표적인 작품으로 평가되고 있다. 그의 화풍은 특이했다. 이를테면, 인간이 지닌 위대함에다 영광을 부여하기도 했고, 패잔의 모습을 담아 작품의 소재로 삼기도 했다. 다시 말해서, 인간 스스로가 영웅이 되고자 하는 심성을 회화로 표현했다고 하겠다.

들라크루아의 우표 가운데는 그의 작품을 묘사한 것과 인물화 등 여러 종류가 있다. 1967년 아프리카의 나이지리아에서는 고액의 항공우표를 발행하면서 들라크루아의 자화상을 도안에 담았다. 그리고 뒤러와 다비드의 자화상도 함께 나왔다. 나이지리아는 기독교 문화권의 영향을 받아 성화우표도 다양하게 발행하고 있는 나라 가운데 하나이다.

테네시 윌리엄스

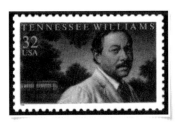

미국 출신의 유명 작가의 한 사람으로 퓰리처상을 두 번씩이나 받았던 테네시 윌리엄스(Williams, T. 1911~1983)는 미주리 대학과 워싱턴의 두 대학을 모두 중퇴했던 극작가이다.

그 후, 아이오와 주립대학에 다시 들어가 연극을 전공했고, 연극 활동만으로는 생계를 꾸려 가기 어려워 호텔 보이 생활을 비롯하여 구두공장에서 희곡도 쓰고 시와 단편도 썼다. 여러 해 작품들을 발표했지만 성공을 거두지는 못했다.

최초의 단막극이었던 〈천사의 싸움〉이 호평을 얻지 못해 실의에 차 있던 윌리엄스는 할리우드로 옮겨 가 시나리오를 쓰기 시작했고, 희곡 〈유리 동물원〉이 시카고에서 상연되면서 각광을 받게 되었다.

이후부터는 본격적인 극작가로 활약을 하게 되어 제2차 세계대전이 끝난 후 연극계의 1인자로서 자리를 굳히게 되었다. 이에 용기를 얻어 〈욕망이라는 이름의 전차〉를 쓰게 됐고, 이 작품은 미국 연극계에 선풍을 일으켰다. 이 작품은 그에게 퓰리처상 수상이라는 영광을 안겨 주었고, 1947년에 발표되었던 〈뜨거운 양철지붕 위의 고양이〉로 또다시 퓰리처상을 받았다. 〈지난 여름 갑자기〉는 우리나라에서도 영화로 상연된 바 있다.

1994년 10월 13일에 32센트짜리의 윌리엄스 인물화가 나왔다.

보마르셰

보마르셰(Beaumarchais, P. A. C. de. 1732~1799)는 국내에서는 다소 생소한 이름의 예술가일 것이다. 그러나 그가 쓴 3부작 희극 〈세비야의 이발사〉, 〈피가로의 결혼〉, 〈죄 있는 어머니〉 중 〈피가로의 결혼〉은 우리나라에도 잘 알려진 프랑스의 연극이다.

보마르셰는 좀 특이한 작가이기도 하다. 파리에서 시계상의 아들로 태어나 아버지로부터 시계제작 기술을 익혔는데 음악에도 소질을 타고나 하프를 연주하기도 했다.

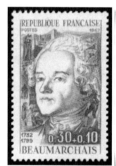

그가 명성을 얻게 되었던 작품은 재판 과정의 부패를 다룬 〈비망록〉이었다. 이에 힘입어 〈세비야의 이발사〉를 공연하여 성공을 거두었는데, 〈피가로의 결혼〉이나 〈세비야의 이발사〉를 묘사한 우표도 나와 있다.

그는 프랑스 작가의 저작권 보호를 위한 운동에도 가담했고, 계몽사상과 볼테르의 전집 출간에 감수를 맡아보았다.

〈피가로의 결혼〉은 프랑스 혁명 전야의 시민 정신을 예견하고 있어 성공을 거두었으나, 프랑스 대혁명이 일어나자 이 작품 때문에 투옥당했다.

소개한 것은 1967년에 나온 부과금우표로, 배경에는 〈세비야의 이발사〉 장면이 깔려 있다.

몰리에르

프랑스의 극작가이자 배우였던 몰리에르(Moliere, 1622~1673)는 코르네유, 라신과 더불어 세 명의 고전극 작가로 일컬어지고 있다. 몰리에르란 이름은 '유명극단'을 창설하면서 지은 예명이다.

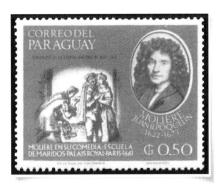

몰리에르의 본명은 장 밥티스트 포클랭(Jean Baptiste Poquelin)이었다. 예나 지금이나 마찬가지겠지만 연극인의 생활은 항상 가난하게 마련이다.

몰리에르 역시 빚에 쪼들리다 못해 파리를 떠나 남프랑스에서 공연을 하다가 극작에 전념하게 되었다. 그러다가 마흔 살 가까이 될 무렵, 드디어 루이 14세 앞에서 〈연예하는 박사〉의 공연이 성공하여 부르봉 극장에서 활약할 수 있는 기회를 얻었다.

몰리에르의 작품은 보편적인 인간 내면 세계의 묘사, 본격적인 성격희극을 창시한 점이 그 특징이다. 대표적인 작품으로는 종교계로부터 공연을 금지당했던 〈동 쥐앙〉과 〈인간 혐오자〉 등이 있다.

우표로는 1944년 프랑스 부과금우표에 최초로 등장된 인물화를 비롯하여, 서거 300주년이 되던 1973년에 나온 무대에 서 있는 몰리에르 우표가 있다. 소개된 우표는 1973년 파라과이에서 발행된 것으로, 무용희극 〈기분으로 앓는 사람〉을 공연하고 있는 장면이다. 파라과이는 조잡스런 우표 남발 국가로 지목된 적도 있었다.

찰리 채플린

무성영화 시대를 대표하는 찰리 채플린. 그의 이름만 들어도 저절로 웃음이 나온다.

그는 20세기에 있어 가장 인기 있었던 영국의 희극배우이자, 영화감독이었으며, 제작자이기도 했다.

작달막한 키에 깊숙이 눌러 쓴 실크 모자, 코밑에 붙인 짧은 수염과 헐렁한 바지를 입고 한손에는 지팡이를 들었던 채플린(Chaplin, C. S. 1889~1977)의 특이한 분장에 대한 인상은 뇌리에서 지워지지 않는다.

채플린이 영화에 출연한 최초의 해는 1913년이었다. 이 해에 무려 47편의 희극영화에 출연을 하였다.

가히 천재적인 재치와 풍자, 그리고 대중사회를 대변할 수 있는 능력을 가진 그는 자신이 제작한 영화에 스스로 주연을 맡아 출연하기도 했다. 그 후, 1952년에 제작한 〈라임라이트〉의 시사회를 위해 영국으로 건너갔던 것이 그가 스위스에 정착하게 된 계기였다.

1973년에는 아카데미 특별상을 받기도 했는데 〈황금광 시대〉, 〈모던 타임스〉, 〈독재자〉 등이 대표작이며, 모두가 영화사상에 길이 남을 명작들이다.

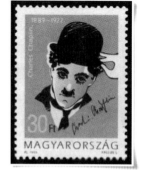

채플린 우표는 그가 세상을 떠나던 1977년, 헝가리에서 발행된 것을 비롯하여 인도에서 발행된 우표와 1989년 시인이며 다재다능한 예술가 장 콕토와 함께 나란히 실린 우표도 있다.

소개한 우표는 헝가리의 채플린 우표이다.

소피아 로렌

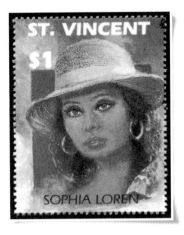

명 여배우 소피아 로렌(Loren, S. 1934~)은 이탈리아의 로마에서 태어났다. 로렌이 요염한 자태를 스크린에 드러낸 것은 1955년에 제작된 〈하녀〉가 우리나라에서 개봉된 후부터가 아닌가 싶다.

유명 배우로 스타덤에 오르기 전, 로렌은 나폴리의 북쪽 자그마한 포구인 포추올리에서 유년 시절을 보냈다. 가난한 생활에서 벗어나지 못하다가 16세가 되던 여름날 '바다의 여왕' 을 뽑는 콘테스트에 출연하여 2위에 입상, 그 후에 엑스트라로 영화계에 데뷔하게 되었다. 1952년에 〈해저의 아프리카〉라는 작품에서 주연 배우로 발탁된 그녀는, 1956년경에는 미국으로 건너가 할리우드에 입성하였다.

1966년에 프로듀서이자 영화제작가이기도 했던 카를로 폰티와 염문을 퍼뜨리다가 중혼죄로 고소까지 당했으나 끝내는 결혼식을 올렸다.

소피아 로렌의 대표적인 작품으로는 아카데미 주연상을 수상한 〈두 여인〉을 비롯하여 〈열쇠〉, 〈해바라기〉 등이 있다. 특히 〈검은 난초〉는 베니스 영화제에도 출품되었다.

로렌의 초상화는 다소 살찐 모습으로 그려져 그녀답지는 않지만 인물화로는 단연 돋보인다. 1979년 카리브해의 북단 서인도제도 가운데 영연방으로부터 독립된 세인트 빈센트에서 최근 아홉 명의 유명인을 주제로 한 시트에 담아 발행한 우표 중 하나이다.

제임스 딘

19 50년대 노도의 질풍처럼 영화계를 주름잡았던 제임스 딘(Dean, J. B. 1931~1955)은 젊은이들에게 가히 우상과도 같았다.

그의 생애라든가 학벌이나 영화계의 데뷔에 대한 관심은 아랑곳없이 미국의 고뇌를 발산시켜 주었던 멋진 사나이 딘은 당시 우리나라 젊은 계층에게도 화제의 영웅으로 숭앙되었다.

그도 그럴 것이 우리나라에서 개봉되었던 〈이유 없는 반항〉이 너무도

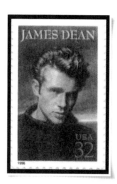

멋졌었고, 이어서 〈자이언트〉에서의 열연은 많은 청소년들로 하여금 그를 닮아 가려는 추세에까지 이르렀던 것이다. 그러다가 1954년 그가 고속도로를 질주하다가 교통사고로 세상을 떠나기 한 해 전에 개봉되었던 〈에덴의 동쪽〉은 지금도 그 주제가가 귓전을 울리는 듯하다.

딘은 고교 시절에 만능 스포츠맨이었으며, 대학 시절에는 연극에 전념했다. 물론 처음에는 아버지의 권유로 법학과에 진학했다가 이내 연극과로 전과를 했다.

그 후 연기 학원에서 다시 탄탄한 연기 수업을 거쳐 〈에덴의 동쪽〉으로 명성을 떨치기 시작했다.

딘 역시 여러 여배우들과의 염문을 퍼뜨렸다. 특히 '나탈리 우드'와의 로맨스는 화젯거리로 남아 있다.

할리우드 시리즈인 미국 우표이다.

발렌티노

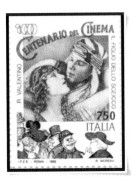

19 95년은 영화 100주년과 함께 무성영화 시대를 풍미했던 대표적인 명배우 발렌티노(Valentino, R. 1895~1926)가 탄생한 지 100주년이 되는 해였다.

루돌프 발렌티노는 영화가 발명되던 1895년 이탈리아에서 태어났다. 그의 아버지는 이탈리아인이었고 어머니는 프랑스인이었으나, 그가 18세 되던 1913년에 가족이 모두 미국으로 건너가 그는 미국인이 되었다.

발렌티노는 청년 시절 카페를 전전하면서 탱고 댄서로 생활을 꾸려 나갔다. 그러던 중 서부지역을 순회하다가 우연히 영화계에 스카우트 된 것이 배우로서의 출발이다. 당시 영화계에 명성을 떨치고 있던 렉스 잉그럼이 감독했던 〈묵시록의 4기사〉에서 주연으로 발탁된 것이 발렌티노를 일약 스타로 만들어 놓았다.

그래서 할리우드에서는 발렌티노를 투우 기사에서 인도 귀족으로, 아라비아인 또는 베니스인으로 분장시켜 놓기에 여념이 없었다. 그 결과, 전 세계 여성 팬의 우상으로 상업 영화의 성공을 거두게 되었다.

가히 발렌티노는 달콤한 사랑의 화신으로 명성을 떨쳤다. 주요작품으로는 〈춘희〉, 〈시크〉, 〈피와 모래〉, 〈열사의 춤〉 등이 있다. 그러나 인기 절정이었던 31세의 나이로 이 세상을 떠나고 말았다. 이 우표는 1995년에 이탈리아가 발행한 영화 100주년 우표 4종 중 1종이다.

마릴린 먼로

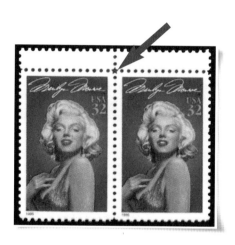

지금까지 예술인 우표의 발행이 소국가들의 몫이었음에도 불구하고 미국이 마릴린 먼로(Monroe, M. 1926~1962) 우표를 제작했다는 것은 획기적인 사건이 아닐 수가 없다. 물론 할리우드 시리즈 우표이다.

더욱이 어떤 모습을 도안으로 채택할 것인가 하는 지대한 관심 속에서 드디어 1995년 6월 1일 먼로의 우표가 발행됐다.

이날은 먼로가 태어난 지 69주년이 되던 생일이었다. 마침 영화가 출현된 지 100주년을 기념하는 기념사업의 일환으로 그 첫 번째 배우로 먼로가 뽑힌 셈이다.

세기의 관능 스타이자 할리우드의 여왕으로 군림했던 그녀는 사실 불우한 환경에서 성장했을 뿐 아니라, 죽음도 수면제 과다 복용이라는 아리송한 사인으로 삶을 마감했다.

존 F. 케네디와의 염문이 파다하던 무렵이라 그녀의 사인이 정확히 규

> 먼로 우표의 특징은 20매의 전지로 구성되었으며, 스타(star)를 상징하는
> 뜻에서 천공의 네 귀에 별 모양의 절취선을 만들어 놓았다.
> 그래서 수집가들이 낱장으로 구입하지 않고 전지로 구입하는 이변을 낳았다.

명되지 않은 것은 불우하게 죽음을 맞이한 그녀를 더욱 연민케 하는지도
모른다.

먼로의 출생지는 로스앤젤레스이다. 본명은 '노마 제인 모텐슨'으로
사생아였다.

세 번의 이혼 경험이 있는 먼로는 결혼 생활도 불행했다. 그 유명한 야
구 선수 디마지오가 첫 남편이었고, 극작가 아서 밀러가 두 번째 이혼 상
대였다.

모델 생활을 하다가 일약 스타덤에 오른 것은 〈나이아가라〉라는 영화
에서였다.

먼로의 요염한 모습은 아름다운 금발머리와 푸른 눈과 눈매, 그리고
입술을 통해 잘 드러났다. 영화 〈7년만의 외출〉에서 지하철역 통풍구에
서 바람에 휘날리는 치마폭을 붙잡던 장면은 요즘 우리나라 광고물에도
자주 등장하여 매우 친숙한 느낌이 든다.

먼로 우표의 특징은 20매의 전지로 구성되었으며, 스타(star)를 상징하
는 뜻에서 천공의 네 귀에 별 모양의 절취선을 만들어 놓았다. 그래서 수
집가들이 낱장으로 구입하지 않고 전지로 구입하는 이변을 낳았다.

발행 매수는 4억 장이나 된다.

존 웨인

미국의 영화배우 존 웨인(Wayne, J. 1907~1979)의 넓적한 카우보이 모자는 그의 상징이자 트레이드 마크가 되었다. 또한 허리춤에 헐렁한 권총 벨트며, 속사포의 연기는 가히 남성다운 면모를 보여줬다.

웨인은 서부극의 대부요, 전쟁 영화의 명우였다. 아이오와 주에서 태어났으며 캘리포니아 대학 시절에 연극에 참여한 것이 영화배우가 된 직접적인 동기였다. 존 포드 감독에게 발탁되어 1928년에 정식으로 배우가 되었다. 그러나 삼류 배우로 10여 년의 세월을 보내다가 역시 포드 감독의 명작인 〈역마차〉에서 링고 키드로 분장한 것이 성공하여 드디어 A급 배우가 되었다. 불과 10년 만에 스타가 된 셈이다.

그 후 포드 감독의 영화에 주연 배우로서 1973년까지 24회에 걸쳐 출연함으로써 인기가 절정에 다다랐다. 물론 전쟁물의 주연급 역할을 독차지했다. 존 웨인도 마릴린 먼로처럼 세 번 이혼을 했다. 그의 자녀들은 모두 7명이나 된다.

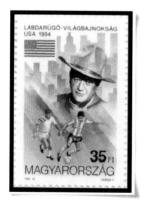

1960년에 상연되었던 〈알라모〉는 웨인이 직접 감독한 작품이다. 그가 죽기 전 1969년에 제작했던 〈진정한 용기〉는 그 이듬해에 아카데미 남우주연상을 수상한 작품이다. 지금도 재방영되고 있는 〈아파치 요새〉에서 원숙한 연기를 펼치는 웨인의 모습은 우리를 마냥 즐겁게 해 준다.

사진은 헝가리 우표에 등장된 존 웨인이다.

히포크라테스

의 학의 아버지로 일컬어지고 있는 고대 그리스의 의학자 히포크라테스(Hippocrates, BC 460~377)는 자신이 직접 저술한 저서는 없지만, 훗날 알렉산드리아의 의사들이 엮은 《히포크라테스 전집》이 전해 오고 있다.

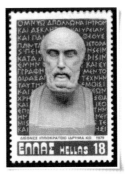

사실 고대 성자 등 유명인들에게는 공통점이 있는데 출생과 사망 연대가 불분명하다는 것이다. 히포크라테스도 역시 그러하다.

히포크라테스를 의학의 아버지로 칭하게 되는 까닭은 그가 실증 위주의 과학적인 의학을 수립했다는 이유에서다. 그래서 오늘날 의학도들에게 좌우명이 되고 있는 '히포크라테스의 금언'은 전세계 의학도가 선서문으로 삼고 있다.

"나는 나의 생활과 기술을 깨끗이 하겠다. 환자에게는 오로지 환자의 필요와 이익을 위해서만 일하겠다. 환자의 비밀은 언제까지나 굳게 지키겠다"라는 것이 그의 금언이다.

현대 의학에서는 적용할 수 없지만 인간의 체액론을 이렇게 이해하고 있었다. 즉 인체는 불, 물, 공기, 흙의 4원소로 구성되어 있고, 이에 상용하는 혈액, 점액, 황담즙, 흑담즙 등에 의해 인간의 활동이 가능한데, 이 4요소의 균형이 깨어지면 병이 일어난다고 생각했다.

1979년에 나왔던 이 흉상의 배경에는 그의 금언이 새겨져 있다.

칸트

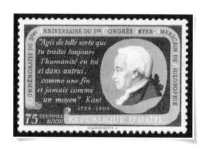

독일 관념론의 창시자이자 근대 철학의 대표자인 칸트(Kant, I. 1724 ~1804)는 철학자가 되기 이전에 다방면으로 많은 학문의 지식을 쌓았다.

그가 뉴턴의 자연과학에 심취했을 뿐 아니라 전문적인 연구까지 할 수 있었던 것도 따지고 보면 대학에서 철학을 공부하면서도 수학, 신학, 물리학을 연구했던 기초에서 이루어졌던 것이다.

흔히 철학의 아버지로 불리는 까닭도 어쩌면 기독교 사상에 정면적인 도전을 했기 때문이 아닌가 싶다. 《순수 이성 비판》이라는 그의 대표적인 철학서가 바로 이를 뒷받침해 준다.

칸트 이전까지 신 중심의 형이상학적이었던 개념이 칸트에 의해 무너지면서 인간 중심적으로 바뀌었다. 그러나 이 사상도 제2의 비판서였던 《실천 이성 비판》으로 발전되면서 자율적인 인간의 도덕을 논하기에 이르게 된다.

끝내는 미학으로 귀착되고 있는데, 이 역시 미적 주체의 활동을 중심하여 형식적인 규정을 부여하고 있다. 이것은 곧 미의 자율성 원리를 확

1956년 국제 철학학회가 10주년을 맞으면서 아이티에서
그의 《순수 이성 비판》 문구가 적힌 우표를 발행했다.
칸트의 우표는 독일 보통우표에서부터 수종에 이른다.

립한 것에 불과했다. 이는 《판단력 비판》에 잘 나타나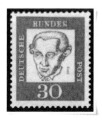
있다.

그는 철학 사상 외에도 세계사에 많은 공헌을 했는
데, 〈영구평화론〉 제하의 논문을 발표하여 국제연맹
의 태동 및 그 정신에 이바지하기도 했다.

평생 독신으로 지내며 학문에만 전념했던 칸트는 80세에 "이것으로
만족하다"라는 유언과 함께 세상을 떠났다.

'머리 위에는 별빛 반짝이는 하늘, 내 마음에는 도덕률'이라고 새겨져
있는 칸트의 비문은 자주 인용된다. 저서로는 《자연 지리학》,《인류의 형
이상학》등 수편의 논문집이 있다.

1956년 국제 철학학회가 10주년을 맞으면서 아이티에서 그의 《순수
이성 비판》 문구가 적힌 우표를 발행했다.

칸트의 우표는 독일 보통우표에서부터 수종에 이른다.

헤겔

칸트 철학을 계승한 헤겔(Hegel, G. W. F. 1770~1831)은 세계적인 역사 철학자이며, 독일 관념론의 대성자이다.

헤겔은 튀빙겐 대학에서 신학을 공부했다. 그렇기 때문에 그의 변증법에 기초한 철학 사상은 헬레니즘 정신인 그리스 정신에다 기독교의 정신을 접목시켜 하나의 관념론적 형이상학을 수립했다.

헤겔은 하이델베르크 대학의 강단에서 강의를 했고, 피히테의 뒤를 이어 베를린 대학의 교수가 되어 후일 총장직을 맡기도 했다. 그의 철학적 사상의 근저에는 이른바 정·반·합의 변증법에 기초하여 역사가 운동과 변화하는 과정에서 모순과 대립이 내재하고 있다고 믿었다. 이것을 절대자의 자기 운동이라고 이해했다.

헤겔의 사상은 역사를 중요시했고, 헤겔학파를 파생시킨 나머지 19세

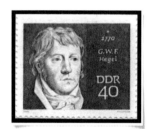

기에는 국제 헤겔연맹이 조직되기도 했다. 적어도 19세기 역사주의적 사상은 그의 철학적인 사상에서 이룩된 것이었다. 헤겔의 철학 체계를 갖춘 최초의 저서는 《정신 현상학》과 《논리학》이다. 주요 저서로는 《법철학 강요》가 있다.

또한 미학과 종교철학을 위시하여 철학사에 있어서도 다수의 글들을 남겼다.

소개한 우표는 탄생 200주년이 되던 1970년에 동독에서 발행했던 인물화이다.

엥겔스

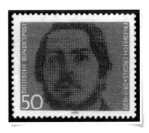

20세기의 획기적인 사건 중 하나가 사회
주의 국가의 붕괴와 함께 칼 마르크스
의 사상이 마감된 것이라고 하겠다. 사회주의
즉, 공산주의 사상을 이념화시켜 국가 경영의
최고 목표로 삼고 있었던 마르크스의 명저
《자본론》도 사실은 엥겔스(Engels, F. 1820~
1895)가 아니었더라면 세상에서 빛바랜 유고로 취급되고 말았을지도 모
른다.

알다시피《자본론》2, 3권은 마르크스의 사후에 엥겔스가 정리하여 출
간했던 것이다.

공산주의적 국제 노동 운동의 지도자로 마르크스와 함께 근대노동 운
동의 이론가로 마르크스 주의를 확립시킨 공로자가 바로 엥겔스였다.

마르크스와 함께 쓴《독일 이데올로기》와《공산당 선언》,《자연 변증
법》,《경제학 비판 대강》등은 그의 명저이다. 1970년 서독에서 발행했던
붉은 바탕의 인물화를 비롯하여 그 특유의 수염이 난 인물화가 수종 나
와 있다.

오늘 나라 안에서도 이른바 좌파라는 지도자들은 세기의 사상서들을
제대로 연구 이해하잖은 데서 스스로의 이념 굴레에 붙잡혀 있는 것 같
은 느낌이 든다. 마감된 이데올로기는 민족 융합의 저해 요인이기 때문
이다.

본회퍼

독일의 신학자이면서 고백교회의 목사였던 본회퍼(Bonhoeffer, D. 1906~1945)는 제2차 세계대전이 끝나가던 1945년 4월 9일에 처형을 당했다.

독일 우정성은 그의 서거 50주년이 되던 해에 그를 기리는 뜻에서 우표를 발행했다.

본회퍼는 독일의 튀빙겐 대학과 베를린 대학에서 신학을 전공했다. 1931년에는 베를린 공과대학에 출강하면서 사제가 되었다.

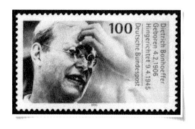

그는 신학자의 양식으로 도저히 나치스의 정권을 묵과할 수가 없었기에 반 나치스 운동을 펴다가 비합법적인 선교 활동으로 간주되어 교수 자격을 박탈당하고 만다.

본회퍼는 미국으로 건너가 강연을 하며 여행하던 중, 바로 제2차 세계대전이 발발하기 직전에 고국으로 돌아왔다. 그러고는 다시 반 나치스 운동을 전개했다. 이 때문에 1940년에는 강연과 집필마저 금지당했다.

그 이후부터는 히틀러를 정면으로 타도하고자 계획을 수립하고, 스톡홀름에서 영국의 목사와 협의 끝에 영국 정부의 도움을 받으려고 애썼으나 실패하였다.

1943년에 게슈타포에게 체포되어 프로센부르크에 있는 강제 수용소에서 수감생활하다 1945년에 처형당했다.

소개한 우표는 서독에서 발행된 본회퍼의 모습이다.

쇼펜하우어

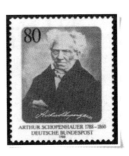

염세적 비판론자로 알려진 독일의 철학자 쇼펜하우어(Schopenhauer, A. 1788~1860)는 살아 생전에는 그다지 명성을 떨치지 못했다.

기독교에 대해서 다분히 반감을 가지고 있었던 그는 대학에서 자연과학과 철학을 공부한 후, 이탈리아 등지를 여행하면서 칸트 철학의 깊이를 터득하는 등 그의 사상을 발전시켜 나갔다. 그래서인지 그의 사상 체계는 칸트의 영향을 입었는가 하면 괴테의 영향도 깊이 스며 있다. 가령, 그의 수작으로 꼽히는 《시각과 색채에 대해서》는 괴테의 역작인 《색채론》을 연구한 데서 얻은 결과물이다.

또한 특기할 사항은 그가 노발리스와 슈레겔의 영향을 받아 헬레니즘 사상과 인도 철학에도 일가견을 가졌다는 것이다. 그는 우리의 눈앞에 전개되고 있는 모든 것은 표상이자 현상이라는 일반론적인 사상을 펴 나가는 동시에, 인간 사상의 본질은 '살려고 하는 의지'라고 주장하기도 했다.

쇼펜하우어에 심취했던 50년대 이후, 우리에게는 염세 사상이 짙고 난해하다는 이유로 그의 저서들을 탐독하는 것이 금기시되었던 때도 있었다.

쇼펜하우어의 우표는 그의 출생지인 단치히에서 발행한 우표가 대표적이며, 여기에 탄생 200주년을 기념하여 1988년 서독에서 발행한 우표를 소개한다.

찰스 다윈

일찍이 영국의 명문인 에든버러 대학에서 의학을 공부하던 다윈 (Darwin, C. R. 1809~1882)은 중도에 휴학을 한 후 캐임브리지 대학에서 신학을 전공했다. 그 뒤 그는 생물학에 심취하여 진화론자가 됐고, 생물들의 진화 과정에서 자연선택설을 주장하는 《종의 기원》을 발표하게 됐다. 그래서 생물 진화를 논할 때는 으레 찰스 다윈을 거론하지 않을 수 없게 된 것이다.

다윈은 동식물의 관찰을 위해 손수 채집을 했고, 사육을 하기도 했다.

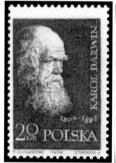

20대에는 생물조사원의 자격으로 해군 측량선 '비글호'에 승선하여 5년간이나 항해의 길에 올라 남아메리카를 위시하여 뉴질랜드와 오스트레일리아, 인도양을 거쳐 귀국했다. 그가 생물 진화의 결정적인 확신을 갖게 된 것은 현재 다윈연구소가 소재한 갈라파고스 제도가 화산 폭발로 형성되어 발전해 왔던 제 정황을 세밀하게 관찰하고 난 후였다.

또한 다윈은 건강 악화로 집안에서 휴식을 취하게 됐는데, 이때 나팔꽃과 완두콩을 기르면서 관찰·분석한 기록인 《자연선택에 의한 종의 기원에 대하여》를 발표, 이 책이 오늘날 《종의 기원》으로 요약됐다. 그리고 《자연도태설》도 발표했다. 다윈은 인간과 동물의 비교라든가 산호초의 생성 원인과 지렁이의 생태, 그리고 식물도 동물처럼 운동과 감각 기능이 있음을 연구·발표하여 동식물의 생태 진화 분야에 독보적인 위치를 굳혔던 것이다. 그렇지만 가톨릭 교황청과는 상반된 이론이었다. 여기서는 폴란드 우표를 소개한다.

벨

영국에서 태어나 캐나다를 거쳐 미국 시민이 된 벨(Bell, A. G. 1847~1922)은 미국의 발명가요, 기업가로 1876년에 자석식 전화기를 특허받은 인물이다.

벨이 미국에 귀화한 것은 1882년이었다. 그가 축음기와 광선 전화기를 발명해 낸 동기는 보스턴 시에 농아학교를 설립한 이후부터 관심을 쏟은 결과라고 하겠다. 이러한 일련의 체계적인 연구는 1873년 보스턴 대학의 음성 생리학 교수가 되면서부터였다. 그래서 미국 시민이 되었고, 농아들을 위한 발성법 연구에도 계속 노력을 아끼지 않았던 인류의 공헌자가 되었다.

지난날 미국의 전화기 계통의 회사들은 모두가 벨의 공헌에 기인된다고 해도 과언이 아닐 것이다.

그는 기업가로도 성공한 발명가였다. 그는 만년에 수상비행기에도 관심을 가지고 전문적인 연구를 펼쳐 후일에 직접적인 영향을 끼쳤다.

벨에 관한 우표는 수없이 많이 발행되어 있다. 여기 소개된 요판인쇄의 멋진 인물화는 룩셈부르크에서 1976년에 발행한 기념우표이다. 이 우표는 벨이 전화기를 발명하여 첫 통화를 한 지 꼭 100년이 되던 해에 나왔다.

파스퇴르

예술가 못지않게 인류에 아름다운 공적을 남긴 이가 바로 파스퇴르(Pasteur, L. 1822~1895)이다.

그를 일컬어 근대 미생물학의 시조라고도 부른다.

마치 예술가의 창작 열의와도 비견되는 그의 연구 업적은 오늘날에도 우리에게 큰 도움을 주고 있다.

이 같은 그의 혁혁한 공적을 칭송하는 뜻에서 파스퇴르 서거 100주년을 기념하여 프랑스에서 우표를 발행했다.

파스퇴르는 화학자이자 생물학자였다. 그는 1846년 에콜 노르말을 졸업한 후, 이 학교에서 조수 생활을 잠깐 하였고, 몇 해 뒤에는 스트라스부르 대학으로 옮겨 화학과 교수가 되었다.

이때에 이른바 반호프 입체화학의 기초를 확립시켰다. 또한 알코올을 발효시키는 효모균을 발견해 내었고, 또 다른 미생물이 술을 시어지게 한다는 사실도 밝혀냈다. 이 미생물은 열에 의해 소멸해 버릴 수 있다는 것도 실험을 통해 알게 되었다. 이렇게 되자 지금까지 생물의 자연발생설은 완전히 자취를 감추지 않으면 안 되었다. 파스퇴르 우유도 그의 이론에 의한 결과물이다.

그리고 누에의 미립자병과 면양의 탄저병에 대한 예방법을 비롯해 광견병의 예방 접종법도 발명해 내는 등 여러 공적을 남겼다.

마테오리치

16세기 이탈리아의 예수회 선교사로 중국 선교에 성공을 거둔 이가 바로 마테오리치(Matteo Ricci, 1552~1610)이다.

근세 중국에 서양 과학을 최초로 소개하고, 많은 저술과 번역서를 남긴 그는 원활한 선교를 위해 중국식 이름을 지었다. 한자 이름의 음역은 '이마두' 이다.

마테오리치는 가톨릭을 중국에 전파한 최초의 선교사이다. 그는 선교를 위해 로마에서 가톨릭의 수사를 교육받은 후, 당시의 수학자 클라비우스에게 수학을 배웠다. 그리고 중국을 향해 떠났다. 인도를 거쳐 마카오에 정착하면서 중국어를 공부했다. 그 후, 언어 소통이 가능해지자 이내 중국에 체류 허가를 얻고 난징을 경유하여 베이징으로 진출했다.

당시 명나라의 황제는 만력 신종이었다. 마테오리치는 황제의 환심을 얻기 위해 탁상시계였던 '자명종' 과 피아노의 효시였던 '대서양금' 등을 헌상했다. 곧 엘리트 계층에 접근하여 서양의 학술서를 중국어로 옮기는 데에 협조를 받게 되었다.

그 대표적인 번역서가 바로《기하학 원본》이며, 《곤여만국전도》라는 책자도 출간했다. 내용은 천문학과 지리학을 증보하여 번역한 서책이다.

그의 저서에는《천주실의》와《교우론》등도 있다.

이 우표는 마테오리치가 중국에 발을 디딘 지 400주년이 되던 1983년에 중화민국에서 2종으로 나온 것이다.

종합편

그리움

흘러간 계절은
퇴락해 버린 기억이다

혼 빠지게 달려왔던
연륜도
떡갈나무로 물들고

애틋하던 언약도
먼산마루에 걸린 채
시작도 끝남도 바람되어
고향 찾아 갔는가

아니면
무슨 색깔로 잠들었는지
옛동무 그리워
하냥 눈물 고인다

※ 지하철 1호선 종로5가역(동대문 쪽) 2−4 덧문에 적혀 있음

세종대왕 다시 태어나시다
–새 동상에 대한 유감

한글반포 563년이자 한글창
제 566주년에 해당하는
(566주년에 대한 글은 대한민국
『憲政(헌정)』지 10월호에 이양순
시인이 실어놨다.) 올해 한글날
에는 세종로 광화문광장에 또 하
나의 동상이 들어섰다. 이순신
장군 동상에서 광화문 방향인 북쪽으로 210여 미터 떨어진 지점에 황금
빛으로 장식된 세종대왕 동상이 자리했다.

이번에 들어선 새 동상은 서울시가 제작한 것으로 한글날과 때를 같이
하여 제막되었다. 대왕의 위엄이 느껴질 만큼 웅장한 모습을 자랑하지
만, 안목 없는 필자의 눈에는 조금 부족하게 보인다. 장안에는 덕수궁의
동상과 여의도공원의 동상에 이어 세 번째로 설치된 동상이 아닌가 싶
다. 사실 동상이 많기로 따지면 서양이지만, 예술을 숭상하는 문화 선진
국에선 흔히 감상할 수 있다. 특히 예술성과 친숙성이 어려 있는 동상 작
품들은 번화가와 공원 또는 작가들의 생가가 아니면 작품 활동 지역들에
서 볼 수가 있다. 대체로 예술가나 위대한 인물들의 동상은 실제 인물의
크기에 어긋나지 않는다. 이를 등신상(等身像 · Life-Size Statue)이라 일컫는
다. 그러나 지난날 전체주의 국가에서는 통치자의 동상을 거대하게 만들
었는데 그것은 덩치가 큰 것을 자랑 삼는 문화 후진국들의 처사다. 그런
면에서 우리나라도 예외는 아니라고 생각된다.

우리의 세종 임금님은 이미 세계가 인정하는 발명가요, 대왕(The Great

> 세종대왕의 '한글' 창제는 우리 민족의 자랑뿐 아니라 인류의 보배로
> 각광을 받기에 이르렀다. 우리 글 한글은 머지않아 컴퓨터를 비롯하여
> 휴대폰의 문자 보내기 등에서 음성으로 처리된다고 한다.
> 이 얼마나 놀라운 자랑인가!

King)으로 칭송된 지 오래이다. 때문에 좀 더 멋진 등신상이었더라면 좋았겠다는 생각이 가시지 않는다. 다행히 새 동상이 선 자리의 지하에는 체험 역사관이 설치되어 있어 세종대왕의 어진과, 측우기, 적도의, 신기전을 비롯하여 터치스크린으로 검색되는 『세종실록』과 옛 문헌들을 출력할 수도 있고 '디지털 탁본'도 가능하다.

또한 5개국어로도 검색이 가능하다. 매사에 부정적인 일군의 관람객들은 왜 이순신 장군의 동상보다 작고, 장군의 뒷쪽에다 세웠고, 세종문화회관 정문 방향과 어긋났느냐고 불평하며 투덜대는 꼴불견도 더러 보인다. 그렇지만 세종대왕의 업적을 떠올려 보는 계기로 삼고 마음을 추스르는 것이 옳다고 하겠다.

세종대왕의 '한글' 창제는 우리 민족의 자랑뿐 아니라 인류의 보배로 각광을 받기에 이르렀다. 우리 글 한글은 머지않아 컴퓨터를 비롯하여 휴대폰의 문자 보내기 등에서 음성으로 처리된다고 한다. 이 얼마나 놀라운 자랑인가! 한글은 자모(子母) 글자이기에 가능하지만 알파벳이나 한자는 불가능하다는 것이다. 다만 영어의 t, v, z만은 한글로 표기하기가 어렵고 b, d, g의 유성음도 문제이긴 하겠으나 큰 문제는 아닌 것 같다.

이제 이 지구상에서 우리의 국력도 상위권으로 올라서면서 민족통일의 기운이 '한류바람'을 타고 다가오는 듯해 싫지만은 않다. 한글도 수출시대를 맞이한 것이다. 외국의 대학에 한국어학과가 54개국에 개설되었고 강좌도 642곳에서 열리고 있다고 한다. 올해, 인도네시아 부튼섬의 원주민 찌아찌아족은 한글을 공식문자로 채택하여 그곳 초등학교에서는 한글공부를 시키고 있다고 한다.

또한 '세계지식재산권기구(WIPO)'의 국제 공개어로도 채택되었다. 최근 세종대왕의 한글창제가 표절되었다는 보도가 있었다. 지금은 사라졌지만 옛날 몽골에 있었던 민족이 한때 사용했다는 '파스파[八思巴] 문자'에서 힌트를 얻은 것 같으니 표절이 아닌가라는 주장이다.(파스파는 13세기경 티베트 출신의 승려였다.)

지난 1966년에는 미국의 컬럼비아대의 게리 레드야드 교수도 자신의 논문에서 표절이라 지적하였다. 그의 전문적인 논거에는 개입할 처지가 못 되지만, 아리스토텔레스의 『시학(詩學)』에서는 '창작이란 모방'이라 써놓고 있다. 이것이 아니더라도 이 세상에서 창조주 외에 '창조'는 없겠지만 '창작'은 어떤 형태의 영감에서 오거나, 그 이전 것에서 '힌트'를 얻게 되는 것이 실상이기에 예술론이 존재하고 창작론이 거론되기도 하는 것이다. 세종대왕의 위대한 창의력도 마찬가지가 아닐까!

이제 세계가 보물로 인정하기에 이르렀으니 우리들도 이에 부응하는 뜻에서라도 우리 말을 갈고 닦는데 관심을 쏟아붓고 실천해야 마땅하다고 생각한다. 이를테면 '인천국제공항' 또는 '인천공항, 인천대교'를 하루 속히 '세종공항' 또는 '세종대교'로 바꾸었으면 한다.

이전에 우리나라 전화번호부의 한자표기를 한글로 옮기도록 만들었던 오리 전택부(서울 YMAC 명예총무(회장), 10월 21일 1주기 문집출간과 추념식을 서울 Y강당에서 치루었음) 선생이 생전에 김대중 대통령을 면담하여 '인천공항'을 '세종공항'으로 바꾸자는 제의를 하기 위해 청와대를 방문했지만 거절당하고 돌아서다 넘어져 병석에서 세상을 떠난 것을 떠올리면서 필자는 오리 선생의 YMCA간사 후배로서 심기일전하여 한글 가꾸기에 동참하려고 한다. 오리 선생은 한글사랑 실천가였음이 이번 '기념문집'에 소상히 실려 있다.

소개된 우표는 2000년 세계유산등록 때 태조실록과 함께 나왔다. 세종대왕의 우표가 10여 종에 이르지만 새 형상과 한글이 디자인되어 발행되길 기대한다.

우리 말 '온'의 본디 뜻

– '새문안' 교회에서는

오늘 우리들이 자주 쓰고 있는 말 가운데 '온'은 흔한 것 같은데도 그 뜻은 잘 모르는 이들이 많다. 그만큼 본디 뜻에 대한 관심이 부족하지 않았나 싶다.

온갖, 온 누리(세상), 온 천지 등이 모두 '온'으로 표현되고 있는 말들이다. 그 뜻은 전체이거나 완전함을 나타낸다. 예를 들어 과일을 두고 '온 거(온갖/온개)'라 함은 스티브 잡스의 '애플'처럼 한 입 냉큼 베어 먹은 사과가 아니라 온전한 것을 말한다.

'온'의 본디 뜻은 숫자에서 비롯되고 있다. 열(10)의 열곱절인 일백(百)이 바로 '온'이다. 1, 2, 3, 4, 5 … 99(구십구) 다음의 100을 '백'이라 말하고 하나, 둘, 셋, 넷, 다섯 … 아흔아홉 다음도 '백'이라 부르고 있다. 하지만, 아흔아홉 다음은 '온'이 맞다. 지금의 '백'이 거의 굳힌 말이 되다시피 한 까닭은 일제 식민지 시대의 잔재 때문이다. 우리나라가 강제 합병을 당했던 것이야 역사가들이 다룰 문제라 접어두고서라도, 우리 말에 대한 얘기 한마디를 꺼내 본다. '온'이 사라져 버린 탓은 일본인들이 우리 말을 그네들 입맛에 맞추어 바꾼 데 있다. 그러다 보니 온 대신 백(百)이라는 한자어가 엉뚱하게 자리를 차지하고 만 것이다.

이 시대는 우리나라의 '아이돌'이 세계적으로 유명해지면서 이른바 '한류'가 흐르고, 나아가 그들이 부르는 케이팝(K-POP)이 나라의 기운을 살리고 있는 터라 지난날 일제의 잔학성 등은 '업보'에 맡겨 두고 싶지만 사실을 꺼내야 설명이 되기에 어쩔 수 없다. 일제는 우리 말, 우리 글,

심지어 성(姓)까지 바꾸게 했다. 젊은 세대들은 선 뜻 믿어지지 않겠지만 역사는 사실을 증명하고 있 으니 생각의 옷깃을 여미어 보는 것이 옳다.

사실 '온', 이것 하나로 끝나는 일이 아니다. 일천 천(1,000)과 일만 만(10,000)도 그 그늘에 감추어져 있었을 뿐이다. 천은 '즈믄', 만은 '골', 억은 '잘' 그리고 조는 '울' 이다. '울' 이라는 말이 쓰인 예는 '한울' 이 대표적이다. '한울' 이 '하눌' 로 되었다가 끝내는 '하늘' 로 자 리잡았다.

일찍이 우리 글, 한글은 주시경 선생이 잘 다듬으셨다. 이어서 김두봉 (월북), 최현배(작고) 선생이 갈고 닦아 갈무리해 온 것이다. 또한 한글학 회(조선어학회) 사건으로 옥고도 치렀다. 김두봉 선생은 나라 밖(상하이)에 서 항일운동에 힘쓰다가 북한으로 갔기 때문에 그 이름이 감추어지고 말 았다. 그렇지만 주시경 선생의 제자로 우리 말 우리 글을 지켜 온 것은 사 실이다.

뒷날 최현배 선생이 동래고보(오늘 동래고교)에서 교편을 잡았을 때 가 르친 제자가 돌아가신 박지홍(부산대 명예교수) 선생과 허 웅(한글학회 회 장) 선생이다. 최현배 선생은 연세대학교에서 후학들을 지도하며 《우리 말본》을 펴냈다. 최현배 선생이 일본인들에 의해 일본식 한자어로 뒤집 힌 우리 말이나 글을 다시 새로 다듬고 지어 온전한 우리 말로 만든 것이 매우 많다.

두 분의 제자 가운데 허 웅 선생은 한글학회를 맡아 서울서 활약하였 고, 박지홍 선생은 부산서 후학들을 길러내면서 우리 말과 글을 발굴하 는 데 힘썼다. 그러니까 한글은 큰 가지로 볼 때 주시경, 김두봉, 정인승, 최현배, 박지홍, 허 웅 그리고 박태권 교수(한글학회 부산지회장), 류영남 (중등학교 교장 퇴임) 선생으로 이어지고 있다고 하겠다. 물론 나라 안에 우 리 말과 글을 다듬고 있는 다른 선생님도 많이 계시겠지만 필자가 잘 알

고 있는 범위에서 말씀드린 것이다. 익히 아시다시피 1933년에 한글 맞춤법 통일안이 발표된 이후 1988년에 맞춤법이 개정되었고, 오늘에는 우리 글 표기법에 대한 토론이 자주 있다.

또 '국립국어원'에는 전문가들이 있어 끊임 없는 연구가 계속되고 있다. 그러나 우리 글 표기에 대한 확실한 답은 얻어 내지 못하고 있어 안타까울 따름이다. 실효성 있는 방안들을 얻기에는 해결해야 할 문제가 더 많아 보인다.

또한 우리 글 '사이시옷'이라든가 외래어 표기는 아직도 제자리 걸음에서 맴돌고 있는 느낌이다. 한 예로 부산 지방의 경우 국립 부산대학교의 영문 표기는 Pusan이다. 부산을 그렇게 써 왔기 때문이다. 일제 때 부산우체국의 외체일부인에서 한때 Busan으로 표기한 적이 있었고, 어느 해 부산시는 스스로 P자를 고쳐 B로 바꾸어 버렸다. 그래서 모든 기관과 개인들도 Busan이라 고쳐 쓰고 있지만 부산대학교만은 처음과 같이 이 시간까지도 Pusan으로 쓰고 있다. 이는 잘한 일이다. 자칫 한 학교가 두 개의 졸업장을 발행하는 꼴이 될 뻔했으니 말이다.

다시 말씀드려 정인승 선생이 쓴 〈한글 소리본〉을 비롯 외솔 최현배 선생이 남긴 우리 말 지킴과 다듬음은 깊이 고마움을 담아두어야 할 것이다. 선생이 만든 새말들은 이미 굳힌 말로 잘 쓰이고 있다. '건널목' 같은 말은 멋지기도 하다. 연세대학교에 재직(부총장 역임)했을 때에는 우리나라 개신교회의 어머니 교회인 새문안[新門路] 교회에 출석했다. 그래서 찬양대의 이름들을 '새온', '하나', '한기림', '예본', '새로핌' 등으로 지어 지금까지 부르고 있다.

현재 담임을 맡고 있는 이수영 목사님이 예배 마침의 축도를 할 때, '－이제는 온 세상'이라 하지 않고, 반드시 '온 누리'라 기도 드리는 까닭도 예외가 아니라 생각된다.

지하철 '스크린도어' 는 '덧문' 이 옳다

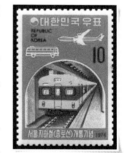

　우 리 말 우리 글은 일제강점기를 거치면서 훼손이 되고, 일본식 한자어 등 다른 말로 억지로 바뀌었거나 더러는 사라져 버렸다. 게다가 1945년 광복 이후 미군이 이 땅에 들어오면서 또 한 차례 수난을 겪게 되었다.
학생을 가르치는 선생이나 관공서 같은 공공기관 등에서는(비록 서툴더라도) 외국어로 말하는 것이 마치 지식인이나 교양인인 것처럼 지껄였던 적도 있었다.

　이러한 버릇에 물들었다가 IT 시대로 접어들면서 '빌린 말'이 판을 치고 있다. 더욱이 컴퓨터(인터넷) 사용과 휴대 전화 등으로 문자 보내기가 생활화되면서 '줄임말' 과 '낯선 말' 이 깊숙이 스며들고 있다. 물론 줄임말(약자)은 필요하기도 하지만 얼토당토않은 말들이 득세해 우리 말이 다 듬어질 새도 없이 망가지고 있는 형편이다. 이런 탓으로 외래어가 으레 '새말' 의 자리를 차지하며 기승을 부리고 있다.

　수도권을 비롯한 대도시의 대중교통으로 자리잡은 전철(지하철)에서 흘러나오는 안내 방송은 하루도 빠짐 없이 듣게 된다. 그런데 우리 말 '고맙습니다' 와 '감사합니다' 는 구분 없이 섞어 쓰고 있고, 방향을 나타내는 우리 말 '-쪽' 보다는 '-방향' 이 굳힌 말로 되어 있다. "시청역 방향 열차가 도착합니다" 라고 말한다.

　오늘 말씀 드리고자 하는 것은 '우리 말이 있는데도 불구하고 굳이 한자어나 영어로 말해야 하는가' 에 대해 생각해 본 것이다. 그 중에서도 '스크린도어' 이다. '스크린도어' 라는 말은 국제화 시대에 걸맞는 표현

이니까 당당하게 사용한 것인데 뭐가 나쁘냐고 반문할 수 있지만 '스크린도어' 는 우리 말로는 '덧문' 이다. 전동차의 출입문 밖에 별도로 설치해 놓았으니 군이 설명 드릴 까닭이 없다.

애초, 관계 공무원은 '덧문' 을 몰랐던 모양이다. 그래서 더 군힌 말이 되기 전에 고쳤으면 하고 서너 군데 지하철 대표에게 등기우편으로 건의를 해 보았다. 결과는 예상했던 대로 부정적인 구실이 담긴 답글이 보내어져 왔었다. 계속해서 따져 볼 생각은 접기로 했다. 마치 트집 부리는 것으로 오해될 것만 같아서이다. 나라 안에도 수많은 시민단체며 한글운동 단체들이 있지만 입을 다물고 있으니 어떻게 하면 좋을지 모르겠다. 건의했던 내용과 보내 온 답변을 추려서 적어 본다. 올 4월에 다음과 같은 제목으로 우편을 띄웠다.

〈부름말을 우리 말로 고쳤으면 합니다〉
1. 스크린도어는 '덧문' 으로 고쳐 부르면 좋겠습니다.
2. ○○역 '방향' 보다는 ○○역 '쪽' 으로
3. '감사합니다' 보다는 '고맙습니다' 를 사용

이에 대한 답변이 각 해당 기관에서 도착했다.

답변 1

스크린도어(Platform Screen door)는 전동차가 다니는 선로와 승강장 사이를 차단하는 문을 말합니다. 스크린도어(PSD)는 평상시 유리벽으로 막혀 있다가 전동차가 승강장 홈에 완전 정차하면 전동차 문과 함께 열려 열차 출입문과 동시에 개폐되어 전동차로 인한 소음과 먼지 등을 줄이고, 승강장 내 냉난방 효율도 높이고, 승객이 고의나 실수로 선로에 빠지는 안전사고 등을 원천적으로 방지할 수 있는 시설입니다. 고객님이 말씀하신 덧문은 명사로 문짝 바깥쪽에 덧다는 문의 뜻과 창문 곁에 덧달

려 있는 문짝 겉창을 말합니다. 현재 서울메트로와 대외기관인 한국철도 공사, 서울시 메트로 9호선, 인천메트로, 부산교통공사, 코레일공항철도, 신분당선주식회사, 서울, 대구, 대전, 광주 도시철도공사 간 스크린도어라는 명칭과 표기를 같이 쓰고 있습니다. 외래어인 줄은 알고 있습니다만, 공통으로 사용하고 있어 덧문으로 고쳐 부르기에는 난감한 것이 사실입니다. 대외기관 간에 협력시 고객님의 의견을 참고하여 스크린도어의 덧문으로의 개정을 협의해 보겠습니다. … 이하 생략

답변 2

여 해룡 님, 안녕하십니까? 도시철도공사에 대한 깊은 관심과 고견에 감사드립니다. 먼저 지하철 '스크린도어'를 '덧문'으로 바꾸는 사항에 대하여 말씀 드리면, 건설교통부령 제4호 도시철도건설규칙 제30조(승강장의 안전시설) 1항 2호 및 동령 동호 철도시설 안전기준에 관한 규칙 제29조(승강장의 안전시설) 1항 2호에 따르면 '전동차 출입문과 연동되어 개폐되는 승하차용 출입문 설비(이하 '스크린도어'라 한다)'라고 해당 설비의 명칭을 규정하고 있는 바, 국립국어원에서는 '스크린도어'의 순화어로 '안전문'을 선정하였으나(《우리 말 다듬기 자료집 2005》) 전술하였듯 해당 설비의 명칭을 건설교통부령으로 규정하고 있어 도시철도 운영주체가 바꿀 수 없는 사항임을 양해하여 주시기 바랍니다. 그리고 현재 우리 공사는 행선 안내시 '○○열차'라는 용어를 사용하고 있으며, 마지막으로 '감사합니다'보다 '고맙습니다'를 사용하는 것은 향후 안내 방송 및 홍보물 등에 반영하도록 노력하겠습니다.

※ 위의 글은 한글학회의 『한글 새소식』 2011년 10월호(통권 470호)에도 실렸음.

'여기요'를 '새 부름 말'로 삼자

우리 민족은 반만년의 역사를 지켜오면서 문화를 꽃 피울 겨를이 없이 수많은 외침으로 얼룩졌고, 문자 역시 '한자' 말에 기대었던 탓으로 겨레의 말씨를 '한자'에 맞추느라 본디의 말뜻을 벗어나 어긋나게도 되었고, 잊어버리기도 했다.

거기다가 일제 강점기를 거치면서 우리글 우리말조차도 제 마음대로 쓰지 못하면서 '말씨문화'는 엉망이 되고 말았다. 그래서인지 아름답고 고운 우리말들이 민중 속에서 뿌리를 못 내린 채 대접도 받지 못한 나머지 되레 지식층으로부터는 시답잖은 글로 취급되어 왔다.

요즘도 축하모임에 가 보면 높은 분일수록 말 끝자리에서 '고맙습니다' 보다는 '감사합니다' 또는 두 말을 잇따라 되뇌는 분들이 많은 것을 자주 보게 된다.

세종대왕께서 만든 한글도 한때는 그 쓰임이 제 빛을 내지 못하고 '언문'이라 깔보며 내돌림 받았으니 두 말할 나위가 있겠는가!

그러다 보니 '한자'를 배운 자와 못 배운 자로 갈리우고 양반과 상민으로 등돌리면서 같은 눈높이의 말 쓰임은 뜰 새가 없었다.

그래서 높임말과 낮춤말만 오갔을 뿐 상대를 부르는 '부름말'은 아예 만들어 낼 엄두조차 내지 못한 것 같다.

조선시대는 양반만의 '시킴말'인 양 "여봐라, 이리 오너라" 정도가 고작이었다. 일제 강점기에는 일본말인 '어이'(본디말 '오이'의 바뀐 말)가 스스럼없이 마냥 쓰였고, 2차 세계대전이 끝난 뒤에는 이 땅에 들어온 '점령군 미군' 등이 쓰던 '부름말'인 '헤이'가 우리말인 양 따라 부르기까지 했다.

1960년대 말까지도 올바른 우리말이 '부름말'은 나타나질 않았다. 그러다가 이른바 7080세대들이 학교 공부를 끝내고 사회생활을 시작하면서 자연히 나타난 말이 '여기요'였다. '여기요'는 상대의 나이나 지위의 높낮음과는 상관없이 식당이나 종업원을 거느린 커피집 또는 큰 가게 같은 데서 주인과 종업원에게 주문을 하려고 부르는 말로, 두루 쓰임에 안성맞춤이 아닌가 싶다.

필자도 '여기요'를 본받아 쓰고 있다. 그러나 나이 든 세대들은 잘 모르고 있을 따름이다. 젊은 세대에서는 부르기 좋고 멋지면 어른들처럼 쓰임이 더디지가 않고 바로 퍼지게 된다.

이 땅에서 일제가 쫓겨 간 뒤 외솔 최현배 선생님은 《우리 말본》을 엮으시고 새 낱말을 많이 만드셨다. 뒤이어 백기완 선생도 새 낱말을 더러 내어놓았는데 그 가운데 젊은 세대들에게 자리 굳힌 말로 쓰이게 된 으뜸가는 낱말이 '동아리'이다.

1980년대 초반까지만 해도 '동아리'는 '서클'이라 불렀었다. 이제 동아리는 제대로 굳힌 말이 되어 우리말 사전에도 실려 있다. 그렇지만 오늘 우리가 쓰고 있는 낱말이 순우리말이 아니더라도 굳힌 말이 되었으면 굳이 고쳐 부를 까닭은 없다고 생각한다. 또한 한 이태 전부터 신문 등에 올라 쓰이고 있는 '우생순' 같은 말은 그냥 받아들임이 좋겠다.

한편 바깥에서 들어온 말이라고 마냥 곁눈질할 수는 없는 것이다. 이를테면 컴퓨터 같은 낱말이 이에 속한다.

올해 초부터 중앙일보에 소개되다가 책으로 펴낸 '디지로그'는 이어령 교수가 만든 말인 듯 싶은데 그냥 쓰는 것이 낫겠다.

새말 '여기요'가 이 책에 실리고 나면 '국립국어원'에다 보내어 의견을 들어 볼 생각이다.

※ 위의 글은 문학지 『수필시대』 2010년(통권 34호)에 실었던 글임.

우리 땅 '간도'를 되찾아야 한다
– '간도협약' 100주년에

늦가을 비로 가로수 단풍들이 갓길에 내려 앉고 날씨가 쌀쌀해지는 것을 보니 이 해도 회상(回想)의 계절을 재촉하고 있는 게 분명하다. 한 해의 마감인 섣달은 어쩔 수 없이 퇴락과 마무리가 교차되는 끝자락이다. 젊은 세대들은 새해를 맞을 채비와 희망찬 꿈에 부풀기도 하지만, 나이 든 세대들은 회억(回億) 속에 잠기는 것이 고작, 그러나 이것도 자연의 섭리이다.

시작이 있기에 마감이 있고, 마감은 또 다른 출발의 계기가 된다. 오늘, 우리는 하나의 비통한 소명의 마감을 맞이했다. '간도협약' 무효를 두고 하는 말이다.

2009년은 우리 땅 '간도'를 빼앗긴 지 100년이 되는 해이다. 1909년 9월 4일은 대한제국과 청나라 사이에 압록강과 두만강을 국경선으로 확정한 '간도협약'이 체결된 날이다. 우리가 아닌 일본제국주의의 손에 의해서다. 1909년은 이 조약으로 간도땅과 백두산 천지마저 중국에다 내어 주게 된 비운의 해였다.

남의 손에 의해 체결되었던 '간도협약'은 마땅히 무효가 되어야 옳다. 일찍이 만주땅에 속한 서간도와 북간도는 사람이 살지 않았던 빈터였는데 조선인들이 넘나들면서 일구어 농사를 짓고 살았던 곳이다. 그런데 일본제국은 남만주 철도부설권에 따른 이권을 확보할 계략으로 땅주인인 조선사람은 배제한 채 청·일 사이에 '간도협약'이란 이름으로 간도땅을 청국에다 넘겨주고 말았다. 이는 강제조약이었던 '을사늑약' 때 조선의 외교권을 빼앗아갔던 도당들이 자행한 불법의 산물이라 하지 않을 수 없다.

또한 1962년에는 북한과 중국이 '조·중변계조약'을 맺으면서 두만강과 백두산의 천지가 맞붙어 있지 않음에도 아랑곳없이 '평행선'을 그어 천지가 절반으로 잘려 나가도록 하는 중국의 꾐에 넘어갔다.

　참고로 만주(滿洲)와 간도(間島)땅의 이름 뜻을 새겨 둘까 한다. 만주라는 땅 이름은 일제가 '만주국'이라는 괴뢰정부를 세우기 이전까지는 땅의 이름이 아니라 '여진'이라 일컫던 곳의 '민족'이름이었다.

　그런데 필자의 경우 '만주'라는 이름을 들을 때면 썩 좋지 않은 기분이 든다. 최근에 '한민족문제연구소'가 펴낸 《친일인명사전》에 안익태 선생을 포함시켜 놓았기 때문이다.

　알다시피 선생의 음악 스승은 리하르트 스트라우스이다. 만주국 건국 1주년이 되던 해에 스승의 권유에 따라 만주국 '건국축하기념'곡을 작곡했고 이를 연주했었다. 이 일이 빌미가 되어 친일파로 몰린 것이다. 과연 친일의 '잣대'가 어떤 '자'인지 심히 유감스럽다.

　다음은 간도(間島)인데, 흔히 '사이섬'이라고 부르고 있지만 결코 섬은 아니다. 조선사람들이 그 곳을 개간해 만든 '개간한 땅'이라는 뜻의 간토(墾土)가 변음되었다는 것이 유력한 풀이이다. 두만강과 송화강 그리고 흑룡강에 둘러싸여 있을 뿐 섬은 아닌 것이다. 오늘의 러시아땅 연해주에 접경해 있는 북간도와 서간도를 합친 면적은 한반도보다 배나 크다.

　간도에 얽힌 문제 가운데는 백두산에 세워졌던 '정계비'도 한몫을 하고 있지 않나 싶다. 토문강과 두만강의 비슷한 발음 때문에 국경 문제가 헛갈리게 된 것이다. 1712년에 세워진 정계비의 분수령에서 압록강과 두만강의 물줄기가 이어지는 것이 아니라, 토문강이 송화강 물줄기로 흘러

2009년은 우리 땅 '간도' 를 빼앗긴 지 100년이 되는 해이다.
1909년 9월 4일은 대한제국과 청나라 사이에 압록강과 두만강을
국경선으로 확정한 '간도협약' 이 체결된 날이다.
우리가 아닌 일본제국주의의 손에 의해서다.

내리기 때문에 꼭 바로 잡아 국경을 바꿔야 한다.

중국은 동북공정 이후에 정계비를 옮겼거나 없애 버렸다는 소문도 들린다. 이보다 앞서 앞으로 닥쳐 올 국경문제를 미리 준비하느라 1962년에 '조·중 변계조약' 을 서두른 것이라는 생각이 든다.

당장이라도 대한민국은 중국의 눈치만 살피고 있을 것이 아니라 실리 추구를 위한 계획을 짜놓아야 할 것이다. 우리의 주권과 자존을 위해서라도 정부가 나서 '간도협약' 부터 무효화시킴이 마땅하다.

'간도협약' 100주년을 맞아 민간단체인 '민족회의통일준비정부' 와 '간도 되찾기 운동본부' 가 국제사회에 소송을 제기하려 했지만 소송 주체가 국가거나 유엔 회원국 또는 유엔 기구가 아니라는 걸림돌에 걸리고 말았다. 그렇지만 위의 민간단체들은 정부가 못하고 있는 일을 해내었다. 네덜란드의 헤이그 국제사법 재판소에 대표단을 파견해서 관련 서류를 접수시켰고 다른 단체에서는 '탄원서' 를 우편으로 발송했다고도 한다. 이외에도 '간도 영유권 회복을 위한 국민운동본부' 는 9월 4일 기자회견도 열었고 정치권에서는 여야 국회의원 50여 명이 오랜만에 한 목소리로 입안한 '간도협약의 원천적 무효 확인에 관한 결의안' 을 국회외교통상 통일위원회에 제출해 놓고 있다고 한다.

우리 우취 단체도 '맞춤형 간도엽서' 를 만들어 우편활용에 이용한다면 이 또한 우취 자료를 통해 홍보와 캠페인에 참여하는 길이라고 생각된다.

'독도'는 영원히 우리 땅이다

올해 2011년 3월, 이웃 일본이 강도 높은 지진에다 쓰나미 현상으로 인해 최악의 재앙을 입었다. 더욱이 원자로의 파괴로 누출된 방사능이 주변지역은 물론 태평양을 오염시키고 있다. 이는 전 인류가 겪게 된 재앙이다. 사실 일본은 과거 우리 민족을 짓밟았던 적국이었다. 그렇지만 우리나라는 인류애라는 관용으로 지난날의 한을 묻어둔 채 이번 재앙의 이재민을 돕자는 손길을 펴 500억 원이라는 구호금을 모으기도 했다.

그런데 그네들은 자기 나라 안에 사건이 터지기만 하면 '독도(獨島)' 문제를 꺼내던 상투적인 버릇을 이번에도 예외없이 보이고야 말았다. 미리 끝말부터 남기자면 '독도'는 두 말할 나위 없는 영원한 우리 땅이다. 역사적으로 봐도 신라 때부터 우리 땅이었다.

당시에는 우산국이라 일컬었고, 오늘의 울릉도를 비롯한 주변의 모든 섬을 포함해서 우리나라가 다스린 것이다. 섬들의 생성 과정으로는 울릉도 생성 이전에 독도가 먼저 생겼다. 생성 연대를 살펴보면 독도는 약 460만 년 전에서 250만 년 전에 생긴 것으로 추정되고, 울릉도는 250만 년 전에 생겨났다는 기록이 있다. 1454년 《세종실록지리지》나 1530년 《신증동국여지승람》 외에도 많은 기록들이 남아 있다. 한 예로 울릉도에 상륙했던 사람들 중에는 신라 지증왕 때 장수 '이사부'가 있었고 조선시대에 와서는 '안용복'이라는 어부가 우산국(독도)을 오갔던 것이다.

일본 쪽의 기록에도 1877년 국가 최고기관이었던 태정관의 지시문에 "울릉도와 독도는 일본과 관계 없다"라고 적고 있다. 좀 더 상세히 살펴보면 18세기에 발간된 정상익의 《동국지도》에 울릉도와 우산국의 위치

라든가 섬의 크기 등이 정확히 표기되어 있다. 또한 1899년(광무 3년)에 신식 교육기관에서 교과서로 활용했던《대한지지》에도 울릉도 옆에다 '우산(于山)' 으로 그려 넣은 독도가 보인다. 그리고 1900년에는 고종황제 칙령 제41조에 의해 독도의 행정구역이 명확히 밝혀져 있다.

이 기록이야말로 공식적인 기록이라 할 수 있다. 울릉군의 한 부속도 서로 강원도에 편입되었다가 1914년 행정구역 개편에 의해 경상북도에 편입되어 오늘에 이르고 있다. 2000년 4월 7일부터 행정구역상 주소는 경상북도 울릉군 독도리 산 1 ─산 37로 정해졌다. 제2차 세계대전이 끝난 후 일본이 연합국과 맺은 '대일평화조약' 에서도 "일본은 한국의 독립을 인정하고 한국에 대한 권리, 권원(title)과 청구권을 포기한다" 고 되어 있음에도 불구하고 '독도' 만은 한국 영토에서 제외되었다는 억측을 부리고 있으니 가관이 아닐 수 없다.

1837년에 일본이 펴낸 지도책에도 '독도' 에 대한 기록은 아무데도 없다는 주장도 있다. 이 책을 처음으로 공개한 사람은 현 세종대학교 독도 종합연구소장으로 있는 호사카 유지 교수로 이를 얼마 전 조선일보에 소개한 바 있다. 1837년은 일본의 에도시대인데 책 이름은《국군전도(國郡全圖)》이다. 말하자면 1905년 한국을 강제 침탈하기 이전까지는 독도를 어느 기록에서도 찾아볼 수가 없다는 것이다.

그럼에도 일본은 중학교 교과서인 도덕과 지리책에다 "한국이 불법으로 독도를 점거하고 있다" 는 내용을 더 부풀려서 가르친다고 하니 어처구니가 없다. 이렇게 교과서에 거짓으로 기술한다고 해서 우리가 독도를 방치하지도 않을 뿐더러 실효적 지배나 역사적 사실의 정당성이 국제법적으로 문제가 될 수는 없는 것이다. 문제는 지나간 10여 년 전보다 강도 높게 확대 왜곡하고 있다는 것이고, 우리는 이에 맞대응할 방안도 강구해야 한다는 것이다.

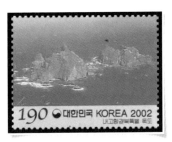

이러한 상황에서 한반도 침략의 원흉인 이토 히로부미(伊藤博文, 안중근 의사에 의해 저격당함)의 5세손이라는 마쓰모토 다케아키(松本剛明) 일본 외상이 또 망언을 하고 나섰다. 이에 주일 권철현 대사가 독도 영유권 주장에 항의를 하자 '독도(일본명 다케시마)는 일본의 고유 영토' 라고 반박했다. 우리 땅에 우리가 설치해 놓은 시설물까지 불법이라고 하다니 기가 찰 노릇이다. 다행히 우리 정부는 독도에 대한 '종합해양기지' 건설을 위해 지난 15일 현대건설과 대우건설로 이루어진 시공사를 선정했다고 한다.

그리고 오는 2012년 말까지 공사를 끝낼 거란다. 일본은 또 국가 차원에서 '다케시마의 날' 을 제정하자는 목소리를 내고 있다. 1905년에 벌어졌던 러·일 전쟁 때 멋대로 빼앗아갔던 독도를 자기네 땅이라니 너무나 뻔뻔하기 그지없다. 우리 정부에서도 독도 문제를 전문적으로 다루기 위한 '별도의 기관' 을 설치한다고 한다.

한 주 전쯤 어느 신문에 세종대 고의장 명예교수가 '독도와 울릉도를 국립공원으로 만들자' 는 글을 실었다. 즉 해상국립공원으로 지정하자는 것이었다. 신용하 교수가 회장을 맡고 있는 독도사랑회에 필자도 오래 전부터 회원이라 해양공원 설치에 대한 서명문 등이 시작되면 기꺼이 참여할 거다. 그리고 2008년부터 독도로 옮겨 살면서 르포 형식으로 펴낸 《여기는 독도》(대구매일신문 기자 전충진 저)라는 책도 사 볼 생각이다.

끝으로 '독도' 관련 우표 이야기를 다시 꺼내어 본다. 독도우표는 우리나라에서만 발행되었다. 1954년 당시 화폐단위가 '환' 이었던 시기에 3종의 독도우표가 우취가들의 건의로 나왔고 그 후 여러 종의 우표가 발행되었다. 최초의 우표가 나왔을 때 일본은 당황한 나머지 우표발행이 불법이라며 UPU에 제소까지 했지만 보기 좋게 패소 당하고 말았다. 2002년과 2004년에도 독도우표는 계속 나왔다. 이보다 앞선 1983년 관광 그림엽서에도 독도 전경이 담긴 우표가 등장했다.

'어린 왕자' 지구 방문 무기 연기되다

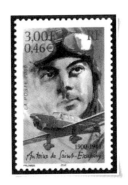

우 리나라 최초의 우주인이 태어나는 데 맞추어 생텍쥐페리의 《어린 왕자》가 또 화젯거리에 올랐다.

생텍쥐페리의 유족재단(SOGEX)이 상표권을 들고 나왔다. 어린 왕자를 소재로 한 삽화와 제호 때문에 서점가와 출판업계가 술렁이고 있다.

이보다 앞서서는 이중섭의 작품에 대한 진위 여부로 법정 싸움이 터졌고 박수근의 〈빨래터〉는 소장자 미국인의 진술로 감정이 일단락된 결과라고 하지만 전문가들은 수긍할 수 없다면서 시비의 휴면상태일 뿐이란다. 최근 삼성그룹이 비자금으로 구입했다는 의혹을 빚었던 로이 리히텐슈타인의 작품 〈행복한 눈물〉은 눈물을 거두지 않은 채 한국을 떠났다. 이 같은 화젯거리들은 소강상태에서 침잠될 수도 있지만 《어린 왕자》는 결코 아니다. 왜냐면 그 언젠가는 생텍쥐페리와 함께 지구로 돌아올지도 모르기 때문이다.

이번에 불거진 상표권 문제와 더불어 베스트셀러의 수치가 얼마만큼이나 올라갈지 예상키가 어려운 '현재 진행형'의 사안이라서 그렇다.

《어린 왕자》의 판매 수량은 국내서만 연간 10~20여 만권이 팔리고 있다. 전세계 140개 언어로 번역되었고 국내서도 600개 출판사가 펴낸 종류는 190종이나 된다. 서울 교보문고 검색에 뜨는 책만도 20개인데 가격은 2천원에서 9천팔백원 정도이다. 프랑스 자존심의 어린 왕자도 영국의 셰익스피어나 돈키호테의 나라 스페인에 뒤떨어지지 않고 있다.

사실, 어른들을 위한 동화책인 어린 왕자를 가볍게 읽고나면 뭐가 뭔

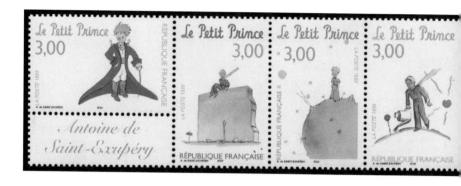

지 남는 게 없겠지만 상상력과 관찰력을 더하면 우주가 보이고 살아 있는 꿈이 떠오르고야 만다. 그렇지 않고서야 전에 필자가 얘기했듯 서너댓 번 읽었다는 것이 빈말이 되지 않겠는가? 삽화 역시 그림이기보다 '상상력이 담긴 꿈'이라서 멋지다.

'어린 왕자'의 고향은 B612소행성이다.

어느 해 왕자가 마치 황새 같은 여러 마리 새가 이끄는 줄을 타고 지구로 오기 전 한날의 일과는 장미꽃에다 물을 주는 일이었고 화산에서 자라고 있는 너도밤나무의 굵은 뿌리들을 잘라내는 작업이었다. 잔가지가 뻗어 소행성들을 파괴시킬까 봐서였다.

생텍쥐페리가 우리 곁을 떠난 것은 어린 왕자를 만나려고, 구식이긴 했어도 아주 느리게 날으는 군사용 정찰기를 타고 소행성으로 올라갔다(사실은 추락됐지만). 그런 후 소행성의 여행이 끝나고 나면 돌아올 것으로 소망했지만 최근 SOGEX사건 때문에 무기 연기되었을 게다.

어쩌면, 우주 나들이에 나섰다가 실험은 잘 끝냈지만 귀환에 맘 조이게 했던 이소연 박사께 어린 왕자의 비밀을 엿들을 수야 있겠지! 최근 사건 때문에 어린 왕자의 프랑스어 'Le Petit Prince' 서체라든가 '별을 바라보는 어린 왕자' 등 삽화가 국내 출판사에서 일정 기간 상표 사용권을 갖고 있다손 치더라도 '맞춤형 엽서'와 '나만의 우표' 속에 담아서도 안 된다.

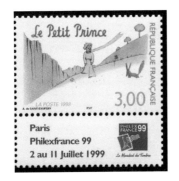

국내 특허법 변리사들에 의하면 '상표권 침해는 상표로 사용했을 경우에 해당한다' 라고 하며 책 속의 삽화는 상표권 침해라고 해석하기 곤란하다지만, 이 역시 애매한 해석으로 SOGEX가 시비를 걸어올 때 법적으로 대처해야 하는 번거로움이 따른다. 당분간은 관망해야 한다. 그러니까 저작권을 얻어 책 속에 들어간 삽화가 어째서 문제가 되느냐는 판단은 출판사에 맡겨 두는 게 좋다는 뜻이다. SOGEX의 저의는 국내 판매가 신장되고 있는 것에 욕심이 생겨난 것일 것 같다.

그럼 그림 속의 삽화 설명을 간략히 소개할까 싶다. 우표의 왼쪽에서부터 편의상 1〜5까지로 나눠 설명을 한다.

1. 왼손에 칼을 든 채 소매 달린 멋진 망토 같은 겉옷을 걸친 이가 '어린 왕자' 이다. 그리고 이 도안 속에는 설명이 적혀 있지 않지만 책 속에는 이렇게 적어 놓았다. "훗날 내가 그를 그린 것들 가운데 가장 잘된 그림이다."

2. 한 마리의 뱀이 어린 왕자를 올려다 보고 있는데 어린 왕자는 이렇게 말한다. '그럼 이제 가 봐… 내려가야겠어!'

3. 어린 왕자가 살고 있는 소행성 B 612.

4. 서 있는 어린 왕자에게 꽃이 이렇게 말한다. "아침 먹을 시간이죠? 제 식사도 좀 생각해 주시겠어요?" 그러자 물뿌리개를 가져 와서 꽃에게 신선한 물로 아침을 대접하고 있다.

5. 사과나무 아래로 거닐다가 여우를 만난다.

"넌 누구야! 참 예쁘구나", "난 여우야." 생텍쥐페리는 그가 동경했던 어린 왕자 자신일지도 모른다. 그가 남긴 말로 맺는다.

"사물은 마음으로 봐야 정확히 보이는데 눈에는 보이지 않는다고."

김동진 선생과 '백치 아다다'

우리나라 가곡 중에서 으뜸 곡을 추천하라면 〈가고파〉를 주저없이 내어놓고 싶다.

여러 해 전에 전국의 음악 애호가들을 상대로 우리 가곡의 순위를 뽑는 설문 조사가 있었다.

〈가고파〉가 단연 1위였고 작곡가 역시 김동진 선생이라고 지상으로 보도된 적이 있었다. 〈가고파〉는 노산 이은상 선생의 가사이다. 곡은 김동진 선생께서 작곡하였다.

〈가고파〉는 김동진 선생께서 북한에 있을 때 작곡한 향수 짙은 가곡 중의 가곡이다. '내 고향 남쪽 바다며 그 파란 물' 은 마산 앞바다이다. 선생의 말씀에 따르면 작곡하는 과정에서 노산 선생의 시만은 한 자 한 획

도 수정하지 않고 그대로 살렸다고 하였다. 너무도 시정 짙은 〈가고파〉는 1988년 음악 시리즈 우표가 발행되면서 디자인에 올랐고 그 후 1999년에는 마산 개항 백주년을 맞이하면서 더 멋지고 악보가 깔린 〈가고파〉 우표가 두 번째로 발행되었다.

참고로 말씀 드리면 김동진(97세) 선생께서는 100세를 앞둔 요즘에도 작곡에 여념이 없으시다. 2007년 10월 22일에는 제40회 우리 가곡 부르기 단체인 '내 마음의 노래' (www.krsong.com)에서 '김동진 선생님의 밤' 이 마련되었다. 이날, 선생님께서 작곡해 주셨던 필자의 노래 〈강가에서〉(naver 까페로 들어가 '한국 신작시 신작곡 운동' 을 열면 감상이 가능함)도 연주되고 함께 불렀었다.

그런데 〈가고파〉의 특징은 1절 곡과는 전혀 다른 후편곡(2절에 해당)도

있다. 이 후편은 남한에 오신
후에 새로 작곡하신 작품이
다.

　그날, '김동진 선생님의
밤'은 좀 색다른 노래 부르기
밤이었다. 흔히 작곡가들은 대중가요를 작곡하는 작곡가와 가곡만을 작
곡하는 작곡가로 구분해서 이해하고 있는 것이 예사이다. 그럼에도 김동
진 선생께서는 대중가요도 서너곡을 작곡하였다고 술회한 적이 있었다.
그중에는 영화 주제가도 있었는데 대표적인 노래가 〈백치 아다다〉(홍은
원 작사, 나애심 노래)이다. 선생님을 무대 위로 모신 후 손수 지휘해 주시
는 열정에 맞추어 청중들은 일제히 기립하여 〈백치 아다다〉를 열창했던
것이다.

※ 필자주─이 글은 선생님 작고 전에 썼음

백치 아다다

　　초여름 산들바람 고은 볼에 스칠 때
　　검은 머리 큰 비녀에 다홍치마 어여뻐라
　　꽃가마에 미소 짓는 말 못하는 아다다여
　　차라리 모를 것을 젊은 날의 그 행복
　　가슴에 못 박고서 떠나버린 님 그리워
　　별 아래 울며 새는 검은 눈에 아다다(1절)

저 세상 갈 때까지 몰랐던 이야기
– '파랑도' 와 '선구자' 와 '회중시계'

현대 의약은 인간의 수명을 엄청나게 연장시켜 놓았다. 한 세기 전보다 평균 수명이 배 가까이로 늘어난 셈이다. 반면에 성인병이나 또 다른 질병들도 뒤지지 않으려 하고 있다. 그래서 '만수무강' 이라는 인사말보다는 '좋은 나날 되십시오' 라는 덕담이 듣기 좋은지도 모른다. 어쩌면 노벨 의학상이 '인류역사가 끝나는 그날까지 지속되리라' 는 짐작은 빗나가지 않을 것이다. 아무튼 신은 인간을 창조하면서부터 유한성을 선물해 놓았다. 의학의 아버지 히포크라테스의 '인생은 짧고 예술(의술)은 길다' 라는 아포리즘은 이를 증명이나 하듯 맞는 말이다. 그래서 평자들은 '요절' 이라는 낱말을 만들어 놓았다.

이 말은 주로 유명인에 적용되는데 아쉽다는 다른 표현이다. 때문에 선량한 삶을 살려는 노력의 방편으로 종교를 갖기도 하고 배려와 자선에 애쓰는 이들이 생기고 있는 것이다. 이 글 제목에 있는 세 가지 내용은 보통 사람들에게도 얼마든지 있었거나 일어날 수 있는 것들이다. 그러나 어쩔 수 없이 화두에 올려진 까닭은 유명인이기 때문이다.

첫 번째 이야기는 '파랑도' 인데 현민 유진오 박사에 대한 일화이다. 현민 선생을 거명할 때는 대한민국 헌법을 기초하셨고, 고려대학교 총장 역임이라는 큰 경력 때문에 소설을 쓰셨던 '소설가' 라는 이력은 생략되고 만다. 선생은 생전에 유명 언론인이셨던 홍종인(대한산악회 회장도 역임) 선생과도 절친한 사이로 끝날까지 교분을 가졌던 것으로도 소문이 나 있다. 두 분의 성품이 꼿꼿하기 그지없었던 것으로도 유명해서 그렇

다. 현민은 육당 최남선 선생님과 우리나라 영토인 독도 문제 때문에 자주 뵙거나 토론을 하던 중 '파랑도'에 대한 이야기를 듣게 되었다. 파랑도의 위치는 전남 목포와 일본 나가사키와 중국 상하이를 연결했을 때엔 삼각형 속에 드는 섬이다. 그러나 그때까지만 해도 물 위에 뜬 형태가 아니라 물 속에 잠겨 있는 암석군이었다. 때때로 풍랑이 일 때면 흰 거품을 뿜어내는 신비 속에 갇혀 있었고, 한반도 대륙붕 끝 자락 쯤에 위치하여 평온한 날씨엔 그 모습을 구경하기가 어려웠다. 현민 선생은 끝내 확인을 못하시고 육당 선생을 원망까지 하셨다는 기록까지 남겨 두셨다. 마치 전설의 섬인 양 '이어도'로 불리어 왔던 '파랑도'였다. 지금은 우리의 최남단 '마라도', 서남쪽 149킬로미터 지점에 위치한 것으로 실측도 되었고, 우리나라 해양과학기지의 설치물이 건립되어 있기도 하다. 전날에 외국인에 의해 직경 500m로 된 암초였음이 알려지면서 소코트라 바위/Socotra Rock라고 불리어진 적도 있었다. 현민 선생은 '이어도'를 확인 못하시고 타계하신 것이다.

두 번째 이야기는 전에도 설명한 적이 있었던 우리의 애창곡 〈선구자〉이다. 윤해영 작사, 조두남 작곡, 노래는 엄정행이 불렀다. 조두남 선생이 생전에 〈선구자〉 노래는 만주에서 21세 때였던 1933년에 작곡하였다고 하셨다(현재 이론도 제기되어 있음). 그 무렵 윤해영이라는 청년이 백마를 타고 와서(우표에는 달밤으로 묘사되어 흰말이 아님) 3절로 된 가사를 건네면서 조선이 해방되면 곡을 찾아 가겠다고 하면서 사라졌다는 것이다. 드디어 8월 15일에 해방이 되었는데 귀국을 늦추면서까지 그 애국(?) 청년을 기다렸지만 소식을 못 들은 채 귀국길에 올랐고 그 후 6.25전쟁이 터져 마산으로 피난하여 그 곳에서 〈선구자〉를 세상에 발표하였던 것이다. 그 후 강산도 서너 번 변하였고, 우표에까지 〈선구자〉는 디자인되어 국민들의 애창곡에 들어가 있었지만, 정작 작사가 윤해영은 고향 땅 함경도로 들어가 시를 쓰는 시인으로 김일성 찬양시까지 발표하다가 〈선구자〉 노래를 못 듣고 이 세상을 떴고, 조두남 선생 역시 윤해영의 행적

을 수소문조차 못하고 생을 마감한 후에야 연변 조선족의 모교수가 방한하여 윤해영의 공산당 활동을 소상히 알려주었던 것이다. 그렇다고 〈선구자〉 노래를 안 부를 수가 있을까? 애국가이든 봉선화이든 윤이상 선생의 음악을 친일이나 친북이란 이념 속에 가두어 버린다면 이는 육당의 기미독립선언문 역시 조금도 다를 바가 없다고 생각한다.

끝으로 에이브러함 링컨의 '회중시계'에 얽힌 '비밀의 설'이 사실로 드러났던 이야기이다. 2008년 3월 11일자 워싱턴 포스트에는 여태껏 '전설'로 회자되고 있었던 미국 16대 대통령 에이브러함 링컨이 평소 활용하고 있다가 지금은 워싱턴 DC에 있는 국립역사박물관에 소장되어 있는 유품 중 '회중시계' 속에 감추어져 있었던 비밀이 사실로 판명되었다. 내용은 이렇다. 1861년 4월 13일에 당시 시계 수리공이었던 조너던 딜런이 시계 속에 새겨놨던 메시지였다. "포터 섬터가 남군에 의해 공격당했다. 우리에게 정부를 갖게 해 주신 하느님께 감사 드린다"라는 매우 근엄한 '경구' 같은 것이었다. 이 같은 메시지는 생시의 링컨은 감쪽같이 모르고 있었고 수리공도 발견하길 내심 은근히 기대했겠지만 두 사람 모두 〈선구자〉의 작사자나 작곡가와 비슷한 사례가 된 것이다. 단, 모두가 유명세를 지녔던 명사들의 주변 일화이어야 이야기꺼리가 됨은 불문가지라고 해야 할까?

우리의 '우취'도 마찬가지라고 생각될 때가 더러 있다. 아직도 결론을 못 내리고 있는 '아름다운 시비' 꺼리가 있다. '문 위 실체봉투'이다. 언젠가는 발견될 거라는 견해와 필자처럼 나오기는 절대로 불가능하다라는 견해인데 나와 봤자 '위작'이라고 하겠다. 최초의 철인이 숨겨(?)져 있겠지만, 없더라도 지금은 감정할 방법이 없을 정도로 꼭 닮은 철인을 만들 수가 있으니까, 감정을 하기 위해 어떤 사용필 우표를 진짜로 삼을지(샘플) 누가 응하겠는가 말이다.

우리나라 '도로원표' 는 두 곳에 있다

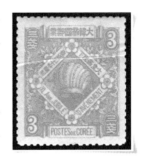

각 나라마다 '도로원표' (道路元標)가 있을 것이다. 이는 어떤 표지물을 도로와 가까운 위치에다 설정해 놓고 그 기점으로부터 거리와 방향을 가늠하는 설치물을 일컫는 말이다.

우리나라도 예전에 광화문 거리에 네모로 깎아 세운 석물 '도로원표' 가 두 개 있었다고 한다. 그 위치는 충무공 이순신 장군의 동상이 서 있는 근방 쯤이 아닌가 싶다. 설치 때는 두 개였지만 지금은 한 개만 남아 있다. 6.25전쟁의 휴전협정 이후인 1954년에 '기념비전' (記念碑殿)을 보수하면서 이 비각 뜰에다 석물 '도로원표' 를 옮겨 놓았다. 기념비전이라 함은 '교보문고' 빌딩 옆의 오두막 같은 비각 이름이다. 광무 6년이던 1902년에 고종 즉위 40년 칭경비(高宗即位40年稱慶碑)를 모셔 놓은 곳이다. 조선의 국호가 대한제국으로 바뀌고 고종 임금이 타의에 의했지만 황제(皇帝)라는 칭호를 쓰게 된 것을 기려 건립되었다. 비각 안에는 황태자 순종이 손수 쓴 글씨를 비에다 새겨 놓았고 사적 171호로 지정되어 있다.

어차피 우표 얘길 꺼내자면, 우리나라 최초 기념우표인 어극(御極) 40주년 우표도 그때(고종 51세) 발행되었다. 우표디자인은 고종의 인물사진 대신 '원유관' 에다 한자 표기의 국호와 불어로 된 국명이 들어간 3전 짜리로, 나라꽃 무궁화가 아닌 조선의 이화(李花-오얏꽃)로 장식되었고 바탕색은 황실의 주조색인 황금색이다. '어극 우표' 는 1905년 을사늑약 때 나온 재쇄 무공우표도 있다.

그런데 비각 안에 보존된 현존의 도로원표는 사실상 도로원표의 구실이 사라져 버린 상태이다. 왜냐하면 '새도로원표'에 밀려났기 때문이다.

여러 해 전에 TV에 방영되었던 〈모래시계〉라는 드라마 속에 등장한 '정동진'이라는 동해 바닷가 간이 기차역이 관광명소가 되었을 때까지가 '도로원표'였을 따름이다.

새로 조성해 놓은 새 도로원표도 두 개다. 한 개는 12간지에 둘러싸인 조형물인데 바닥에 '道路元標'라는 한자 동판이 깔려 있는 실제의 도로원표인 셈이다. 다른 한 개는 2~3미터쯤 벗어난 위치에 한글로 표기된 자연석 비석 '도로원표'이다.

이들 조형물은 2002년 FIFA월드컵 축구대회 기념으로 조성했다고 설명해 놓았다. 그리고 최초의 도로원표는 이곳서부터 151미터 지점에 설치되어 있었다는 기록과 함께 새 도로원표의 위치를 알리는 해발과 좌표의 경도, 위도에 대한 설명도 표지해 놓았다.

부산까지의 거리는 456㎞, 독도 435, 신의주 360, 광주 329, 제주 530, 마라도 579와 Tokyo까지는 1,158, New York 11,058 등 전국 53개 도시, 외국도시 64개의 거리 표시를 동판에다 새겨서 깔아 놓았다.

새 도로원표의 위치는 옛 국제극장(현 동화면세점)과 코리아나 호텔(조선일보) 사이로 신한은행 광화문 지점 앞이다.

한국 〈우정100년사〉를 쓴 나림(那林) 이병주 소설가의 단골 찻집이었던 아리스(훗날 아리랑) 다방 바로 앞이다. 그리고 우리나라 유일의 '간판' 없는 파출소 건물과는 바로 붙어 있다. 새 도로원표를 볼 때마다 아쉬운 마음도 생긴다. 기왕이면 새 조형물에다 옛 도로원표를 아울러 조성시켰더라면 좋았을 테고, 최초의 지점에는 동판으로 만든 표지물이라도 조성했다면 역사의식 있는 처사라고 갈채를 보낼 수도 있을 것이다.

그런데 새 도로원표의 조성물은 신축빌딩 건축 때 의무적으로 건물 앞 공간에다 설치해야 하는 건축법에 따르느라고 마지못해 조성했을 거라는 느낌 때문에 찜찜한 기분을 지울 수가 없다.

'아리랑'과 '애국가'에 대한 생각

한민족의 전통 가락 '아리랑'의 이미지가 춘사 나운규의 영화 〈아리랑〉에 집착되는 까닭을 요즘에 와서 정리가 되는 듯하다. 한반도의 남북에서 개최되고 있는 '국제영화축제' 때문인가 싶다.

그러니까 한반도에서 열리고 있는 국제영화제는 두 곳이다. 한국의 부산과 북한의 평양이다. 평양에서 열리고 있는 국제영화제(평양영화축제)는 제11차이고 부산국제영화제(PIFF)는 북한보다 두어 해 앞선 13회째가 된다.

올해(2008년)는 두 영화제에서 각각 특별한 이벤트를 벌이고 있다. 택배전문기업이고 우리나라에서도 성업중인 DHL이 북한의 축제를 특별 지원한다고 전한다. 평양축제는 지난 9월 17일부터 '자주, 평화, 친선'이라는 슬로건을 내세우고 다큐멘터리 단편영화의 경연과 함께 영화 관련 세미나도 개최했다는데 이 축제는 21년의 전통을 유지해 오고 있다는 것이다.

한편, 부산국제영화제도 축제와 함께 부산의 명물이 될 전용 상영관 건립을 위한 공사가 지난 2일 해운대에서 착공식이 거행되었다. 전용관의 준공날은 2011년 10월로 잡아 놓았다. 전날엔 해운대 동백섬에다 국제회의장인 '누리마루'(세상의 머리란 뜻)를 열어 ASEM 회의를 개최했었다. 이번에도 아름다운 우리 말이 또 하나 태어나게 되었다.

해운대(海雲臺)라는 지명은 고운 최치원 선생이 자신의 호인 '海雲'을 따서 작명하였는데 지금으로부터 1,100여 년 전의 일이다. 이제는 순수 우리 말이 해운대서 자리잡게 되어 뿌듯함을 느낀다. 전용관의 이름은 '두레라움'이다. 이는 '함께 모여 즐긴다'라는 뜻이다.

평양영화축제를 앞두고 북한의 김정일 국방위
원장이 병고를 치루고 있다는 소식이다. 잘 아는
바와 같이 그는 영화 마니아로 정평이 나 있다. 그
는 1973년에 《영화예술론》을 펴낸 적이 있는데 이
책은 북한 영화예술의 교본이 되어 있고 북한의
영화배우가 '인민배우'가 되기만 하면 당 간부급
대우에 고급 아파트까지 제공 받는다고 한다. 김
정일은 평양에다 방대한 영화 창고를 만들어 놓고 전 세계 명화 5만여 편
과 남한의 모든 필름도 수집하여 감상은 물론 남한의 배우, 감독 등의 이
름까지 줄줄이 외고 있다고 한다.

지난 2000년 김대중 대통령과의 남북 정상회담 때 남한 영화〈2박 3
일〉이라는 영화가 재미있었다고 털어놔 그때 수행한 이들마저 당혹스럽
게 만들었다니 가히 알 만하잖은가!

우리나라 영화의 효시인 춘사 나운규의〈아리랑〉은 사실상 우리 민족
의〈애국가〉나 다름없다. 이전에〈애국가〉가 나오기 전까지는 그랬다.

1926년 10월 1일 무성영화〈아리랑〉이 단성사 2층에서 상영되던 날,
극장을 채웠던 관객들은 한결같이 애국자들이 되고 말았다. 주제가 아리
랑이 흘러나오자 합창은 말할 나위 없었고 만세까지 목 터져라 외쳤으니
한민족의 애환을 담은 '국가'(國歌)였음이 틀림없지 않았으랴!

"풍년이 온다/ 풍년이 온다/ 이 강산 삼천리에/ 풍년이 온다/ 아리랑
아리랑 아라리요/ 아리랑 고개로 날 넘겨 주오."

우리나라 영화의 효시인 춘사 나운규의 〈아리랑〉은 사실상 우리 민족의 〈애국가〉나 다름없다. 이전에 〈애국가〉가 나오기 전까지는 그랬다. 1926년 10월 1일 무성영화 〈아리랑〉이 단성사 2층에서 상영되던 날, 극장을 채웠던 관객들은 한결같이 애국자들이 되고 말았다.

이 가사가 〈아리랑〉 영화의 주제가 가사이다. 나운규가 작사했는지는 지금도 이론이 있다. 마치 '애국가'의 작사자가 윤치호 씨가 아니라는 설과 다르지 않다. 한반도에는 〈민요 아리랑〉이 거의 3천여 개가 남아 있고 애국가 가사도 10여 개나 되어서 가끔은 혼란스럽기도 하다.

어쨌든 우리나라 영화를 떠올릴 때 〈아리랑〉과 〈애국가〉가 오버랩 되는 것은 필자만의 경우일까?

지난 2007년 한국영화 시리즈 첫 번째 묶음으로 나온 〈아리랑〉의 필름에 대한 시비거리도 여태 결론을 짓지 못하고 있다고 한다.

풍운아 나운규도 애국자였음엔 이론이 없을 테다. 윤동주 시인과 간도의 명동중학에다 연희전문 문과에 함께 다녔다는 사실, 또한 그럴 것만 같다.

오늘도 단성사 앞을 지나칠 때면 그 옛날 모습은 아닐지언정 그날 입장 못한 관객 속에 필자도 함께 묻혀 아리랑을 합창하고 있는 착각에 빠진다. 결코 우연한 착각이 아니라 필연의 침잠에 동참되어 있는 거나 다름없을 것 같다.

오륙도(五六島) 감상법

한반도에는 3,100여 개가 넘는 섬들이 산재해 있다. 지금은 다소 줄어들었다고 한다. 이 섬들에 이름이 붙여진 것은 그리 오래지 않다. 6.25전쟁 이후에 서서히 이름들이 붙기 시작했다. 예컨대 낙동강 하류 삼각주인 진우도(眞友島)만 해도 전쟁 때 부모 잃은 고아들이 정착하면서(이후 태풍 사라호 때문에 뭍으로 흩어졌음) 진우원에서 훗날 진우도로 등재된 사례이다.

섬 이름을 지은 이는 방수원(많은 특허권 소유자로 '물신'으로 한강을 건너는 시범까지 보였던 분이다) 씨로 고아원 원장이었다.

오륙도는 부산 앞바다의 등대섬으로 이루어진 돌섬이다. 이 섬들을 1985년에 부산시가 문화재로 지정했었다. 2007년 7월부터는 국가 문화재로 승격되면서 명승 24호로 지정되었다.

이 오륙도가 12만년 전만 해도 섬이 아닌 승두말(이곳에서부터 동해와 남해로 나뉜다)의 소반도였다가 세월이 흐르면서 지각운동과 파식작용으로 인해 육지에서 떨어져 나가 바위섬으로 변했다고 전한다. 동래부지 산천조(東萊府誌 山川條)에는 용대(龍臺)가 최초의 이름이었고 1740년부터 오륙도로 불리게 되었다고 적혀 있다.

지금은 1978년에 남구 용호2동에서 지번을 부여 등재시켰다. 용호동에서 바라보이는 바위섬에는 낚시꾼들이 한가롭고, 이 바위섬이 우삭도이다. 우삭도는 밀물과 썰물에 따라 방패섬과 솔섬으로 나뉜다. 이 조화 때문에 다섯 섬이 여섯이 되기도 한다. 그래서 오륙도가 되고야 만다. (방패섬은 용호동 936번지, 솔섬 937, 수리섬 938, 송곳섬 939, 굴섬 940, 등대섬 941) 사실은 다섯 개 돌섬들이라는 게 일반적인 이해이다. 그렇지만 상식적인

이해는 좀 헷갈릴 수도 있다. 바 닷물이 빠져 나가고 나면 다섯 이 되고, 오히려 물이 들어오는 밀물 때면 여섯이 된다. 원인에 대해선 오륙도의 체면을 유지 하기 위해서라도 해설은 묻어 둘까 싶다. 여섯 개 중에 솔섬엔 소나무가 있어 그렇고 수리섬

은 한때 독수리들이 갈매기 사냥으로 들락거려서 수리섬이다. 그런데 이 전에 지번을 매겼던 행정요원은 정말 멋쟁이었던가 싶다. 우삭도가 두 개로 나타났을 때 즉 방패섬과 솔섬으로 구분시켜 지번을 매겼던 여유로 움을 보였으니 말이다. 그러니까 노산 이은상 선생의 〈오륙도〉 시를 꿰 고 있었을 것이 분명해진다.

오륙도를 설명해 놓은 책자들엔 분명히 다섯 개의 바위섬이라 적어 놓 았음에도 지번을 여섯 개로 부여한 그 배짱이 여간 아니잖은가?

오륙도는 조용필이 부른 대중가요 〈돌아와요 부산항에〉에서 '오륙도 돌아가는' 노래로 열창되고 있지만, 일찍이 노산 이은상 선생께서 오륙 도의 정형시를 읊으 놓으셨다. 아마도 얼큰히 한 잔 드시고 오륙도를 쓰 신 게 맞을 게다.

오륙도가 가장 잘 보이는 위치는 영도섬 쪽이나 용두산 공원(부산 타워 가 있는 곳)에서다. 그러나 맨 정신에 다섯이든가 여섯은 결코 아니다. 학 창 때 친구들과 내기까지 걸면서 용두산에 오른 적도 있었다. 지금은 용 두산에서 오륙도를 감상하기는 어렵다. 전망이 가리워지고 말았다. 누가 뭐래도 '오륙도'는 오륙도일 뿐이다. 다섯이면 어떻고 여섯이라 우긴다 고 5도니 6도니 할 위인이 있을까!

노산 선생의 오륙도를 한 쪼끼 걸치지 않고 감상하시진 말기 당부한 다. 선생에 대한 예의가 아닐 테니까!

올해도 진달래꽃은 피고야 말 거다

民 족의 꽃이라면 두 말할 나위 없이 진달래를 떠올리게 된다. 여기에 흥을 돋우기 위한 가락은 마땅히 민족의 노래 〈아리랑〉이다.

이는 우리 민족의 정서이기도 하다. 물론 대한민국의 나라꽃은 무궁화이지만 진달래와는 다르다. 북한이 정해 놓은 나라꽃이 진달래여서가 아니라 우리 민족(국가 개념과는 다름)과 더불어 생활 속에 묻어나는 으뜸꽃이 진달래라고 생각하기 때문이다. 여기서의 진달래는 짙은 철쭉이나 개진달래 또는 흰진달래의 꽃빛이 아니라 4월이면 산비알(비탈)에 삐죽하게 솟아 웃음을 머금고 있는 듯한 참꽃의 정겨운 빛깔이다. 붉지도 분홍도 아니다. 뿐만 아니라 진달래는 암술이 수술보다 돋보인다. 마치 한 마리 여왕벌의 품위마냥 여러 개의 수술 가운데 오로지 한 개의 암술만이 길다랗게 뽐내고 있는 자태는 우아하기 그지없다.

필자의 졸시 〈옛추억〉(여기에 김동진 선생이 곡을 붙여 가곡으로 탄생되었다) 노랫말에도 진달래가 나오는데, 진달래 참꽃을 따먹던 어린 시절을 담아 놓았다. 참꽃 가지를 꺾어 들면 절로 '아리랑' 이 흘러 나왔다 (1986년 『현대문예』에 게재된 김연갑의 〈아리랑〉 참조).

우리의 진달래는 김소월의 시집 《진달래꽃》(훗날 김동진 선생이 곡을 붙여 〈진달래〉라는 노래를 만들었다)에서 활짝 피었다. 진달래는 한반도뿐 아니라 중국, 일본에서도 흔하게 피지만 '영변의 약산' 이 마음 속에 자리잡은 진정한 진달래 꽃밭이다. 일찍이 김소월이 노래했던 까닭이다.

이제 나라꽃은 '무궁화'로 민족의 꽃은 '진달래'로 자리매김해도 좋을 것 같다.
이 봄에는 애국가의 무궁화와 소월의 시 진달래를 힘껏 불러보면 어떨까!
진달래꽃은 온산과 들에 어김없이 흐드러지게 피고야 말 테니까!

나 보기가 역겨워
가실 때에는
말없이 고이 보내 드리우리다

영변의 약산
진달래꽃
아름 따다 가실 길에 뿌리우리다

가시는 걸음 걸음
놓인 그 꽃을
사뿐히 즈려밟고 가시옵소서

나 보기가 역겨워
가실 때에는 죽어도 아니 눈물 흘리우리다

－김소월의 시 〈진달래꽃〉 전문

소월이 태어난 곳은 스승인 안서 김억 선생이 태어났던 영변과 가까운
정주이다. 안서 선생이 펴낸 기행수필 〈약산동대〉(藥山東坮) 속에는 영
변을 '진달래와 떨어질 수 없는 곳'이라고 적어 놓았다. 영변은 산세가
험하지만 경관이 뛰어나 관서팔경의 하나로 꼽히며 멀리 황해가 내려다
보인다고 한다. 그러니까 약산동대 역시 소월의 진달래 때문에 유명해진
것이 아닐까 싶다. 소월은 진달래의 시인이기에 우리 민족의 위상이 더

이상 오를 데가 없을 그날까지 결코 잊혀지지 않을 것이다.

흔히 현대시를 말할 때 기법이니 뭐니 하지만 진달래꽃 마지막 시구에는 '죽어도 눈물 아니 흘리우리다' 가 아니라 반어법 같은 강조로 '아니 눈물 흘리우리다' 라고 노래하고 있다. 참으로 절묘하다.

한반도가 통일이 되는 날이면 무궁화가 실린 '애국가' 는 '국가' 라 바뀔 것이며, 여태껏 작사자가 미상으로 되어 있던 것도 윤치호 선생으로 바로잡게 될 것이다. *[지난 1956년 국사편찬위원회에서 애국가 가사는 윤치호(1865~1946) 선생이 단독으로 작사했다는 설을 논의했다. 당시에 찬성 11, 반대 2로 만장일치를 얻지 못해 결정을 유보했으나 이는 표수로 가결할 사안은 아니라고 생각한다─필자주]

2003년 12월 17일자 조선일보에는 미국 LA에서 세계명작가곡집인 《무궁화》가 발견되었다는 기사가 실렸다. 이 책자 속에 '애국가' 4절까지의 가사(윤치호 선생 작사)와 악보가 사진으로 소개되었다. 때문에 애국가 작사자를 미상으로 할 까닭은 없어진 것이나 다름 없지 않을까.

이제 나라꽃은 '무궁화' 로 민족의 꽃은 '진달래' 로 자리매김해도 좋을 것 같다. 이 봄에는 애국가의 무궁화와 소월의 시 진달래를 힘껏 불러보면 어떨까! 진달래꽃은 온산과 들에 어김없이 흐드러지게 피고야 말 테니까!

사람들은 간사해서 계절을 거스를지 몰라도 자연의 의지 속에 진달래가 피고 지면 어김 없이 무궁화 또한 만발하여 강산을 수놓을 것이다.

참고로 한 말씀 덧붙일까 싶다. 강원도 강릉 방동리의 강릉 박씨 종중 재실 안에 백 년이 넘은 무려 146cm나 되는 굵은 무궁화가 있다고 보도된 적이 있었다(「독서신문」 2011년 1월 16일자). 이 무궁화는 국가지정 문화재(천연기념물 제520호)로 등록시켰다고 한다. 아마도 나라 안에서 가장 큰 무궁화이면서 순수 재래종의 원형을 간직하고 있는 무궁화인 것 같다. 물론 강원도 홍천에 가면 한서 남궁 억 선생께서 심어 놓으신 무궁화 군락도 있고 해마다 무궁화 축제도 열리고 있다.

올해는 '고려대장경' 천 년의 해이다

우선 대장경이란 어떤 것인가부터 조금 정리해 보기로 한다. 마침 올해(2011년)는 대장경의 판각을 시작했던 서기 1011년(고려 현종2년)에서 꼭 천 년이 되는 해라 국제학술대회를 비롯해 나라 안 곳곳에서 행사들이 치 러지고 있다. 물론 초조대장경이 완성되었던 해는 76년이 흘러서였다.

그동안 대장경과 관련된 우표는 두어 번 발행되었지만 필자에겐 흡족지 못했다. 그런데 지난 9월 23일에 '2011 대장경천년세계문화축전' 기념으로 나온 우표는 기념인과 더불어 참 멋졌다(디자인 김소정).

일찍이 우리 민족이 불심 짙은 지혜를 담아 목판에도 새겼던 대장경(心, 卍, 卐으로 집약되어 있음)은 부처님의 온갖 가르침을 모아 새긴 불교경전의 총서라 할 수 있다. 흔히 절집 등에서 자주 보게 되는 '부처님 가슴 만' 또는 '불교 만' 이라 일컬어지는 '卍(일만 萬)'은 산스크리트 글이다. 대장경도 산스크리트 말로는 트리피타카(Trrpitaka)라 부른다. 그 뜻은 '3개의 바구니(담았다는 뜻)' 인데, 한자로 옮기면 '삼장' 이다. 즉 경(經 : sutra), 률(律 : vinaya), 론(論 : abhidarma)이라는 부처님의 말씀을 담은 것이다. 최초의 한역 대장경은 '개보판대장경' 이었다.

불교가 인도(네팔)에서 시작되어 중국을 거쳐 우리나라로 들어왔을 때만 해도 본디땅 산스크리트의 글은 고대 인도의 말이었다(후에 남방 인도의 글을 '팔리어' 라고 불렀다). 이것이 한자로 옮겨진 뒤 우리나라로 들어왔던 까닭에, 한자에 대한 새로운 인식에다 글씨꼴 새기는 기술을 개발하

게 된 것 같다.

우리의 조상 고려 사람들의 지혜와 불교의 신
심은 높이 우러러 봐야겠다. 군이 종교 테두리에
서만 볼 것이 아니라 우리 겨레의 높은 문화정신
을 되새기는 마음가짐을 담았다고 해야 할 것이
다. 이웃 섬나라 왜국(일본)은 예전에 자기들도 경판을 만들어 보겠노라
겁 없이 부산을 떨다가 실패하고 말았다. 그만큼 우리 민족은 문화적으
로 뛰어났다. 그럼에도 오늘 우리의 생활문화 정신은 일본보다 나아 보
이지 않으니 안타까운 노릇이다. 지난날 일본 강제식민지 때에 질서문화
등이 파묻혔던 탓일 게다.

초조대장경에 관한 기록은 이규보가 쓴 《동국이상국집》을 눈여겨 살
펴볼 필요가 있다. 옛날 이 땅을 넘보며 침입했던 적들(거란족과 몽골족)을
물리치기 위해 불심으로 온 백성이 힘을 모았다는 사실은 예사로운 일이
아니었다. 그런데 초조대장경 중에서 일본인들이 약탈해 간 수량은 무려
2,400여 권에 이른다. 나라 안에 남아 있는 것은 고작 300여 권에 불과하
다. 대장경(국보 32호)을 얘기하자면 경판과 경전으로 나누어 생각해 보게
된다. 천 년이나 어떻게 보존되어 왔을까? 놀랍다. 그만한 까닭을 살펴
봐야겠다. 첫째는 경판의 재질이다. 이는 어떤 나무보다도 실하다는 산
벚꽃나무와 일부는 배나무임이 오래 전에 판명되었다.

다음은 이 같은 목판을 가지고 찍어 놓은 종이가 전통 조선 종이라는
'한지'이다. 이 종이(명주천)는 누에고치가 뽑아낸 실로 만든 것이라 질
기면서 유연하고 먹물을 잘 빨아들이기에도 세상에서 으뜸으로 친다. 때
문에 천 년이 흘렀어도 끄떡이 없었던 것이다. 그리고 다시 새겼던 재조
대장경이 잘 보존된 까닭도 과학적인 지혜의 덕이 아닌가 싶다.

합천 해인사의 위치도 한몫하고 있다. 해발 700미터나 되는 높은 곳이
라 습도가 매우 낮다고 한다. 그리고 장경판전(국보 52호)의 건물 구조물
을 지으면서 통풍도 자연에 맞추어 설계한 데다 목판의 썩음을 막는 옻

칠(코팅)도 잘 처리되어 있음을 육안으로도 알 수 있다. 또 한 가지 놀라운 사실은 추사 김정희 선생이 때어난 글씨꼴에 놀란 나머지 "사람의 글씨가 아니라 선인의 글씨"라고 감탄했다는 것이다.

다만 아쉬운 것은 불행하게도 초조대장경은 불타 없어지고 말았다는 것이고 다행인 것은 그나마 재조대장경이 보존되어 오고 있다는 것이다. 지난날 어떤 경로였던지간에 해인사로 옮겨 놓은 것은 정말 잘한 일이라고 생각된다. 그리고 전문가들에 의하면 글씨꼴이며 새김술(판각술)이 초조경보다 재조경이 더 멋지고 우수하다고 한다.

팔만대장경을 다 읽으려고 하면 30년이 걸린다고 하니 어마하기만 하다. 인간의 팔만 번뇌를 없애 주려면 어쩔 수 없이 방대할 수밖에 없지 않았을까! 초조나 재조경의 두루마리로 된 일부는 호림박물관에 소장되어 있으며 이 중 초조경은 국보 267호로 매김되어 있다.

뭐니뭐니해도 우리 조상들의 인쇄 솜씨는 목판의 경우 서양보다 200여 년이나 앞섰고, 금속인쇄는 78년 먼저다. 그러니까 목판인쇄는 지난날 경주 불국사 석가탑 복원 때 발견되었던 '무광대다라니경'이며 금속인쇄는 '직지심경'인 것이다. 우리나라 우표에도 모두 나타나 있다. 이미 월간 『우표』를 통해 여러 번 소개한 적이 있다. 지난 1995년에는 대장경이 보존되어 있는 장경판전이 유네스코 세계문화유산에 올랐다. 참고로 말씀드리자면 팔만대장경이라 부르고 있는데, 공식 집계는 8만 1,240 장으로 정리해 놓았다.

해인사까지 나들이가 힘들다면 이번 기회에 수도권에서 관람해도 된다. 물론 해인사엔 꼭 한 번 들러야 팔만 번뇌를 떨칠 수가 있을 터이지만! 인천 쪽 강화역사박물관(지금 강화도는 섬이 아님)이나 서울 조계사 뒷편에 자리한 불교중앙박물관도 좋고, 경복궁 안에 있는 국립고궁박물관에서 관람해도 된다. 올해(2011년) 11월까지 전시한다.

※ 이 글은 월간 『우표』(2011년 10월호)와 『한국불교문학』(제24호)에도 실렸음.

진품 '국새(國璽)'가 만들어져야 한다

최근(2010년) '가짜 국새' 파동이 일어났다. 전적으로 2007년에 만들어진 '가짜 국새'를 진짜라고 심사했던 심사위원들과 이를 관장하고 있던 행정 당국의 탓이다. 이른바 국새제작단장 민홍규 씨가 제4대째 단장이었다니 그간의 역대 단장들과 어떤 관계였는지 궁금하다.

무자격 업자에 불과했던 그를 2006년에 '올해의 예술상' 분야의 수상자로 선정하여 상금까지 지급했었고, 이번에 밝혀진 '가짜 국새'의 제작비도 1억 6천만 원이나 지급되었다니 어처구니가 없다. 국새를 제작한 장소도 경남 산청의 전통 가마가 아니라 그의 공방이 있던 경기도 이천의 현대식 전기로였다는 것조차 모르고 있었다는 게 될 말인가!

사기극은 용이주도해야 성사가 되는지, 국새 보관함과 장식품을 비롯한 국새를 싸는 보자기, 매듭, 자물쇠 등은 모두 명장의 자문을 받아 구입한 명품이었다고 전한다. 또한 국새 제작에 필요했던 금(金) 중에서 남은 320돈을 빼돌려 선물용 도장을 만들어 로비에 사용했고, 전·현직 대통령에게도 금도장을 파 선물하였다는 거짓말까지 늘어놨다.

국새는 모름지기 나라의 자존을 담은 문화유산이라 전통기법으로 제작함이 옳다. 그러자면 제작에 앞서 금석문으로 발전되어 온 전각(篆刻)에서 글씨꼴을 다듬어야 할 필요가 있는 것이다. 금석문에 새겨졌던 전자(篆字)는 옛 중국에서 전수되어 왔다. 금석문의 대가로는 추사 김정희와 오세창을 꼽을 수 있다.

우리 시대에 독보적인 전각의 일인자는 단연 석불(石佛) 정기호(1899~1989) 선생이다. 그리고 서예전서로는 석도륜(미술평론가이면서 서예가, 생사 불분명) 선생이 대가로 꼽힌다.

국새는 모름지기 나라의 자존을 담은 문화유산이라 전통기법으로 제작함이 옳다. 그러자면 제작에 앞서 금석문으로 발전되어 온 전각(篆刻)에서 글씨꼴을 다듬어야 할 필요가 있는 것이다. 금석문에 새겨졌던 전자(篆字)는 옛 중국에서 전수되어 왔다.

필자가 두 분을 뵙게 된 것은 1960년대쯤이 아닌가 싶다. 석불 선생은 부산시 동래구(현 금정구) 장전동에 사셨다. 금정산 식물원에 못미친 새동네로 필자의 집과도 가까운 곳이었다. 그 무렵 세계적인 인물사진 작가인 최민식 선생(부산 거주, 김대중 전 대통령의 오른손을 치켜든 선거유세 사진도 선생의 인물작품임)의 작품집 《인물》(1,

연합뉴스

2집중 1집은 출판되자마자 중앙정보부가 압수하여 소각시켰음) 가운데 제3집은 《부산의 100인》이었고, 제4집 《활동하는 얼굴》(필자를 비롯한 99명이 실렸음) 속에 석불 정기호 선생의 인물사진과 프로필(이번 보도기사들에는 프로필 소개가 없었음)이 자세히 실려 있다.

필자가 최민식 선생께 사진을 배우고 있던 시기여서 석불 선생을 소개해 드린 적이 있다. 이번 사건의 민홍규 씨가 자신이 석불 선생의 수제자라고 말했던 것은 거짓이다. 석불 선생의 아들인 목불(木佛) 정민조(울산에서 '고죽산방'을 운영중) 전각 전문가도 "민홍규 씨를 아버님 댁에서 한 번밖에 본 적이 없었다"고 했다.

목불이 1970년대에 첫 개인전을 부산에서 열었을 때 현 삼성출판박물관장 김종규 씨와 함께 만났었다. 이번에 민홍규 씨가 목불에게 자문을 받았어도 이 같은 사건이 벌어지지는 않았을 것이다.

생전의 석불 선생은 대한민국 국새를 전각했었고, 한국은행 총재 직인

도 새겼으며, 한일국교정상회담이 개최될 즈음에는 당시 김종필(JP) 씨의 부탁을 받아 〈반야심경〉의 글씨를 동장으로 전각 제작해서 붉은 인주로 일곱 점을 찍었다. 이 작품 가운데 한 점은 당시 부산일보 최세경 사장에게, 그리고 또 한 점은 JP에게 전했다. 그런데 국보급에 해당되는 동장을 JP가 매입해서 다나카 일본 수상에게 주었다니 애석한 일이다.

국새는 예로부터 전자로 새겨졌다. 고종(高宗) 임금 이전까지 사용했던 모든 국새는 폐기되고 '대한국새'가 사용되다가 1949년 5월 5일 대통령령 제83호로 새로운 국새가 탄생했다. 이어서 1970년에 제작한 한글 전서로 된 '대한민국' 국새(가로 세로 6.6cm)가 금이 가버려 부득이 새로 제작해야 했다.

이번 '가짜 국새' 사건이 마무리되고 나면 글씨부터 전문가에게 의뢰하고 심의위원도 전문가들로 구성해야 옳다. 당국의 관계관도 전문가로 구성하되 장기 근무토록 하는 법령이 만들어졌으면 좋겠다. 그리고 지금까지 제대로 대접 받지 못하고 있는 전각자를 비롯하여 전통공예의 장인(匠人)들도 특별 대우를 받도록 제도적인 장치가 마련되었으면 한다. 그래야 이번과 같은 불상사가 일어나지 않으리라 믿는다.

우리 민족의 자긍심을 새겨 담아 문화유산으로 계승시킬 새 국새가 멋지게 태어나길 소망하면서, 그와 함께 국새우표도 디자인되었으면 한다.

이중섭의 진짜 '소'는 몇 점이나 될까?

지난 6월 29일 서울옥션 경매에서 천재화가이자 '소의 화가'로 일컬어지는 이중섭 화백의 '소' 한 마리가 나왔는데 무려 35억 6천만 원에 낙찰되었다고 한다. 지금까지 나타났던 대표적인 '소'는 '흰 소'와 '황소' 그리고 또 다른 '흰 소'와 '붉은 소'이다.

다시 말씀드리면 '흰 소'도 두 마리쯤 되는 것 같다. 현재 홍익대학교 박물관에 소장되어 있는 '흰 소'는 우표에 디자인된 '소'이다(실물크기 41cm×30cm). 또 다른 '흰 소'는 크기가 좀 더 작다(실물크기 34.3mm×24.8mm). 이 소는 개인이 소장하고 있는 것으로 알려지고 있다(《두산동아 대백과사전》, 291~293쪽 참조. *사전에는 '훤 소'로 잘못되어 있음—필자 주).

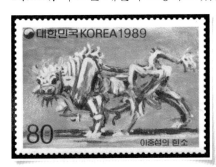

이번 경매에 나왔던 소는 '황소'였다. 나머지 '붉은 소'는 뉴욕 모던갤러리에 소장되어 있다. 그 외의 다른 '소'들은 거의 위작들이라고 봐야 할 것 같다. 몇 점인지는 확실하지가 않다.

지금까지 출간되어 있는 10여 권의 책들에는 설명이 없지만, 이중섭 화백이 6.25전쟁 당시 부산 피난 시절에 옛 부산사범학교에서 한 학기 동안 학생들을 지도했던 적이 있었다. 그때의 제자 엄성관 화가(서울대학교 미술대학 졸업 후 성동중, 선린상고에 1988년까지 재직, 1989년 작고)가 직접 그린 소도 한두 마리가 아니며 그의 제자들도 흉내를 내 여러 점의 '소'를 남겼다고 전한다.

그 증거는 이렇다. 생전의 이중섭 화백이 엄성관 화백이 그렸던 소를 평가하면서 자신보다 더 잘 그렸다며 자주 칭찬하는 것을 봤다는 증인이 있다. 지금은 고인이 된 박세직 씨('88 서울올림픽 조직위원장, 재향군인회장 역임)도 부산사범학교 출신으로 엄성관 화백과는 동기였는데, 이중섭에게 미술을 한 학기 배웠던 적이 있다는 이야기를 필자에게도 직접 들려주었었다.

또 한 사람은 이중섭 화백의 수제자 엄성관 화백을 후원해 준 적이 있었던 신일영(申日榮, 필자와는 대학동문이자 '나라꽃 무궁화' 사료 연구가) 씨이다. 때문에 엄성관 화백이 그렸던 '소' 들도 어디에선가 잠자고 있을 것이 분명하며 엄 화백의 제자들도 '소' 외에 여러 점의 위작들을 은밀히 거래했을 것으로 짐작된다. 몇 해 전에 이중섭의 작품을 3천여 점이나 소장하고 있다는 모씨가 법정에 오르기도 했다.

이번의 '황소' 만은 진품이라고 믿고 싶지만, 얼마 전 박수근의 유화 〈빨래터〉도 시비에 휘말리다가 2007년도에 국내 미술품 경매사상 최고가였던 45억 2천만 원으로 거래가 성립되고도 뒷얘기가 오가는 것을 보면 개운치가 않다.

앞으로도 미술품의 진위 여부에 관한 논란은 결코 사라지지 않을지 모른다. 어느 해에는 천경자 화백의 작품 시비도 있었다. 천 화백이 직접 자신의 작품이 진품이라고 설명했지만 제3자인 미술감정가 또는 미술가들이 되려 진품이 아니라고 판명한 사건이었으니, 이중섭의 '소' 들을 엄성관의 '소' 들과 어떻게 구분 지을지 모를 일이다. 다만, 홍익대학교박물관에 소장되어 있는 '흰 소' 만은 말도 없이 영원히 잠자고 있을 테니 위

'소의 화가'로 일컬어지는 이중섭 화백의 '소' 한 마리가 나왔는데 무려 35억 6천만 원에 낙찰되었다고 한다. 지금까지 나타났던 대표적인 '소'는 '흰 소'와 '황소' 그리고 또 다른 '흰 소'와 '붉은 소'이다.

작 시비에 휘말릴 까닭은 없을 것이다.

이중섭의 출세작 〈은지화〉는 미국인의 소장품(진품) 외에도 국내 수집 가들의 소장품 속에 여러 점이 있다고 한다(고바우 김성환金星煥 화백의 증언). 〈은지화〉는 유화작품들보다는 위작을 만들기가 쉽다고 하는데, 그 위작이 얼마나 될지 알 수가 없다.

이중섭 화백은 평양서 태어나 오산고보를 졸업한 후 일본으로 건너가 도쿄문화학원 미술과에 재학 중에 일본 전위미술단체가 열었던 제7회 자유미협전에 출품, 최고상인 '태양상'을 받기도 했다. 그 무렵에도 '일본 소'가 아닌 '조선 소'만을 그렸다고 하며 일본인 동료 야마모토 마사코(山本方子)와 사귀다가 그의 부친이 살고 있던 원산에서 결혼식을 올렸다. 마사코는 한국 이름인 이남덕으로 개명하고, 이중섭은 원산사범학교에서 잠시 교편을 잡다가 6.25전쟁 때 부산으로 피난했다.

그 무렵 부산부두에서 막노동을 하면서 그렸던 것이 담뱃갑 〈은지화〉이며 이를 미군인에게 선물했던 것이 뒷날 미국에서 빛을 보게 된 것이다.

아들 둘을 낳았지만 생활고를 견디다 못한 이중섭의 아내는 두 아들을 데리고 일본으로 떠났다. 이중섭이 제주도와 통영 등지로 거처를 옮겨 다니면서도 여전히 작품 활동에만 몰두했던 것이다(자세한 내용은 필자가 『Korean Stamp Review』지에 게재한 적이 있고 현재 서귀포에 있는 '이중섭기념관'에서 소개되고 있음).

그 후 이중섭은 아내 이남덕에게 하루도 빠짐없이 편지를 보냈고 어느해 며칠간은 일본을 방문하기도 했었다. 물론 지인들의 도움으로 여비까

지 마련해 갔지만 장모의 구박만 받다가 쫓겨 오고 말았다. 그 후 우울증으로 대구의 모 병원에 입원까지 했던 것도 친구 고(故) 구상 시인의 도움에 의해서였다. 서울로 올라와서는 신세계백화점 화랑에서 개인전을 열었지만 단 한 점도 판매가 되지 않았다.

그는 결국 정신분열 증세에다 간염까지 걸려 고생하다 서대문 적십자 병원에서 숨을 거두었다. 묘지는 망우리에 있다. 이때도 모든 뒷바라지는 구상 시인이 도맡아 애를 썼다.

2005년 4월 아내 이남덕 씨와 두 아들이 이중섭의 작품을 가지고 한국에 왔었지만 모두가 위작으로 판명된 일이 있었다. 그런데 지난 2007년 7월 22일자 중앙일보 보도에 따르면 이중섭 화백의 유화에 붙어 있던 한 가닥의 '머리카락' 이 김용수(71세, 한국고문서연구회 고문)의 그림 속에서 발견되었다고 한다.

그간 가짜 그림 판매로 유죄 판결을 받았던 김용수 씨로부터 압수했던 2,800여 점의 그림 속의 '소' 에서 머리카락이 나와 국립과학수사연구소에서 감정을 할 모양이다. 이중섭 화백의 차남 태성 씨를 찾아가 그의 머리카락의 DNA와 비교해 본다는 것이다. 그렇지만 이 한 가닥의 머리카락이 과연 머리카락인지 붓의 털인지는 검토 중에 있다고 한다.

한 가지 유념해야 할 것은 태성 씨나 그의 형이 위작을 '머리카락' 으로 조작을 하면 과연 어떻게 대처할지에 관한 것이다. 4cm 털로 위작이 진짜로 둔갑될지는 더 두고 봐야 할 일이다.

'블루베리 축제'가 화천에서 열렸다

블루베리(Blueberry)라는 나무열매는 그 이름만큼 예뻐 사철 따라 귀여움을 받는 관상수였다가 끝내는 뾰족한 입이 배꼽처럼 마무리되면서 익는다. 빛깔은 보라에 푸른 빛을 농축시킨 포도알과 같다. 이렇게 영그는 과정이 예사롭지 않은 블루베리는 철 이른 붉은 단풍잎에다 어깃장을 놓기라도 하듯 푸른 꿈만 꾸다가 멈추고 만다.

블루베리의 원산지는 북아메리카와 핀란드로 알려져 있지만 남북 극지에서 영하 50℃를 견뎌내는 열매나무이다. 식물 분류로는 진달래과 산앵두나무과에 속하며 활엽과 상록으로 구분되는 과실수이다. 우리가 먹고 있는 열매들은 외국에서 개량된 것을 수입해 온 후 국내에서 재배하여 수확하고 있는 것이다.

나무의 높이는 30cm 정도로 여름철부터 흑청색, 보라색, 적갈색에서 붉은색을 띠다가 점차 포도색이 되는데 그 종류가 수십 종에 이른다. 더러는 키가 5m까지 달하는 수종도 있다.

한반도에서 자생하는 품종은 산앵두나무의 종류인데 들쭉나무, 산앵두나무, 월귤 또는 정금이라 부른다.

국내의 블루베리는 불과 10여 년 전에 미국 등지로부터 묘목을 수입하여 기른 것이다. 아직도 대량 수확은 못하지만 잼과 식초 등이 개발되어 농가의 소득을 올리는 전망 밝은 과일이다.

이미 서양인들에게 인기가 많아 '21세기의 새 과일'이라 일컬어지기도 한다. 블루베리의 성분이 지닌 맛은 새콤달콤하며 미네랄과 비타민까

지 함유하고 있어 성인병의 주범이 되는 활성산소를 억제하고 시력 개선과 백내장 예방에도 효험이 있는 과일이다. 맛으로는 일교차가 심한 강원도 산을 으뜸으로 친다. 블루베리는 흡수력이 워낙 좋아 하루도 빠짐없이 물을 줘야 한다. 물 잘 먹는 하마라 할까!

지난 2009년 7월 11일, 강원도 화천에서 '블루베리 축제'가 열렸다. 블루베리 시범농장으로 각광을 받고 있는 채향원(採香苑)의 초대를 받고 참석했다.

1부 순서에는 의례적인 초청인사들의 축사와 블루베리로 가공된 제품의 시식, 수확체험이 있었고 2부 순서는 음악과 시로 꾸며졌다. 시낭송 전문가 임솔내 시인이 블루베리를 주제로 한 예찬의 시를 낭송했고 논픽션 작가 허진구 씨의 향토사랑 자작시도 곁들여졌다.

이어서 우리 가락 으뜸 작곡가 이병욱 교수(서원대, 홍천 마리소리골의 전통악기박물관 이사장)가 자작곡을 기타로 연주하였고, 팝페라 가수 아임(AIM)의 김구미, 주세페김 커플의 열창은 관객들을 사로잡기도 했다. 행사가 진행되는 사이에 치러진 중견 서예가 중리(中里) 하상호 씨의 붓글씨 퍼포먼스는 이 축제의 이색 프로그램으로 관객들이 일제히 기립을 하며 찬사를 아끼지 않았다.

농원에서는 필자의 시화(사진) 4편을 상시 전시하여 농원을 찾는 이들에게 감상토록 할 계획이란다.(사계를 표현한 잠, 망울, 꽃, 열매이다.)

시화의 그림과 글씨는 이무성 화백(대한민국 국제미술대전 특선 작가)이 멋지게 그려 주었다.

또 다른 '사과' 이야기 — '애플시대'

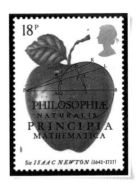

인류의 조상 아담(Adam/구약성서에 등장하는 하느님이 처음으로 창조한 남자)과 하와(이브)를 타락시킨 것은 '금단의 과실' 이었다. 그런데 구약성서 창세기에는 과일 이름에 대한 언급은 없었다. 그것은 동산에 심어져 있던 이름 없는 '금단의 과실' 나무였을 뿐이다. 사탄(뱀)의 꾐에 넘어갔던 아내 하와에 의해 아담 역시 금단의 과실을 함께 먹었던 것이다.

뒷날 사람들이 이 금단의 과실을 '사과' 라고 이름 붙였다. 사과의 매혹적인 빨강색은 아름다운 여인의 볼과도 같았고 그 모양에서 형상화한 것이 사랑을 나타내는 '하트(심장)' 가 된 것이다.

최초의 사과는 에덴동산을 연상시켰고, 하이든은 J. 밀턴의 《실락원》을 각색하여 〈천지창조〉를 만들기에 이르렀다. 또한 독일 고전주의 문학에서 괴테와 함께 2대 거성으로 국민 시인이 된 쉴러는 스위스의 극악무도한 지방장관으로부터 서민들을 해방시키려는 줄거리의 《빌헬름 텔》을 각색하였는데, 《빌헬름 텔》 속에서 아들 머리에 올려진, 화살의 과녁이 되었던 것 역시 한 알의 사과였다.

그림동화 《백설공주》에 등장한 마귀할멈의 독이 든 과실도 사과였다. 이 모두가 에덴동산의 과실을 사과로 둔갑시킨 것일지도…. 만유인력의 발견에서 낙화물에 떨어지는 사과를 등장시킨(?) 뉴턴의 심리도 알 만하다.

이 책 앞장에 소개한 '뉴턴의 사과나무에는 사과가 없었다' 라는 제목

도 결코 터무니 없는 빈 말은 아닐 터. 그렇지만 온누리 사람들에게 한결같이 사랑받고 있는 과실이 사과이기에 우표 속에 사과는 수없이 그려졌으며 심지어 뉴턴의 불후의 명저로 꼽히는《자연 철학의 수학적 원리》즉〈프린키피아의 풀이〉도 아주 탐나는 사과에다 풀어 놓았다.

사과의 원조를 흔히 능금이라 부르고 있으며 옛날에는 가까운 야산에서도 돌사과라는 능금나무를 자주 볼 수 있었다. 그리고 이 돌사과를 개량시키거나 접목시켜 실한 개량 사과를 따내곤 했었다. 새콤달콤한 단맛에다 큼직하고 탐나는 사과가 일본사과('아오리'로 알려져 있으며 정식명칭은 '쓰가루')로 알려진 적도 있었지만, 이제는 달라졌다. 우리나라 사과의 맛이 세계 제일이라 자랑해도 과언이 아니다.

사과의 대표적인 종류는 홍옥과 국광이며 우리나라에서는 1884년부터 심었다고 기록되어 있다. 장미우표를 테마로 삼는 수집가를 위해서 한 말씀 드리자면 사과꽃은 장미과에 속한다.

이제는 나라 안 사과의 주산지도 지구온난화 현상 때문인지 대구에서 북쪽으로 옮겨져 청송지역이 으뜸 사과밭단지로 조성되었고, 지난(2010년) 11월 18일 COEX에서 열렸던 '농식품파워브랜드대전'에서 '청송 사과'가 대통령상(대상)을 수상하는 영광을 안았으며, 이 사과는 한 해에 거두는 양이 4만 5천 톤으로 750억 원의 판매고를 올리고 있다고 전한다.

이제 '과실 사과' 이야기는 미루고 '브랜드 사과' 얘기를 꺼내 볼까 싶다.

창조신화에서 비롯되었던 사과는 진짜 사과에서 영감을
불러일으켰을 뿐 '선악과' 로서의 사과가 아니다.
이를 형상화한 오늘날의 새로운 신화는 '잡스' 가 탄생시켰다고 할 수 있다.
먼 훗날, 사과는 또 다른 신화를 만들어 놓을 것이 분명하다.

얼마 전까지만 해도 IT업계에서 세계 제일 가던 마이크로소프트(MS)를 물리치고 아이패드며 맥북컴퓨터로 시장점유율을 넓혀가고 있는 스티브 잡스(Steve Jobs)의 '애플(Apple)' 브랜드가 바로 형상화된 한 알의 사과이다. 그것도 온전한 사과가 아니라 한 입(titbit) 베어 먹어 버린 사과이다.

사과의 자태는 사랑스런 여인의 뺨이거나 아가의 해맑은 얼굴이나 다름 없다. 이러한 사과를 브랜드로 형상화한 그 아이디어는 정말 놀랍기 그지없다.

이제는 세계 1위 기업에 오를 날도 시간문제인 것 같고 당장 세계에서 가장 작고 얇은 컴퓨터를 개발하면서 '맥으로 돌아가라(Back to Mac)' 라는 캠페인 구호까지 내걸어놨다. 근래에는 1kg 무게(11.6인치형)에다 가격마저 999달러부터 시작하는 제품을 내놓기도 했다.

사과의 옛 신화는 이제 마감된 듯 싶다. 형상화된 상징성의 사과로 거듭나고 있는 것이다.

인류의 조상인 아담의 아내 하와야말로 에로스나 비너스 아니면 양귀비의 시조 할머니가 틀림없고, 창조적인 아이디어를 제공한 근원이기도 하다. 참다운 매력의 본디는 지적 아름다움이기에 그럴 터이다. 인간 벌레가 한 입 베어 먹어 버린 '애플시대' 의 사과처럼!

창조신화에서 비롯되었던 사과는 진짜 사과에서 영감을 불러일으켰을 뿐 '선악과' 로서의 사과가 아니다. 이를 형상화한 오늘날의 새로운 신화는 '잡스' 가 탄생시켰다고 할 수 있다.

먼 훗날, 사과는 또 다른 신화를 만들어 놓을 것이 분명하다.

종합편 2

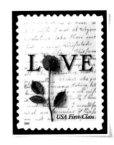

뜰

마당을 가꾸면 뜰이 되고
뜰을 가꾸면 아름다움인데

아름다움을 가꾸면 살가움이 솟고
살가움을 가꾸면 사랑이 핀다

청계천에도 '베를린 기념 광장'이 있다

서울의 한복판을 펑 뚫어 한강의 물길을 도심으로 우회(迂回)시켜 청량한 자연산 공기를 생산해 낸 것이 청계천의 통수였다. 여기에 명물도 하나 태어났다. '베를린 기념광장'이다. 우선 청계천 이야기부터 마무리 하고 보자.

차마 냇물 속에 깔아 놓은 바닥돌에는 이끼가 착근되어 물빛마저 짙은 수박색이다. 평일에도 수백 명의 시민들이 산책의 걸음걸이를 늦추고, 낮 시간이나 해거름이면 남녀 회사원들과 더러는 연인들끼리 종이잔에 빨대를 끼운 채 웃음소리 드높게 멋 부리는 모습들을 쉽게 볼 수가 있다. 엄마 따라 나들이 나온 꼬맹이들도 군데군데 놓여진 징검다리를 건너보느라 겁먹은 표정에다 곁눈질도 없다.

광화문 옛 동아일보 옆에 새로 들어선 동아미디어센터 앞에서 횡단보도를 건너면 바로 청계천의 시발지이다.

남한의 모든 강들이 백두대간/태백산 쪽에서 본다면 서쪽으로 흘러 내리고 있지만, 진주 남강을 비롯 청계천도 서에서 동으로 흐르니까 역류인 셈이다. 물길이 한양대학교를 지나면 청계천은 하류가 되어 한강과 합류된다. 강 길은 서울 숲(옛 뚝섬유원지와 경마장)까지 이어지는 서너 시간의 거리이다.

현재 청계천에는 물고기들도 서식하고 있다. 방류해 놓은 잉어와 피라미가 시원지까지 물길을 타고 노닌다. 개울가에는 어른 키보다 웃자란 물억새풀과 누운 갯버들이 무성해졌고, 5월까지만 피어있는 노란붓꽃이 물가를 차지했다. 또 하나, 하얀 찔레꽃은 물억새풀을 헤집고 바람결에 향을 실어 보내느라 얼굴을 흔들어댄다. 사철 꽃들이 잇달아 피면서 지

지 않았으면 좋겠다.

머잖아 가재와 참게며 물방개와 소금쟁이, 개구리, 메기나 가물치 등이 갯지렁이를 괴롭히고 말거다. 어쩌면, 함평의 나비들도 분양되어 오겠지! 무주의 반딧불이도 이사를 올까?

이제 '베를린 기념광장' 얘길 꺼내야겠다. 그러니까 종로3가 파고다 공원쪽에서 청계천으로 들어서면 3·1빌딩이 있다. 3·1빌딩 앞이 청계천인데 새로 들어선 인도교를 건너면 광교를 거쳐 을지로 2가로 우회전하는 도로 옆에 자투리 땅 같은 삼각꼴 모서리가 서울 속의 세계에서 제일 작은 광장인 '베를린 기념 광장'이다. 광장이라지만 두서너 평 남짓하다. 그렇지만 역사적인 유물들이 들어서 있어 크기와 상관없이 광장이라 이름해도 탓할 이가 뉘 있으랴!

통독 후 베를린 시장으로부터 한반도도 통일이 되길 기원하는 뜻에서 기념 조경물들을 선물로 보내어 왔다. 동독이 설치해 놓았던 베를린 장벽의 시멘트 골조물 3쪽에다 100여 년 전에 미르쟌 휴양공원에 설치되어 있었던 가로등 한 점이다. 그 다음은 우리쪽에서 제작한 듯한 베를린 시의 신화적 상징물인 푸른곰 한 마리도 자리를 같이하고 있다. 장벽 조각의 높이는 3.5미터, 폭 1.2미터, 두께 0.4미터 짜리 3개가 어깨를 맞대고 있다. 가로등의 높이는 2미터가 넘어 보이는데 4개의 유리 전등갓이 매달려 있다. 푸른곰의 등에는 통독의 상징물이 된 브란텐부르크 문에다 독일 시민의 모습을 그려 놓았고, 다른 쪽에는 국보 1호인 남대문에서 우리나라 시민들이 환호하고 있다.

이들 기념물 옆과 바닥에 깔아 놓은 동판에는 베를린 장벽이 설치되었던 1961년과 역사적인 철거가 이루어졌던 1989년에 베를린 시장 클리우스 브베라이트의 이름과 기증일인 2005년 10월이 새겨져 있다.

청계천변을 산책하면서 이 기념광장에 들러도 되겠지만, 곧장, '베를린 기념 광장'을 탐방(?)해 보는 재미도 뿌듯할 거다. 이제 우리도 베를린 시에다 보답의 예의를 갖추어야 할 텐데, 그 언제쯤이 될까?

대통령의 초상화는 흑백이었다

우 리나라 역대 대통령 우표들은 재임 기간에 거의 발행되었다. 이는 우취나 문화 선진국에서는 생각조차 못하는 사례에 속한다. 미국 같은 데서는 생존 인물(특히 국가원수일 경우)의 우표 발행은 금기 되다시피 삼가하고 있다.

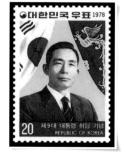

그러나 대한민국 국가 원수들은 윤보선 씨 한 분을 제외하고 우표에 모두 등장되었다. 그러니까 대통령 취임식 때마다 예외 없이 우표가 발행되었다. 초대 이승만 박사 우표를 시작으로 역대 대통령의 우표는 수없이 많다. 가장 많은 이는 전두환 씨가 단연 1위였다. 반면, 김영삼, 노태우 씨 등은 취임기념 1종씩이었고 김대중 씨만은 노벨 평화상 수상으로 2종이다. 전두환 씨 경우는 해외 나들이라든가 국외 국가원수 방한 때는 빠짐 없이 우표에 디자인되었다.

우리나라가 그라비어 인쇄로 우표를 발행한 것은 1969년 공군 창설 20주년 기념우표 발행 때부터다. 그러나 대통령 우표 속의 초상화만은 거의 흑백으로 처리되었다. 어쩌다가 소형 시트나 바탕색 노랭이로 처리된 적은 있었지만 그라비어 효과를 살려 내지는 못했다. 이를테면 1983년 레이건 방한 기념우표 속의 초상화가 그랬고 1986년 유럽 순방 4개국 방문 때의 전두환 씨의 인물화들은 컬러이긴 해도 볼품이 없었다. 그라비어 색도를 십분 활용한 것은 1988년 노태우 씨의 취임기념 우표 때부터였다. 대통령 초상화의 흑백 처리는 만일의 경우를 염두에 둔 듯하다. 자칫 색도가 잘못되어 처벌을 받을까 봐 지레 겁을 먹었는지도 모른다.

지난 날 군사 정권의 권위는 절대 권력을 행사하고 있었다. 국가 원수에 대한 불경죄는 변명의 여지가 없었다. 한 예를 들자면 1970년대 말경에 『간닛지(韓·日)그라프』라는 월간 화보책이 있었다. 이 잡지의 명예 회장은 당시 중앙정보부 부장의 형님이었다. 어느 해 새해맞이 표지에 박정희 씨의 초상화가 실렸다. 책이 나오자마자 모처에서 전화가 걸려왔다. 발행인은 즉각 남산(당시 중앙정보부 별칭)으로 출두하라는 엄명이었다. 각하의 사진이 뒤집혔다는 것이다.

　오른쪽 귀가 왼쪽이 되었고 왼쪽 귀는 오른쪽에 붙었다는 사유였다. 다행히 정보부장 형님의 덕분에 위기를 넘겼던 실화였다.

　요즘은 FDC가 인기를 잃었지만, 1980년대까지만 해도 '우문관' 발행 초일봉투는 인기 품목이었다. 그래서 제9대 대통령 취임기념 FDC 제작을 맞아 획기적인 변화를 가져 보는 게 어떻겠냐고 의견을 모았다. 즉 우표 속의 대통령 초상화는 여전히 흑백일 테지만 까세라도 총천연색으로 처리하면 멋질 거라고 판단했다. 문제는 각하의 컬러 필름이었다. 필자가 청와대 기자실을 찾아갔다. 당시 부산일보 베테랑 기자는 문공부 담당 국장에게 필자를 소개해 줬고 각하의 컬러 초상화 필름을 빌렸다는 보관증을 정중히 써줬다. 드디어 제9대 대통령 취임기념 FDC는 총천연색 까세로 제작이 되었다. 주문은 밤낮없이 쇄도했다. 아마도 역대 대통령 FDC 판매량이 그때처럼 많은 수량을 웃돈 날은 전무후무할 거다. 무려 2만 장이 팔렸다. 그때 우표를 더 구할 수가 있었더라면 1만 여 장은 추가 제작이 가능했을지도 모른다.

　'필라코리아 84' 개최를 앞두었던 5월에 교황 바오로 2세가 방한했다. 아시다시피 교황의 순방 때에 우표가 발행되면 반드시 우표 취급 전문가가 수행하기 마련이다. 요판으로 조각된 멋진 교황우표 2종이 나왔다. 우표담당 수행원들은 FDC를 제작하여 기념인까지 날인한 우취물을 홍보용으로 다량 구매해 갔다. 수량은 3만 5천 장이 판매되었으니 수행원들의 제작물까지 합산하면 엄청난 수량이었을 것이다.

국보를 맡기고 선거 자금 빌린 장택상

예나 지금이나 선거를 치르려면 상식을 초월 하리만큼 엄청나게 큰 돈이 들기 마련이다.

지난 1969년에 타계한 창랑(滄浪) 장택상(1893~ 1969) 씨도 정계에 입문하던 과정에서 선거자금을 마련하기가 용이하지 않았던 모양이다. 그래서 낙 선의 고배를 마신 적이 있었다.

창랑은 해방 후 미군정청 수도 경찰청장이었다

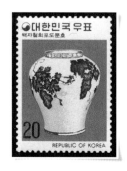

가 정부 수립 후 초대 외무장관을 지낸 정치가였다. 그 후 2대 민의원 부 의장도 맡았다. 또한 그는 영국 에든버러에서 수학했기 때문에 영어에 능숙했던 것같다. 때문에 이승만 대통령은 그를 UN에 파견시키기도 했 다. 1959년에는 재일동포들의 북송을 저지코자 제네바로 가서 각국 대표 들에게 로비 활동도 폈다. 민의원 3, 4, 5대와 1962년에는 국무총리직을 잠깐 맡기도 했다. 5.16 쿠데타 이후 재야 정치가로 활동을 편 것이 만년 이 되었다.

그런데 창랑은 초대 민의원 출마에 낙선되자 다음 기회를 위해 선거 자금을 마련코자 당시 이화여자대학교 총장이었던 김활란(1899~1970) 박사에게 '백자철화포도문 항아리'를 담보삼아 거금 200원(圓)을 차용 했다고 한다. 이러한 사건은 6.25전쟁 중에도 항아리가 온전히 보관될 수 가 있어서 천만 다행이 아니었던가 싶다. 이 항아리는 그때까지는 국보 로 지정되지 않았다. 사진에서 보듯 이 항아리가 1979년 한국미술 5000 년 특별우표에 제3차 시리즈로 발행되었다.

디자인 속 항아리 설명문에는 백자철화가 아니라 백자철회로 표기되

었다. 이 항아리는 국보 107호로 지정되어 이화여자대학교 박물관에 진열되어 있다. 박물관의 출입문에 들어서면 왼쪽편에 도도히 자태를 뽐내고 있다. 높이만도 53.5cm로 비교적 큰 항아리이다. 도자 전문가의 설명으로는 이 항아리처럼 사실적인 포도 넝쿨을 드리운 채 문인화풍을 유감없이 나타내고 있는 백자는 남한 어디에도 없다고 한다. 그러니까 후기 조선시대(18세기) 최대 최고의 걸작품으로 평가되고 있다는 것이다.

이 항아리가 이화여자대학교 박물관 소장품으로 들어앉기까지는 숱한 이면사를 지니고 있어 지금도 자주 도자 전문가들의 인구에 회자되고 있다.

현재 이화여자대학교 박물관에는 13세기 고려시대의 청자매병이라든가 16세기 조선시대의 백자청화도 소장하고 있지만 18세기에 빚어졌던 백자철화 가운데 국보 107호로 지정되어 있는 이 항아리만은 유별난 우여곡절과 화젯거리를 달고 있어 현장 답사를 해 보았다.

사실 한반도의 도자문화(陶磁文化)는 중국과는 판이하리만큼 독자적인 청자 기술을 개발하여 독특한 비색(翡色) 청자를 탄생시켰던 것이다. 도자의 시대 구분으로 고려시대는 청자로 조선시대는 백자라고 일컫는다. 더욱이 조선 초기인 15세기에 들어서면서 청자보다 고온 처리로 백자들을 빚어내었다고 한다. 전문가들은 고려시대는 청자중심시대라 부르고 조선시대는 백자중심시대로 구분 지우고 있다. 이처럼 시간대가 18세기에 구워졌던 포도문 항아리는 자기질이나 철화의 기법이 완성되었음을 뜻한다고 한다.

포도문 항아리가 이화여자대학교 박물관 소장품으로 결정된 당시 설명에는 1960년에 장택상 씨로부터 구입하였다고만 기록되어 있다. 장택상 씨와의 거래 내력 같은 사안은 외부의 도자 전문가들만이 알고 있는 이면사이다. 장택상 씨가 이 항아리를 어디서 어떻게 구입했는가는 또 다른 측면에서 다루어야 하기 때문에 일제 강점기에 장택상 씨의 활동상은 접어 둘 수밖에 없다. 이 글과는 상관이 없기 때문이다.

'자갈치' 시장과 '자갈치 아줌마'
−부산의 명소

자갈치는 자갈마당의 또 다른 명칭이다. 자갈은 큰 돌들에서 파식되어 계류 따라 떠내려가면서 점점 모가 깎여 모래가 되기 이전의 작은 돌멩이들이다. 자갈 중에는 차돌(石英−대체로 모서리 돌출 부위가 없어지고 반들반들한 이산화규소가 함유된 돌멩이)도 있다.

이 자갈들이 우리 주변에서 고갈되고 만 지 이미 오래이다. 6.25전쟁 전후만 해도 개울가나 바닷가엔 자갈 천지였다.

'자갈치'는 부산에 소재한 명소 중 하나이다. 도심과 인접한 부둣가에 위치하고 있다. 옛날엔 난장에서 횟감 등을 팔면서 술꾼들의 소주잔을 기울게 하던 낭만 터였다. 주로 아나고(바다 뱀장어)나 곰장어 구이가 특선 메뉴라 한 번이라도 맛들인 외지인들까지 부산을 찾았을 때는 으레 들렀다가 가야 하는 쉼터나 다름 아니다.

도심 갯가라 교통편이 맞닿는 곳이다. 지금은 자갈치 시장이라 불리우는 건물이 들어섰고 1층에서 활어를 골라서 장만되면 2층에서 술잔 기울기에 시간 가는 줄 모르는 부산 남항과 영도다리가 창가로 내다보이는 지척이다. 최근엔 6층 짜리 빌딩까지 들어서서 전문 생선 뷔페가 문을 연 지도 몇 해라 외국인들도 즐겨 찾는 부산의 자랑거리가 되었다. 그런데 정작 '자갈치'라는 자갈밭의 흔적이나 위치를 찾을 방법은 쉽지 않다.

'자갈치'의 '치'는 '한강둔치'라고 하듯이 물가보다 한층 높은 곳을 일컫는 뜻이 아닌가 싶다. 자갈들이 마당처럼 널브러져 있음이라 '자갈치'라 부르게 된 것 같다. 물론 자갈치의 자갈들은 한 톨도 남지 않았다. 건축용 골재로 걷어가 버려서 그럴 거다. 이전에 대신동 구덕 수원지서 보수천으로 흘러 충무동 바닷가에 들어서기 전 형성되었을 '자갈'들도

예외일 수는 없었으리라!

그렇기에 '자갈치'는 없어졌어도 '자갈치' 이름만은 남아 있는 곳이다. 그럼 '자갈치 아줌마'는 어떻게 불려진 이름일까! 지난 날 천상병 시인을 위시하여 당대에 내로라하던 작가들 치고 자갈치서 소주잔을 비우지 않았던 이는 없었다. 물론 청마나 요산 선생도 예외는 아니었다.

오늘 우리들이 즐겨 부르고 있는 〈기다리는 마음〉의 노랫말을 작사한 이가 천재시인 김민부(1941~1972)였다. 김민부 역시 자갈치를 자주 찾았던 주객이었다. '자갈치 아줌마'는 김민부가 작명했던 거다.

김민부는 고등학교 1학년 때 신춘문예로 등단했던 천재였다. 그가 서울서 대학을 마치고 당시 부산문화방송주식회사(TV가 출현되기 직전)에 PD로 입사했었다. 5.16 쿠데타 전이라 한국문화방송주식회사가 없었던 시절이었다. 부산에는 3개의 라디오 방송만이 각축을 벌이던 시기였다. 그가 만들어 낸 MBC의 '자갈치 아줌마' 프로는 아침나절 출근객들에겐 더 없는 활력소의 생방송이기도 했었다. 당시 스크립터 역시 김민부 자신이었고 김옥희 성우의 서울 억양에다 부산 사투리로 흉내 내던 것이 되려 인기를 더해 줬다. 이 프로그램에 잘못 걸려들까 봐 전전긍긍하던 공직자들까지 있었으니, 흥미 곁들인 고발성 프로그램 구실도 했었다.

지금은 요절한 김민부(《한국 가요반세기》 저자이기도 함)의 부산 시절엔 어느 한날치고 맹숭한 날이 없을 정도로 그 자신이 '자갈치 아줌마'의 단골손님이었음은 두 말할 여지가 있겠는가!

이렇듯 김민부 시인은 갔지만 그의 작시 "일출봉에 해 뜨거든 날 불러주오/ 월출봉에 달 뜨거든 날 불러주오/ 기다려도 기다려도 님 오지 않고/ 빨래 소리 물레 소리에 눈물 흘렸네"가 '자갈치' 축제에서 불려지고 있을 터이다.

올해 '2008 부산자갈치축제 기념'에 우표전시회도 함께 열리면서 두 통의 맞춤형 엽서가 날아 왔다.

한성(漢城)서 북청(北靑)으로 간 편지

흔히 전문 우표수집가의 관심사가 되는 수집품 가운데 하나가 '실체봉투'라는 우취자료이다. 선호의 대상물이기도 하다. 특히 우취작(郵趣作) 활용에서의 그 비중은 군이 설명할 필요가 없겠다.

문제는 희귀성에 따른 적정 또는 적합성 여부는 값어치와 함께 진위로 인해 화젯거리가 되기도 한다. 한 마디로 말한다면 우리나라 '문위 실체봉투'의 실존 여부가 으뜸의 찬반사로 떠올리고 있다는 사실만으로도 자명하다. 알다시피 지난 1966년 이후, 여태껏 나타났던 실물들이 하나같이 위작으로 판단되고 있음이 이를 입증하고 있는 증거라 하겠다.

가까운 예로는 몇 해 전 모방송국에서 방영되고 있는 '진품명품'에 출품되어 1억원으로 평가되었다가 어느 수집가의 수중에 들어가 있는 'FDC'라는 것과 함께, 그 후에 나타났던 문위 사용필 2장(처음에는 발·수신자 주소 성명이 쓰여진 봉투로 나왔다가 뒤에 우표와 우편인 부분만으로 잘려진 상태로 다시 출현)도 불분명한 출처 때문에 비슷한 경우에 속한 위작이라 하겠다. 또한 최근 한국우취연합 감정위원회가 감정을 맡았던(유료 감정) 소인도 위작으로 판정된 공식적인 감정 결과가 나왔다. 상세한 내용은 시사 주간지『뉴스메이크』에 소상히 실린 적이 있었다. 그러나 이른바 '경흥(慶興) 소인'이라 일컫고 있는, 경흥에서 한성(漢城)으로 체송되어 온 실체봉투는 1996년 스위스의 옥션에서 당시 1억 5천여 만원으로(우리나라 화폐단위로 환산) 낙찰시킨 고 미즈하라 메이쇼(水原明窓)의 소장품은 이 시간까지 우리나라 실체우편물 가운데 최고가로 평가되고 있는 것 같다.(《朝鮮近代郵便史》/1993년간,《한국우표이야기》김갑식 저 참조)

책 속에 소개된 이 우편물은 고액평가물은 아니겠지만 한성서 함경남

접수인: 경흥사 건양 2년 1월 28일

도 북청(北靑)으로 체송되었던 실체물이다. 북청은 흔히 '북청물장수'로
일컬어지고 있는 지명이다. 시인들의 시구에서도 '북청물장수의 첫사
랑'이라 노래되고 '사자놀음'으로도 잘 알려진 곳이다.

확대해 놓은 소인에서 보듯 1903년(광무 7년) 서울서 함경도로 보내어
진 우편물이다. 발송처는 경성 수전동인데 4월 15일에 발송되었고 수신
처는 함경남도 북청 서문지역 이장의 씨이다. 우표는 1895년 7월 25일 발
행된 태극보통 1돈 5푼과 5돈 5푼이라고 설명해 놓았다.

이 자료는 북한서 발간된 《KOREAN-Stamps》 1965년 6월호 15쪽에
소개된 것을 발췌했다. 북조선인민공화국이라든가 남조선이라 표기하
지 않고 South와 North로 영문 표기한 것으로 미루어 볼 때 북한인이 아
닌 제3국인에 의해 번역한 듯하다. 북한 체제의 상투적인 선전은 느낄 수
없음이 이상할 정도이다. 오히려 남북한의 분단으로 인한 서신 왕래를
못하고 있음에 대한 애석함까지 언급해 놓았었다. 이 우편물은 체송된
시기로부터 근 한 세기가 흐른 셈이다. 한반도의 우편사 편린과 함께 분
단의 역사를 안고 온 우체물이 아니겠는가? 우편물이 소개되었던 1965년
이후 그 행방을 수소문할 길이 없는 데다, 북한에서는 국제전 경쟁부에
우취작이 출품되지 않고 있는 걸 감안한다면 아마도 제3국의 수집가 수
중으로 흘러들어 갔음이 분명할지도 모른다. 지금도 '북청'에선 물장수
를 짝사랑하는 처녀가 있을지 괜히 궁금해지기만 한다.

'에밀레종'의 신비가 풀어질까

우리가 '에밀레종'이라고 일컫는 신비의 종은 통일신라 8세기 중엽에 주조되었던 성덕대왕신종(聖德大王神鐘·국보 제29호)의 일반화된 통칭이다. 에밀레란 종의 울음이 어린 아기가 어미를 애타게 부르는 소리 같아서 붙여진 이름이다.

국민학교(지금의 초등학교) 5학년 때 경주로 수학여행을 갔다. 그때 처음으로 에밀레종도 보았고 종에 얽힌 전설적인 사연들을 듣게 되었다.

그 후 에밀레종을 생뚱맞게도 밀레의 만종과 결부시켜 보는 버릇이 생겼다. 에밀레나 밀레나 신종이나 만종 등의 비슷한 어감 때문에 그렇게 된 것 같다.

1962년과 1964년에 발행된 성덕왕 신종우표 속의 비천무늬 디자인들을 접할 때도 같은 생각이 들었다. 에밀레종은 우리나라에 남아 있는 가장 큰 종으로 높이 3.75미터 입지름 2.27미터이다. 무게는 1998년에 정밀 실측한 결과 18.9톤으로 확인됐다. 종은 단조가 아닌 주물로 주조되었다.

신라 제35대 경덕왕이 돌아가신 아버지의 명복과 나라의 평안을 빌고자 주조되었다고 한다. 현재 보존되어 있는 곳은 경주박물관 월성(月城) 신관이다. 1975년에 동부동(東部洞) 구관에서 옮겨졌다. 이 신비의 종을 칠 때면 여늬 종에서는 들을 수 없는 아기 울음소리가 울려 나온다니, 무슨 조화일까? 최근 새로 만든 보신각종의 음향은 왜 쇠소리 밖에 나지 않는지? 그러니 에밀레종을 성덕대왕신종이라 이름했을 거다.

성덕왕 종을 주조했던 스님은 종을 애써 주조했지만 울림이 없었다. 실패를 거듭한 끝에, 어느 날 여아를 시주 받아 끓는 동(銅)에 넣어 종을 만들었더니 그제사 거침없는 울림이 퍼졌단다. 이 불가사의한 종을 신종

(神鐘)이라 부르게 된 것이다.

필자는 올해 6월 22일~23일에 포스코(POSCO) 사장 초대를 받아 포항공대 탐방 날 청송대(영빈관)에서 일박하면서 차세대 조강산업 파이넥스(FINEXS) 고로에 대한 브리핑을 듣게 되었다. 브리핑이 끝난 후에 몇 마디 질문을 던졌다. "쇳물 속에 여타 화학 성분이 첨가되면 어떤 현상이 일어납니까?" 질소성분인 인(燐·P)이 결합되면 쇠가 녹는 과정에 보다 순화되며 조강 후 충격을 주면 맑은 파장을 일으키게 된다고 했다. 익히 아시다시피 동물의 뼈나 이빨 등의 주요 성분이 인이다. 인중에서도 백린의 경우는 습한 공기 속에서는 인광을 발하게 된다.

옛날, 그믐밤이나 비가 오는 으슥한 밤이면 어김없이 도깨비가 나타나곤 했다. 특히 마을 어귀 당산나무 근처가 그랬다. 거기에는 몽당 빗자루 같은, 내다버린 물건에 동물의 피가 묻어 있었기 때문이었다. 결코 황당하거나 허튼 소리가 아니다. 또한 도자기 중에서도 본차이나가 밝고 맑은 소리를 내는 까닭도 소뼉다귀를 넣어 구워 내었기 때문이란다.

아무튼 에밀레종을 관람한 사람이면 누구나 할 것 없이 '애기를 쇳물 속에 진짜로 넣었는가'라는 질문이 그치지 않아 1997년에 종의 성분 분석을 한 적이 있었다고 한다. 그 결과 인이 검출되지는 않았단다(《聖德大王神鐘 종합보고서》전2권 1999년 국립경주박물관 간행). 하지만 정밀 분석의 신뢰도는 접어 두고라도 부처님의 섭리까지 분석해 낼 수는 없는 법! 종소리의 위력은 불교나 기독교에서나 대동소이하다.

어느 날 에밀레 종소리를 녹음하고자 소음이 덜한 한밤을 택해 녹음을 시도했지만 개구리와 맹꽁이 소리에 대해선 미처 대처하지 못했단다. 불국사의 월산(月山) 스님 말씀이, "허 맹꽁이며 개구리 소리까지 들어가야 더 자연스럽다"는 선문답의 말씀이었다고 한다(《너그러움의 해학》정양모 저).

중생들이여! 밀레의 만종이나 에밀레 종소리에 고개 숙여 합장하사이다!

'성불사' 풍경소리 다시 울리다

성불사(成佛寺)로 불리우는 사찰은 두서너 군데 있다. 우리가 가곡으로 노래 불러온 성불사는 황해도 정방산(황해북도 봉산군 정방산의 주봉인 천성봉 기슭에 소재)에 자리하고 있는 고려 때 창건된 사찰이다. 또는 신라말 도선국사(道詵國師)가 창건했다는 설도 있다. 그리고 고려의 나옹왕사(懶翁王師, 청산은 나를 보고 말없이 가라하네…… 라는 시조 지음)가 중창했다고도 한다.

이처럼 성불사의 내력은 다양한 이설들을 지닌 것처럼 행정상의 소재지도 일제강점기나 남북한 분단으로 말미암아 봉산군과 황주군으로 엇갈리며 알려져 오고 있다. 그러니까 창건 이후 여러 차례 중건의 역사를 지닌 사찰이다.

성불사의 절터는 황해도의 명산인 정방산을 품고 있다. 한반도의 서쪽을 지키는 관문이라 정방(正方)으로 일컬어지게 되었다고 한다.

성불사에는 극락전, 응진전, 명부전, 청풍류, 운하당, 삼신각이 들어서 있다. 북한의 국보 제 31호로 지정되어 있으며, 극락전 앞에 버티고 서있는 5층 석탑은 국보 제 32호이다.

성불사의 중심 건물인 극락전은 898년에 창건된 이래 6.25전쟁 때 폭격까지 당했다가 1955년에 복구되는 수난도 겪었다고 전해진다.

성불사가 세상에 널리 알려진 것은 〈성불사의 밤〉이 노래로 불려지고 나서부터이다. 1930년에 노산 이은상 선생의 작시에다 홍난파 선생이 작곡했다.

우리나라 대표적인 작곡가 두 분을 꼽을 때는 〈가고파〉를 작곡한 김동진 선생과 〈봉선화〉를 작곡한 홍난파 선생이시다.

안타깝게도 1955년 이후 성불사 극락전 처마 끝에 매달렸던
풍경이 도난당하고 말았다. 그것도 모르고 우리들은 성불사 풍경소릴
헛 부르고만 있었다. 근 반세기나 성불사의 풍경은 울리지를 못했다.

작곡가들이 시를 가사로 옮길 때는 운에 맞춰 다듬기 마련이다. 지난 2004년 졸시 〈강가에서〉(www.krsong.com에서 감상할 수 있음)를 김동진(94세) 선생께서 작곡을 해 주시면서 나에게 들려 주셨던 얘기가 있다. 수많은 시인들의 시를 가사로 다듬어 고쳤지만, 노산 이은상 선생의 〈가고파〉만은 한 획 한 자도 바꾸지 않으셨다고 하셨다.

그러니까 성불사도 홍난파 선생이 작곡하면서 고치지 않았을 것 같다.

성불사는 〈성불사의 밤〉이 애창되면서 자연히 우리 맘 속에 자리잡게 되었다. 곡도 곡이거니와 가사도 더없이 멋지지 않은가! '성불사의 밤'에 '풍경소리' 가 없었더라면 성불사는 성불(成佛)되지 못한 절간으로 묻혀 버리고 말았을 거다.

안타깝게도 1955년 이후 성불사 극락전 처마 끝에 매달렸던 풍경이 도난당하고 말았다. 그것도 모르고 우리들은 성불사 풍경소릴 헛 부르고만 있었다. 근 반세기나 성불사의 풍경은 울리지를 못했다. 어쩌면 부처님께서 혼자 울고 있는 모습이 하도 애처로웠기에 잠깐 나들이시켰음이 아니었을까? 때문에 우리 민족 분단의 아픔이 반세기가 지나도록 지체되고 있는지도 모른다.

우선 〈성불사의 밤〉 노랫말부터 옮겨 놓고 보자.

성불사 깊은 밤에 그윽한 풍경소리
주승은 잠이 들고 객이 홀로 듣는구나
저 손아 마저 잠들어 혼자 울게 하여라

댕그렁 울릴제면 또 울릴까 맘 졸이고
끊일젠 또 들리리라 소리나기 기다려져
새도록 풍경소리 데리고 잠못이뤄 하노라

서울 우이동에는 도선사가 있다. 혜자 스님이 주지승이다. 여러 해 전
에 도선사는 6.25전쟁 때 불타 버렸다는 금강산의 신계사를 복원시킬 계
획을 세웠다고 한다. 내친 김에 때를 같이하여 성불사의 극락전에도 풍
경을 복원시키려고 시주를 받았던 적이 있었다.

이 글을 쓰려고 도선사에다 성불사의 풍경 복원 소식을 문의해 봤지만
쉽게 접근이 이루어지지 않았다. 부득이 지인을 통해 부탁할 수밖에 없
었다. 2006년 봄에 금강산의 신계사도 복원 준공되었고, 다행히 성불사
극락전에도 풍경을 달아 놓았다고 한다.

사실 반세기 동안 〈성불사의 밤〉은 풍경 없는 밤으로 지새워 왔을 거
다. 풍경 없이 홀로 독경이 되었던 〈성불사의 밤〉 노래는 구천의 원혼들
을 애타게 방황시켰음이 누구의 탓으로 돌릴까?

이 낮, 이 글을 남기며 청계천 물가로 나서서, '성불사'의 풍경 소릴 소
리 없이 읊조렸다. 이담 등산 갔다 오는 날 노래방에 가서 〈성불사의 밤〉
을 꼭 부를 작정이다.

슈베르트 가곡 '숭어'는 숭어가 아니라 '송어'다

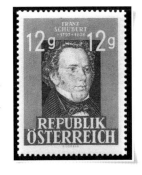

나의 국민학교(초등학교) 시절은 교육 환경
이 열악한 분위기였음에도, 우리 학교(金
井초등학교, 부산시 금정구 장전동)에는 음악 선생
님이 계셨다. 이 철 선생님이셨다. 선생님은
6.25전쟁이 터지기 전쯤 자의로 월북하셨다는
후문이었다.

선생님으로부터 배웠던 노래 중에는 〈마의태
자〉, 〈볼가강의 뱃노래〉가 두드러졌고, 대표적
인 음악가 얘기로는 '가곡의 왕' 슈베르트, '피아노의 시인' 쇼팽, '음악
의 아버지' 바흐, '왈츠의 왕' 요한 슈트라우스 등이었다. 그 후 고등학
교 시절에 영화로도 슈베르트를 관람했다. 그런데 선생님께 배웠던 노래
가 금지곡이 되었음은 뒷날에야 알았다.

1950~60년대는 대도시에 음악감상실이 성행했다. 부산에는 클래식
음악실(고전 음악실로 개명), 오아시스(이중섭 화가 단골 음악실), 아폴로와 세
시봉 등이었고, 대구에 가면 하이마트에 들렀고, 서울에는 명동의 돌체,
종로 1가엔 르네상스가 대표 격이었다. 이 무렵 슈베르트의 가곡 〈숭어〉
를 피아노 5중주 속에서 자주 감상했다. 당시만 해도 DJ는 없었고, 감상
하고 싶은 곡을 메모지에다 적어서 플레이어에게 직접 신청하던 시절이
었다.

아주 뒷날, 슈베르트의 피아노 5중주 A장조 4악장 속 변주곡의 '숭어'
는 숭어가 아니라 '송어'임을 알게 되었다. 그래도 미심쩍어서 독일어
사전을 뒤져 'Die Forelle'를 찾아보았다. 분명히 '송어'로 번역되어 있

었다. 그럼에도 이성삼 씨가 쓴《클래식 명곡대사전》에는 '숭어'로 적혀 있었다. 정말 헷갈렸다. 이 글 때문에 책방에 들러 최신판 해설서들을 두루 펼쳐 보았다. 최근에 나온《명곡대사전》에도 여전히 '숭어'였다.《클래식 음악 감상을 위한 명곡해설》(아름출판사),《최신 명곡해설》(세광음악출판사)에도 예외는 아니었다.

《이 한 장의 명반 클래식》(이동림 지음, 현암사, 1988) 378쪽에만은 '송어'로 바로 잡혀 있었다.

그럼 어째서 'Forelle' 번역이 '숭어'로 옮겨졌을까? 어쩌면 독한(獨韓) 사전에서 송어를 잘못 읽어 '숭어'로 되었든지, 사전 자체가 틀려 있었거나, 편집 과정에서 오류가 생겼을지도 모를 일이다.

마치 '한 번 해병은 영원한 해병'인 양 숭어는 '숭어'로 지조(?)를 지키고 있는 것일까!

송어(松魚, 보통사전에는 바닷물고기로 적혀 있음)와 숭어(秀魚)는 연어과에 속한 비슷한 크기의 고기인 것 같은데, 송어는 바다에서 살다가 산란기가 되면 하천으로 센물 차고 올라가는 습성인가 하면, 숭어는 담수에서 서식하다가 바다로 내려가는 고기라고 한다.

슈베르트가 가곡 〈송어〉를 작곡한 것은 낭만파 시인이자 피아니스트였던 슈바르트(크리스티안 F. Schubart, 1739~1791)가 쓴 〈송어〉라는 시에다 곡을 붙였고, 뒷날 실내악으로 피아노와 현악기를 위한 5중주곡을 작곡했다. 이곡 4악장에서 '송어'를 주제로 한 변주곡이기 때문에 '송어'로 불리게 되었다고 한다. 60년대까지만 해도 이 변주곡은 음악교육에 자주 활용되었다.

송어(松魚)와 숭어(秀魚)는 연어과에 속한 비슷한 크기의 고기인 것 같은데, 송어는 바다에서 살다가 산란기가 되면 하천으로 센물 차고 올라가는 습성인가 하면, 숭어는 담수에서 서식하다가 바다로 내려가는 고기라고 한다.

안타깝게도 최신판인 듯한 《클래식 명곡 해설》(삼호음악) 속에 'Die Forelle' op 32라 명기해 놓고도, 번역은 '숭어'라 적혀 있다.

내친 김에, '송어'의 특징이기도 한 콘트라베이스에 관해 덧붙일까 싶다. 어느 해 슈베르트는 친구의 고향인 알프스의 산록으로 피서를 갔었다. 그때 친구(바리톤 가수 포글)의 소개로 광산재벌 파움가르트너를 만났다. 그는 아마추어 음악가였지만 가곡 〈송어〉를 주제로 하여 5인(필자주 ; 모두 친구들인데 한 사람이 콘트라베이스 연주자인 듯함)이 연주할 수 있도록 실내악 작곡을 의뢰했었다. 조건은 콘트라베이스를 포함시켜 달라는 것이었다. 그래서 제2 바이올린 대신에 콘트라베이스를 넣었다. 그러니까 피아노에다 바이올린, 비올라, 첼로와 콘트라베이스를 위한 변주곡이 작곡된 것이다.

흔히 콘트라베이스는 밑깔아 연주되는 현악기로 이해하고 있지만 〈송어〉만은 제4악장에서 당당한 제 목소리로 콘트라베이스의 품위를 맘껏 뽐내 주고 있어 너무도 멋지다.

〈송어〉의 첫연만 옮겨 본다.

"강물을 헤치며 가는구나
송어는 즐거운 마음에
화살과 같구나."

장미꽃에 우리 말 이름이 붙었다

설 사 미인은 아니더라도 풍만과 요염이 극치에 이르면 팜프파탈을 연상케 된다. 그래서인지 수많은 꽃 중에서 장미꽃의 우아함을 감상할 때도 유사한 느낌이 들때가 있다. 최근 농촌진흥청에서는 장미의 새 품종을 잔뜩 개발하여 전시해 놓고 있다. 정말 탐스럽고 요염하기 그지없다.

예전에도 어렵게 새 품종을 개발하여 해외 시장에다 내어 놓은 적도 있었다. 수출을 겨냥했기 때문인지 몰라도 그때는 외국어로만 이름을 붙였다. 그 무렵 '필라코리아 2002년 세계 우표 전시회'에 즈음하여 2종을 우표 속에 담았다. '핑크 레이디'와 '레드 퀸'이었다.

작년에도 '핑크벨', '체리티', '스노우 데이' 등 6개 품종이 출시된 바 있었다. 또한 경기도와 충북 등도 농업기술원에서도 잇따라 새 품종을 개발하여 박차를 가하고 있다. 경기도 농기원에서 개발한 새 품종인 '오렌지 플래시'는 서울 양재동 화훼공판장에서 2007년부터 판매하고 있다.

반면 충북 농기원에서도 같은 해에 국산 장미를 개발하여 등록까지 시켰는데 우리 말 이름을 붙였다. '매혹', '온새미로', '수려', '해사랑', '새색시' 등 5종이었다. 올해도 농촌진흥청에서는 신품종 10종을 개발하여 지난 18일 서울 AT센터에서 품평회를 개최했다. 이 장미들은 아직도 이름을 붙이지 않았다. 가급적이면 예쁜 우리 말 이름으로 지어졌으면 좋겠다.

장미에 얽힌 이야기로는 15세기 영국의 왕조 싸움 때 하얀 문양의 장미와 붉은 문양의 장미 때문에 훗날 '장미전쟁' 이라 불리워졌고, 기독교 성경 속의 '샤론의 장미' (여기서 장미는 장미가 아니라 사실은 '무궁화' 임) 라는 기록도 볼 수가 있다. 그러나 저 알프스 산록에서 어처구니 없었던 사건도 있었다. '순수 모순의 시인' 으로 일컬어지는 라이너 마리아 릴케의 장미는 지금도 우리들을 슬프게 하고 있다.

어느 해 여름철 릴케를 찾아왔던 한 여인이 있었다. 이 여인에게 사랑을 전하려고 자신의 장미원에서 장미꽃 한 송이를 꺾다가 가시에 찔렸던 것이 화근이 되어 병상에서 생의 마감을 고했었다. 이 엄청난 사건을 유발시켰던 것 역시 가시 달린 장미로 인함이었다.

장미의 조상은 '찔레꽃' 이다. 한반도의 찔레는 순백의 흰 꽃이다. 예전엔 꽃도 따먹고 새순의 껍질을 벗겨 먹기도 했다. 사실 장미에 가시가 없다면 매력 없는 미인과 무엇이 다를까? '어린 왕자' 가 별나라에서 가꾸고 있던 꽃나무도 단 한 그루의 장미였고, 이 장미에도 가시는 있었다. 4개의 가시였다는 것은 숫자의 개념이기보다 장미의 자존심 같은 고고함을 나타내고자 함이 아니었을까? 가시가 달렸다는 것으로….

그런데 어린 왕자가 지구별에서 고향별로 황급히 돌아가야 했던 까닭은 장미에 물을 주기 위해서였다. 그러니까 장미도 세상에서 물을 가장 많이 필요로 하는 '블루베리' (우리 말 : 정금 또는 들쭉)처럼 물을 자주 줘야 한다. 참고로 요즘 각광을 받고 있는 블루베리의 원산지는 남북극인 극지 가까운 지역의 특산 식물인데 우리나라에도 10여 년 전에 들여와 농원이 조성되었다. 오는 여름철 장미를 보려면 양재동 화훼공판장 외에도 일산의 호수공원 '장미원' 도 제철에는 볼 만하다. 장미는 네덜란드의 튤립처럼 특허권에 구애 받을 필요도 없고 스스로 신품종을 개발하여 수출 상품으로도 부가 가치 놓은 품목에 속한다고 한다. 이제 더 멋지고 예쁜 장미를 피워 우리 말 이름을 붙여 코리아를 빛냈으면 좋겠다.

심포닉 재즈를 탄생시킨 '거슈인' 랩소디 인 블루
-Rhapsody in Blue

흔히 알려져 있지는 않지만 거슈인 (Geroge Gershwin, 본명 Jacob Gershwin)이라는 특별한 작곡가를 소개 하려 한다. 심포니인지 재즈인지 언뜻 장 르를 구분하기 어려운 작곡가 거슈인은 20세기의 유명 작가임이 분명하다. 그의 음악을 처음 감상하게 된 것은 1960년대 초반 부산의 아폴로 음악실과 클래식 음악실(뒷날 고전 음악실로 바뀜)과 비엔나 음악실에서였다. 그 때만 해도 그 어려운 모차르트에 접근해 보려 하던 참이었다. 그러다 알게 된 작곡가가 거슈인이었는데 그의 출세 작이면서 반란곡(?)에 가까웠던 〈랩소디 인 블루〉(우울한 광시곡)를 감상 하게 되었다.

광시곡(狂詩曲)이라면 리스트의 〈헝가리언 랩소디〉이거나 〈루마니언 랩소디〉 아니면 브람스의 〈두 개의 랩소디〉 정도가 단골 감상곡이었지 만 거슈인의 〈랩소디 인 블루〉는 그 때가 처음이었다. 클라리넷 독주에 서 피아노의 테크닉이 주도하기도 하면서 오케스트라와 함께 간단 없이 흘러갔다. 물론 재즈의 반란스런 분위기는 트럼펫이나 트럼본이 약음으 로 해서 바이올린이며 오보에도 한몫 섞여들었다.

재즈와 협주곡을 융합시킨 광시곡을 가장 미국적인 작품으로 평가하 고 있지만, 이를 재즈 장르로 분류하기도 하고 고전적인 풍미로 클래식 에다 포함시키기도 하여 평론가들을 혼란케 하고 있다. 사실 야성적인 반란곡이 아닌가 싶다.

재즈와 협주곡을 융합시킨 광시곡을 가장 미국적인 작품으로 평가하고 있지만, 이를 재즈 장르로 분류하기도 하고 고전적인 풍미로 클래식에다 포함시키기도 하여 평론가들을 혼란케 하고 있다. 사실 야성적인 반란곡이 아닌가 싶다.

거슈인이 작곡에 관심을 쏟게 된 시기는 그가 극장과 서점 등에서 전속 피아니스트가 되고, 첫 곡 〈스와니〉를 발표하면서였다고 한다. 그 무렵 미국 재즈계의 거장 폴 화이트맨(P. Whiteman)을 만났고, 이후 〈랩소디 인 블루〉를 만들었다. 마치 지난날 안익태 선생이 그의 스승 리하르트 슈트라우스를 만났던 것과 매우 흡사하다.

거슈인은 오페라 피아노 협주곡으로 이루어진 〈포기와 베스〉까지 남겼지만 서른아홉에 뇌종양으로 세상을 떠났다. 1898년 뉴욕의 가난한 집안에서 태어난 그는 어려운 생활로 인해 정상적인 음악공부를 하지 못했다. 열 살 때 개인교사에게 피아노와 화성학을 배우다가 열아홉 살 때 극장 전속 피아니스트가 되어서야 음악에 전념할 수가 있었단다.

그럼에도 거슈인은 20세기의 음악을 로맨틱한 멜로디를 벗어나 보다 튀는 재즈 음악시대를 연 작곡가가 되었다. 〈랩소디 인 블루〉를 구상했음에도 오케스트라의 편곡 방법을 모르고 있을 때 그의 멘토격이었던 화이트맨의 소개로 〈그랜드 캐년 모음곡〉을 작곡했던 그로페(Grofe)에게 자문을 받아 발표한 것이 성공하여 거슈인은 유명 작곡가 반열에 오르게 되었다. 이에 힘입어 스트라빈스키 등을 만날 수 있었고 오케스트라에 대한 악기들의 특성을 터득케 된 것이다.

거슈인의 음악세계를 지면으로는 감상할 수가 없기에 '보는 감상'으로 거슈인을 떠올려 보려 한다. 〈랩소디 인 블루〉의 창작세계를 섭렵한 김의규 화백이 지난 11월 25일부터 12월 15일까지 경복궁 서쪽 건너편에 자리잡은 '팔레 드 서울' 갤러리에서 'Rhapsody in Blue'라는 표제를 붙인 아주 특별한 서양화 전시회를 열었다. 돌아가신 구상(具常) 시인의 사

위이자 서양화가이며 시인이고 '미니픽션' 작가이기도 한 김의규 교수의 이번 전시회는 전시장 1층에서 2, 3층까지 작품을 꽉 채운 데다 동영상까지 설치해 놓은 색다른 작품들로 선보였다. 멋진 팸플릿 외에도《트윗픽션 이야기(제목 : 그러니까 아프지 마)》라는 작품집도 함께 펴내었다. 작품 하나 하나 속에 거슈인의 반란이 숨쉬고 있었고 작가 자신과 또 다른 그가 얄궂은 표정을 숨기고 있는 모습은 영락없이 〈랩소디 인 블루〉가 분명했었다.

전시회가 열리던 전야제 다음날은 토요일이어서 일찌감치 혼자 전시장을 찾아 거의 한 시간 동안을 작품 속에 파묻혀 있었다. 이번 책을 출간하면서 트윗픽션(Twitter, Picture, Fiction의 합성어)이라는 낱말까지 탄생시킨 데다 책 속에는 작품 한 점마다 단아한 자신의 시도 실어놓았다. 어쩜 피카소나 샤갈과는 사뭇 다른 사상이 배어 있는 것도 같다.

지난날 피카소가 한 말이 생각난다. "내가 본 것을 그리는 것이 아니라 생각하는 것을 그린다." 맞는 말이겠거니와 김의규 화백은 생각 저 너머 것을 그리고 있는 것이 아닐까 하는 생각도 들었다.

그의 창작 내면에는 또 다른 세계가 있었다. 즉 동체대비(同體大悲)라 일컫는 '너와 내가 다르지 않음'을 나타내고 있음도 보였다. 본인은 미술평론가는 아니지만 컬럼니스트의 입장에서 감상해도 그렇다는 뜻이다. 그가 펴낸 책까지 한 권 받아 왔으니 나 역시 영감을 꺼내어 볼 터이다. 거슈인의 작품을 감상하시고 책도 사서 읽어 보시면 좋겠다.

민족의 노래 아리랑 이야기

지구상에서 자기 민족의 애환과 정서가 담긴 노래를 가지고 있는 나라는 그리 흔치 않다. 우리나라 사람들은 역사와 더불어 '아리랑' 가락을 완벽하게 읊조린다. 그러면서 흥을 돋우고 인고의 삶을 살아온 터이다.

아리랑의 유래나 '아리랑'의 뱃말을 옳게 풀이하긴 쉽잖은 듯하다. 민족의 옛 강토 고구려 땅을 손 놓고부터는 한 많은 시름의 가락으로 노랫말을 바꿔가며 불렀던 것이다.

아래와 같은 노랫말을 아리랑의 본조(本調/뱃말)라 부른다. 이 본조 아리랑은 시간이 흘러가면서 후렴처럼 되고 말았다.

> 아리랑 아리랑 아라리요/ 아리랑 고개를 넘어간다/ 나를 버리고 가시는 님은/ 십리도 못가서 발병난다.

이 본조 아리랑에는 예부터 앞머리 또는 뒤쪽에 따로 된 노랫말이 덧붙기 시작했다. 장단은 우리 정서에 딱 맞는 세마치 장단이다. 여기에다 별조 아리랑이 불려지면서 〈밀양 아리랑〉, 〈강원도 아리랑〉, 〈정선 아리랑〉, 〈진도 아리랑〉 등으로 발전되어 왔다. 한반도를 삼천리 강산이라 했

던가. 한반도에 흩어져 있는 섬들이(압록강 안에만도 202개의 섬이 있음) 3천 개가 넘고, 아리랑 역시 3천여 가지의 별조 아리랑이 전해 오고 있다.

아리랑에 관한 민족영화도 있다. 1926년에 조선키네마에서 제작되었다. 같은 해 9월에 종로3가 단성사에서 상영되었는데 춘사 나운규가 각본, 감독, 주연, 제작을 도맡은 것이다.

개봉 첫날 춘사도 함께 관람했다. 영화 속 아리랑 노래는 한강에 배를 띄워 노저어 가는 장면에서 불려졌고, 마지막 장면에서 오랏줄에 묶여가는 미치광이 '영진'의 모습을 배경으로 아리랑이 구성지게 깔리자 극장 안의 관람객들은 극장이 떠나갈 듯 합창을 했다고 한다. 놀란 일본 순사들이 들이닥쳤지만 울분을 참지 못한 관람객들은 자리를 뜨지 않은 채 아리랑을 더욱 큰 소리로 불렀다고 전해진다.

필자가 고등학교 때 김동진 선생이 작곡했던 〈신아리랑〉을 배웠다. 기억을 더듬어 옮겨 본다.

싸리문 여잡고 기다리는가/ 기러긴 달밤을 즐겨간다/ 모란꽃 필 적에 정다웁게 만난 이/ 흰국화 시들 듯 시들어도 안 오네/ 아리랑 아리랑—

〈아리랑 세상〉도 있다. 신민요 아리랑이라 일컫고 끝마디에서 '아리랑 고개로 도망을 간다'로 바꿔 부른다.

지난 3월 2일, 서초동 국립국악원 예악당에서는 국립 국악전문채널 FM 국악방송국 개국 10주년을 맞아 아리랑을 국가 대표 브랜드로 만들

지구상에서 자기 민족의 애환과 정서가 담긴 노래를 가지고 있는 나라는 그리 흔치 않다. 우리나라 사람들은 역사와 더불어 '아리랑' 가락을 완벽하게 읊조린다. 그러면서 흥을 돋우고 인고의 삶을 살아온 터이다.

고자 하는 취지의 음악회가 열렸다.

　　평소 존경하고 있는 김열규 교수(서강대 명예교수/ 대학 때 한 학기 강의를 들었음─필자 주)가 요즘 어느 일간지에 수요일마다 '휴먼 드라마' 라는 컬럼을 싣고 있는데 여기에 '아리랑' 이 소개되고 있다. 아리랑에 대한 연구는 나라 안에서도 손꼽히는 몇 분이 있지만 김열규 교수의 글을 택했다.

　　김 교수는 아리랑 노랫말을 찾으려고 구소련연방 지역부터 답사에 나섰다. 일제 강점기이던 1937년에 동포들은 강제 징용되어 동토 시베리아로 끌려갔다. 그 후 카자흐스탄과 우즈베키스탄으로 강제 이주된 곳에서 발굴했던 아리랑을 적어 본다.

　　이국 만리 남의 땅에/ 메마른 남의 땅에/ 목숨 붙여 살자니 눈물도 말랐네/ 아리랑 아리랑─

　　오줌 누고 똥누던 우리네 여인들/ 바퀴로 깔아 죽고 이민 열차여/ 아리랑 아리랑─

　　(※ 이 노래는 강제 이송중 사람들이 열차의 빈칸 사이서 용변을 보다 깔려 죽었던 사실을 노래한 가사임)

　　김 교수는 강원도 〈정선 아리랑〉도 찾아 나섰다. 설악산 자락을 지나다가 들었던 노랫말은 이렇다.

　　아리랑 아리랑 아라리요/ 아리랑 고개는 모슨 고갠고/ 구비야 구비

가 눈물의 고개/ 아리랑 아리랑 -

　정선 읍내 물레방아는/ 물살을 안고 도는데/ 어쩌다 내 한평생/ 밭고랑만 안고 돌가/ 아리랑 아리랑 -

다음은 〈밀양 아리랑〉이든 여러 아리랑 후렴의 '쓰리쓰리랑' 은 또 다른 노랫말의 특징이다.

　아아리 아아리랑 쓰으으리/ 내내 아아들/ 아리랑 아리랑 쓰리쓰리랑 / 아라리가 났네/ 아리랑 아리랑 -

잠깐 아리랑의 끝말 '랑' 을 한 번 떼어서 그 멋진 '음운' 을 생각해 본다.

사랑, 너랑나랑, 신랑, 그미(그 여자)랑, 엄마랑, 아빠랑, 도랑(개울), 노랑파랑, 살랑살랑 등이다.

아리랑의 '아리' 에 대해 일찍이 단재 신채호 선생은 압록강의 '압' 자를 '아리(길다는 뜻)' 로 풀이해 놓았다. 그러니까 '아리' 란 '아리가람(긴 강)' 이라는 뜻인 것이다.

참고로 대한제국의 고문관을 지냈던 미국인 선교사 헐버트(Hulbert, 1863~1949)가 아리랑 악보를 『한국소식(Korea Repository)』에다 '한국의 향토음악' 으로 번역해 놓았다. 또한 구한말의 김산(본명 장지락, 1905~1938) 선생이 아리랑을 구술하여 님 웨일즈에 의해 출간된 《아리랑 회고》도 남아 있다.

이미륵의 '압록강은 흐른다' 가 영화로 나왔다

우리나라 최초의 '문화대사' 로 일컬어지기도 하는 이미륵 박사의 독일어 소설 《압록강은 흐른다(Der Yalu fliesst)》가 한·독 합작영화로 제작, 개봉·상영되고 있다.

일찍이 이미륵(본명 이의경) 작가는 황해도 해주에서 태어나 '미륵' 이라는 아명(예명)으로 자랐다. 그는 아버지의 신식교육 방침에 따라 의사가 되기 위해 1917년 경성의학전문학교에 입학했다.

그가 3학년이 되던 해에 3.1 독립만세운동이 터졌다. 이미륵은 주저 없이 만세운동에 가담했다가 일경에 붙잡혀 고초를 겪어야 했다. 하는 수없이 압록강(얄루/Yalu는 중국식 표기임)을 건너 상해로 들어갔다. 그곳 임시정부에 합류하여 독립운동을 펴다가 독일로 떠났다. 사실상 의학공부를 계속하려고 독일 유학길에 오른 셈이다.

1920년에 뷔르츠부르크 대학과 하이델베르크 대학에서 의학을 전공하고, 1928년에 뮌헨 대학에서 이학박사 학위를 받았다. 그러나 의사의 꿈을 접은 채 1931년부터 작가 활동을 시작했다. 주로 조국에 관한 소재의 글을 썼지만 자신의 내면세계에는 동양사상이 깊이 깔려 있었다. 이는 어릴 때 아버지로부터 배웠던 한학 때문이었을 것이다.

이미륵은 일제의 압박을 피해 이국땅 독일로 갔지만 독일 역시 히틀러의 나치가 득세하여 조국의 사정이나 다를 바가 없었다.

1943년 뮌헨 대학의 후버 교수와 함께 나치 항거운동에 참여하여 '백

장미사건'에 연루되기도 했다.《압록강은 흐른다》(Der Yalu fliesst)는 제2차 세계대전이 끝난 이듬해에 발표되었다. 조국의 산하가 배경인데 작가 자신의 자전적 소설이다. 그럼에도 독일인들에게 감명을 불러일으킨 연유는 동양에 대한 흥미보다 시대상황이 맞물려 있었기 때문이 아닌가 싶다.

작품이 발표됨과 거의 동시에 고등학교 교과서에 실렸고, 일약 베스트셀러 작가가 되었으니 당연히 '코리아의 문화특사'라 불러도 좋을 것이다.

그 후《압록강은 흐른다》는 우리나라에서도 두서너 출판사에서 출간되었고, 필자도 읽고 난 후 졸저《세상에서 가장 작고 아름다운 그림》속에 소개했다.

어느 해에는 SBS에서도 시리즈로 방영된 듯하고, 이미륵에 대한 새로운 인식이 부각되기에 이르렀던 것이다. 기념사업회도 결성되어 인터넷 사이트에서도 검색이 가능하다(www.mirokli.com). 최근에는 2002년 이후 국내 초중고 교과서에도 실려 있어 성인층보다 청소년들이 더 관심을 가지고 있을 정도가 되었다. 참고로 국내서적 중 다른 이름으로 출간된 책을 소개하면《어머니》,《무던이》,《이야기(1, 2)》등이 있는데, 출판사 계수나무와 범우사에서 펴냈다.

한편 정부에서도 노태우 정부 시절에 고인의 애국 활동을 기려 훈장과 훈장증이 추서되었는데 관계 당국의 부실로 유족들께 전달이 지연되다가 뒤늦게야 성사되기도 했다. 이유는 이의경이라는 본명으로 인해 이미륵과는 무관한 것으로 묻힐 뻔했던 것이다.

마지막 장면은 저쪽 압록강 건너에 유령처럼 소복을 입은 미륵의 아내,
이쪽 강 언덕에는 독일에서 사귀었던 '에바'가 못 이룬 사랑을
뒷모습에 감춘 채 서 있는 모습이었다.

이번에 한·독합작으로 제작된 영화는 독일 BR방송사와 국내 SBS가
기획했고 여러 단체와 기관이 후원한 끝에 1년 이상 걸려서 만들어진 대
서사시나 다름없는 역작이다. 이 영화는 독일 BR방송에서도 곧 방영되
리라는 소식이다.

이 영화를 잠간 개관해 보면 흥미를 더해 줄 것도 같다. 영화의 도입부
는 독일 현지에서 독일 배우들이 등장했고 이내 독일의 아자르강을 건너
압록강(실은 남한의 어느 강임)으로 넘어와 한국 배우들이 대거 출연하게
된다.

주인공 이미륵으로 분장한 배우는 독일에서 오페라 배우로 활약 중인
우벽송 씨다. 또한 한국인으로 귀화한 이참도 등장하였고, 유명 배우로
는 신구, 나문희, 김여진, 김보연, 최성호 등이 열연했다.

미처 사랑도 못하고 떼어났던 아내를 끝내 만나지 못하고 이역만리에
서 불귀의 객이 되었던 미륵! 그 이름의 뜻처럼 생의 마지막은 '미륵불'
로 마감되고 말았음이, 영상에서 애틋함을 더해 준 수작이 이 영화이다.

마지막 장면은 저쪽 압록강 건너에 유령처럼 소복을 입은 미륵의 아
내, 이쪽 강 언덕에는 독일에서 사귀었던 '에바'가 못 이룬 사랑을 뒷모
습에 감춘 채 서 있는 모습이었다.

필자는 몇 번이고 눈시울이 뜨거워져 자막의 글자를 끝내 읽지 못했
다. 2009년 6월 초에 시사회를 거쳐 서울 지하철 2호선의 강변역 길 건너
테크노마트 빌딩에 위치한 무비꼴라쥬 4관에서 6월 12일 오전 월간『우
표』지 신차식 위원과 국내 홍익생명사랑회 사무총장 정우일 시인과 함
께 관람했다.

칠레 광부 33명, 모두 살아 나왔다
- 우연 아닌 필연이다

세기의 불사조 영웅 33명이 '불사조'라고 지어진 캡슐을 타고 지상으로 살아 나왔다. 칠레 산호세 광산의 갱도가 무너진 700미터 지옥에서 67일간 갇혔다가 지난 (2010년) 10월 13일, 한 사람의 낙오자도 없이 기적적으로 가족들 품으로 돌아왔다.

이번 사건이 알려졌던 날 두어 가지 생각에 잠겼었다. 첫째 33이라는 숫자가 예사로운 수가 아니라는 예감이 들었다. 이 수는 우연의 숫자가 아니라 예정된 필연이자 행운의 숫자라고 생각했기 때문이었다.

수비학(數秘學/numerology)에서 읽었던, 만물의 근원을 '수'로 풀이했던 피타고라스의 안정과 평면을 구성하고 있는 삼각형의 3을 떠올렸다. 이를테면 3이 겹치면 육각 즉 기독교 성서 속의 '다윗의 별'이 되고 고대 인도 베다(Veda)문화에서 말하는 천(天)·공(空)·지(地) 3계의 33신을 본 딴 불교의 삼십삼천(三十三天)이 정리된 '33 관음' 등이 모두 33이다.

굳이 숫자 속에 들어가지 않더라도 산스크리트 문화권에서 볼 수 있는 육각인 '히란야'가 우주의 기를 받는다는 육각 목걸이도 흔히 볼 수가 있다.

우주의 생명이나 다름없는 물의 결정체가 육각이듯 눈의 결정체도 마찬가지이다. 곤충인 거미가 쳐놓은 먹이사냥줄도 육면으로 설치되고 꿀벌 등의 벌집도 육각형이다. 6은 3의 배수이다.

만해(萬海) 한용운 선생이 포함된 기미독립선언문에 참여했던 지사들도 서른세 분(33인)이고, 예수님은 서른 셋에 십자가에 못박혔다. 소파 홍난파 선생도 같은 나이로 세상을 떠났으며, 알렉산더 대왕도 그러했다. 용하게도 북한의 김일성은 서른 셋에 주석 자리에 올랐다.

　　　　　　33이라는 숫자가 예사로운 수가 아니라는 예감이 들었다.
　이 수는 우연의 숫자가 아니라 예정된 필연이자 행운의 숫자라고 생각했다.
　수비학(數秘學/numerology)에서 읽었던, 만물의 근원을 '수'로 풀이했던
　　피타고라스의 안정과 평면을 구성하고 있는 삼각형의 3을 떠올렸다.

　이러한 사안들이 결코 '우연'이 아니라 '필연'이라면 틀린 말일까! 칠레의 광부 33명과 관련된 33이야기도 같은 뜻으로 흘러 나왔다.

　굴착기로 갱도까지 구멍을 뚫은 시간이 33일이고 구조현장을 취재코자 등록한 외신기자들의 국적도 33개국이었다고 한다. 이 모두가 33과 관련되었으니 어떤 까닭일까!

　지난날 J. 존스의 장편소설을 미국 콜롬비아사가 흑백으로 제작했던 영화 〈지상에서 영원으로〉(From here to Eternity)가 아니라 이제는 '영원(저세상)에서 지상으로'라는 영화가 제작될지도 모른다. 그 때(1956년) 영화의 주연배우는 몽고메리 클리프트였고, 조연배우 프랭크 시나트라는 아카데미상을 탔다. 이번 '세기의 영웅'들에도 주연과 조연이 있었는데 제목만 바뀌었을 뿐 아닌가 싶다.

　1초에 1미터씩 이동했던 캡슐은 영상이 아니라 실제 상황이었다. 주연은 작업반장 '우르수아'였다. 그의 침착성과 통솔력은 돋보였다. 갱도 속에서도 겸허히 기도와 찬송을 하며 동료들을 감쌌고 노벨상 수상 시인 네루다 등의 '시'를 낭송하기도 했다니 필자는 스스로 부끄러운 생각이 든다.

　그리고 조연배우는 갱도 속에서도 사진을 찍었던 '플로렌시오 아발로스'를 꼽을 수가 있다. 그는 '갱도 속 카메라맨'이라 불렸고 가장 먼저 지상으로 올라왔었다.

　구조되는 순간순간에 그들은 세기의 명배우이자 영웅들이었다. 지름 53cm, 길이 4m짜리 캡슐에 갇혀 622미터의 터널 속에서 20분씩이나 절대고립을 견뎌냈고 캡슐도 어둠 속에서 무려 10~12차례나 구불구불한

회전을 했었다고 한다.

그래도 이 캡슐을 타기 위해서는 칼로리 높은 우주식품을 적게 먹으면서 다이어트까지 해야 했단다.

갱도 지점을 '희망캠프' 라 부르면서 정부측과 구조대측은 구조순서를 두고 의견이 엇갈리기도 했지만 갱도 속의 작업반장이 스스로 마지막에 캡슐에 오르겠다고 해서 해결이 쉬웠던 것 같았다.

참고로 구조 일정을 간략히 정리해 본다. 이 사건이 세상에 처음 알려졌던 날은 8월 5일이었고 모두 사망했을 거라고 믿었다.

그래도 3일이 지난 8일부터 갱도 옆으로 구멍을 파기 시작했는데 22일에 모두가 살아 있다는 쪽지가 탐청봉 끝에 매달려 나옴으로써 사건이 확 바뀌었다. 9월 5일부터 19일까지 제2, 제3의 굴착을 펼쳤고 미항공우주국(NASA) 등에 구조용 특수 캡슐 제작을 청하기 시작했다. 그러자 오랜만에 지구촌이 한 마음으로 인류애를 보이는 현상들이 나타나기 시작한 것이다.

드디어 우리나라 한글날이었던 10월 9일, 광부들이 있는 지점까지 구조용 통로를 뚫는 데 성공했다고 알려졌다. 어느 신문 기사에서는 광산의 끝자락을 일컫는 '막장' 을 빗대어 '막장국회' 니 하는 것은 되도록 삼가는 것이 좋겠다고 했다. 맞는 말이다. '막장이 결코 끝장' 이 아님을 보여준 산호세 광산이었기에 더욱 그러하다. '막장' 이 '희망' 일 수도 있으니까!

이번에 구조된 광부 가운데 5명이 결혼식을 올린다는 소식이다. 함께 축하드리기로 하자!

박정희 '통치철학'에 대한 국제포럼이 열렸다

한 나라 통치권자의 통치철학을 평가한다는 것은 그리 쉬운 일은 아니다. 더욱이 역사를 평가하려는 잣대의 눈금이 보는 이의 눈높이에 따라 다르기에 그렇다.

얼마 전에 나왔던 《친일인명사전》에서 친일파를 분류했던 잣대에 대한 시비는 여전

히 부정적인 면에서 맴돌고 있는 듯하다. 그럼에도 '정영모임' (박정희 대통령과 육영수 여사를 좋아하는 사람들의 모임의 준말)에서는 통치철학에 대한 평가를 우리의 '조선자' (1자=10치를 기본단위로 하는 자)도 서양의 자(센티 단위 자)도 아닌 '학술자' 로 가늠해 보려는 국제학술포럼이 열렸다.

5.16이 일어난 지 50주년이 되는 올해(2011년)에 맞춰 경북 영주시 부석사 가까이 자리하고 있는 조선시대 통치철학의 태실인 소수서원(紹修書院)에서 5월 13일과 14일 이틀간 국제포럼으로 열띤 학술대회가 있었다. 국내외 석학들을 초청하여 준비된 주제를 발표하고, 이어 토론형식으로 진행되었다.

우선 개회식에서(참가인원 1천여 명) 기조연설을 한 연사는 유엔미래포럼 회장 제롬 글렌(Jerome C. Glenn)이었다. 첫날에는 '박정희 통치철학의 사상적 의미' 라는 대주제에 따라 미국 '랜드연구소' 의 연구원인 오버홀트(William H. Overholt) 하버드대 교수와 박효종 서울대 교수, 류석춘 연세대 교수가 주제 발표를 했다.

오버홀트 교수는 '박정희 개발전략이 국제사회에 남긴 유산' 을 주제로, 박효종 교수는 '신로마공화주의적 성향의 정치가' 라는 주제로 박정

희를 조명했다. 또 류석춘 교수의 '박정희의 유교자본주의의 가능성과 한계'를 풀어 보는 주제 발표와 토론에 몇 분의 교수가 참가했다. 진행은 박승준 인천대 교수가 맡았다.

이튿날 14일에는 '박정희와 아시아 지도자의 통치사상 비교'라는 주제 아래 양무[楊沐] 국립 싱가포르대학 교수가 '박정희와 리콴유의 통치철학 비교'라는 제목으로 발표를 했고, 이어서 '박정희 모델과 덩샤오핑 노선 비교'를 인바오윈[尹保云] 베이징대학교 사회발전연구소 교수가 발표했다. 사회는 중국 공산당학교 자오후지[趙虎吉] 교수가 맡아 진행하고 토론에는 부산 동서대학교 배수한 교수와 서강대학교 전성홍 교수가 참가했다. 마지막으로 '세기의 개발사―박정희와 덩샤오핑'이라는 주제에 서울신문 이서구 국제전문기자가 토론에 참가함으로써 모든 일정을 마쳤다.

이 글에서는 학술 내용을 모두 요약할 수 없다. 5.16이 쿠데타(coup d'etat)이든 혁명이든 간에 3.15 부정선거 이후 빚어졌던 역사적인 사건에 관한 논의를 김영삼 정부 때는 쿠데타로 규정했었다. 하지만 오늘 이 시점에 와서는 총체적인 측면에 초점을 맞춘다면 국가산업발전의 물꼬가 박정희 정부 때에 트였다는 긍정적인 평가의 소리가 들린다.

때를 같이하여 조선시대 유교철학이 태동했던 경북에서 이번 학술대회가 열렸다는 사실만으로도 뜻깊은 행사가 아니었나 싶다.

아시다시피 퇴계 이황 선생이 '물러난 정치'를 표방했다면, 율곡 이이 선생은 '나아가는(참여) 정치'로 성리학을 확고히 다졌다. 이번 학술대회가 도산서원보다 앞선 소수서원에서 열렸던 것에 주목해도 좋겠다.

이번 학술대회는 정영모임과 영남일보 그리고 동양대학교 공동 주최로 이루어졌다. 박정희육영수연구원에서는 지난해 《박정희 리더십 We Can Do》라는 단행본도 펴냈다.

5.16 혁명 이후 18년간의 박정희 정권의 통치에서 1972년의 '유신'에 대항했던 이른바 '민청학련 사건'에 연루되었던 우리 모두가 얼마 전에

무죄판결을 받았다. 이들 중 정치제도권 출신들과는 별개인 한국기독학생총연맹/KSCF에 몸 담았던 이들끼리 기념감사예배를 종로5가 기독교회관에서 드린 이후, 이번 학술포럼이 잇따른 것은 필자에겐 우연 아닌 또 하나의 필연이 아닌가 싶어 감회가 깊다.

때마침 5.16 혁명에 관련된 기사들이 조선일보와 중앙일보에서 각각 다루어졌다는 것은 우리 사회 분위기가 그만큼 성숙했다는 것을 말해 주고 있지 않나 생각해 본다.

박정희 대통령이 미국을 방문했을 때 '피터 현(玄)' 이 "한국은 왜 민주주의를 하지 않습니까?" 라고 물었단다. 이에 돌아온 대답은 "우리에겐 아직도 중산층이 없습니다. 중산층이 형성되면 민주주의는 실현될 겁니다" 였다고 한다.

즉, 박정희 대통령이 우리나라의 개발과 산업화를 달성시킨 것을 볼 때 '5.16이 쿠데타로 시작하여 혁명으로 마감되었음' 을 뜻한다는 것이 오늘의 결론이 아닐까 싶다.

끝으로 박정희와 관련된 우표를 소개한다. 대형 보통우표를 비롯한 취임우표와 국가 원수들 방문에 맞춰 나온 우표들이 대부분이다. 특히 제9대 대통령 취임우표는 그라비어 다도색인데도 인물사진만은 여전히 흑백이다.

그런데 FDC 까세는 총천연색으로 제작되었다. 그 까닭은 오래 전 월간 『우표』에 그 이면사를 밝힌 바가 있었다. 아마도 당시 우문관에서 제작한 제9대 FDC만큼 많이 제작·판매된 사례는 전무후무하지 않을까 싶다.

최소 2천 장 이상이 팔렸다. 그래서인지 지금은 희귀 FDC가 된 경우에 속한다. 육영수 여사 추모우표는 4장으로 구성된 것이 있다.

스파이 세르반테스와 미스터리 셰익스피어

4월 23일은 세계적인 문호 셰익스피어와 신의 기사로 일컬어지는 〈돈키호테〉(돈과 키호테를 편의상 붙여 쓰기로 함)의 작가 세르반테스가 이 세상을 함께 떠난 날이다.

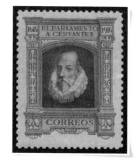

그러니까 1616년, 같은 해 같은 날 죽었다. 두 사람은 생전에 한 번도 만난 적이 없었다. 다만 셰익스피어(1564~1616)가 죽기 5년 전에 〈돈키호테〉의 영문판을 읽은 적이 있다는 기록은 있다.

세르반테스(1547~1616)는 셰익스피어보다 17세 위니까 셰익스피어보다 형뻘인 셈이다.

희한하게도 두 작가의 이름이 'S'로 시작되어서 그랬는지는 몰라도 같은 날 함께 세상을 떠난 인연은 예사로운 연이 아닌지도 모른다. 그리고 셰익스피어라는 이름 표기의 '셰'가 쓰이는 우리 말은 드물지 않나 싶다.

그런데 이 두 작가는 하도 유명해서 그렇겠지만, 우리가 알 만한 작가들 치고 무슨 구실이든지 간에 한 마디씩 언급하지 않은 작가가 없을 정도이다. 괴테와 니체도 예외는 아니다. 필자도 한 마디 거들어 볼까 싶다. 물론 전문적인 접근은 번거롭겠고 흥미위주로 '스파이와 미스터리'로 잡아 보았다.

최근 서점가에는 두 작가에 대한 열기가 만만찮다. 《셰익스피어는 없다》(버지니아 펠로스 지음)에서는 다분히 부정적인가 하면, 종교 비평서를 펴내고 있는 해럴드 블룸 교수가 쓴 우리 말 제목 《지혜는 어디서 찾을

것인가》의 제1부 속의 세르반테스와 셰익스피어는 여태껏 몰랐던 흥밋거리를 듬뿍 담아 놓았다.

그럼에도 두 작가를 연상시켜 주는 대명사는 뭐니뭐니 해도 〈햄릿〉과 〈돈키호테〉일 거다. 지난날 학자들은 인간의 유형을 두 가지로 빗대어 놓았다. '햄릿형'과 '돈키호테형'이 그것이다.

때문에 방대한 두 작품을 정독하지 않고도 지레짐작이 가능한 것이다. 스페인의 관광 명소에는 구석구석마다 돈키호테와 산초를 조형해 놓았다고 한다. 그래서 사람들은 돈키호테의 세르반테스인지 아니면 세르반테스의 돈키호테인지를 헷갈려 하기가 일쑤란다.

아무튼 대영제국의 자존심이 셰익스피어이듯이 세르반테스 역시 스페인 국민이 숭앙하고 있는 작가라 믿어진다.

세르반테스가 24세 되던 해에 레판토 대해전에서 오른팔을 부상당해 평생 못 쓰게 되었고, 북아프리카에 위치한 알제리 해역에선 해적에게 사로잡혀 5년간 노예생활 끝에 몸값을 치루고 풀려났지만, 돈이 궁색하여 포르투갈과 에스파냐를 오가며 스파이로 활약했던 위인이기도 하다. 그 무렵 글을 썼지만 빛을 못 본 채 세금 징수원이 되어 징수금을 횡령한 죄로 철창생활을 했다.

그 후 폭력배로 날뛰다가 재수감되었다. 그때부터 수형자 신세로 전락되었지만 〈돈키호테〉를 집필했다고 한다. 말년에 들어가 한 3년간은 어느 귀족의 후원으로 빈털터리 신세는 면했다고 적혀 있다.

반면 셰익스피어는 한평생을 순탄한 생활에 부유한 편이었다고 한다. 52세에 생을 마쳤는데 어떻게 그 많은 작품을 남겼는지 의아스럽기만 하다.

〈리어왕〉이 '글로브'(The Globe) 극장서 초연되자마자 성공을 거뒀다. 이 공연 날은 〈돈키호테〉가 출간된 날이다. 우연치고는 정말 묘하다. 두 사람의 인연은 예견된 연이 아닐 수가 없다. 목조극장이었던 '글로브'는 불의의 화재로 타 버렸다. 한 10여 년 전에 글로브 극장은 복원되었다.

근 수세기가 흘러 노천극장으로 등장되던 날, 엘리자베스2세 여왕도 참석했다는 지상 보도가 있었다.

세르반테스에 대한 실존 여부는 셰익스피어마냥 회자되지는 않는 반면, 셰익스피어는 여전히 미스터리로 진위 여부가 바람 잘 날이 없음은, 그의 행적이 순탄해서 그럴지도 모른다. 인생사가 평범한 것만이 능사가 아니라는 건가? 작가 셰익스피어는 없더라도 〈햄릿〉은 살아있기에, 우린 시시비비에 끼어들지 않아도 좋으련만!

셰익스피어가 아니더라도 작품들 속에는 무려 2만천여 개의 단어가 구사되어 있다니 놀랍기만 하다.

우리들은 그저 햄릿과 헨리 4세의 주인공 폴스타프와 돈키호테의 산초를 떠올리면서 비교 대조해 보는 재미로 화두를 이어가면 그뿐일 터이다.

그럼 우표로 얘길 끝내 보자. 셰익스피어와 세르반테스의 작중 인물이나 초상화는 수 없이 많다. 심지어 셰익스피어의 경우에는 옴니버스까지 분류한다면 엄청난 숫자이다.

셰익스피어의 항공봉합엽서 인면은 물론, 속지에 그려 놓은 작품 묘사들은 감상할 만하다. 이 자료의 인면에 그려진 건물이 글로브 극장인데 깃발 옆에 'The Globe' 라는 글귀가 보인다.

셰익스피어 초상화 옆의 스케치도 글로브 극장이다.

세르반테스 서거 300주년 기념시리즈에는 그의 서거 및 우표발행 연대가 액면처럼 보일 뿐 무액면인 이 우표는 의회 의원들의 의정활동을 돕는 뜻에서 이 우표를 사용하도록 발행된 무액면 우표이다.

세르반테스 사망 425주년 우표도 세르반테스 초상화가 아니라 돈키호테이다. 무액면 무료우표 속에서 초상화도 감상하게 된다.

노 '신부'의 두 번째 반려자는 '우표 수집'이었다

인간사엔 '우연'이란 없는 것 같다. 있다면 '필연'만이 있을 따름이다. 세상사가 창조주의 의지에 따라 시간을 다스리고 있기 때문이다. 불가에서 말하는 '연기설'의 인연 역시 '만남의 필연'을 두고 한 말일 게다. 최익철 신부님과의 만남 역시 예외가 아닐 성싶다.

필자와의 만남도 1980년대 전후라고 기억된다. 올해(2009년)로 87세를 맞이한 베네딕토 최익철 신부는 우취가(郵趣家)이시다. 우리나라 가톨릭계의 '우취가 대부'를 떠올릴 때는 이론 없이 최익철 신부를 화두에 담지 않을 수 없다. 신부님은 8세 때에 '우표'를 접하게 되었다고 한다.

"어느 날 아버지께서 편지 1통과 우표대금 3전을 맡기면서 편지를 부치고 오라는 심부름을 시켰다. 우체국 창구에서 3전을 건네자 우표 두 장을 주기에 한 장을 떼어 봉투에다 붙여 우체통에 넣고 횡재(?)한 한 장은 아버지께 갖다 드렸다. 아버지 말씀이 다시 가서 이 한 장도 아까 그 봉투에 마저 붙이고 오라고 하셨다."

사실은 당시 통상우편요금은 3전이었고, 어쩜 3전 짜리가 없었든지 1전 5리짜리 두 장을 주었던 것이다. 난생, 편지에는 우표는 한 장만 붙이는 걸로 알고 있었던 소년에게 사건이 터졌던 것이다.

이는 노 신부와 우표와의 '연'을 '필연'으로 묶어 평생 반려자로 삼게 한 하느님의 뜻이 숨어 있었을 것이 분명한지도 모른다.

최익철 신부님은 김수환 추기경님과는 신학대학 동기셨고 최 신부님이 한 살 아래라고 한다.

2009년 1월 21일(수) 우표로 엮은 네 번째 저서《예수의 한평생》의 출판기념회가 열리기 한 주전 쯤 『우표』지 간행위원 은곡(恩谷) 신차식 박

사와 둘이서 방이동 이정(以正 → 최 신부님의 아호) 대선배님 댁을 찾았다.

"신부님! 이전에 제게 들려 주셨던 얘길 한 번 더 여쭤 볼게요! 이전에, 우표를 사시려고 아프리카까지 가셨다고 하셨잖았어요? 그 나라가 어느 나라였다고 하셨습니까!"

"세네갈과 라이베리아였지. 근데, 그때만 해도 못살던 나라라 내가 구하고자 했던 우표는 다 팔아 버리고 없어 헛걸음만 쳤지 뭐!"

응접실 옆에 놓여있는 책상 위엔 컴퓨터가 놓여 있었고, 다섯 번째 책을 펴내시려는 준비물과 자료들이 널브러져 있었다.

오늘도 불편하신 거동엔 아랑곳없이 '우표' 속에 감추어진 제2의 하느님 말씀을 꺼내시어 세상에 선포하시려는 사제의 소명감이 역력히 엿보여 괜스레 눈시울이 뜨거워졌었다.

이전에도 그러하셨듯이 이번의 책도 판매 수익금으로 '청소년 청각장애' 아동들에게 수술비를 마련하실 거라고 가만히 되뇌이셨다.

신부님께서는 1985년에는 『우표』지에도 우표 속의 성경 얘길 게재해 주셨고 가톨릭계의 월간지 『오늘의 말씀』에는 지금도 우표를 통한 성경 말씀을 들려주고 계신다. 신부님은 저서를 56권이나 펴내셨다.

이번의 《예수의 한평생》은 무려 5백 쪽이 넘는, 사실상 신부님의 자서전이나 다름없다(가톨릭출판사, 5만원). 성서의 얘길 풀어 놓은 백과사전이라 우취가의 자존을 일깨워 주는 역저임을 밝혀 두고 싶다.

그날, 노 신부님의 축복기도 덕분에 우취 활력이 되살아나고 있음도 고백해 둔다. 다섯 번째 성서우표 이야기를 고대하면서 신부님의 건강이 하느님의 가호 속에 축복 받으실 줄 확신한다.

필자가 가지고 있는 두 통의 자료는 지난 2004년 대한민국 우표전시장에 들르시어 필자에게 보내주신 자료이며 1980년에 김수환 추기경께서 최익철 신부님께 보내주셨던 엽서 한 통도 필자가 소장하고 있다.

'애국가' 노랫말 가운데
'하느님' 과 '하나님' 은 어느 것이 옳은가

이 물음에 대한 답부터 미리 말씀 드리자면 '하느님' 이 옳다. 우리 말에서 우주천지를 만든 이를 일컫는 으뜸말은 '하느님' 이다. 이 말의 본디 뜻은 한없이 크다는 '한 울' 님이었다. 무한대의 뜻인 '한' 에다 '울' 이 덧붙여졌다. '울' 은 셈의 개념에서 한자어 억(億)을 넘어선 조(兆)에 해당되는 우리 말이다. 참고로 말씀 드리면 일백(百)은 '온' 인데 일제강점기를 거치면서 99(구십구) 다음의 백(百)과 아흔아홉 다음의 '온' 을 일본인들이 그네들의 입맛에 맞춘 나머지 한자어 백(百)으로 함께 묶어 버렸던 것이다.

천(阡)은 '즈믄' 이며 만(萬)은 '골', 억(億)은 '잘', 그리고 조(兆)가 '울' 이다. '한울' 에다 님을 곁들였다면 창조주(創造主)가 되는 것이다. 이 한 울이 '하눌' 로 변해 오다가 끝내는 '하늘' 로 굳어 버렸다. 그래서 우리 옛 어른들은 온누리를 만드시고 다스리는 이를 한울님 즉 하늘, 높임말로 하느님으로 불러 왔다. 그러니까 신(神) 가운데 으뜸신인 셈이다.

오늘 우리가 부르는 애국가 노랫말 속 "동해물과 백두산이 마르고 닳도록 하느님이 보우하사 우리나라 만세~" 에서 하느님은 바로 창조주이다.

지금은 온 국민이 애국가를 국가로 부르지만 남북한이 통합이 되고 나면 애국가를 국가로 지정할지, 새 노래가 작곡될지는 그때 가서 정해질 일이다.

우리 민족이 일제강점기에서 벗어나던 날, 우리가 만든 곡이 아닌 스

코틀랜드의 민요곡 〈올드 랭 사인〉에다 가사를 붙여 〈동해수와 백두산〉으로 불렀다. 그러다가 안익태 선생이 〈코리아 환타지(Korea fantasy)〉를 작곡하면서 현재 우리가 알고 있는 가사가 붙여졌고 애국가가 탄생하게 되었다. 정말 고맙고 영광스러우며, 감격이 넘치는 일이었다.

아다시피 안익태 선생은 리하르트 슈트라우스(Richard Strauss)의 제자였다. 일제가 괴뢰정부로 세웠던 만주국이 건국 1주년을 맞았을 때, 스승은 안익태 선생에게 축하기념곡을 작곡하라고 지시했다. 이때 안익태 선생은 직접 작곡한 곡을 연주하였는데, 이 일이 그로 하여금 친일이라는 죄명을 갖게 하였다. 그런데 어쩌면 이는 어쩔 수 없는 선택이었을지 모를 일. 만일 그가 스승의 말을 거역했더라면 오늘과 같은 세계적인 음악가가 될 수 있었을까?!

한평생을 해외서 활동했던 선생이 어느 해 일본 NHK 심포니 오케스트라에서 지휘봉을 잡았을 때의 일화이다. 그때 연주곡은 자신의 교향곡 〈코리아 환타지〉였다. 그는 애국가의 전주가 나올 즈음 일본인들을 모두 일으켜 세워 우리 말로 애국가를 따라 부르도록 했다. 정말로 통쾌한 일이 아닌가!

선생은 생전에 조국을 두 번 찾았다. 첫 나들이 때는 부산에도 들러 부산시향으로 하여금 애국가를 연주토록 하면서 관객들에게 애국가를 함께 부르도록 했다. 세 번이나 연습을 시켰는데 하도 노인네들 노래하듯 느릿느릿 했기 때문이었다. 필자도 그 자리에 함께 있었다. 세 번이나 불렀을 때는 당시 부산여고 강당이 울리도록 목청껏, 그리고 눈시울이 붉어지는 줄도 모르고 외쳐 불렀던 기억이 오늘도 새롭다.

애국가 가사의 작사자는 미정으로 되어 있지만 개인 생각으로는 갑신정변 때 미국으로 망명했다가 상하이서 독립운동을 펼쳤던 좌옹 윤치호(1865~1946) 선생이 아닌가 하는 생각이 든다(실제로 그가 작사했다는 설이 있다). 좌옹은 무궁화를 보급시키는 데 앞장섰고, 「독립신문」의 사장까지 역임했던 한서 남궁 억(1863~1939) 선생과는 친사돈이었다. 사실, 좌옹

이 한서 선생에게 구한국 우표를 수집토록 권유하여 우리나라 최초의 우표수집가가 된 일화도 있다.

좌옹 선생은 일본 천황으로부터 작위를 받은 일이 후회스러워 귀국하자마자 스스로 목숨을 끊었으며, 애국가의 노랫말은 엇비슷한 가사가 대여섯 개나 전해 오고 있다.

이제 하느님과 하나님에 대해 말씀을 드리자면, 하느님에 대한 표현은 예로부터 우리 민족이 불러왔던 부름말이었기 때문에 개신교보다 먼저 들어왔던 가톨릭이 천주(天主) 또는 하느님으로 번역하여 불렀던 것이다. 이어서 개신교가 들어와 성서를 개정판으로 옮기면서 하느님을 버리고 '유일한 신'이라는 뜻에서 하나님으로 부르기 시작했다.

이는 우리 말 어법상에서도 합당치가 않다. 셈의 하나라는 뜻이지만 하나님을 두나님 세나님으로 부를 수 없는 이치와 같다. 어쩌면 종교개혁 이후 가톨릭에서 개신교를 좀처럼 인정하려 하지 않는 것에 대한 반발심도 포함되어 있지 않나 싶다.

그런데 지난 1960년대에 교황 요한 바오로 23세가 처음으로 개신교를 '분리된 형제'(separated brothers)라고 표현한 화해의 강론을 계기로 신구교 대표로 구성된 성경 '공동번역위원회'가 발족되어 현대어로 번역을 했지만, 하느님과 하나님의 부름말에 대한 의견일치를 못 본 모양이다. 1968년에 펴낸 '공동번역' 머리말에서부터 '하느님'으로 적혀 있다. 그렇지만 애국가 1절 노랫말 속 하느님이 가톨릭 소유나 개신교를 위한 애국가는 결코 아닐진대, 굳이 애국가 속 본딧말인 하느님을 하나님으로 바꾸어 불러야 할까!

장안의 큰 교회서는 국경일 예배 때면 목사님의 축도가 끝나고 나서 자막에 애국가 가사가 4절까지 나온다. 전 교인은 선 채 부른다. 필자는 '하나님'이란 노랫말에서는 언제나 좀 더 큰 목청으로 '하느님'이라 외친다.

EDGAR ALLAN
POE

USA 42

여 해룡의 우표여행

지은이 / 여해룡
펴낸이 / 김재엽
펴낸곳 / **한누리미디어**
디자인 / 지선숙

121-840
서울시 마포구 서교동 395-13 서원빌딩 2층
전화 / (02)379-4514, 379-4519
Fax / (02)379-4516
E-mail/hannury2003@hanmail.net

신고번호 / 제300-2006-61호
등록일 / 1993. 11. 4

초판발행일 / 2011년 12월 1일

ⓒ 2011 여해룡 Printed in KOREA

값 18,000원

ISBN 978-89-7969-404-8 03650